看見與觸碰 性別

seeing
and
touching
gender

中國藝術史 近現代
新視野

New Perspectives on
Modern Chinese Art

主編

賴毓芝 高彥頤 阮圓

我們需要什麼樣的性別美術史？

賴毓芝

中國研究與女性主義：從婦女史到性別史

受到西方女性主義文學批評的影響，歐美漢學界早在八十年代末期九十年代初就已經風起雲湧地開展一連串的婦女與性別的研究，[1] 幾場重要的大型會議更是奠基了此領域的重要功臣，包括 1990 年在加州大學洛杉磯分校所舉辦的「明清時代的詩詞與婦女文化研討會（Symposium on Poetry and Women's Culture in Late Imperial China）」，1991 年哈佛大學所舉辦的「賦中國以性別：婦女、文化、國家（Engendering China: Women, Culture and the State）」，與 1993 年耶魯大學所舉辦的「明清時代的婦女與文學（Women and Literature in Ming-Qing China）」等。[2]

經過了近四十年的發展，婦女與性別研究整個領域可以說是百花齊放。由早期發掘才女文化，包括女作家與其作品的考掘與重建；或「禮教」與「規範」，例如，節婦烈女；或情色意識與藝文生活，例如青樓與名妓研究；或女性的身體政治，例如纏足的研究等；或底層婦女生活調查，例如，婦女信仰與社會風俗研究等，到近年來逐漸脫離以「婦女」作為為研究的唯一主體。新一代學者漸漸由建構女人的歷史，轉而著重在討論「性別」作為一種研究範疇的可能與潛力，[3] 開發其中所牽涉到生理性別（sex）與性態（sexuality）的緊張關係、能動性（agency）、主體性（subjectivity）、與發聲權（voice）等各種跨學科與領域

的新議題。[4]換句話說，性別研究不再僅是書寫女人的歷史，而是一個以「性別」為範疇的提問與探究，因而近年來也有諸多跳出女性框架的性別史研究，例如關於男性與男子氣概的研究就是很好的例子。[5]

值得注意的是，這些具有豐富成果的性別研究不可否認地多集中於文學與傳統歷史學的領域。然而，事實上，中國藝術史在八十年代第一波美國的中國婦女研究之開展中是有開風氣之先的氣魄。例如，1988 年由 Marsha Weidner 所主導在美國印第安納州印第安納波利斯美術館（Indianapolis Museum of Art）舉辦之關於中國女性藝術家的展覽與研討會「玉臺畫史：1300 年至 1912 年的中國婦女藝術家（Views from the Jade Terrace: Chinese Women Artists, 1300–1912）」，以及之後於 1990 出版 *Flowering in the shadows : women in the history of Chinese and Japanese painting* 的專書論文集。[6]論文專書的出版，雖然與上述加州大學、哈佛與耶魯所舉辦一連串以女性文學為主的討論會約略同時，但展覽與其圖錄發行卻是遠早於文學界的創發，此舉至今仍是中國藝術史領域對於婦女史研究最具規模的貢獻。但不可否認地，這個里程碑仍停留在持續將已被遺忘的女性藝術家重新浮現。至今經過三十多年的時間，正如上述，其他領域的婦女與性別研究，除了發掘女性文學或其他各種成果之外，已有更多元的議題拓展與深

化。而中國藝術史作為一門學科，對於此新一波的性別研究，可能還有什麼樣的發展與貢獻呢？

女性主義與藝術史：反思「中心」

「玉臺畫史」的展覽雖然將一群原來不受重視的明清女書畫家在藝術史的舞台上重新出場，然而很可惜的是，在沒有經過挑戰或檢驗的——以男性藝術家為主所定義的——「偉大（greatness）」標準下，展覽或書中所呈現的女性藝術家有可能被視為僅是一堆沒有性別的次級藝術家。這種對於藝術史主流作補充式的女性藝術研究，雖然發掘了原來藝術史沒有注意到的資料，但卻無法給予女性藝術研究一個正面的理由：究竟我們為何要研究女性藝術家？或是以性別角度研究藝術史究竟有何可能性？也許，西方藝術史自七十年代開始受到女性主義運動的影響歷程可以作為我們的參考。

1970 年代開始，歐美受到女性主義運動的影響，不管是過去或當代女性藝術家作品的研究都日形受到重視。歐美的藝術評論經歷了幾個階段的發展。從第一波女性主義批評，強調女性所特有的經驗與處境，特別是在藝術領域長久地受到不平等待遇，因此，消弭性別差別概念（例如認為女人和男人一樣好，所以不應該被忽視），及發掘更多的女性藝術家就成為當務之急。到了第二波女性主義藝術批評，則不再視「女人」為一個固

定的概念，所關注的問題便由第一波的什麼是女性氣質及現實面的平權要求，轉而關心一種動態的「性別差異化的過程（sexual differentiation）」，即在男人的體制下如何再現女人，及女性與性別主體建構過程的關係為何等等。[7]同時，學者們也漸漸了解到，性別並非一個固定的存在與概念，而性別位置也具有不穩定性；更重要的是，試圖於父權主宰下搜索一種自由而原始的女性氣質之無望。[8]女性主義論述這一路的發展，不但為同時代的女性藝術家爭取到更多且更多樣的空間，且也影響了藝術史重新審視原來以男性為主體的藝術史寫作。女性主義藝術史家首先感興趣的是發掘過去被歷史所遺忘的女性藝術家，重新以女性的觀點詮釋作品，以揭女性如何被編派於歷史中的角色扮演。她們同時批判原有藝術史的正典（canon），例如由男性天才所組成的線性進化論，及傳統藝術史寫作中的層級觀念（hierarchy），諸如，義大利文藝復興高於北方文藝復興、十九世紀法國藝術高於美國藝術等。但是受到後現代文化理論的影響，女性主義藝術史家漸漸不再滿足於單純發掘女性在歷史中所遭受到的限制，而更積極關心女性如何與環境進行權力交涉（negotiation），以及重新定義其發言位置。[9]此方面研究至今已經不只是女人要求受到同樣重視的爭權運動，而是一種思考角度的轉變，研究者開始問：以男女之別，或說性別（gender）作為準則的社會分層等，對於我們瞭解不同文化與社會不同層面之重要性為何？

歷史並非一條簡易的直線發展。女性主義論述，從第一波到第二波的進展，雖然有其連續性，但也不乏反覆辯證的緊張關係。女性主義藝術史的發展也是如此。Linda Nochlin 作為女性主義藝術史的先驅，從 1971 年發表第一篇該領域的開創之作，到 1985 年於普林斯頓大學（Princeton University）所發表的演說，此十年間論述的變化，正可以說明女性主義藝術史如何受到女性主義評論發展的影響。Nochlin 在 1971 年的〈為何沒有偉大的女性藝術家？（Why Have There Been No Great Women Artists?）〉一文中，[10]討論環境如何限制女人使其無法成為一個偉大的藝術家。在此，她並不挑戰原來以男性藝術家為中心的藝術史對於「偉大（greatness）」的定義，而宣稱任何一個女性藝術家若相比於歷史上的其他女性藝術家，毋寧更接近其同時代的男性藝術家。Nochlin 似乎不認為女性具有共同值得研究的特質。然而，在否認本質主義式（essentialist）的女性特質後，Nochlin 稍後在其他文章中，卻又肯定社會建構性之女性特質（socially constructed female sensibility）存在。[11]到了 1985 年的演講，Nochlin 已經放棄女性特質的定義命題，轉而關心權力（power）、意識形態（ideology）、及性別差異（gender difference）間的關係。[12]其論述重點的轉移，正說明其受到這兩波女性主義論述進展的影響。

又，Nancy Spero 與 Jane Weinstock 的論戰，可為女性主義藝術史研究的選擇困境提供說明。對於 Weinstock 來說，Spero 就女性本質的追尋（search for female essence），以及針對女性進行她性讚頌（celebration of otherness）與她性神話（myth of otherness）的創造，此乃無異將女性圈限於一個孤立、凍結的領域，易陷入一種本質論的危險。因此，強調以「差異（difference）」取代「她性（otherness）」，並暴露性別的神話（myth）就成為第二波女性主義批評的主要訴求。但是對於 Spero 來說，放棄以女性為主體的研究，包括女性歷史的考掘，卻有回到原來男性體制之虞，因此，Spero 認為所謂「差異（difference）」不過是陽具中心論（phallocentrism）的另一種偽裝，[13] 換句話說，對 Spero 而言，放棄強調女性與男性本質上「她性（otherness）」的主張，似乎就失去了女性研究的正當性，同時有被原來以男性為中心的主流藝術史寫作吸納之虞。

上述對於「她性」與「差異」的不同概念，的確為我們指出了女性藝術家研究的兩難。我們是否應該歸類出一種有別於男性的她性女性特質以支持我們對於女藝術家的研究？事實上，只要我們回歸到考慮原來藝術史的論述中是否存在一個統一的男性風格，這個問題，相信就不言而明。不過，如果放棄對女性風格的探討，只研究性別差異化的過程，似乎就喪失女性的主體性，而這

是 Sepro 所擔心的。一旦如此，那麼究竟是什麼原因促使我們要研究女性藝術呢？

Elaine Showalter 對於女性文學研究的思考，可以提供我們參考，她提到：

> 女性作家不應該基於假設她們寫作的類似性或甚至她們展現獨特女性化風格的相似性而被當作一個獨特的群體來研究。然而女性的確有一個容易被分析的特別歷史，包括其與文學市場關係之經濟學的種種複雜考慮；女性社會與政治地位的改變於女性個人的影響，及女性作家刻板印象之格套的內在意涵及其藝術自主性的限制等。[14]

身為女性或被視為女性使其在歷史中有一個特別的處境，而此身分與其所帶來的限制、規範、或特定的空間，讓「女性研究」成為可能與需要。不僅如第二波女性主義批評所主張，描述性別差異化的過程，可以勾勒出一幅動態的女性生命史。更重要的是，透過考察性別如何在經濟、社會、與文化生活各個面向中的實踐，我們可以進而分析經濟、社會、與文化生活各面向中沒有被意識到的預設價值系統。因此，性別分析不再僅僅是為了瞭解女性，而是更全面瞭解社會或文化如何在性別的框架下運作，而這特別的框架，不管是基於生理的差異，或是語言、心理分析、或文化經驗

的不同，都可能造成女性作品的獨特性。因此，Elaine Showalter 甚至提倡藉由分析女性作品闡述女性主體經驗的「女性觀點評論」（gynocriticism），以別於專注於批判男性作品中女性格套的「女性主義評論（feminist critique）」。[15]

總之，第一波女性主義之本質主義傾向的論述有其階段性的任務，即在男性為主導的文化中，開拓一個另類價值與標準之批評的可能空間。但是隨著越來越多元的性別認同與 LGBTQIA 社群的逐漸受到注意，[16] 男性與女性的二元分立已經無法再涵蓋所有性別的光譜。第二波女性主義批評研究轉移到性別差異化的文化與社會建置，同時與這波性別光譜化的趨勢合流，使得原來僅以女人為中心的「女性研究」漸漸有被涵蓋面更多元與廣闊的「性別研究」所取代之勢。然而，過去四十年來，不管是第一波與第二波女性主義批評路線的歧異，或是女性研究與性別研究既競爭又並進合擊的關係，或是不同學科在女性主義風潮下所展開的各種立場與角度不同的研究，可說是百花齊放，無法簡單地歸納出一兩個趨勢或門派。即使如此，我想無可否認的，女性主義思潮最大的共同遺產，應該是對於原來視為堅不可破與理所為然的「典範」或「中心」所進行的挑戰與反思。而對於藝術史來說，最直接的影響之一就是對於「大師作品」、以及大師作品為中心的傳統藝術史寫作取徑重新審視。換句話說，藝術

史家開始反思將藝術家視為天才般的創造者、與意義生產的主要來源者等這種學科假設的傳統侷限。

研究領域界線的消融：
性別作為一個分析範疇

回到藝術史學科發展的脈絡，1970、1980 年代藝術史內部的反思下所興起的「新藝術史」，關注社會議題，及價值與意義的社會建構，雖不全然是女性主義批評的影響，但卻與其同聲齊步，可以說是同一波學術思潮下的產物，因此我們也可以注意到，新藝術史所展現的新氣象是將性別、階級、種族等議題帶入藝術史的研究，而其中性別部分正如前述女性主義藝術史所見，展現非比尋常的活力。在此股去中心的新藝術研究潮流下，方法學上最明顯的影響，為視覺文化與物質文化研究在藝術史領域的興起。有趣的是，視覺文化與物質文化研究泯滅大師之作與其他影像、技術、日常物品等區別，只要是有意義附著可能性的視覺與物質媒介，都可以作為研究的對象，其中去「偉大」或去「美學」的討論，也說明這並非藝術史專屬的研究取徑，1990 年代以後歷史學的文化轉向，尤其使得歷史學界對視覺文化與物質文化研究之取徑也興趣高昂。就中國研究的領域來說，近年來就有大量以視覺與物質文化角度切入的研究，很引人注目的是，其中即有豐富的性別分析與討論，[17] 例如，藝術史學者對於傳統對歸類為「仕女畫」或「美人畫」

題材的重新審視，[18] 歷史學者對晚清到民國報刊雜誌之研究等。[19] 這些具有豐富性別線索的材料，不僅讓傳統以女性為研究中心的婦女史學者發掘出前所未有的豐富材料來建構更多樣的女性與女性形象史，而且在即使女性沒有現身的材料中，新一代性別史學者也在其中看到性別如何滲透在歷史的各個角落與層面。[20] 此揭示了近年來性別研究領域的兩個趨勢，那就是一方面課題的豐富多元化，另一方面則是領域的界線逐漸消融。這個消融，不僅是歷史學、人類學、社會學、藝術史等學科領域界限的模糊，而性別研究也不再是以「女性」或「女性主體性」為唯一的主題與提問的界線。

這些趨勢可以說是回應的 2005 年賀蕭（Gail Hershatter）在思考婦女史研究的下一階段所提出的命題：「我們如何能夠盡力保持這研究領域的開放性，避免劃清界限，以至思路閉塞，雖然這樣堅持可能會帶來整個學科悄然瓦解的危險？」[21] 對賀蕭來說，婦女／性別史的活力在於其可以打破既定框架，提出新的問題，因此，此界線的模糊或解體並非是一個負面的指標。然而，在此必須強調的是，「學科界線的消融」對於議題的開展與活力的確有所幫助，但並不意味不同學科訓練所擁有特定技藝的繳械。藝術史對於圖像與物質材料分析的訓練，如能積極參與及貢獻此新一波性別史的討論，相信會為此性別研究開創出新的研究格局與視野。這樣的嘗試絕非閉門造車，而是應該與同樣對物質與視覺材料有興趣、且正在進行相關研究的其他領域學者對話與合作。

以藝術史的角度參與性別史研究並不單僅只是開拓研究的視野，其更有實際的需求面向。目前幾乎所有主要大專院校都開有性別研究的課程或學程，由於性別研究本身就是一個跨學科的領域，需要各個領域的挹注，其中藝術史更是一個被高度期待的領域。筆者即常受邀就藝術史的角度來談性別研究，然卻苦無沒有任何一本專書可以帶領學生窺看藝術史如何展演性別議題。因此，中央研究院近代史研究所在 2014 年 12 月 17 至 18 日舉辦的「物品、圖像與性別」國際學術研討會，集結包括台灣、美國、加拿大等學者們，從視覺與物質文化研究角度切入性別研究，[22] 本書便是這次會議的主要成果。[23] 特別需要說明的是，雖然書名的副標為「近現代中國藝術史新視野」，但是參與的學者並不侷限於藝術史訓練出身的學者，因此，與其說編者嘗試以藝術史的角度來框架此書，還不如說，我們試圖藉此書來擴張、位移傳統藝術史的範疇。正如界線消融的性別史研究帶來新的研究動能，我們也希望非藝術史學者給予藝術史領域新的研究活力與貢獻。

看見與觸碰性別：
「物」、「媒介」、「人」

在 Marsha Weidner 於 1988 年出版「玉臺畫史」展覽圖錄發掘被遺忘的女性畫家後，倏忽已經超過三十年，這個期間不管在性別研究或藝術史領域都發生了許多變化，因此本書試圖思考三十年後的我們，究竟需要怎樣一本具有性別意識的藝術史寫作？此書以近年來藝術史、歷史學、與性別研究接軌最有成果的領域之一的視覺文化與物質文化角度為主要切入點。其一方面，展現藝術史在「新藝術史」潮流洗禮後多元的面貌，這個多元的面貌除了呈現在其討論的對象不限於傳統視為精緻藝術的「繪畫」，也涵蓋版畫、工藝、飾品、攝影、技術等各種形式的媒材與製作相關議題，最重要的面向當然在展現在「性別」如何介入視覺與物質文化意義生產的各種層面。另一方面，我們也希望在「性別研究」看似已經取代「女性研究」為主流的情形下，回去省視以女性藝術家為中心的女性藝術史寫作的可能，重新考慮經歷過第一波、第二波女性主義批評及性別光譜化等新議題的反覆辯證後，我們是否還有可能寫作女性藝術史嗎？如果可能，其有可能呈現何種新的風景？

總之，為了同時關注新議題的開展與重訪初心，這本書在結構上設計為「物」、「媒介」、與「人」三大單元，試圖以物品為中心的物質文化角度切入，接著探討與視覺文化相關的圖像、媒體與技術問題，最後再回歸到女性藝術家生命史的討論，希望超越文字文本，分析物品、不同的媒介、技術等看似不言說的存在如何不僅是呈現「性別」，同時也介入並建構「性別」。在揭示「性別」無所不在的同時，我們也希望可以看到性別的格套又如何規範物品的使用、透露不同媒介的本質、及技術的選擇等，而這些文化性的性別預設又如何與女性藝術家生命史的開展與形象形塑息息相關。這三個單元分別由高彥頤、我、與阮圓主編，每單元收錄三篇論文，全書共九篇；各單元論文前有該主編序，以勾勒出此單元所著重處理的議題與各篇文章的貢獻。期待本書可以展現近年來新一代藝術史研究與性別史多樣的交織，也可以啟發歷史、文學、藝術、宗教、人類學、博物館學等領域的研究者，努力探索性別與視覺及物質文化的關係，一起從事跨學科的研究與對話。最後，要感謝中央研究院近代史研究所「婦女與性別史研究群」對於此會議與專書的支持，尤其游鑑明與連玲玲兩位大將在性別領域中長期耕耘，對於開發各種新的議題不遺餘力，若非她們二位的視界，是不會有「物品、圖像與性別」國際學術研討會的產生契機，更毋論本書的誕生。

● ●
註釋

1 | 關於西方女性潮流與漢學範疇的婦女 / 性別研究之關係，見 Susan Mann, "What can Feminist Theory do for the Study of Chinese History? A Brief Review of the Scholarship in the U.S.,"《近代中國婦女史研究》，1993 年第 1 期（6月），頁 241–261。王德威，〈女性主義與西方漢學研究：從明清到當代的一些例證〉，《近代中國婦女史研究》，1995 年第 3 期（8月），頁 163–168。

2 | 見胡曉真，〈最近西方漢學界婦女文學史研究之評介〉，《近代中國婦女史研究》，1994 年第 2 期（6月），頁 271–289。

3 | 早在 1986 年 Joan W. Scott 就主張性別如何是一個有效的歷史分析範疇，Joan W. Scott, "Gender: A Useful Category of Historical Analysis," The American Historical Review, Vol. 91, No. 5 (Dec., 1986), pp. 1053–1075. 在中國研究領域相關的趨勢，可見林星廷，〈評介 Overt and Covert Treasures: Essays on the Sources for Chinese Women's History〉，《近代中國婦女史研究》，第 2013 年 22 期（12月），頁 169–184。

4 | 關於研究領域的回顧可見《近代中國婦女史研究》第 13 期「跨界的近代中國婦女史研究」專號，如林麗月，〈從性別發現傳統：明代婦女史研究的反思〉，《近代婦女史研究》，2005 年第 13 期（12月），頁 1–26；胡曉真，〈藝文生命與身體政治：清代婦女文學史研究趨勢與展望〉，《近代婦女史研究》，2005 年第 13 期（12月），頁 27–63；葉漢明，〈婦女、性別及其他：近二十年中國大陸和香港的近代中國婦女使研究及其發展前景〉，2005 年第 13 期（12月），頁 107–163；Gail Hershatter, "What's in a Field? Women, China, History, and the 'What Next?' Question,"《近代中國婦女史研究》，2005 年第 13 期（12月），頁 197–216。其他研究回顧文章，還包括胡曉真，〈最近西方漢學界婦女文學史研究之評介〉，《近代中國婦女史研究》，1994 年 2 期（6月），頁 271–289；衣若蘭，〈最近臺灣地區明清婦女史研究學位論文評介〉，《近代中國婦女史研究》，1998 年 6 月（8月），頁 175–187；許慧琦，〈臺灣地區有關近代中國婦女史的碩博士論文研究評介〉，《近代中國婦女史研究》，1998 年 6 期（8月），頁 175–187；程郁，〈近二十年中國大陸清代女性史研究綜述〉，《近代中國婦女史研究》，2002 年 10 期（12月），頁 177–197；秦方，〈臺灣碩士博士歷史學術文庫婦女史論著介紹〉，《近代中國婦女史研究》，2013 年 22 期（12月），頁 151–168 等。

5 | 例如，Marc L. Moskowitz, *Go Nation: Chinese Masculinities and the Game of Weiqi in China* (Berkeley, CA: University of California Press, 2013); Nicolas Schillinger, *The Body and Military Masculinity in Late Qing and Early Republican China: The Art of Governing Soldiers*（Lanham,

MD, Lexington Books，2016）；Susanne Yuk-Ping Choi, Yinni Peng eds., *Masculine Compromise: Migration, Family, and Gender in China* (Berkeley, CA: University of California Press, 2016).

6 | Marsha Weidner, *Views from the Jade Terrace: Chinese Women Artists, 1300–1912* (Indianapolis, Ind.：Indianapolis Museum of Art，1988); Marsha Weidner ed., *Flowering in the Shadows：Women in the History of Chinese and Japanese painting* (Honolulu：University of Hawaii Press, 1990).

7 | 關於第一代與第二代女性主義議題的移轉，見 Linda Nicholson ed., *The Second Wave: A Reader in Feminist Theory* (New York and London: Routledge, 1997), Introduction, pp. 1–6.

8 | 見 Lisa Tickner 於 1985 年為紐約 New Museum of Contemporary Art 所舉辦的展覽「Difference: On Representation and Sexuality」所寫的專論，Lisa Tickner, "Sexuality and/in Representation: Five British Artists," Difference: On Representation and Sexuality (New York: New Museum of Contemporary Art, 1984), pp. 19–30.

9 | 關於女性主義對西方藝術史的影響，見 Thalia Gouma-Peterson and Patricia Mathews, "The Feminist Critique of Art History," *The Art Bulletin*, 69: 3 (1987), pp. 326–357.

10 | Linda Nochlin, "Why Have There Been No Great Women Artists?," 收於 Linda Nochlin, Women, Art, and Power and Other Essays (New York: Harper & Row, 1988), pp. 480–510.

11 | 見 Ann Sutherland Harrist and Linda Nochlin, *Women Artists, 1550–1950* (L.A.: L.A. County Museum of Art, 1976), pp. 58–59.

12 | 此段話為 Linda Nochlin 在 Princeton 的一場名為「Women, Art and Power」的演講，轉引自 Thalia Gouma-Peterson and Patricia Mathews, "The Feminist Critique of Art History," The Art Bulletin, 69: 3 (1987), pp. 354–355.

13 | 關於此論戰，見 Thalia Gouma-Peterson and Patricia Mathews, "The Feminist Critique of Art History," *The Art Bulletin*, 69: 3 (1987), pp. 347–348.

14 | 見 Elaine Showalter, "Women and the Literary Curriculum," *College English*, Vol. 32, No. 8 (May, 1971), pp. 858–859.

15 | 見 Elaine Showalter, "Feminist Criticism in the Wilderness," *Critical Inquiry*, Vol. 8, No. 2, *Writing and Sexual Difference* (Winter, 1981), pp. 179–205; Toril Moi, *Sexual/Textual Politics* (second edition, London and New York: Routledge, 1985), pp. 74–79.

16 | 根據 Merriam-Webster 字典，這些縮寫分別指：「lesbian, gay, bisexual, transgender, queer/questioning（one's sexual or gender identity, intersex, and asexual/aromantic/agender」，見 https://www.merriam-webster.com/dictionary/LGBTQIA。這些光譜化性別受到重視，跟性別領域中的酷兒研究（Queer Studies）之興起有很大的關係，關於酷兒研究，可見 Robert J. Corber and Stephen Valocchi eds., *Queer Studies: An Interdisciplinary Reader* (Malden, MA；Oxford：Blackwell, 2003).

17 │ 大致的回顧可見，王正華，〈藝術史與文化史的交界：關於視覺文化研究〉，《近代中國史研究通訊》，2001 年第 32 期（9 月），頁 76–89。中央研究院近代史研究所於 1993 年所出版的黃克武主編，《畫中有話：近代中國的視覺表述與文化構圖》（臺北：中央研究院近代史研究所，1993）也很可以說明這個歷史學參與視覺文化史研究的趨勢。歷史學界對於視覺材料研究的興趣，還可以在幾個重要歷史研究機構對於視覺材料的資料庫建構上看到，包括 MIT 的網站：「Visualizing Cultures: Image-driven scholarship」。（https://visualizingcultures.mit.edu/home/index.html），The Lyon Institute of East Asian Studies 的網站「Visual Cultures in East Asia」（http://www.vcea.net/Presentation/Editorial_en.php），及原來服務於 The Lyon Institute of East Asian Studies 著名上海研究學者安克強（Christian Henriot）所建立的網站「Visual Shanghai」（https://www.virtualshanghai.net/）等。

18 │ 例如，James Cahill, *Pictures for Use and Pleasure: Vernacular Painting in High Qing China* (Berkeley: University of California Press, 2010); Aida Yuen Wong ed., *Visualizing Beauty: Gender and Ideology in Modern East Asia* (Hong Kong: Hong Kong University Press, 2012)；巫鴻，《中國繪畫中的「女性空間」》（北京：三聯書店，2019）等。

19 │ 特別是晚清民國的婦女期刊近年來受到極大的重視，例如，以德國海德堡大學為中心所建置的資料庫「Chinese Women's Magazines in the Late Qing and Early Republican Period」與中央研究院近代史研究所的「近代婦女期刊資料庫」為兩個最具企圖心計畫，兩者網站分別如下 https://kjc-sv034.kjc.uni-heidelberg.de/frauenzeitschriften/；http://mhdb.mh.sinica.edu.tw/magazine/about.php。關於前者的介紹可見：Doris Sung, Liying Sun, Matthias Arnold, "The Birth of a Database of Historical Periodicals: Chinese Women's Magazines in the Late Qing and Early Republican Period," *Tulsa Studies in Women's Literature*, Volume 33, Number 2, Fall 2014, pp. 227–237。相關具體的研究成果可見，Michel Hockx, Joan Judge, Barbara Mittler eds., *Women and the Periodical Press in China's Long Twentieth Century: A Space of their Own?* (Cambridge: Cambridge University Press, 2018)。

20 │ 例如醫療史學者運用大量的廣告來分析醫藥、身體、情慾等具有性別意識的議題，見張哲嘉，〈《婦女雜誌》中的藥品廣告圖像〉，收在羅維前（Vivienne Lo）、王淑民編，《形象中醫》（北京：人民衛生出版社，2007），頁111–116；皮國立，《虛弱史：近代華人中西醫學的情慾詮釋與藥品文化（1912–1949）》（臺北：臺灣商務印書館，2019）等。

21 │ Gail Hershatter, "What's in a Field? Women, China, History, and the'What Next'? Question," 2005年第13期（12月），頁197–216。引文原文："How can we keep this area of inquiry open, even risking its dissolution, rather than delineating its borders in ways that seal it shut? "

22 │ 會議的報導請見《明清研究通訊》，2015年47期（2月）：http://mingching.sinica.edu.tw/en/Academic_Detail/352

23 │ 此會議的部分成果，由高彥頤主編，出版在《近代中國婦女史研究》之「物品、圖像與性別」專號，此專號以「走出文本、轉向品物」為主軸，收錄賴惠敏、陳慧霞與賴毓芝三篇論文，見《近代中國婦女史研究》，2016年28期（12月）。

第一部

物

高彥頤（Dorothy Ko）

女人的物語

灶頭鍋尾、罈罈罐罐、東西東西。女人，似乎一直與物品特別有緣。在傳統社會，女人之所以為「人」，靠的是服膺儒家倫理加諸她身上的要求，所謂「女主內」、「主中饋」，不外就是備酒食，勤紡織，育兒女，飼雞犬，也就是說，女人的「人」格，是非常具體的，是靠生產和調治家內一切大小物事來成全的。到了近代產業社會，女人之所以為「女」，還是要長於御物，只是一家消耗的酒漿飯菜、衣服鞋襪，都可以用上街購物的方式到手，毋需在家親手勞作。

男人，可以灑脫地視錢財如糞土，就像文震亨和他身邊的蘇州文人，明明是寓情於物，還是可以製版刻書《長物志》陳說，自己之雅，正是雅在身無長物。女人，可是沒有那麼輕易超然物外的。這個部分所收的三篇文章都旨在探討，在明清社會，無論是宮闈還是深閨，甚至是尋常的市井人家，女人和物品，甚至說得更具體些，是女人的身體和女人身邊的物體，為甚麼會有這種瓜蒂相牽、糾纏不清的關係。她們的發見，看似瑣碎平凡，但細思下卻發人深省。

致力佛教史和藝術史的李雨航，為我們介紹了一個可能鮮為人知的現象。明代不少服膺觀音的官宦人家女信徒，深信她們如果虔誠地日常佩戴造型如白衣觀音、魚籃觀音等面相的金銀髮簪，並且在死後將簪子別在頭髮或鬆髻前部中央位置入棺埋葬，她們可以如願變身觀音，往生淨土。她們的信念，可以看成是一種對偶像在儀式行為和物質上的雙重模仿：靠穿戴大士相的首飾，摹仿觀音，從而換身成為觀音。這種信仰行為，嚴格來說並沒有正統的佛教經典根據，卻具體地說明了明代女信眾對於金銀髮簪的神力，以及自己肉身表演的靈驗，都深信不疑。尤其有趣的是，曾在北京萬壽寺當過研究館員的李雨航，透過對一系列明代墓葬出土的觀音相髮簪的細膩分析，發現這些大士像本身的穿戴造型，並不是一成不變的，而是隨著時尚流行而變化。禮拜大士、祈求變身的信女，似乎並沒有覺得追求往生與追求時尚兩者之間存在任何矛盾。觀音像的首飾品，可以因此說是「一件神聖與世俗並存的女性物品」。

同樣出身藝術史，現在臺北國立故宮博物院任職研究員的陳慧霞，用同樣細膩的研究方法，為我們展示了作為「女性物品」的金銀髮簪，在清代宮廷生活中所呈現的豐富性別和時代意涵。故宮典藏的清代后妃簪飾數量龐大，幾達千件。陳慧霞所用的系統分析方法，

很值得有志相關研究的同道借鏡。她的策略可以歸納為兩步驟：第一，先找物、再從文獻找名，好將物品定期、分類、整理。研究女性物品最大的難處之一，是文獻資料的不足。陳慧霞聰敏地利用繫在個別鈿子上的手書黃籤，結合造辦處檔案和實物，解決了不少定期和定名上的疑難。下一步，參考同期的繪畫及圖像，便可以對簪飾的具體佩戴使用，達到較全面的理解。就這樣，陳慧霞發現，在風格、材質和使用上，清代后妃的簪飾和相關髮髻設計，固然展示了后妃的滿族身分，同時也反映了內廷匠師和后妃本人追求時尚的欲望。尤其是在國力漸衰的道咸同三朝，圓熟了一般認為是有清一代特徵的點翠工藝，又引進了西洋的爪鑲切割玻璃工藝，仿金剛鑽和寶石的晶瑩亮麗。看似微不足道的婦女髮式鈿子，原來大有學問。從宮廷工藝製作體制到后妃帝王品味，關注女性物品，可以肘摸出政治史搆不著的時代脈搏。

談到清代后妃、時尚品味、宮廷工藝、乃至裝扮觀音、便不能不提到西太后慈禧。慈禧在晚清政壇舉足輕重，人所共知，較少為人注意的是她復興御窯廠，用個人堂銘款的名義燒製「大雅齋」瓷器自用的一段歷史。彭盈真的文章，給我們娓娓道來箇中轉折，同時為慈禧奠定她在性別史和藝術史中的「天后」位置。彭盈真指出，慈禧是中國歷史上少數知名的女性藝術贊助者，「大雅齋」瓷器更可能是唯一由宮廷婦女訂製、直接參與製作的美術工藝品。彭說明慈禧如何靈活運用既有機制來製作令她愜意的精品，同時透過這些明豔色地、滿鋪花鳥紋飾的瓷器，向世人呈現其個人品味和藝術意圖。用現代的術語來說，慈禧一身兼任設計師、贊助人、督工生產者、和消費者等角色。她至愛的深藕紫色，不但是「大雅齋」常用的釉色，也見於同期的絲織品和婦女衣飾，成為一個時代的代表色。同光朝后妃佩戴的新樣髮簪首飾，也很可能是在慈禧監督下製成的。可以說，作為太后的慈禧，無論政治上的功過如何定奪，就物質文化的製作和推動來說，她的貢獻是勿容置疑的。

當然，不是所有婦女都享有如慈禧的資源、才幹、和機緣。慈禧雖然是一個例外，她的成就卻充份說明了一個事實：一個女人，如果有適當的機會，是絕對可以在物品的生產、流通、消費和再生的過程中佔一席地的。如果我們稍為轉移視線，放鬆對政治史等宏觀敘事的貫注，把目光改投一些日常生活中的瑣碎物事，追蹤女人巧思所留下的痕爪，沿著「女性物品」的軌跡摸索，說不定會有令人意想不到的發現。

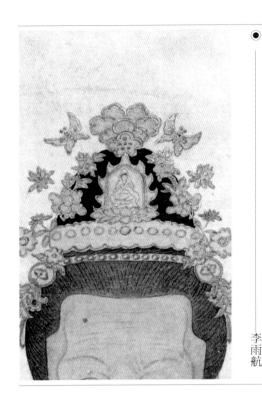

李雨航

明代女性往生的物質媒介——摹仿觀音髮簪

　　近幾年由於學界對物質文化史及女性生活史的重視，服飾史在跨學科研究方法的驅動下得到更為全面的探索。學者們將文獻，實物與圖像相結合，對首飾的定名，風格，形制演變，裝飾圖案，材質及製作等諸方面都有更為清晰的討論。[1] 其中裝飾有佛教及道教題材的頭飾更是引起學者的關注。例如，揚之水以仙山樓閣這一母題為個案，從思考中國古代造形設計及圖譜流傳製作的角度入手，追尋明代首飾中此類圖案是如何從其它媒介，時代及佛道語境中轉移而來的。[2]

　　揚之水的研究讓我們看到女性首飾在圖案上與其它工藝設計及繪畫的關聯性。除了仙山樓閣，這些宗教圖案類頭飾還包括阿彌陀佛及「佛」字，多種觀音化身，文殊，摩力支天，西王母，八仙等題材。目前這類具有宗教含義的頭部首飾實物大多出土於明代墓葬中，以北京萬曆皇帝墓，各省藩王墓，和江南地區的官宦墓為主。此類頭飾大部分直接附著於女性墓主人的頭部並且戴在墓主人的頭部前方正中間。[3] 揚之水首先推測這類頭飾的造型是受觀音寶冠上化佛形象的影響並且與《佛說觀無量壽佛經》中觀想西方淨土的十六觀中的觀音觀有聯繫。[4]

　　到目前為止，揚之水、孫機、孟暉等學者的研究幫助我們更為清晰地瞭解明代女性首飾的形式、圖案、風格及製作工藝的演變。然而此類頭飾的具體的宗教與禮儀的功能還不十分清楚，具體的髮簪與每一個墓主人的關係還未被深入地研究。因此我們首先需要探討的問題是：我們究竟如何理解女性物品尤其是與髮飾、服飾相關的具有

時尚性特點的物質載體所承載的宗教、社會及歷史含義？這些女性使用的物品與女性身體及佛教，尤其是觀音在墓葬語境中是一種什麼關係？廣而論之，在明代女性宗教實踐中，身體、女性物件及神像的關係是什麼？

在這篇文章中，我將試圖從禮儀與宗教的角度探討女性宗教實踐的物質性。首先這種頭飾在明代一定區域內，被貴族官宦人家的婦女使用，這種新的頭飾的出現是不是與觀音信仰女性化有直接聯繫？我們是否可以解釋這是女性佛教徒利用女性的物品及身體對應觀音的性別轉變，即便這種對應是不自覺地或順應潮流的？尤其是當宗教與時尚相結合，這些頭飾演變出的符號含義也更加複雜。其次，在這篇文章中我將指出，當女性戴著這些具有佛教含義的頭飾被埋葬時，這些頭飾不是簡單的護身符，而是一種新的通過模仿所信仰神像的外形達到往生的宗教實踐的方法。即通過模仿的手段使信仰者與被信仰者構成一種聯繫，使得信仰者能夠與被信仰者融為一體。

| 一 | ————髮簪，模仿與宗教奉獻

隨著佛教東漸中土，這一外來宗教也逐漸漢化成中國本土宗教。在此過程中觀音也從印度的男性神祇逐漸演變為中國本土的女性神靈。正如于君方指出，觀音女性化的過程持續近千年左右，到元末明初這種轉變已經完全形成。至明清時期，觀音已經成為最受信眾推崇的女性菩薩。[5]

到目前為止，學者已經就觀音女性化的產生問題從宗教、歷史、文學、以及視覺材料闡發，就各種本土觀音變身的出現以及隨之產生的新的觀音造像樣式的流變進行了多面論述，並為觀音性別轉變做了比較清晰的描述。[6]然而，當我們把佛教及觀音信仰作為宗教實踐來討論時，我們對於在家修行的信眾究竟做了什麼，或者她／他們究竟通過哪些具體的方式與女性化的觀音建立聯繫，還不十分清楚。

觀音的性別轉變不只是單純的一個神的形象的變化。由於觀音的漢化、本土化、女性化的過程也是佛教與中國本土宗教儒道相融合的過程，觀音的性別轉變與中國社會更深層的性別結構問題相互關照。一方面，觀音信仰與儒家提倡的三從四德的女性觀，以及明清時期尤為側重的女性貞節觀念密切融合。各種觀音變化身及其傳說如千手千眼大悲觀音與妙善公主的融合、白衣觀音及白衣大悲送子觀音、無生老母等都為女性在不同人生階段遇到的困難提供了一個可以求助或借鑒的對象。但是從另一個角度看，雖然佛教及觀音信仰吸收了很多儒家思想的女性觀，但是它還是為女性提供了一種不同於儒家傳統的信仰空間。另一方面，明清時期女性受教育的程度也遠比以前歷代要高，女性用文字，藝術形式或物品傳達自己認知感悟世界的能力也更強。[7]在實踐宗教時，她們不再純是佛像贊助者，越來越多的女性開始親自繪製觀音或繡製觀

音像，甚至和觀音建立一種更為親密的關係，即開始用自己的身體去體現觀音。[8] 因此，研究觀音性別轉變之後的信眾與神祇間的關係就成為幫助我們理解明清時期信仰者主體性不同於前代的一個關鍵的切入點，而連接這兩者的就是崇拜形式。

崇拜形式則牽涉兩個關鍵因素：即崇拜形式的物質載體與崇拜者的性別。當觀音作為女神形象深植人心時，我們發現女性信眾與神祇之間的關係便從主客體的二元對立發展成一種建基於主客體同為「女性」身體的複雜關係。這種相似性催生出一種嶄新的崇拜形式，即模仿觀音。一個女性神靈的神性符號，也就是觀音最重要的標誌——她所戴的天冠及天冠上的化佛——因而變成世俗女性的時尚物品。

佛像作為頭飾的歷史起源並不十分清楚。在早期佛教歷史中，觀音像作為護身符顯靈的故事往往和男性相關。在陸杲（495–532）所撰的《繫觀世音應驗記》中記載，晉太元時，在彭城（今江蘇徐州市）有一被冤枉為賊的男子，平素供養觀音金像並將其戴在頸髮中，在被斬刑時，屠刀遇其頸部即折，以至於劊子手三易其刀而不能將其砍死。後來發現隱藏於其頸部頭髮中的觀音像的頸部有三道刀痕，於是此人被釋放。[9] 觀音像的頸部代替人的頸部忍受刀割之難。這種自上而下的代替顯示觀音感知落難人求助的能力和慈悲，與後面將要討論的人模仿神的頭飾是完全不同的等級關係。

揚之水認為佛像作為髮飾的記載可以追溯到北宋時期。據《錢氏私志》載，宋仁宗（1010–1063）「每日頭上戴一枚，大者襆頭帽子裡戴，小者冠子裡戴，嘗言：我無德，每日多少呼萬歲，教佛當之」。[10] 這裡又是一種代替，讓佛像代他接受眾人的敬仰。不管觀音像作為一個秘密的護身符帶在身上還是將佛像作為一個隱藏的替身，這兩個例子都說明，神像和佩戴神像的信者在身體上存在一種微妙的對應關係，而這種對應關係是作為主體的信仰者和客體的神像的對象化的關係，也就是說信仰者與神像是兩個相對獨立存在的個體，他們的關係是通過對象化的崇拜模式構成的。因此這種作為護身符的佛像與後來女性為了模仿觀音頭飾，而在頭上戴佛或觀音髮飾的行為不盡相同。儘管二者都是戴在信仰者的身體上，但是從信仰者與被信仰者的關係的角度理解，後者是作為主體的信仰者模仿作為客體的神像，因此主客體的關係不是一種清楚的對象化的關係，而是佛教徒身體的一部分與觀音像身體的一部分有了形象上的相似性。

模仿神像首飾的穿戴方式，即在與菩薩相同的身體部位戴有相似的首飾之現象並不是明代才出現的。[11] 1944 年在四川大學發掘了一座小型唐墓。其中墓主人右臂戴有銀質臂釧，臂釧內則藏有折疊的印製的《大隨求陀羅尼經咒》。Paul Copp 首先指出墓主人所帶臂釧的位置與此件陀羅尼經咒中間八臂菩薩所戴臂釧的位置非常相像。這就向我們提出一個問題，如何理解此類首飾或者是身體的裝飾物？包華石（Martin Powers）指出：「每一個裝飾物都是一系列人文品質的表現。不管是誰擁有這些裝飾物，

誰都會擁有這些人文品質。」[12] 如果我們借用包華石的觀點來解釋與觀音髮飾類似的髮簪，那麼我們是否可以說誰擁有神性之物，尤其是當擁有者是按照神的方式使用這種神性之物時，誰就擁有神性品質？這進一步牽涉到模仿的行為，準確地說這種模仿是以局部代表整體的模仿或轉喻式模仿（metonymic mimesis），[13] 即信仰者只是模仿觀音的髮飾而不是她全身的服飾。Copp 進一步提醒我們：「一個神的裝飾物……的特徵以及它的位置標示神的神性……這些是神的實質和本性……」[14] 也就是說，觀音的髮飾和這個髮飾在她頭部上方的位置是最代表觀音神性的一個特徵。與把整個觀音像作為護身符的情況不同的是，觀音像的某一部分，即觀音的裝飾物脫離其附著的主體，被不斷複製，同時連它裝飾神像的位置也被複製。這裡複製的是觀音的髮簪或冠及其使用方式。

虔誠式模仿（devotional mimesis）包括兩個詞：虔誠和模仿。首先，虔誠用在宗教語境下總會包含崇拜者與被崇拜者的對立關係。宗教實踐者通過禮儀向神表達信仰的熱誠。當然這種對立隱含了信仰者和神之間的不同。模仿一般是指模仿原物，不管這個原物是來自自然界還是人類的創造物或行為。虔誠式模仿把這兩個概念結合起來並創造了新的組合，即信仰者表達他們的敬神方式是通過模仿神的外表的某一特徵。模仿將信仰者與被信仰者之間的距離縮短。當世俗女性戴上和觀音一樣或類似的頭飾，並將其戴在同樣的位置時，她們的身體似乎在一種抽象的意義上也替代觀音的身體，或者說她們用這種方式縮短和觀音的距離，而這種現象是在觀音女性化之後才出現的。

模仿觀音頭飾的髮簪可以分為兩種不同的類型：一是，按照觀音頭部裝飾的阿彌陀佛圖像進行模仿，或是由「佛」字代替阿彌陀佛像；二是，阿彌陀佛被觀音取代。那麼裝飾有阿彌陀佛髮簪和裝飾有觀音的髮簪的宗教含義是否不一樣？從模仿觀音髮飾的角度分析，裝飾有觀音的髮簪和女性身體的關係自然更複雜。嚴格來講，這種髮簪只是模仿觀音所戴髮飾的位置。我在下一節會談到觀音冠上的阿彌陀佛和其位置共同構成觀音的神性，如果將阿彌陀佛換成觀音本身，其實它已經不是觀音的髮飾，可是同時它又保留了觀音髮飾的位置。女性在頭部前方戴有觀音像，最初很可能是受觀音所戴髮飾的啟發，而這種啟發是女性信仰者用女性的物和女性的身體對女性神靈身上的飾物的模仿。但是和把觀音像放在神龕裏供奉不同的是，在空間上，信仰的主體和被信仰者是通過信仰者的身體聯繫在一起的。同時和把觀音像作為護身符戴在身上其它地方不同的是，這個飾物的位置本身又具有非常明顯的觀音的神性標識。這也印證了為什麼目前出土的這類髮簪基本上都是「挑心」，即用於頭髮或髮髻前部中央位置。[15] 在這裡實際上信仰者和觀音的關係是包含了主客體的對立和主客體合一的雙重性。

|二| ———— 從觀音天冠到女性頭飾的轉換

有關觀音頭飾最早的文字記載可以追溯到據傳是五世紀中亞僧人畺涼那舍所譯的《觀無量壽佛經》。[16]釋迦牟尼佛在韋提希夫人選擇西方極樂世界為往生之地後，分十六觀的次第向其說明如何以面朝西方觀想淨土的方法。《觀無量壽佛經》所描繪的西方淨土充滿視覺的奇幻。儘管這部經典中對西方淨土中的自然現象，各類寶物、空間環境、建築及諸神身相從顏色、光澤、裝飾、位置、相對比例都有說明，但由於佛或菩薩的尺寸廣大無比，其散發的色光數目千變萬化，文本中對佛菩薩的觀想，實際是一方面建立在物質體驗之上，另一方面又是超越現實空間或認知世界的一種觀想。相對而言在觀想觀世音菩薩的第十觀及觀想大勢至菩薩的第十一觀，觀音髮髻上的飾有化佛的天冠和大勢至菩薩肉髻上的寶瓶成為它們身分識別的一個具體符號，其中明確描寫觀音的天冠為「頂上毗楞伽摩尼妙寶，以為天冠，其天冠中有一立化佛，高二十五由旬」。[17]由此我們知道觀音天冠不僅裝飾有寶珠，還有一站立的化佛，其尺寸可以有幾百里至兩千里之長。[18]觀音天冠上立身化佛的象徵意義在觀音觀中都沒有明確解釋。雖然觀音和大勢至都是無量壽佛的脅侍菩薩，但是觀音被賦予直接連接眾生與西方極樂世界的職能。他身體上載有眾生和佛界的雙重形象。觀音的身光中有五道眾生。觀想觀音時，需想像他伸出寶手接引眾生。除了天冠外，觀音的頭光和眉間毫相中都有化佛，前者是有如釋迦牟尼的五百化佛，後者是從毫相中放射出的八萬四千種光明，而每一道光中，有無數化佛。[19]這些化佛應該指十方佛土。因此，觀音天冠上的立身化佛應該是代表無量壽佛，也即阿彌陀佛。李玉珉指出直至八世紀，在佛教密宗經典如《大日經》中，觀音才有「髻現無量壽」或如《補陀落海會儀軌》中的「頂上大寶冠，中現無量佛」的描繪。[20]在觀想西方淨土第九觀中，有「見無量壽佛者，即見十方無量諸佛」之語，所以冥想觀音天冠上的化佛，就如見佛土。[21]觀音觀中表明在觀想觀音色身相時，是從其頭部開始，首先要觀想其頂上肉髻，次觀天冠。[22]一方面觀音天冠中的化佛或者無量壽佛是觀音的身分認證，同時也為觀想者提供進入佛土並最終成佛的圖示。

《觀無量壽佛經》中對觀音天冠和化佛的質地並沒有明確說明。化佛或阿彌陀佛作為一個符號附著於觀音像的頭部。它一般安排在觀音冠的中間或者被獨立地塑造成高浮雕牌狀物裝飾在觀音的肉髻之上。阿彌陀佛或坐或立於蓮花座上，背後有頭光或身光襯托。在最常見的金銅佛上，觀音的頭飾往往和其身體其它部分的材質相同。但是在繪畫中或彩色泥塑上，創作者對觀音頭上的阿彌陀佛的服飾、頭光和蓮花座都有更具體的刻畫並通過顏色反映不同材質的質感。

當神像上的髮飾轉化成一件俗家女性使用的首飾時，無性別之分的神性符號即刻

轉換成可以觸摸的獨立的物品，並且這件首飾立刻被賦予女性的性別屬性，成為女性的物品。在婦女史研究中，「女性的物品」這一概念業已成為一個分析的工具。如果我們用朱迪斯‧巴特勒的性別表演理論來審視這一問題，我們會進一步理解女性的身分認證不光是女性的行為舉止，在很大程度上是由女性使用、製作的「女性物品」所構成的。[23] 當然「女性物品」之所以被歸類為女性物品，是和每一件物品所建構起來的性別屬性及使用空間有密切關係。儘管這一概念還有待從理論和歷史的角度進行更深入地探討，學者們已經從三個方面歸類女性物品：其一，女性所使用的物品。其二，女性製作或參與創造的東西。其三，具有女性化風格的物品。[24] 這三者之間在一定程度上是相互制約的。[25] 當然物品的性別屬性的界線分類是不斷被挑戰的，並不是一成不變的。或許我們應該強調的一點是，女性物品應該是和女性的時間，空間及女性身體有密切關係的物品。這些物品和女性所經歷的不同的人生和生理階段都密不可分。每一個階段可能都有一些特定的物品來幫助她們跨越那個階段或塑造她們的社會角色。

本文所要探討的正是女性一生的最後階段，即她們在死後，她們的身體和靈魂是如何通過女性特殊的物質媒介往生到另一個世界的。當然一些文學、遊記以及目錄類像《天水冰山錄》都提到女性在生前就用裝飾有觀音或佛圖案的頭飾並且將其插在頭髮正前方，但是我們現在看到的實物，大部份都是從墓葬中出土。[26] 人生前用的東西再帶到墓葬中，一般都被稱為生器。正如巫鴻指出，生器的一個重要特質是一旦某件物品被轉換成陪葬品，它就不能再被活人使用。換句話說它在人間的使用功能嘎然而止，而成為逝者死後世界的器物。[27] 就冠飾而言，最直接的一個例子是四川成都和平公社筒子口明代墓葬中出土的一男性束髮冠正面下部從右至左嵌刻有「西方淨土」字樣。[28] 此淺刻的四字應該是在入葬前加上去的。[29] 我們還不清楚是否有的女性只為自己死後準備有佛或觀音圖案的頭飾。如果是這種情況，它們應該歸類於明飾或冥飾。[30] 但是不管是哪種情況，當這種觀音簪最後定格在人的屍體上，它標示著「逝者」的身分。

倪仁吉（1607–1685），浙江義烏著名的女畫家和詩人，在她所臨摹的其夫家的歷代先祖肖像畫冊《吳氏先祖圖冊》中，有兩位女性的頭部裝飾為髮髻並且繪成裝飾有金色的阿彌陀佛和白衣觀音像。[31]（圖1，2）倪仁吉在題跋中提到她自己添加的最後兩幅像是喜容像。其風格與此冊中她臨摹的十八幅肖像非常接近，都是按照正面半身的祖先像的傳統而畫，所以這些肖像的原本極有可能是死後追容之作。每一幅肖像本來附有一頁記載畫中人物姓氏名號，生辰辭世日期，官職婚嫁及墓塚所在地的信息。但是由於記有名號的冊頁與圖像冊頁順序打亂，現在無法一一對應。[32] 儘管我們不能確認這兩位女性的姓名，她們的宗教信仰情況也沒有被記載下來，但是畫像上裝飾有佛

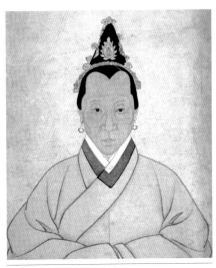 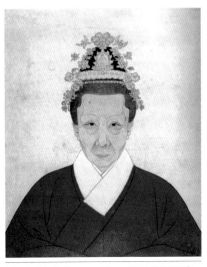

圖1｜倪仁吉（1607-1685），《吳氏先祖圖冊》，
冊頁，紙本，義烏博物館。引自《義烏文
物精粹》，北京：文物出版社，2003，210頁。

圖2｜倪仁吉（1607-1685），《吳氏先祖圖冊》，
冊頁，紙本，義烏博物館。引自圖1同書，
218頁。

像和觀音的髮髻不是簡單紀錄一種髮飾，而是有符號化的意義，即象徵她們的身分已經是祖先，同時極有可能反應了這兩位女性生前與觀音信仰有關。

宗教與時尚似乎總是一對矛盾的綜合體。神像上的裝飾物，比如觀音天冠上的阿彌陀佛，是其神性的標誌。一般情況下，為了保持其神性的統一性或功能的一貫性，這一符號不會被任意修改。但是當女性模仿觀音髮飾時，觀音的天冠由一個符號（emblem）轉換成一件世俗女子的物品（object）。儘管這種首飾承載了宗教與禮儀的含義，但是它已經成為一件神聖與世俗並存的女性物品。當這種轉換發生時，我們看到文獻記載和出土的帶有佛教圖案的髮飾反映的是時尚的邏輯，即設計不斷翻新。從《天水冰山錄》中可以看出，裝飾有觀音，佛和佛塔的首飾只是作為幾十種圖案設計中的一類題材。即便是同一觀音題材，也會因材料或搭配元素的細節不同而有差別，諸如有「金珠寶觀音葫蘆首飾一副」，「金觀音摺絲嵌珍寶首飾一副」和「金觀音度仙嵌大珍寶首飾一副」等。[33] 到目前為止，出土的此類髮簪不僅有比較忠實的模仿觀音髮飾上的阿彌陀佛式樣也有各類觀音形象。髮飾的種類包括插在頭髮正中間的挑心即單腳髮簪，也有明代流行的插在鬆髻上的一副頭面即一套髮飾，[34] 材質種類以價格昂貴的金玉為主。很顯然，這種物質化的過程包括對材質、價值、實用性、時樣、設計、與做工等諸因素的考量，同時在一定歷史時期也會受限於政府對於社會等級與使用奢華材料的限令。[35] 因此觀音的具有神性的天冠一下被轉換納入到另一套繁複的世俗定名系統，成為社會等級以及性別產物。

另外，金銀媒介的特點是可熔性，即一種樣式經熔化後再加工而模製成另一種樣

式。例如《金瓶梅》第二十回提到李瓶兒為了不在其他人面前太張揚，特地讓西門慶把她的金絲髻拿到銀匠鋪化了，重新改裝成兩件首飾，其中一件要「依他大娘正面戴的金鑲玉觀音滿地池嬌分心」而做。[36] 與服裝不同的是，這裡揭示的是金銀首飾的一個特性即它的轉換性，隨時可以將金銀熔化再打製新的時樣。李瓶兒要求仿照吳月娘的式樣，即揭示了所謂時樣傳播的方式。

到目前為止，已出土及流傳的髮簪上的觀音有白衣觀音、南海觀音、魚籃觀音、送子觀音以及其它如摩力支天，三菩薩等。而從文獻資料來看，髮簪上的各種觀音身相一般被簡單地歸類為「觀音」，比如「金鑲玉觀音」。這一方面可能確實反映了當時人對這類髮簪的稱呼，具體的哪一個觀音化身也許不重要。但是我們也不排除的可能性是，文字記錄與實踐之間的差別。沒有記錄這些觀音具體化身並不能說明當時使用者不去區別這些不同的身相。這也正是研究物質文化的意義所在。 我們必須讓髮簪所代表的符號含義，設計形式以及材料本身發聲。

｜三｜————明代佛教話語中的首飾與女性往生

從明代佛教靈驗故事，女性墓誌銘以及女體埋葬情況可以看出「女性往生」在佛教話語中的描述，和實際行為有很大不同。文字材料中提到女性戴有觀音簪並與佛教修行有關的記載出於《瑯嬛記》。《瑯嬛記》一直被看作是元人所著，但是近年來學者認為此書很有可能是萬曆時期的偽典小說。[37] 其中一則軼事提到有一女子專心信奉觀音大士而卸去所戴冠飾。有比丘尼勸其修淨土，並修習觀音觀，「觀其法身愈大愈妙」，結果她在夜裡夢到觀音，竟然非常小，尺寸「若婦人釵頭玉佛狀」。而此時她的丈夫恰好寄給她一尊觀音像，正好是她夢中所見觀音。至此，她深信不疑。[38] 此則軼事一方面將潛心修佛的女性與佩戴頭飾包括佛簪的女性對立開來，另一方面又揭示了觀想觀音與周身所經常遇到的具體的佛或觀音的物質載體之間的關係。

在祩宏（1535–1615）《往生集》的「婦女往生類」一章中，從隋代到明代晚期有三十二位女性收入其中。同其他男性往生者一樣，這些女性往生淨土的行為都被描繪成一種自覺自主和自我掌控的過程。往生者可以預見她們離開人世的時間，最常見的描述是能預知往生的人往往先沐浴淨身，換上潔淨的衣服，面向西方的阿彌陀佛，結跏趺坐，燃香，或念經或念阿彌陀佛名號，然後坐化而逝。這些儀式並沒有性別屬性。但是有些描述只出現在女性往生的小傳中，比如宋時名為崔婆的女性，在往生時不用著鞋襪，腳踏蓮花而去。[39] 在這個語境下「赤腳」不光是神性的顯露，也是去女性化的一種表達。同時我們也看到，女性在修練往生淨土時，也會被記載為對世俗的一切物質失去興趣，尤其是首飾。如明代休寧人吳母佘氏「自皈信後，並解華飾」，不再

圖 3｜《佛說大阿彌陀經》扉頁，局部，牌記題「靖妃盧氏施」，明嘉靖（1522-1566）刊本。引自周心慧主編，《中國佛教版畫》，杭州：浙江文藝出版社，1996，卷 4，圖版 233。

用首飾裝扮自己。[40]而明代祖籍浙江平湖的趙母張孺人自幼習佛，更是在婚後，「樸素自如，奩中已擱金像」。[41]這裡雖然沒有說明具體的神像，但卻是已將梳妝盒變成了神龕，並用金像取代了胭脂首飾。這兩個例子都有意識地將盛裝打扮與虔誠信佛放在了對立的角度，這自然與我們經常看到自唐代以來，佛教壁畫中的穿著華麗的女供養人形象背道而馳。對首飾失去興趣已經被塑造成一種對俗世不再留戀的美德或虔誠信佛的象徵。對首飾的淡泊在各朝各代的列女傳或是總結女性一生的墓誌銘中也都會經常出現。但是在儒家語境下，對首飾的淡泊就成了一個勤儉持家的女性的象徵，而在佛教話語中則成了不貪戀世俗的誘惑，不再妝飾女性的身體甚至可以說是去女性化的一種表現。

大部份這類記載往生的傳記都是明清時期高僧或文人所為，他們如何轉載或撰寫女性往生的靈驗事跡是值得我們注意的。尤其祩宏在描述完女性往生的靈驗事跡後，在結尾的總論中強調「極樂國土實無女人，既得生，悉具大丈夫相」，[42]而且祩宏在指出女性修煉往生淨土時，其中的一個通病是「只慕男身，而不知革其女習」。[43]女性用首飾裝扮自己應該屬於女習範疇之內，很顯然祩宏是在重複佛教經典中女性無法以女性身體的形式往生淨土的文字。眾所周知，《妙法蓮華經》中當舍利佛向八歲的龍女解釋因女身汙穢，有五障，而不能成佛時，龍女向佛獻寶珠後，忽然變身成男子，最終成佛並具佛的三十二相好。[44]Bernard Faure 從翻譯史的角度指出，在印度梵文版的《妙法蓮華經》中，有龍女的女性生殖器消失而長出男性生殖器的情節。儘管這種描述有偷窺者的嫌疑，但是這個細節其實是明確提出所謂變性，是生理結構的轉變。鳩摩羅什在翻譯的時候刪除了這一段。Faure 指出在印度早期佛教中，從觀念上講，性別的轉換不是只指從女變男而往往是雙向的，只是大乘佛教經典側重於女轉男的變性，同時變性又和倫理相關聯。[45]而中土流行的《妙法蓮華經》中，龍女把寶珠奉獻給佛和她轉男身成佛就構成了必然的聯繫。佛教經典中還有很多女轉男成佛的故事，甚至有一部《佛說轉女身經》，表現須達多夫人身懷的女胎女轉男的情況。此經也被一些女性用來祈禱變性以能往生淨土。[46]Faure 指出這部經在日本還用於女性葬禮，但是在中國的使用情況需要進一步研究。[47]然而在明代，女佛教徒似乎試圖用視覺的方式對抗文字的約束，例如明世宗朱厚（1507-1567）的妃子靖妃盧氏捐印的《佛說大阿彌陀經》的扉頁插圖上，在表現西方極樂世界的七寶蓮池時，就有女性往生者（圖3）。[48]而且從

實際埋葬中的女性身體上，我們發現女性藉以依賴的往生的物品揭示了與文字所倡導的模範女性相反的現象。女性以頭飾模仿觀音的髮飾，用女性的身體模仿女性化的觀音，這些物質載體（首飾及身體）都進一步標示了女性借助模擬女性化的神靈的形式而產生一種能動性。在墓葬語境中，雖然有個別男性墓主人的頭冠上顯示與淨土相關的信息，比如本文前面提到的四川成都和平公社洞子口明墓中出土的刻有「西方淨土」字樣的男性束髮冠，但是此種用文字直接傳達往生意向的葬儀和女性通過模仿觀音髮飾而達到淨土是不一樣的邏輯。

｜四｜————髮簪與埋葬的身體

很多學者已經指出，壁畫作為中國古代墓葬中建構死後世界的重要物質載體之一，自元代起逐漸衰落。在明代墓葬中，除了幾座屈指可數的壁畫墓外，大多數的墓葬都是簡單的穴室墓。[49] 即便是帝王陵寢如定陵，雖然地宮建築宏大，但是也都是素面牆壁。死者的死後世界不再通過裝飾喪葬的建築空間和葬具的雙重表達，而是更全面地依賴隨葬品和死者身體上所穿服飾來表現。[50] 王玉冬指出，壁畫衰落的歷史「意味著墓室壁畫作為死亡的一種類比手段的有效性的消失。但是，一種特殊墓室裝飾形式的變化和消亡，並不必然意味著這種形式原來所蘊含的對無限不可知性理解模式的變化或消亡」。[51] 誠然，明代墓葬雖然趨於簡化，人們最關心的問題之一依然是如何轉化死者的身體，超越死亡。[52] 明代墓葬中出土的大量金銀首飾，不僅製作繁複，而且有很多敘事性極強的題材。它們大部份戴在墓主人的頭上。很顯然，女性首飾在明代墓葬中承擔了比裝飾死者身體更多的功能，即輔助死者超越死亡。

在本節中我將著重探討兩個個案即江蘇武進的代表官宦等級的王洛家族墓和體現明代皇室風格，定陵中的孝靖皇太后的頭髮葬式。這兩個例子不僅象徵不同的地區和社會等級，更關鍵的是我們可以從這兩個個案來探討觀音髮簪上造像的複雜性及其由此產生的與女性生前死後的關係。同樣的，這兩個個案也可以讓我們更深入地討論觀音髮簪與女性身體以及死者，死者親屬及亡魂的能動性。

個案研究 ■ 王洛家族墓——盛氏與徐氏

發掘於江蘇武進芳茂山的王洛家族墓，為我們提供了一個特殊的案例，就是在同一家族中，女性可以對髮簪上的佛像有不同的選擇。[53] 王洛家族墓共發掘了兩座墓：一號墓，王洛（1464–1512）和妻子盛氏（1459–1540）；二號墓，王洛的第二個兒子王昶（1495–1538）和王昶的三位妻妾——原配華氏（生卒年不詳），繼配徐氏（生卒年不詳）和妾楊氏（生卒年不詳）。在兩座墓中一共出土了兩件和佛教有關的鬆髻：它們分別屬於

王洛的原配孺人盛氏和王昶的繼配徐氏，也是盛氏的兒媳之一。[54]

王氏家族在當地屬於望族，尤其是王洛的父親王（1424–1495），字廷貴，號思軒，景泰二年（1451）一甲第三名進士，授翰林院編修。曾官至戶部及吏部尚書，進階榮祿大夫。[55] 王洛的兄弟王沂也是進士，並任都察院右副都御史，進階通義大夫。相比之下，王洛只位至鎮江衛指揮使，致正三品。[56]

在眾多嫁入王氏家族的女性中，王洛的妻子盛氏的父親的官階最高，其父盛顒（1418–1492）景泰二年進士，曾是都察院左副都御史，歷經多種官職，最後以山東巡撫一職終了官場生涯。[57] 盛氏為丈夫家生育了三兒三女，並在八十一歲的高齡辭世。在她的棺蓋上書有「王太孺人盛氏」字樣。[58] 在墓誌蓋石上有「明太孺人盛氏附葬墓誌銘」篆體陰刻字樣。可惜的是盛氏的墓誌銘的字跡已漫漶不清，後不知下落。[59] 徐氏也即盛氏的兒媳，在《毗陵王氏宗譜》中的記載很有限，只提到她是王昶的繼配併有孺人封號，也葬於芳茂山家族墓地。[60] 徐氏似乎並沒有子嗣。

《毗陵王氏宗譜》對王氏家族的宗教生活記載很少。有關家族成員的傳記，壽序，墓誌銘，墓表，喪服喪儀的敘述方式，都是嚴格遵循儒家傳統話語。無論男女，都是根據賢卿節婦的標準進行規範化描述。明代某些地區在家譜撰寫中排斥宗教活動的現象相當普遍，[61] 但是武進的地方誌則揭示佛教在當地深具影響，[62] 與觀音有關的寺庵如白衣庵，北觀音院等都在武進縣城之內，並且距離王氏宅邸不遠。[63] 雖然我們也許永遠無法從文本中真正瞭解王氏家族中女性的宗教生活，但是王氏家族墓出土的女性物品卻為我們提供了與觀音信仰有直接關係的視覺資訊。

由於王洛墓考古報告並沒有明確標明盛氏身上所穿的衣服，在這裡還無法進行詳細分析。[64] 但是盛氏被挖掘時的照片顯示，她頭戴鬆髻外加一個豆黃色素絹的額帕。（圖4，5-1，6）如孫機解釋，在元代鬆髻是指挽成某種髮髻的式樣。但是到明代以後已經只用金銀絲編成外罩黑紗的假髮套。這種髮式在已婚婦女中很流行。[65] 一副裝飾鬆髻的完整的首飾包括前部的挑心，分心，後部的滿冠，頂部的頂簪和前部下部邊緣的裝飾物頭箍。[66] 盛氏和徐氏的鬆髻的框架都是由銀絲做成，外覆黑色縐紗。在盛氏的鬆髻前部正中央裝飾的是金製觀音像，後部滿冠為雲龍紋，頂簪鑲嵌有綠松石。（圖5-1）觀音頭挽高髻，有頭光。觀音上身似是對襟長袄，上有梅花紋飾，領部有雲肩，下穿有同樣圖案的長裙。[67] 她雙手合十，結跏趺坐於蓮蓬和蓮花之上。在她的左側上部是鸚鵡，中部為護法韋馱，下部為善財。觀音的右側上部為淨瓶，下部為龍女。（圖5-2）從圖像志的角度說，這是一個標準的南海觀音像。

南海觀音與普陀山密切相關。作為觀音道場的普陀山也是人間淨土，因此成為朝拜觀音的聖地。一般認為，其真正興盛是在十六世紀下半葉至十八世紀。《西遊記》小說提供了一個完整的將普陀山觀音道場與南海觀音結合在一起的敘事，連同戲曲等

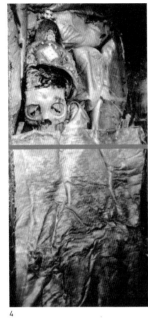
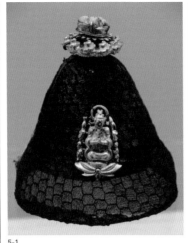
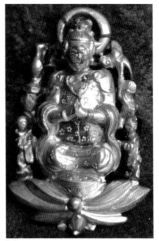

5-1　　　　　　　5-2

圖 4　｜盛氏屍體及鬆髻和額帕。照片拍攝於武進博物館展覽宣傳資料，作者拍攝。
圖 5-1　｜盛氏鬆髻，王洛家族墓，武進博物館。作者拍攝。
圖 5-2　｜盛氏鬆髻，局部，王洛家族墓，武進博物館。作者拍攝。

形式對普陀山及南海觀音的流行都起到了推動作用。[68] 但是這件髮飾最晚做於盛氏去世的 1540 年，早於目前發現的最早版本 1592 年的《西遊記》五十年。在此之前，南海觀音的圖像應該早已形成，善財龍女鸚鵡也都已經出現在與其相關的佛經、靈驗故事或詩歌中。[69] 但是，盛氏所生活的嘉靖（1521–1566）時期，正是普陀山封山遷寺的時代。徐一智指出，明初為了防止日倭入侵，明朝政府從洪武二十年起就開始實施海禁政策，也為防止日倭佔據普陀山，採取封禁普陀山，遷普陀山寺廟至浙江寧波的策略，僧侶香客都被禁止前往普陀山。直至萬曆時期，神宗受母親慈聖李太后（1546–1614）的影響才解禁。[70] 也就是說，盛氏在有生之年不太可能真正到普陀山朝香，但是這期間，普陀山也幾經起伏。據《普陀洛迦新志》載，嘉靖六年河南王賜琉璃瓦三萬鼎新無量殿。[71] 至於這類普陀山時有興盛的資訊是否會影響到盛氏，不得而知。

　　南海觀音出現在盛氏的鬆髻上究竟是否有具體所指？值得注意的是在盛氏棺槨中還出土了一個香袋。「面料為豆綠色雜寶折枝花緞。圖案有折枝花和銀錠，方勝，犀角，卍，古錢，萬卷書，火球等雜寶。袋長 22 寬 14.5 釐米。袋蓋為等腰三角形，底長 22 釐米，高 11.5 釐米。香袋長 35 寬 1.5 釐米」。[72] 上面的雜寶圖案也出現在盛氏的其它葬具上例如裙、衾單、枕頭、襪子上，[73] 因此此香袋應該是作為葬具為盛氏訂做的，具有象徵意義的香袋。考古報告上並沒有具體說明香袋出土時的位置。這件香袋的形狀及尺寸都明顯表明它的功能是朝香拜佛所用，是香客的象徵之一。普陀山屬於觀音顯靈化現的聖地，參拜其香火的目的因人而異。[74] 在喪葬語境下，與靈魂的去處密切相關。尤其是盛氏所用的衾單上的裝飾有和往生密切相關的雲雷紋和幡狀紋。

襯裡上有反寫的墨字，可惜不能辨認。更為重要的是盛氏頭上的南海觀音和香袋一方面清楚地傳達了作為一名香客朝拜觀音的意願，但是另一方面，又是將觀音的像放在她的頭部正中間的位置，通過她自己的身體模仿觀音的髮飾來完成往生的過程。[75] 雖然我們並不知道，這是否是盛氏自己的意願，但是為自己預備後事在中國古代很普遍。實際上盛氏的公公王與所撰「董氏先德之碑」中提到他的好朋友董君綸的母親江孺人在預見到自己即將離開人世時，召喚她的兒媳婦到跟前，「取親製斂衣授之」，即交待她死後應該怎樣穿戴，然後把她其它的衣物分給眾媳婦親戚。[76] 在《往生集》中記載，有一信女薛氏知道自己即將離開人世並往生時，她將誌公帽戴在頭上，然後立即坐化。[77] 誌公帽成了她們往生的一個分界點。或者說這種物質媒介促成她們的往生。雖然我們對女性在喪葬語境中使用觀音簪的禮儀問題還需進一步研究，但是到目前為止，我們無法排除這是盛氏自己意願的可能性。

　　盛氏兒媳徐氏的鬆髻不像盛氏的鬆髻那樣高聳，四周的首飾也更繁複華麗。應該是不同時期的風格所致。（圖6）沒有任何資料顯示這婆媳二人的關係，但是徐氏的丈夫王昶是先於他的母親盛氏去世的。也就是說，徐氏應該是以寡婦之身侍候盛氏臨終的。我們不清楚她的髮髻是否受她婆婆髮髻樣式的影響和她是否參與了為盛氏最後裝殮，但是作為兒媳之一參與其中，是有極大的可能性。徐氏鬆髻正面的佛像則是遵循觀音髮飾，表現阿彌陀佛像。（圖6-1）阿彌陀佛為螺髻，兩耳垂肩，身穿對襟長袍，露上身，雙手合十，結跏趺坐於蓮花上。鬆髻後面是雲龍紋滿池嬌。頂簪為金蜂趕菊主題，造型細膩立體剔透。[78] 與盛氏鬆髻上的南海觀音比較，徐氏鬆髻上的佛像有可能是更常見的圖案。在武進地區的清潭和鄭陸鎮的明代墓葬中分別出土了另外一個銀質和一個金製佛像。[79] 從形狀上看，它們可能原來都是固定在鬆髻之上。

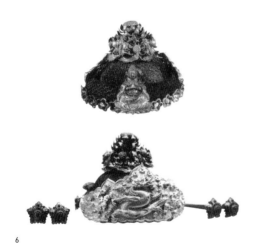

6　　　　　　　　　　　　　　　　　　　　6-1

圖6 ｜ 徐氏鬆髻，王洛家族墓，武進博物館。引自揚之水，《奢華之色：宋元明金銀器研究》，北京：中華書局，2012，卷2，頁45，圖1-11：6。

圖6-1 ｜ 徐氏鬆髻，局部，王洛家族墓，武進博物館。作者拍攝。

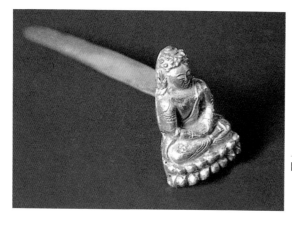

圖7 | 佛像形金挑心，長5.8公分，明永樂四年，南京太平門外板倉徐膺緒墓出土。引自南京市博物館編，《明朝首飾冠服》，北京：科學出版社，2000，頁80。

有一個值得注意的細節，就是這些髮髻上的佛像的手勢。在觀音繪畫或造像上，我們看到其冠上的阿彌陀佛的手印往往是一手覆於另一手之上的禪定印，或手持蓮台的形象，偶爾也會出現與願印。尤其是禪定印最為普遍，在明代早期的佛簪中有直接表現。比如出土於南京板倉的永樂十四年（1416）徐膺緒（1372–1416）墓中的金佛像挑心。（圖7）其造像如佛的形態、手印、基座等也更接近於永樂時期標準的造像。[80] 在盛氏鬆髻上的南海觀音、徐氏鬆髻上的阿彌陀佛、武進出土的另外兩個佛像頭飾、以及山東兗州魯王的一個妃子墓中的金佛髮簪，其手勢都是雙手合十。[81]

雙手合十的宗教語意很複雜。一般如果它是代表蓮華合掌印，則多出現在密宗觀音像上如千手千眼觀世音，十六臂觀音等。[82] 但最常見的還是出現在禮佛的眾佛、菩薩、天人、僧尼、信眾和供養人形象上。比如刻於明代嘉靖時期的，由靖妃盧氏所施的《佛說大阿彌陀經》的扉畫，在蓮池中已經往生淨土的靈魂都是雙手合十，結跏趺坐於蓮花座上。[83]（圖3）在此類髮簪上用這種禮佛式的手印是否還有其它隱喻，比如象徵性的待死者往生淨土後對阿彌陀佛的禮敬，不得而知。如果是這樣，那麼信仰者與被信仰者的關係就更加複雜，她們不是簡單的對立和融合，而是同時通過女性信仰者的身體將二者兼融。

我們前面已經提到當宗教與時尚結合時，尤其與首飾結合時，主題，形式和風格都變化多樣。不光可以用觀音替代佛像，佛像本身的圖像志的某些細部也會被修改，添加更多含義。目前文獻材料和當代研究都只將這些髮飾的主題劃分為佛和觀音兩類。雖然我們現在還不知道女性或女性的親屬在定製或選擇這些頭飾時是否也只是依據這種簡單的分類，但是出土的實物及每一件飾物附著的女性身體，女性的個人歷史，及其喪具都顯示，女性使用這些頭飾時，每一件飾物所傳達的宗教語意和功能比我們從文獻中瞭解的要複雜的多。同時它們和女性的其它葬具不可分離，共同表達一個完整的主題。比如，徐氏所穿冥衣如寶相花纏枝蓮紋襪子，明顯地傳達了腳踏蓮花，往生淨土的意思。

　　孝靖皇太后（1565-1611），本姓王，是萬曆皇帝（1653-1620）的妃子，泰昌皇帝朱常洛（1582-1621）的親生母親。原為慈寧宮宮女，侍候萬曆生母李太后。萬曆九年（1581），她十六歲時被萬曆私性，懷有身孕，萬曆十年六月十六日（1582）被封為恭妃，並在同年八月十一日生下萬曆的長子朱常洛。[84] 後又育有一女，但早夭。在她的兒子被冊封為太子之後也未被馬上封為貴妃，後又在她的兒子生了萬曆的長孫之後，於萬曆三十四年（1606）才被封為皇貴妃。王氏一生坎坷，不受萬曆皇帝的寵幸。不論是其生前還是死後，都備受折磨。她早於萬曆逝世，其喪葬儀式儘按未生育妃嬪規格辦理，而不是應有的皇太子母親的等級被下葬。直至萬曆駕崩，她的兒子朱常洛才計劃追封她為皇太后，但不幸的是，明光宗朱常洛一個月後逝世。他的兒子也是王氏的孫子明熹宗朱由校最終追封他的祖母為孝靖皇太后，並將其棺槨從最初所葬地東井遷回，和明神宗萬曆皇帝，孝端皇后（1564-1620）一起埋葬在定陵。[85]

　　孝靖皇太后在近十年之內被埋葬了兩次。根據定陵出土考古報告，在孝靖的棺內一共出土了九十四件首飾，比孝端后的四十九件多出近一倍。根據這些首飾發現的位置，考古報告撰寫人認為應該有兩幅首飾，並且將兩幅首飾分別定為「靖飾一」和「靖飾二」，並將所有首飾按次歸類在考古報告後分別附錄。但是正文中的敘述與附表似乎有出入。正文中解釋編號為「靖飾一」的出土於「孝靖后棺內頭部及其周圍」。[86]「另一副出土於頭頂西端部及周圍，另一副出土於其頭部西端棕制帽子上，而後者很可能是遷葬時的陪葬品」。[87] 從孝靖后的其它陪葬品來看，其中有一部分肯定是從第一次埋葬中遷葬過來，但是就首飾而言，到底哪一副是最初陪葬品，哪一副是遷葬時的陪葬品？這些首飾使用的語境直接關係到孝靖皇太后死後地位的升遷，其屍體的再次埋葬，以及觀音類頭飾如何被使用，使其往生極樂世界的問題。

1. 確保往生：孝靖皇后的化佛形象和頭上淨土

　　在目前發現的具有佛教符號的明代髮簪中，孝靖皇太后的各類髮飾以及各地藩王墓中出土的髮簪的設計形式最大膽，也使得原本相對簡單的模仿觀音的頭飾變幻莫測，並賦予頭飾更多層次的含義。為了確保孝靖皇太后往生淨土，她頭部似乎被分解成兩部份，即埋葬時頭部的正面的頭飾和掩藏在頭部其它方位的髮簪。這些髮簪將孝靖的頭部建構成一個複雜的場域：正面模仿觀音，其它方位的髮簪既有直接讓人聯想淨土的符號，又有融匯各種通俗的長生不老的符號。在這節中，我將首先討論有可能是表現孝靖化佛形象的佛簪及其所傳達的往生淨土的含義。

　　在孝靖的棺槨中，一共出土了三個黑紗棕帽即外覆黑紗，棕絲編就的鬆髻。[88] 其

中兩個棕帽上有佛和觀音的髮簪：編號為 J125 的棕帽上有一個鑲寶玉觀音鎏金挑心（圖 8），其它所有與佛教有關的髮簪都出現在編號為 J124 的棕帽上。在此棕帽上發現兩個佛簪（圖 9，15），一個觀音挑心及其它與往生淨土有關的佛簪比如童子化生、蓮花、佛字圖案髮簪等等。[89] 定陵考古報告描述孝靖太后頭部的葬式是「頭戴黑紗棕帽，上插金玉簪，釵。帽後側有絲網珠串。枕頭上以絹縫製，兩端尖，中間粗，內實穀糠。枕下放木炭。黑髮，理順後盤繞一周，餘髮首飾掩於髻下，髻上又插金玉簪釵」。[90] 雖然考古報告中沒有再進一步具體地描述有佛教元素髮簪的位置，但是從留存下來的當時孝靖屍體著衣的照片及出土品的編號情況分析（圖 11），她所帶的鬆髻正中央插的就是「鑲寶玉佛鎏金銀簪」（J124.18，圖 9），或更為準確地命名是鑲寶玉佛鎏金銀挑心，而且其造像是阿彌陀佛接引像。此立佛由白玉雕刻而成，頭頂肉髻，身著寬袖長袍，袒右胸，跣足，左手掌心向上，抬於胸前，右臂下垂，掌心向外，做與願印。與白玉佛像對比強烈的是鎏金銀質背光及底座。阿彌陀佛像四周焊接有螺絲製作的火焰紋背光和仰覆蓮花組成的底座。在兩邊火焰紋上又焊接有梵文六字真言。蓮座左右及下部由五塊紅藍寶石裝飾而成。[91]

最讓人費解的是在阿彌陀佛頭上，又有一銀製鎏金坐像（圖 9-1）。考古報告中將其定名為「坐佛」。[92] 此像身穿廣袖長袍，雙手似是合抱或合十於胸前，坐於蓮花之上。也許是因為尺寸太小，有些細節不能仔細刻畫，工匠並沒有按照一般佛像造像原則，將佛的雙耳，螺髮，肉髻和背光等錘打出來。現在此像的髮式更似女性長髮挽髻於腦後的樣子並掩蓋了雙耳。

更關鍵的是，此坐像也出現在兩個白玉觀音髮簪上，尤其是與同一個棕帽上發現的鑲寶玉觀音鎏金銀挑心上的坐像幾乎一樣（圖 10-1）。此白玉觀音也是立像，廣袖長衣，下著長裙，肩配飄帶，過兩腋下垂於地（J124.17，圖 10）。右手提籃，左手垂下。觀音周邊的鎏金銀絲裝飾與阿彌陀佛髮簪幾乎相同。第二個鑲寶玉觀音鎏金銀簪（J125.14，圖 8）應該是出現在另一個棕帽上，除了其左手持籃，右手下垂以及簪腳不同外，兩個髮簪幾乎相同。因這兩個觀音都手持籃子，應該是魚籃觀音。當然從工藝設計和製作的角度看，這三個髮簪的背光，小坐像，底座及鑲嵌寶石的部位都幾乎一樣。尤其是兩個觀音簪左右相對，標號為 J125.14 第二個鑲寶玉觀音鎏金銀簪上的小坐像略小。（圖 9-1）無論是阿彌陀佛還是魚籃觀音，其頭頂上再現坐佛，都是沒有先例的。當然像密宗類觀音如千手千眼觀音，十六觀音等，會有其中的兩隻手或稱化佛手在頭上再舉一座佛像的情況。[93]

這一反覆出現三次的，形象相同的小坐像究竟有什麼特殊象徵意義？它們會不會代表孝靖皇太后的化佛形式？歷史文獻中對於孝靖在生前的宗教信仰沒有任何記載，但是眾所周知，在這一特定歷史時期，從萬曆皇帝的母親李太后到萬曆的王皇后及最

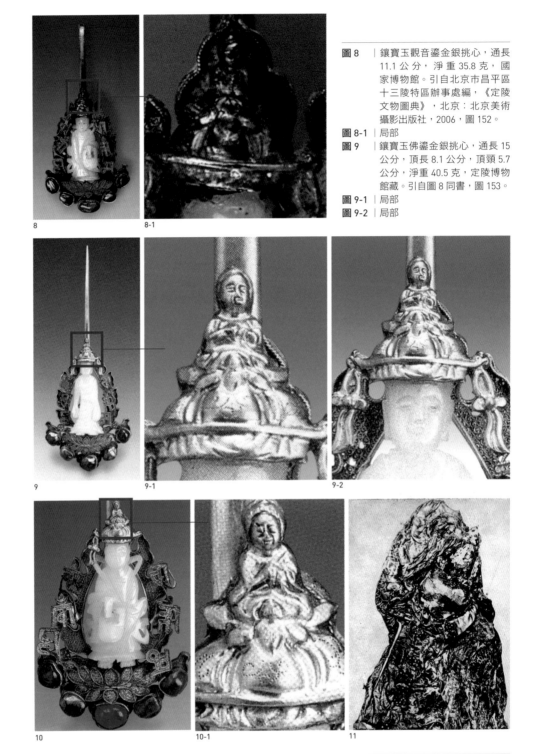

圖 8 ｜ 鑲寶玉觀音鎏金銀挑心，通長 11.1 公分，淨重 35.8 克，國家博物館。引自北京市昌平區十三陵特區辦事處編，《定陵文物圖典》，北京：北京美術攝影出版社，2006，圖 152。

圖 8-1 ｜ 局部

圖 9 ｜ 鑲寶玉佛鎏金銀挑心，通長 15 公分，頂長 8.1 公分，頂頸 5.7 公分，淨重 40.5 克，定陵博物館藏。引自圖 8 同書，圖 153。

圖 9-1 ｜ 局部

圖 9-2 ｜ 局部

圖 10 ｜ 鑲寶玉觀音鎏金銀挑心，通長 17 公分，頂長 7.4 公分，頂頸 5.2 公分，淨重 37.3 克，定陵博物館。引自圖 8 同書，圖 150。

圖 10-1 ｜ 局部

圖 11 ｜ 孝靖后上身著衣及頭飾，定陵博物館。引自中國社會科學院考古研究所攝影，北京市文物工作隊編，《定陵掇英》，北京：文物出版社，1989，圖 166。

寵愛的鄭貴妃都大力倡導佛教並參與建寺印經。[94] 尤其孝靖曾經服侍過篤信佛教的李太后，她本人很可能也信佛。但是由於一直不被寵幸及至後來被軟禁起來，也不大可能像其他皇家女性那樣出資印經並藉此提高自己的影響力而被歷史記載下來，所以孝靖棺內具有往生淨土意義的頭飾及後面要談到的經被很可能是在她被遷葬到定陵之後，由她的孫子明熹宗朱由校授意辦的。一方面可能是實現她自己的夙願，另一方面也可能是朱由校本人希望他的親生祖母能到極樂世界。值得注意的是，萬曆極力支持神化她母親慈聖李太后為九蓮菩薩轉世的現象並不是孤例，崇禎皇帝（1611–1644），同時也是明熹宗的異母兄弟，其生母劉氏早年冤死，於是在他繼位後，就讓人畫了他母親身著袈裟，頭戴五佛冠的肖像，並賜予上智菩薩名號，與李太后的九蓮菩薩像一起供奉在北京南城的長椿寺，[95] 通過將其母親昇華為菩薩來表現他的孝行。[96] 所以如果明熹宗通過髮簪上的這一小坐像來希冀他的祖母直接成佛往生極樂世界，也可以看作是他表達孝行的一種便利之法。

這尊小像的形象與明代中後期出現的各種往生淨土的化佛形象都有相似性。比如本文前一部分已經探討了刻於明代嘉靖時期的由靖妃盧氏施印的《佛說大阿彌陀經》的扉畫。在西方淨土的蓮池中，有一個雙手合十，結跏趺坐於蓮花座上的女性形象代表已經往生淨土的靈魂（圖3）。[97] 類似的往生靈魂成佛的形象並不侷限於淨土上，有的時候可以表現前往淨土的過程。在湖北廣濟明代正德年間張懋夫婦合葬墓中出土的紙質「勸持南謨阿彌陀佛離苦極獲樂法被之圖」，覆於張懋屍體之上。[98] 在這張長方形經被上，相當於胸部的位置，又有一個長方形框。框內有觀音和大勢至手捧一小蓮台，上坐一小佛像，阿彌陀佛以右手按在小像上。此小佛像雙手合十，應該代表墓主人往生成佛（圖12）。

圖12｜勸持南謨阿彌陀佛離苦極獲樂法被圖，湖北廣濟張懋夫婦合葬墓。Fan Jeremy Zhang ed., Zhang, Fan Jeremy ed. *Royal Taste: The Art of Princely Courts in Fifteenth-Century China*. New York and London: Scala Arts Publishers, Inc., 2015, Plate 72, p.142.

另外一個與往生有關的重要符號是，在孝靖皇后三個髮簪上，小坐像所坐蓮花之下與玉佛和玉觀音之間更是相隔了一個類似於倒置的荷葉形狀的華蓋（圖9-2）。兩側還有飄垂而下的流蘇。華蓋作為佛菩薩神性的一個象徵經常出現在神像的頭上方。在《觀無量壽佛經》中，對於往生淨土者，也有「金光華蓋迎還彼土」的說法。[99] 這裡的華蓋不僅代表了阿彌陀佛的神性，同時將一個小像安排在華蓋之上，也直接隱喻了坐在華蓋之上前往極樂淨土。雖然在其它類別的往生圖像上我們一般見不到如此大膽的設計，但是首飾是裝飾身體的一種物品，當我們討論其圖像時，應該把它與所裝飾的身體一同考慮。這裡的小像並不是簡單的被放置在阿彌陀佛的頭上，而是佛的華蓋以上的世界尤其是小像位於鬆髻的頭部，或許隱喻了靈魂通過身體從頭部的頂部往生的含義。正如巫鴻在討論中國古代墓葬中玉璧引領靈魂的問題時指出，頭頂往往是靈魂出入身體的通道，而放置於頭頂部的玉璧璧孔則是魂魄的通道，並引領其升天。[100] 而這種對於屍體及魂魄在身體內的運動的觀念一直延續下來。雖然，後代受不同宗教及喪葬傳統的影響，可能表現魂魄前往另一個世界的方式有所不同。但是表現魂魄出入身體的途徑還是非常相似的。

圖 13 |《泗州大聖度翁婆》，河南新密平陌北宋墓北壁，大觀二年（1108）。引自賀西林，李清泉著，《中國墓室壁畫史》，北京：高等教育出版社，2009，頁342，圖5-69。

在佛教實踐中，尤其與往生淨土有關的視覺材料中，也會經常看到類似的表現。比如出土於河南新密平陌的一座北宋大觀二年（1108）墓，在北壁就有一幅「泗州大聖度翁婆」的壁畫（圖13），[101] 畫中為了表現觀音的化身泗州大聖度脫的法力，被度脫的翁婆二人頭上都有一條婉轉的線從髮髻上部出來，曲折上升，然後形成雲氣狀，以此來表現他們的靈魂被度脫升入樂土，這種視覺手段也一直延續到晚清的相關插圖中。[102] 揚之水對仙山樓閣類髮飾的研究也啟示我們，簪腳細長的物質形狀被用來直接替代絲狀雲氣。[103] 由於模仿觀音的首飾是直接戴在女性身體上希冀往生，孝靖髮簪的設計者又通過這個小坐像，即孝靖的化佛，將這種意願更直接明確地表達出來以確保她的往生。

不同於前面分析的王洛家族墓出土的頭飾，孝靖頭上的髮簪結合了模仿與超越模仿的雙重因素，已超越了單純的模仿。首先頭飾保持了觀音髮飾的基本元素，即阿彌陀佛髮簪裝飾在鬆髻的正前方。當考古人員揭開蓋在她身體上的經被時，她的頭部正如王洛家族墓中盛氏的葬式一樣。但是在用孝靖皇太后的身體模仿觀音的同時，又在插於她頭部正面的阿彌陀佛髮簪上添加代表她的化佛小像。如果這種分析成立，那麼我們實際看到兩個孝靖，一個是她的肉身，一個是代表她往生淨土的化身，當然這個小化身雖然重複出現在其它髮簪上。由於她們的形象相同，實際是指同一個化身，同時在她頭部其它方位，利用各種髮簪建構一個類似淨土的，或更準確地說融合了各種象徵她成佛或長生不老符號的場域。本文前面提到的成都和平公社洞子口明代墓葬出土的男性束髮冠上直接嵌刻有「西方淨土」字樣顯示這一時期死者的頭部的冠飾可以有直接表達淨土或希冀前往淨土的功能。

這種希冀孝靖皇太后屍身往生的意願進一步通過覆蓋在她屍體最上層的經被來實現。雖然上面的朱書經文已經模糊，但是依稀可以認出中部的「南無阿彌」及右下方「華嚴」兩字。[104]「南無阿彌」應該是指南無阿彌陀佛；「華嚴」應該指《大方廣佛華嚴經》。由於經被上存留下來的文字有限，不能進行更多地分析。但是經被這一在明代出現的，受藏傳佛教影響的，並輔助於亡者往生的物質載體，是與孝靖頭上的髮簪的功能相吻合。經被或經衾，一般俗稱為陀羅尼經被，應該和遼代出現的陀羅尼棺一脈相承。[105] 在《欽定大清會典則例》織金陀羅尼經衾已經被列為皇家御用喪具。[106] 但是目前學界對於明代皇家使用經被的狀況還不十分明瞭。在萬曆皇帝和孝端皇后棺內並未發現經被，也許這個經被和遷葬禮儀有關，也可能是為孝靖特殊準備的，但是可以肯定的是它應該和有佛教題材的首飾相呼應。值得注意的是，孝靖身體的葬式並不是平臥，而是側身向右臥，右手枕在頭部下，左手下垂放在腰部，兩腿都向右彎曲（圖14）。孝靖的葬式與萬曆皇帝接近，不同的是她右腿彎左腿直。左手中持有念珠。

有的學者提出他們的葬式是否模擬佛涅槃的姿勢。[107]如果是這樣，那麼孝靖肉身的擺放姿勢、頭部的首飾，和她身上蓋的經被都被全方位地設計安排以確保她得以順利成佛。

2. 消除現世厄難：藥師佛和魚籃觀音髮簪

　　除了各種象徵孝靖皇后往生的髮簪，她的頭部還有一些髮簪很有可能是輔助她脫離生前苦難的經歷。除了正面的阿彌陀佛髮簪，這個鬆髻上還有一個金累絲立佛簪，左手抬於胸前捧缽，右手下垂向外做與願印（圖15）。此像應為藥師佛代表東方琉璃淨土世界。藥師佛所代表的東方藥師淨土是不同於阿彌陀佛所代表的西方彌陀淨土。西方彌陀淨土其實主要解決的是死後往生極樂世界，而信仰藥師佛主要是為消除現世厄難。值得注意的是，此佛像上並沒有那尊小坐像。

　　前面已經提到鬆髻上還有一個白玉魚籃觀音髮簪，其實出現在此也很令人費解。到目前為止，在墓葬中魚籃觀音髮簪僅此一例。其它的例子都在塔中發現。在甘肅蘭州白衣塔天宮中出土的金累絲鑲寶珠白玉魚籃觀音挑心是崇禎五年（1632）（圖16），藩王蕭王朱識鋐的妃子熊氏供奉的。同時供奉的還有一枚金累絲鑲玉白衣送子觀音挑心。[108]（圖17）白衣塔又名多子塔，蕭王妃的兩件髮簪祈子目的很明顯。另一件現藏於湖州博物館的明代白玉魚籃觀音像，是從萬曆時興建的浙江吳興南潯聚星塔塔基清理而出。[109]其造型與孝靖的白玉觀音簪上的魚籃觀音非常相似。從其尺寸和造型上看，原來很可能也是鑲嵌於髮簪之上的。目前為止，這件玉雕觀音的主人及供奉於聚星塔的原因還不十分清楚。兩件白玉魚籃觀音都在塔裡發現，這就迫使我們重新審視魚籃觀音髮簪使用的宗教語境，同時也能有助於我們理解孝靖陪葬的兩個魚籃觀音簪。

　　涉及首飾作為供養品的主題，一個最直接的問題就是，以蕭王妃的兩件髮簪為例，如果求子或祈福，為什麼蕭王妃一定要捐贈飾有送子觀音的髮簪而不直接供奉送子觀音造像或魚籃觀音造像？女性將自己的首飾供奉給佛或代表佛身的佛舍利由來已久。例如，宋代寧波的天封塔地宮中就出土了一批女性為佛舍利函捐獻自己使用過的首飾。這些首飾以銀釧，銀鐲和銀簪為主。[110]

　　首飾在中國古代是女性的私有財產，同時也是和女性身體有最親密接觸的物品。在很多文學作品中，女性的首飾被當成女性身體的一種延伸似乎已經成了一種敘事上的俗套，但是正是這種俗套，恰恰反映了女性首飾與女性身體的關係。將這種個人的物品轉化為供養品無疑是向佛表達心誠的一種獨特的女性供養行為。這種行為背後的含義不僅是把女性最珍惜的所有物品轉化為供養品，同時也是用首飾代表自己身體供養佛的一種奉獻。在很多情況下，首飾上的銘文「○○施」是這種功能轉變的一種象

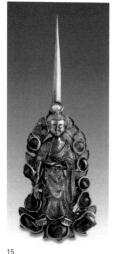
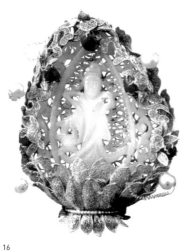
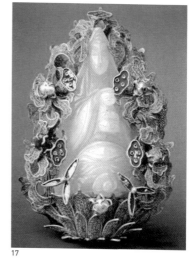

15 16 17

圖 15｜鑲寶立佛金挑心，通長 11.8 公分，頂長 7 公分，頂頸 4 公分，淨重 27.6 克，定陵博物館。引自北京市昌平
 區十三陵特區辦事處編，《定陵文物圖典》，北京：北京美術攝影出版社，2006，圖 141。
圖 16｜金累絲鑲寶珠白玉魚籃觀音挑心，崇禎五年（1632），藩王肅王朱識鋐妃子熊氏供奉，蘭州市博物館。
圖 17｜金累絲鑲玉白衣送子觀音挑心，崇禎五年（1632），藩王肅王朱識鋐妃子熊氏供奉，蘭州市博物館。

徵。[111] 在明代筆記中，就有「別施金釵裝佛母，祈靈唯願便生兒」的記載。[112] 這就
更進一步揭示了，女性供養者的身體與女神身體可以通過女性飾物聯繫起來，並且將
這種共用性本身視作奉獻的行為。

 肅王妃髮簪簪腳上刻有「肅王妃熊氏施，崇禎五年八月初十日，伴讀姚進兼裝」
的銘文。[113] 雖然此處「兼裝」的「裝」字究竟是指姚進將中間的玉雕與金累絲外框
裝在一起還是有其它所指，我們需要再進一步研究。至少這銘文揭示，這兩件髮簪有
可能是專門為白衣塔製作的，或對佛像進行重新裝飾，並且都做成挑心形式，說明它
們都是用在頭部正中央位置，即模仿觀音髮式。不管這兩件髮簪是否是肅王妃真正用
過的，但是至少在功能上有此象徵意義。與供養兩尊造像相比，肅王妃供養飾有造像
的髮簪，實際上便將她的身體也象徵性地帶到供養的空間而成為抽象的供養主體。與
早期女性為地宮佛舍利捐贈自己的首飾所不同的是，這裡供養的對象（送子觀音和魚籃
觀音）和供養的主體肅王妃是抽象地建構在一個主體上，即她作為女性的身體。這是
觀音女性化以後，出現的供養人與被供養人關係轉化，並通過女性身體將二者結合在
一起的一個表現。當然在墓葬中，這種關係就更直接，因為它是通過一個真正女性身
體來完成的。

 魚籃觀音在晚明有了很大發展。于君方已經為我們梳理出一個清晰脈絡，尤其是
她觀察到一個重要的現象，即與魚籃觀音有關的小說、戲曲和寶卷中，解釋魚籃觀音
圖像的來源及創作貫穿在這些文學作品的敘事中。她認為這正說明，雖然明以前已經
有魚籃觀音的圖像，但是其真正流行是在晚明時期。這些文學作品對於魚籃觀音信仰

的流行和圖像的傳播起了推波助瀾的作用。[114] 但是在宗教實踐中，由於魚籃觀音並沒有出現在寺廟中，最多的是以卷軸畫的形式出現，或是收於觀音畫譜，小說戲曲插圖中，偶爾有一些小型造像流傳，我們對魚籃觀音的供養狀態並不十分清楚。這些晚明出現的女性魚籃觀音髮簪為我們提供了一種新的角度認識魚籃觀音。

眾所周知，魚籃觀音所代表的含義是觀音的一種方便法門，即以色為誘餌引導人信奉佛教，也正因此晚明名妓文化興盛時，文人將魚籃觀音，馬郎婦觀音或延洲觀音與妓女相提並論。[115] 或許恰恰是因為魚籃觀音的含義符號化，當時官宦士人階層的女畫家對魚籃觀音是排斥的，這從她們描摹觀音畫譜中的各類觀音時，將魚籃觀音排斥在外就可以理解。[116] 與此相反，在晚明宮廷中，皇室女性對魚籃觀音的理解似乎有所不同。尤其是萬曆母親慈聖李太后對傳播魚籃觀音的形象產生了很大的影響。1601 年在她所捐建的北京慈壽寺內立碑，石上刻有據說是她於 1587 年親手繪製的魚籃觀音像。[117] 于君方認為李太后之所以選擇魚籃觀音，是因為魚籃觀音顯靈濟世這一特徵與慈壽寺內另一塊，象徵李太后是九蓮菩薩轉世的碑刻相輔相成。[118] 她們都屬於靈跡類觀音。髮簪中的魚籃觀音的造型已經從一個漫步於街頭，側身行走的世俗婦女的形象演化成正面直立的，飄帶飛揚的女神形象。這一形象恰恰是萬曆時期小說戲曲中魚籃觀音顯靈後升入空中呈現的姿態。孝靖棺中有兩件魚籃觀音簪分插於不同的鬆髻上。這種重複性很有可能借助這種靈跡類觀音形象幫助孝靖脫離前世苦難，往生極樂世界。[119]

另外，明末清初的各類魚籃觀音的文學戲曲和寶卷也顯示，魚籃觀音更有降伏妖魔功能，也許和前面提到的藥師佛簪共同承擔的任務是使孝靖后能脫離現世的苦難（儘管她已去世多年）。另外，魚籃觀音也有放生的含義。在萬曆時期，不殺生，放生也是和往生淨土密切相關。尤其是祩宏在《放生儀》中陳述了不殺生和放生的種種好處，最根本的是能讓人往生極樂世界。他還提到很多人為了求子或慶祝得子而殺生祈神是造業愚鈍之舉。[120] 由此看來，肅王妃熊氏很可能將送子觀音和魚籃觀音髮簪並行是有放生求子之意，而孝靖頭上的魚籃觀音髮簪也是將放生與往生淨土密切結合起來。

除了宗教含義外，值得思考的是首飾的政治性問題。從孝靖的壙志來看，她第一次埋葬時「慈聖皇太后以下咸致祭焉」，[121] 這說明至少從官方文字上，是要用李太后的支持為其地位正名。儘管在孝靖遷葬時，李太后已經離世，不排除的可能性是為了提高她的地位，還是借用李太后推崇的一種觀音化身達到往生。[122]

孝端與孝靖的棺槨及陪葬品，尤其是她們的髮簪，都被學者們細緻地比較過，並以此來分析明代后妃的喪葬等級。目前大家一致認為孝端作為元配皇后，她陪葬的首飾從價值即金及寶石的數量和設計的華美程度都超過後來追封的孝靖。[123] 但是王麗

梅也指出，孝靖首飾的題材更豐富設計也更巧妙。[124] 如果我們單從佛教題材的角度比較這兩位皇后陪葬的首飾，無疑孝靖的首飾所要傳達的往生淨土的信念更為明確，她頭上的首飾也似乎反射出她在生前死後的一系列問題。孝端的頭飾中，雖然也有一枚鑲珠寶玉佛金簪和五個鑲寶玉佛字金簪，其最突出的主題還是萬壽吉祥。其髮髻上正面中央部位的挑心，頂簪及側面的掩鬢分別是「壽」、「萬壽」和「壽」。[125] 佛字簪只是點綴在挑心之下，兩個掩鬢之間。關於僅有的一枚玉佛簪，像的部分由紅色寶石雕刻而成，背景是白玉，只有佛的上半身雕刻而出。其坐姿、手印等都塑造得很模糊（圖18）。總之，孝端頭飾的佛教因素的髮簪更可能是作為吉祥圖案的一種被歸納到萬壽的主題之下。其實孝靖在第一次埋葬時的首飾和孝端的在題材上很接近，基本是萬壽題材。這進一步說明，孝靖頭上佛教題材的髮飾是在她遷葬時被添加的。[126]

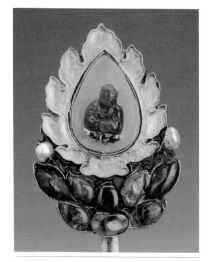

圖18 | 鑲珠寶玉佛金簪，局部，引自北京市昌平區十三陵特區辦事處編，《定陵文物圖典》，北京：北京美術攝影出版社，2006，圖62。

在墓葬語境下，女性戴有佛形象的髮簪模仿觀音的髮飾，涉及到一個重要問題就是女性的身體怎樣經往生到達淨土。與我們經常見到的觀音被畫成接引菩薩引領逝者的亡魂前往淨土的形象不同（圖19），引領的含義在這裡是通過模仿完成的。觀音的髮飾成了幫助死者轉移到淨土的一種媒介。換一種方式說，通過模仿觀音頭飾，觀音的神力被喚起，信仰者的能動性和被信仰者的能動性等於同時發生。但是更為複雜的是，雖然我們在前面已經談到，有些女性很有可能是在生前就已經將自己的明衣以及裝飾物都安排好，她們在死後還是由其他人為她們穿衣上妝並且將觀音髮簪戴在她們的頭上。於是由於模仿而產生的主觀能動性就被分割成了幾部分：死者生前時的參與、為她裝殮的親屬和她的屍體。

當我們比較唐代觀音引領亡魂前往西方極樂淨土的形象與明代女性屍體上所戴的髮簪時，我們看到的是一種新型的信仰者與被信仰者之間的關係。模仿為信仰者與被信仰者合為一體創造了條件。不同於通過一種外在的中介即觀音帶領亡魂前往淨土，在明代，死者是通過髮簪和她們自己的身體，由觀音將其亡魂送往淨土。就好像是觀音的神力是通過亡者的身體到達她們的頭部，然後通過髮簪，這些亡魂到達淨土。在明代的男性墓葬中，我們

圖19 | 引路菩薩，五代，絹畫，84.8 x 54.7公分，大英博物館。

並沒有見到這種內在化往生的形式。比如出土於上海松江區華陽鎮的武略將軍楊四山家族墓中的楊福信墓（1439年），墓中隨葬的佛教度牒明確表明楊福信是佛教徒，但是他的隨葬品也僅有兩串木念珠，在髮式上除了紅木束髮冠及兩端的金簪外並沒有特別的符號。[127] 相反的，女性死者和她的髮簪與觀音和她的髮簪從結構上看是一樣的。這就構成了一種轉換的關係，從而使女性死者用這種模仿方式與觀音在一起。但是髮簪上佛或觀音的身相或手印的細微差別，又讓信仰者與被信仰者不能完全融合為一體，而構成多重性的關係。當然我們也必須認識到，這種方式並不是每個女性往生的必然手段，有些女性佛教徒的墓葬中只陪葬有淨土經和香爐等物，還是以一種外在化的信奉者的身分被埋葬的。[128] 帶有佛或觀音的髮簪涉及到等級、財富、地域以及信佛的方式等諸多因素。通過貴重的金首飾來實現往生的手段無疑是屬於特殊的階層。

| 結論 |

我們已經探討了明代時期出現的，利用各類觀音髮簪為媒介，將女性屍體送往另一個世界的現象。所用這些問題都集中在女性身體、女性的物品、女性化的觀音和往生淨土。正如我們在前面提到的，不同的佛教經典對女性是否能以女性之身往生淨土有不同的解釋，但是在明代的墓葬中，當女性告別現世的時候，女性轉男身成佛或女性不能以女性身體成佛似乎都不是問題。我們看到的，並不是去性別化的葬具，恰恰相反地，所有的材料表明，女性的性別特徵在埋葬時被進一步強化，並且借助女性專屬的首飾，通過模仿女性化的觀音而實現。換一個角度說，相比於男性在墓葬中往生經常使用外在的輔助工具達到往生，女性反而正是基於女性身體與女性化的觀音的共同性，利用自己的身體，將往生內在化。這個轉換的過程不是從一個地方到另一個地方有距離性的轉移，而是一種瞬間的從生的世界到永恆的淨土世界的轉換。所以我們探討的髮飾、身體、觀音以及模仿行為都是組成這種瞬間轉換的物質載體。按道理講，通過頭飾模仿觀音的行為應該在明以後也繼續才對，因為女性化的觀音在社會有更深入的影響，但是我們看到卻是隨著明代滅亡，這種模仿行為似乎嘎然而止。這種變化當然涉及很多政治、經濟、宗教、種族、首飾製作、政府對金銀的控制、以及墓葬形制等諸多因素。其中包括與女性髮式頭飾在滿清統治下逐漸變化有關。當然我們在將來還要就這些問題進行更深入地探討。

1 | 孫機，〈明代的束髮冠髮鬠與頭面〉，《文物》，2001 年第 7 期，頁 62–83。孟暉，《潘金蓮的髮型》，南京：江蘇人民出版社，2005 年。尤其孫機提出一個重要的方法論上的問題，就是首飾是裝飾身體的一部分，與服飾是統一的。參考孫機為揚之水所撰寫的序，見揚之水，《奢華之色：宋元明金銀器研究》（北京：中華書局，2012），卷 2，頁 1–5。

2 | 揚之水，〈造型與紋樣的發生，傳播和演變——以仙山樓閣圖為例〉，《奢華之色：宋元明金銀器研究》，卷 2，頁 237–257。

3 | 當然也有個別例外的情況。比如揚之水提到馮夢龍《山歌》卷九〈燒香娘娘〉中徐管家娘子有一個金鑲玉觀音押鬠。揚之水，《奢華之色：宋元明金銀器研究》，卷 2，頁 148。

4 | 揚之水，《奢華之色：宋元明金銀器研究》，卷 2，頁 18。

5 | Chün-fang Yü, Kuan-yin: the Chinese Transformation of Avalokiteśvara（New York: Columbia University Press, 2001）.

6 | 同上註。李玉珉，〈中國觀音的信仰與圖像〉，《觀音特展》（臺北：國立故宮博物院，2000），頁 10–39。Dorothy Wong, "Guanyin Images in Medieval China, 5th–8th Centuries," in William Magee and Yi-hsun Huang eds., Bodhisattva Avalokiteśvara (Guanyin) and Modern Society: Proceedings of the Fifth Chung-Hwa International Conference on Buddhism (Taipei: Dharma Drum, 2007), pp. 255–302. 在明清時期，雖然觀音一般被看作女性菩薩，但是這並不意味著男性或中性觀音形象完全消失。對這一問題的討論，請參考 Yuhang Li, Becoming Guanyin: Artistic Devotion of Buddhist Women in Late Imperial China（New York: Columbia University Press, 2020）pp. 3–12.

7 | Dorothy Ko, Teachers of the Inner Chambers: Women and Culture in Seventeenth-Century China (Stanford: Stanford University Press, 1994), pp. 51–53, 143–176.

8 | 目前部分學者已經從女性墓誌銘中找到大量有關早期女性佛教徒的史料。尤其是唐代墓誌銘中對女性佛教徒的宗教行為有更為具體詳盡的描寫，比如所念佛經的經名，所捐佛像的數量等。請參閱 Ping Yao,"Good Karmic Connections: Buddhist Mothers in Tang China." Nan Nü: Men, Women Gender in Early and Imperial China, 10 (2008), pp.57–85.

9 | 董志翹，《觀世音應驗記三種譯註》（南京：江蘇古籍出版社，2002），頁 85–87。

10 | （宋）錢世昭，《錢氏私志》，收於《景印文淵閣四庫全書》（臺北：臺灣商務印書館，1983），冊 1036，頁 661。這一細節在有的版本中沒有。見《錢氏私志》，收於《古今書海》，〈說略部·辛集〉，雲間陸氏儼山書院，明嘉靖甲辰二十三年（1544），哈佛燕京圖書館，膠片資料。揚之水首先引用了此材料。揚之水，《奢華之色：宋元金銀器研究》，卷 2，頁 17–18。

11 | Paul Copp 首先提出在三世紀翻譯到中文的佛祖本生故事《生經》中已有普通人對佛菩薩身上飾物的渴望。在與梵志討論欲望一節中，梵志之妻在被問到有何所求時說，「我願得百種瓔珞裝飾，臂釧步搖，種種衣服，奴婢乳酪，醍醐飲食。」《生經》（電子佛典集成，大正新脩大藏經第 3 冊，0154 號），頁 101，a17–18。亦見 Paul Copp, The Body Incantatory: Spells and the Ritual Imagination in Medieval Chinese Buddhism（New York: Columbia University Press, 2014），p. 85.

12 | Martin Power, Pattern and Person: Ornament, Society, and Self in Classical China. Cambridge: Harvard University Asia Center, 2006, p. 61. 關於這段引文的討論見 Copp, The Body Incantatory: Spells and the Ritual Imagination in Medieval Chinese Buddhism, p. 85。

13 | 有關「轉喻」（metonymic）與「比喻」（metaphoric）運用在中國古代藝術中的討論見巫鴻、施杰譯，《黃泉下的美術：宏觀中國古代墓葬》（北京：三聯書店，2011），頁 143。

14 | 同上註。

15 | 比如上海出土的幾個髮簪：「陸深墓金鑲玉觀音簪」、「李惠利中學明墓金嵌玉佛簪」、「楊四山家族墓銀菩薩簪」，何繼英，《上海明墓》（北京：文物出版社，2009），頁 22，彩版 9，no. 2。另外的例子有「佛像形金簪」，見南京市博物館編，《明朝首飾冠服》（北京：科學出版社，2000 年），頁 80。

16 | 關於這部佛教經典的翻譯人，出現的時間及地點，學者們皆有不同意見。對於這部經典的研究總結，參考 Chun-fang Yu, Kuan-yin: the Chinese Transformation of Avalokiteśvara, p. 34.

17 | （宋）畺良耶舍譯，《觀無量壽佛經》（電子佛典集成，大正新脩大藏經第 12 冊，0365 號），頁 0343，c18(06)。

18 | 由旬，是梵文 yojana 的音譯，相當於帝王一天的行軍里程。其具體換算成中國里程方法不同，從一由旬十六里到八十里都有記載。慈怡主編，《佛光大辭典》（高雄：佛光出版社，1989 年），卷 3，頁 2075–2076。

19 | 畺良耶舍譯，《觀無量壽佛經》，頁 0343，c11。

20 | 李玉珉，《觀音特展》，頁 183–184。

21 | 同上註。

22 | 畺良耶舍譯，《觀無量壽佛經》頁 0344，a15

23 | Judith Butler, Gender Trouble: Feminism and the Subversion of Identity（New York: Routledge, 1999）.

24 | Anne M Birrel, "The Dusty Mirror: Courtly Portraits of Woman in Southern Dynasties Love Poetry," in Robert E. Hegel and Richard C. Hessney, eds., *Expressions of Self in Chinese Literature*（New York: Columbia University Press, 1985），pp. 39–69. Sarah Dauncey,"Bounding, Benevolence, Barter and Bribery: Images of Female Gift Exchange in the Jin Ping Mei," *Nan Nü: Men, Women Gender in Early & Imperial China*, vol.5.2 （October 2003），pp. 170–202. 毛文芳，〈寫真女性魅影與自我再現〉，《物，性別，觀看：明末清初文化書寫新探》（臺北：臺灣學生書局，2001），頁 281–374。

25 | 比如，如果一件衣服是女性為男性製作，那麼這件衣服一般不會作為女性物品而存在。但是在前現代中國，「女工」作為一種意識形態與女性的身分認證有密切關係，女性縫製的任何東西似乎都反射其技術水平並作為衡量其女性形象的一個標準。如果是一件女性為男性繡製的荷包，其製作的技巧、選擇的花樣、顏色搭配、主題寓意，都用來折射她女性的魅力，並顯示其作為一名女性的創造能力。實際上在中國古代文學戲曲中，女性為心儀男性製作其貼身物件的舉動及物件本身成為最常見也最俗套的情節設計。在這種情況下，這件荷包似乎比女性製作的一件男性衣服具有更清楚的性別烙印。

26 | 朝鮮文臣崔溥在 1488 年大概在六月初四日記下他在寧波地區見到「或戴觀音冠，飾以金玉，照耀人目」。朴元熇，《崔溥漂海錄校注》（上海：上海書店出版社，2013），頁 164。

27 | 巫鴻，〈生器的概念與實踐〉，《文物》，2010 年第 1 期，頁 87–96。

28 | 楊伯達，《中國金銀玻璃琺瑯器全集·金銀器》卷 3（石家莊：河北美術出版社，2004），圖版 221。

29 | 揚之水指出這四個文字是淺刻，很可能是入葬前加上去的。揚之水，《奢華之色：宋元金銀器研究》，卷 2，頁 130。

30 | 在河北地區至今保存有一種喪儀傳統，即給死去的女性插九蓮簪。感謝張偉生先生提供的信息。

31 | 吳高彬編，《義烏文物精粹》（北京：文物出版社，2003），頁 210–218。

32 | 倪仁吉誕辰四百週年紀念文集編委會編，《倪仁吉誕辰四百週年紀念文集》（杭州：中國美術學院出版社，2007），頁 93–102。關於冊頁次序問題，我感謝義烏市博物館館長吳高彬先生提供的情況。

33 | 作為抄家物資檔案的《天水冰山錄》收錄了至少七副裝飾有佛或觀音的頭飾。它們只是按照材質、主題、工藝、數量和份量的次序進行入錄。《天水冰山錄》，鮑廷博輯，知不足齋叢書，函 14，百部叢書集成之二十九（臺北：藝文印書館，1966），頁 27b、28a–b、32a。

34 | 揚之水，《奢華之色：宋元金銀器研究》，卷 2，頁 1–3。

35 | 關於明代金銀首飾及服飾使用的限制，巫仁恕有詳盡的探討。巫仁恕，《品味奢華：晚明的消費社會與士大夫》（臺北：中央研究院，聯經出版公司，2007），頁 123–125。

36 | 蘭陵笑笑生、陶慕寧校注，《金瓶梅詞話》（北京：人民文學出版社，2000），卷上，第 20 回，頁 222。這個細節傳達了很多含義，「金鑲玉觀音滿池嬌分心」在某種程度上也隱喻了吳月娘作為大娘「賢良」的象徵，其中具有一種符號化的道德含義。因為緊接著這個細節，潘金蓮就暗地要求西門慶剋扣李瓶兒的金絲髻的份量，再給她打造出一件九鳳鈿兒。另外需要指出的是，目前學術界對於此類首飾的定名還存在有「挑心」和「分心」的不同意見。孫機和揚之水從文獻，出土文物，語意與結構將其定名為挑心。董進（筆名擷芳主人）則主要從文獻角度主分心之說。擷芳主人，《大明衣冠圖志》（北京：北京大學出版社，2016）頁 538–539。

37 | 羅寧，〈明代偽典五種小說初探〉，《明清小說研究》，2009 年第 1 期，頁 31–47。

38 | （元）伊世珍輯，《瑯嬛記》，卷下，頁 12a，遼寧省圖書館藏明萬曆刻本，收於《四庫全書存目叢書》（濟南：齊魯出版社，1995），子部 120，頁 88。

39 | 「崔婆」，見祩宏，《往生集》收於《雲棲法彙》（南京：金陵刻經處，光緒 23 年 [1897]），冊 16，頁 29b。

40 | 「明吳母佘氏」，《如來香》，電子佛典集成，國家圖書館善本佛典第五十二冊，8951 號，頁 0518b，05–06。

41 | 「明趙母張孺人大年」，《如來香》，國家圖書館善本佛典第五十二冊，8951 號，頁 0522b，02。

42 | 見祩宏，《往生集》，頁 32a。對於大丈夫一詞的含義及與性別的關係，請參考 Beat Grant, *Eminent Nuns: Women Chan Masters of Seventeenth-Century China* (Honolulu: University of Hawai'i Press, 2009), pp. 26–27. 另外關於祩宏和淨土宗的研究，參考 Chun-fang Yu, *The Renewal of Buddhism in China: Chu-hung and the Late Ming Synthesis* (New York: Columbia University Press, 1981), pp. 29–100.

43 | 同上註。

44 | 《妙法蓮華經》〈提摩多達第十二〉，電子佛典集成，大正新脩大藏經第 9 冊，0262 號，頁 0035，b16[04]–c26[00]。

45 | Bernard Faure, *The Power of Denial: Buddhism, Purity and Gender* (Princeton and Oxford: Princeton and University Press, 2003), pp. 99–103.

46 | 比如西夏羅后施印了大量的《佛說轉女身經》。白雪，〈西夏羅后與佛教政治〉，《敦煌學輯刊》，2007 年期 3，頁 134–146。關於此經的內容分析，請閱讀 Stephanie Balkwill, "The Sūtra on Transforming the Female Form: Unpacking an Early Medieval Chinese Buddhist Text." *Journal of Chinese Religions* 44 no.2 (2016): 127–148.

47 | Faure, *The Power of Denial: Buddhism, Purity and Gender*, p. 101.

48 | 《佛說大阿彌陀經》扉頁，周心慧主編，《中國佛教版畫》（杭州：浙江文藝出版社，1996），卷 4，圖版 233。

49 | 明代壁畫墓情況見賀西林和李清泉著，《中國墓室壁畫史》（北京：高等教育出版社，2009），頁 445–448。另外見汪小洋主編《中國墓室壁畫研究》（上海：

上海大學出版社，2010），頁 288–292。另外參考附錄於此書後的〈中國墓室繪畫年表〉明代部分，頁 347–348。

50 ｜對於明初官方隨葬品的限制研究，見謝玉珍，〈明初官方器用，服飾文樣的限制——以明初貴族墓葬的隨葬品為例〉，《明代研究》，2006 年第 9 期，頁 101–130。

51 ｜王玉冬，〈蒙元時期墓室的「裝飾化」趨勢與中國古代壁畫的衰落〉，巫鴻、朱青生和鄭岩編，《古代墓葬美術研究「第二輯」》（長沙：湖南美術出版社，2013），頁 356。

52 ｜《黃泉下的美術：宏觀中國古代墓葬》，頁 131–154。

53 ｜武進博物館，〈武進明代王洛家族墓〉，《東南文化》，1999 年第 2 期，總第 124 期，頁 28–39。

54 ｜見〈附芳茂山各房附祔合同議單〉，《毗陵王氏宗譜》（毗陵：世恩堂印，1921 年重印），卷 3，頁 12b，常州市圖書館藏。

55 ｜《世恩堂》毗陵王氏編，朱雋編校，《王偁全集》，頁 1。出版地及出版日期不詳。

56 ｜《毗陵王氏宗譜》卷 10，頁 6b。〈明威將軍鎮江衛指揮僉事王公墓誌銘〉，《毗陵王氏宗譜》，卷 5，頁 8a–b。

57 ｜盛顒，《明史》，列傳第 50，收入張廷玉等撰，《明史》（北京：中華書局，1974），冊 12，頁 4419。

58 ｜武進博物館，〈武進明代王洛家族墓〉，頁 28–29。

59 ｜同上註頁 32。我在武進做調查時，曾經詢問過常州市圖書館的朱雋老師，他提到在幫助王氏家族編輯整理《王偁全集》時，曾經試圖尋找此塊墓誌銘，但是並未找到。據他說，現這塊墓誌並不在武進博物館。有可能被王氏後代回埋。

60 ｜「洛公派世表」，《毗陵王氏宗譜》，卷 10，頁 36b、卷 3，頁 3b。和其它家譜相比，王氏家族似乎非常注重喪服。

61 ｜女性的宗教生活就更是被文本排除在外。Beata Grant, "Women, Gender and Religion in Premodern China: A Brief Introduction," *Nan Nü: Men, Women and Gender in China*, 10 (2008), p 4.

62 ｜唐玄卿和甫應翼編，《武進縣志》，萬曆年間刻，常州市圖書館藏。國安禪寺，護國教寺，慈恩寺，卷 1，頁 56a–b。崇法教寺，頁 65b–66a。天寧萬壽禪寺，頁 86b–91b。普同塔寺，頁 91b–93b。薦福禪院，頁 93b–94b。

63 ｜同上註，卷 1，頁 27a。

64 ｜武進墓出土絲織品參見，武進博物館，〈武進明代王洛家族墓〉，頁 29–31。

65 ｜孫機，〈明代的束髮冠髮髻與頭面〉，頁 62–83。另見孟暉，《潘金蓮的髮型》，頁 37–45。

66 ｜孫機，〈明代的束髮冠髮髻與頭面〉，頁 77。

67 ｜此處觀音身穿帶有梅花圖案的衣服和雲肩上線條極

粗括的雲頭顯示了戲服或神像服飾的痕跡。

68 ｜Chun-fang Yu, *Kuan-yin: the Chinese Transformation of Avalokiteśvara*, pp. 354–405.

69 ｜同上註，pp. 388–393。

70 ｜徐一智，〈明代政局變化與佛教聖地普陀山的發展〉，《玄奘佛學研究》，2010 年第 14 期（9 月），頁 25–88，頁 36–39。

71 ｜同上註，頁 44。

72 ｜武進博物館，〈武進明代王洛家族墓〉，頁 30。

73 ｜同上註。

74 ｜Chun-fang Yu, "P'u-t'o Shan: Pilgrimage and the Creation of the Chinese Potalaka," in Susan Naquin and Chun-fang Yu eds., *Pilgrims and Sacred Sites in China* (Taipei: SMC Publishing INC. 1992), pp. 190–245.

75 ｜當然，盛氏的南海觀音髮簪並不是孤例。其它的例子還發現於湖北宣恩縣貓兒堡的明代土司墓和廣東普寧明墓。前者見於恩施州博物館藏品。後者參見揚之水，《奢華之色：宋元明金銀器研究》，卷 2，頁 21，圖 1-7：1。但是揚之水認為此像為西王母。作者將另行撰文討論這兩個髮簪。

76 ｜《王偁全集》，卷 16 碑，頁 248。

77 ｜「薛氏」，見祩宏，《往生集》卷 2，電子佛典集成，大正新脩大藏經第 51 冊，2072 號，頁 0146。

78 ｜揚之水，《奢華之色：宋元明金銀器研究》，卷 2，頁 45。

79 ｜由於墓葬已毀壞，已經失去它們原來的埋葬狀態。關於這兩個墓葬的情況是通過採訪常州市博物館保管部有關人員得到的。在盛氏，徐氏和鄭陸鎮出土的金佛髮飾上，都有一個蓮蓬特意被安排在蓮花座的中央。

80 ｜南京市博物館編，《明朝首飾冠服》，頁 80。

81 ｜見兗州博物館精品館展覽，2014 年 7 月份。

82 ｜李玉珉，《觀音特展》，頁 18，19，20。對於這些手印的解釋，見頁 206–207。

83 ｜《佛說大阿彌陀經》扉頁，周心慧主編《中國佛教版畫》（杭州：浙江文藝出版社，1996），卷 4，圖版 233。

84 ｜Ray Huang, 1587, *A Year of No Significance: The Ming Dynasty in Decline* (New Haven and London: Yale University Press, 1981), p. 29.

85 ｜〈列傳第二·后妃二〉，張廷玉等撰，《明史》，冊 12。《明史》中關於孝靖后的傳記與〈孝靖后壙志〉中提供的某些信息有出入，見《定陵》（北京：文物出版社，1990），頁 232。谷應泰，《明史紀事本末》，卷 67。四庫全書電子版。

86 ｜《定陵》，冊上，頁 197。

87 ｜《定陵》，冊上，頁 198。靖飾一的詳細首飾見附表三一，收入《定陵》上冊，頁 306–308。靖飾二的詳細首

飾見附表三二，收入《定陵》上冊，頁308–310. 但是附表中注釋的出土位置是靖飾一是在「孝靖棺內西端」，而靖飾二是在「孝靖後頭上」或「孝靖棺內北部」。

88 | 對於黑紗棕帽的解釋，請參考揚之水對孝端皇后頭飾的分析。揚之水，《奢華之色：宋元金銀器研究》，卷2，頁68。

89 | 對於定陵中出土的髮簪中的佛教因素的一般性探討，請見張雯，〈明定陵出土金簪裝飾中的佛教因素〉，《東方收藏》，2014年第2期，頁22–25。

90 | 《定陵》，上冊，頁25。

91 | 關於明代金銀首飾上大量出現的各色寶石，請參考 Craig Clunas, "Precious Stones and Ming Culture, 1400–1450," in Craig Clunas, Jessica Harrison and Luk Yu-ping eds., Ming China: Courts and Contacts 1400–1450. London: The British Museum, 2016, pp. 236–244. 此圖從《定陵文物圖典》一書中複製，但是原圖排版時左右顛倒，正確順序請參考「鑲寶玉佛鎏金銀簪」的文物描述，《定陵》，上冊，頁198。

92 | 《定陵》，上冊，頁198。

93 | 可以參考臺北故宮博物院的幾幅藏品。李玉珉，《觀音特展》，插圖8、19、20。

94 | Thomas Shiyu Li and Susan Naquin, "The Baoming Temple: Religion and the Throne in Ming and Qing China," in Harvard Journal of Asiatic Studies, (48) 1988, pp. 131–188. 楊士聰（1597–1648），《玉堂薈記》，嘉業堂叢書（吳興劉氏，民國4年[1915]）卷1，頁18b–19a。Marsha Weidner, "Images of the Nine-Lotus Bodhisattva and the Wanli Empress Dowager," Chungguksa yongu (The Journal of Chinese Historical Researches), no. 35, April 30 (2005), pp. 245–278. 陳玉女，〈述萬曆時期慈聖皇太后的崇佛——兼論佛道兩勢力的對峙〉，《國立成功大學歷史學報》，1997年第23期，頁1–51。周紹良，〈明代皇帝，貴妃，公主印施的幾本佛經〉，《文物》，1987年第8期，頁8–11。辛德勇，〈述石印明萬曆刻本《觀世音感應靈課》〉，收錄於辛德勇，《歷史的空間與空間的歷史：中國歷史地理與地理歷史學研究》（北京：北京師範大學出版社，2005），頁337–347。

95 | 這幅畫畫於庚辰（1640），于敏中，《日下舊聞考》（北京：武英殿，清乾隆1788–1795），卷59，頁9a。照片見北平市政府秘書處編輯，《舊都文物略》（北京：北京市政府第一科，1935）。

96 | 《明史》，卷114，頁3540。

97 | 《佛說大阿彌陀經》扉頁，周心慧主編《中國佛教版畫》（杭州：浙江文藝出版社，1996），卷4，圖版233。

98 | 王善才主編，湖北省文物考古研究所編著，《張懋夫婦合葬墓》（北京：科學出版社，2007），頁45–67。Fan Jeremy Zhang ed., Royal Taste: The Art of Princely Courts in Fifteenth-Century China (New York and London: Scala Arts Publishers, Inc. 2015), pp. 142–143.

99 | （唐）善導集記，《觀無量壽佛經疏》，電子佛典集成，大正新脩大藏經第37冊，1753號，頁0251，a19(01)。

100 | 巫鴻，〈引魂靈璧〉，收於巫鴻，鄭岩主編《古代墓葬美術研究第一輯》（北京：文物出版社，2011），頁55–64。

101 | 賀西林、李清泉，《中國墓室壁畫史》，頁342。

102 | 見「一心往生」，《彌陀經圖》中的插圖。袾宏，《雲棲法彙》（南京：金陵刻經處，光緒23年[1897]），頁8a。

103 | 揚之水，《奢華之色：宋元金銀器研究》，卷2，頁237–257。

104 | 《定陵》，上冊，頁25。

105 | 巫鴻，《黃泉下的美術》，頁153–154。

106 | 允祹等奉敕撰，《欽定大清會典則例》卷163，收於《景印文淵閣四庫全書》（臺北：臺灣商務印書館，1986），第625冊，頁275–278。

107 | 王秀鈴，〈試論明定陵墓主人的葬式〉，南京大學文化與自然遺產研究所和孝陵博物館編，《世界遺產論壇：明清皇家陵寢專輯》（北京：科學出版社，2004），頁51–58。

108 | 郭永利，〈明肅藩王妃金累絲嵌寶石白玉觀音簪〉，《敦煌研究》，2008年第2期，頁43–46。

109 | 隋全田，〈浙江吳興南洵聚星塔基出土一批文物〉，《文物》，1982年第3期，頁93。此件白玉提籃觀音的尺寸為寬2.4公分，高5.4公分，厚0.6公分。此件白玉提籃觀音的照片及簡介見湖州市博物館網頁。

110 | Seunghye Lee, "Framing and Framed: Relics, Reliquaries, and Relic Shrines in Chinese and Korean Buddhist Art from the Tenth to the Fourteenth Centuries," Ph.D. dissertation, University of Chicago, 2013, pp. 186–190. 寧波市考古研究所，〈浙江寧波天封塔地宮考古發掘報告〉，《文物》，1991年第6期，頁1–27和頁96。

111 | 具體的例子見Lee的討論。同上註。

112 | （明）俞安期，《蓼蓼閣全集》卷37，收於《四庫全書存目叢書》（濟南：齊魯書社，1997），集部，第143冊，頁350。

113 | 郭永利，〈明肅藩王妃金累絲嵌寶石白玉觀音簪〉，頁44。

114 | Chun-fang Yu, Kuan-yin: the Chinese Transformation of Avalokiteśvara, pp. 419–438.

115 | 梅鼎祚（1549–1615），陸林注，《青泥蓮花記》（合肥：黃山出版社，1998）。

116 | Yuhang Li, "Gendered Materialization: An Investigation of Women's Artistic and Literary Reproduction of the Image of Guanyin," Ph.D. Dissertation, University of Chicago, 2011. Introduction.

117 | 于敏中，《日下舊聞考》，卷97，頁1611。Weidner, "Images of the Nine-Lotus Bodhisattva and the Wanli Empress Dowager," pp. 254–255.

118 | Chun-fang Yu, *Kuan-yin: the Chinese Transformation of Avalokiteśvara*, pp. 145–146.

119 | 祩宏，《放生儀附戒殺文放生文》，《雲棲法彙》，冊 22。

120 | 祩宏，「戒殺文」，《雲棲法彙》，冊 22，頁 4a，頁 6a。

121 | 《定陵》上冊，頁 232，圖 333 (B)。孝靖后壙志 3016 志石拓本。

122 | 另外，正如太史文（Stephen Teiser）在解釋「魚籃」和觀音聯繫在一起的可能性和同音詞「盂蘭」有關。因此觀音也像目連一樣有救度地域眾生的功能。Stephen Teiser, *The Ghost Festival in China* (Princeton: Princeton University Press, 1988), pp. 22.

123 | 王麗梅，〈萬曆皇帝兩位皇后髮簪的差別〉，《紫禁城》，2007 年，總第 151 期（8 月），頁 198–203。揚之水，《奢華之色：宋元金銀器研究》，卷 2，頁 68。

124 | 王麗梅，同上注，頁 203。

125 | 揚之水對孝端頭戴的首飾進行了非常詳盡的討論。《古詩文名物新證》（北京：紫禁城出版社，2004），頁 199–201。揚之水，《奢華之色：宋元金銀器研究》，卷 2，頁 64–71。 另外，見「孝端后首飾登記表」，《定陵》，冊上，頁 305–306。〈列傳第二·后妃二〉，《明史》，冊 12。

126 | 「孝靖后首飾（靖首飾二）及其它登記表」，《定陵》，冊上，頁 308–310。

127 | 何繼英，《上海明墓》，頁 20–21。

128 | 此墓中出土的三位女性棺槨只以「大房」，「二房」，「三房」命名。考古報告的作者根據歷史記載項元汴墓塚的位置，及墓中出土拓片上有項元汴兒子項穆落款的贊，判斷此三位女屍很可能是項元汴的三位妻子的屍首。但是目前還需要更多的證據證明這種推斷。陸耀華，〈浙江嘉興明項氏墓〉，《文物》，1982 年第 8 期，頁 37–41。

書徵目引

傳統文獻

一、古籍

（六朝）傅亮、張演、陸杲撰，董志翹譯註，《觀世音應驗記三種譯註》，南京：江蘇古籍出版社，2002。

（宋）錢世昭，《錢氏私志》，收於《景印文淵閣四庫全書》，冊 1036，臺北：臺灣商務印書館，1983。

（元）伊世珍輯，《瑯嬛記》，遼寧省圖書館藏明萬曆刻本，收於《四庫全書存目叢書》，濟南：齊魯出版社，1995，子部 120。

（明）俞安期，《蓼蓼閣全集》，收於《四庫全書存目叢書》，濟南：齊魯書社，1997，集部，冊 143。

（明）唐玄卿和甫應翼編，《武進縣志》，萬曆年間刻，常州市圖書館藏。

（明）梅鼎祚（1549-1615）著，陸林注，《青泥蓮花記》，合肥：黃山出版社，1998。

（明）祩宏，《往生集》收於《雲棲法彙》，南京：金陵刻經處，光　23 年（1897）。

（明）楊士聰，《玉堂薈記》，卷 1，嘉業堂叢書，吳興劉氏民國 4 年（1915）。

（明）撰人不詳，《天水冰山錄》，收入鮑廷博輯，《知不足齋叢書》，臺北：藝文印書館，1966。

（明）蘭陵笑笑生、陶慕寧校注，《金瓶梅詞話》，北京：人民文學出版社，2000。

（清）張廷玉等撰，《明史》，北京：中華書局，1974。

（清）谷應泰，《明史紀事本末》，卷 67，四庫全書電子版。

（清）于敏中，《日下舊聞考》，北京：武英殿，清乾隆 1788–1795。

（清）允祹等奉敕撰，《欽定大清會典則例》，收於《景印文淵閣四庫全書》，第 625 冊，臺北：臺灣商務印書館，1986。

（清）唐時編，《如來香》，電子佛典集成，國家圖書館善本佛典第 52 冊，8951 號。

〔朝鮮〕朴元熇，《崔溥漂海錄校注》，上海：上海書店出版社，2013。

二、資料庫

（西晉）竺法護譯，《生經》卷 5，電子佛典集成，大正新脩大藏經第 3 冊，0154 號，http://tripitaka.cbeta.org/T03n0154_005。

（姚秦）鳩摩羅什譯，〈提摩達多品第十二〉，《妙法蓮華經》卷 4，電子佛典集成，大正新脩大藏經第 9 冊，0262 號，http://tripitaka.cbeta.org/T09n0262_004。

（唐）善導集記，《觀無量壽佛經疏》，電子佛典集成，大正新脩大藏經第 37 冊，1753 號，http://tripitaka.cbeta.org/T37n1753_001

（宋）疆良耶舍譯，《觀無量壽佛經》，電子佛典集成，大正新脩大藏經第 12 冊，0365 號，http://tripitaka.cbeta.org/T12n0365_001。

（明）祩宏輯，《往生集》卷 2，電子佛典集成，大正

新脩大藏經第 51 冊，2072 號，http://tripitaka.cbeta.org/T51n2072_002。

近人著作

一、中文專著

・作者不明
1921（重印）《毗陵王氏宗譜》，毗陵：世恩堂印，江蘇常州市圖書館藏。

・毛文芳
2001〈寫真女性魅影與自我再現〉，《物，性別，觀看：明末清初文化書寫新探》，臺北：臺灣學生書局，頁281–374。

・王玉冬
2013〈蒙元時期墓室的「裝飾化」趨勢與中國古代壁畫的衰落〉，巫鴻、朱青生和鄭岩編，《古代墓葬美術研究「第二輯」》，長沙：湖南美術出版社，頁339–357。

・王秀鈴
2004〈試論明定陵墓主人的葬式〉，南京大學文化與自然遺產研究所和孝陵博物館編，《世界遺產論壇：明清皇家陵寢專輯》，北京：科學出版社，頁51–58。

・王善才主編，湖北省文物考古研究所編著
2007《張懋夫婦合葬墓》，北京：科學出版社。

・王麗梅
2007〈萬曆皇帝兩位皇后髮簪的差別〉，《紫禁城》第8期，總第151期，頁198–203。

・《世恩堂》毗陵王氏編，朱隽編校
出版日期不詳，《王璵全集》，出版地不詳。

・北平市政府秘書處編輯
1935《舊都文物略》，北京：北京市政府第一科。

・北京市文物工作隊
1990《定陵》，北京：文物出版社。

・白雪
2007〈西夏羅后與佛教政治〉，《敦煌學輯刊》第3期，頁134–146。

・何繼英
2009《上海明墓》，北京：文物出版社。

・巫仁恕
2007《品味奢華：晚明的消費社會與士大夫》，臺北：中央研究院，聯經出版公司。

・巫鴻
2010〈生器的概念與實踐〉，《文物》第1期，頁87–96。
2011〈引魂靈壁〉，收於巫鴻，鄭岩主編《古代墓葬美術研究第一輯》，北京：文物出版社，頁55–64。

・巫鴻著、施杰譯
2011《黃泉下的美術：宏觀中國古代墓葬》，北京：三聯書店。

・李玉珉
2000〈中國觀音的信仰與圖像〉，《觀音特展》，臺北：國立故宮博物院，頁10–39。

・汪小洋主編
2010《中國墓室壁畫研究》，上海：上海大學出版社。

・辛德勇
2005〈述石印明萬曆刻本《觀世音感應靈課》〉，收錄於辛德勇，《歷史的空間與空間的歷史：中國歷史地理與地理歷史學研究》，北京：北京師範大學出版社，頁337–347。

・周紹良
1987〈明代皇帝，貴妃，公主印施的幾本佛經〉，《文物》第8期，頁8–11。

・孟暉
2005《潘金蓮的髮型》，南京：江蘇人民出版社。

・武進博物館
1999〈武進明代王洛家族墓〉，《東南文化》第2期，總第124期，頁28–39。

・倪仁吉誕辰四百週年紀念文集編委會編
2007《倪仁吉誕辰四百週年紀念文集》，杭州：中國美術學院出版社，頁93–102。

・孫機
2001〈明代的束髮冠髮髻與頭面〉，《文物》第7期，頁62–83。

・徐一智
2010〈明代政局變化與佛教聖地普陀山的發展〉，《玄奘佛學研究》，第14期（9月），頁25–88，頁36–39。

・張雯
2014〈明定陵出土金簪裝飾中的佛教因素〉，《東方收藏》第2期，頁22–25。

・郭永利
2008〈明肅藩王妃金累絲嵌寶石白玉觀音簪〉，《敦煌研究》第2期，頁43–46。

・陳玉女
1997〈明萬曆時期慈聖皇太后的崇佛——兼論佛道兩勢力的對峙〉，《國立成功大學歷史學報》第23期，頁1–51。

・陸耀華
1982〈浙江嘉興明項氏墓〉，《文物》第8期，頁37–41。

・揚之水
2004《古詩文名物新證》，北京：紫禁城出版社。
2010《奢華之色：宋元明金銀器研究》第1、2卷，北京：中華書局。

・楊伯達
2004《中國金銀玻璃琺瑯器全集 金銀器》，石家莊：河北美術出版社。

・賀西林、李清泉
2009《中國墓室壁畫史》，北京：高等教育出版社。

・隋全田
1982〈浙江吳興南洵聚星塔塔基出土一批文物〉，《文物》

第 6 期，頁 1–27，96。

・慈怡主編
1989《佛光大辭典》，高雄：佛光出版社。
・寧波市考古研究所
1991〈浙江寧波天封塔地宮考古發掘報告〉，《文物》
第 6 期，頁 1–27 和頁 96。

・謝玉珍
2006〈明初官方器用，服飾文樣的限制——以明初貴族墓
葬的隨葬品為例〉，《明代研究》第 9 期，頁 101–130。
・擷芳主人
2016《大明衣冠圖志》，北京：北京大學出版社。

・羅寧
2009〈明代偽典五種小說初探〉，《明清小說研究》第 1
期，頁 31–47。

二、西文專著

・Balkwill, Stephanie.
2016 "The Sūtra on Transforming the Female Form:
Unpacking an Early Medieval Chinese Buddhist Text."
Journal of Chinese Religions 44 no.2, pp.127-148.

・Birrel, Anne M.
1985 "The Dusty Mirror: Courtly Portraits of Woman in
Southern Dynasties Love Poetry," in Robert E. Hegel and
Richard C. Hessney, eds., *Expressions of Self in Chinese
Literature*, New York: Columbia University Press, pp. 39–69.

・Butler, Judith
1999 *Gender Trouble: Feminism and the Subversion of
Identity*, New York: Routledge.

・Clunas, Craig
2016 "Precious Stones and Ming Culture, 1400–1450," in
Craig Clunas, Jessica Harrison and Luk Yu-ping eds., *Ming
China: Courts and Contacts 1400–1450*, London: The British
Museum, pp. 236–244.

・Copp, Paul
2014 *The Body Incantatory: Spells and the Ritual Imagination
in Medieval Chinese Buddhism*. New York: Columbia
University Press.

・Dauncey, Sarah
2003 "Bounding, Benevolence, Barter and Bribery: Images
of Female Gift Exchange in the *Jin Ping Mei*," *Nan Nü: Men,
Women, and Gender in Early and Imperial China*, vol.5.2
(October), pp. 170–202.

・Faure, Bernard
2003 *The Power of Denial: Buddhism, Purity and Gender*.
Princeton and Oxford: Princeton and University Press.

・Grant, Beat
2008 "Women, Gender and Religion in Premodern China: A
Brief Introduction," *Nan Nü*, 10, p. 4.
2009 *Eminent Nuns: Women Chan Masters of Seventeenth-
Century China*, Honolulu: University of Hawai'i Press.

・Huang, Ray
1981 *1587, A Year of No Significance: The Ming Dynasty in
Decline*, New Haven and London: Yale University Press.

・Ko, Dorothy
1994 *Teachers of the Inner Chambers: Women and Culture
in Seventeenth-Century China*, Stanford: Stanford University
Press.

・Lee, Seunghye
2013 "Framing and Framed: Relics, Reliquaries, and Relic
Shrines in Chinese and Korean Buddhist Art from the Tenth to
the Fourteenth Centuries", Ph.D. dissertation, University of
Chicago. 2013.

・Li, Thomas Shiyu, Naquin, Susan
1988 "The Baoming Temple: Religion and the Throne in Ming
and Qing China," in *Harvard Journal of Asiatic Studies* (48),
pp. 131–188.

・Li, Yuhang
2020 *Becoming Guanyin: Artistic Devotion of Buddhist
Women in Late Imperial China*. New York: Columbia
University Press.
2011 "Gendered Materialization: An Investigation of Women's
Artistic and Literary Reproduction of the Image of Guanyin",
Ph.D. Dissertation, University of Chicago, Introduction.

・Powers, Martin J.
2006 *Pattern and Person: Ornament, Society, and Self in
Classical China*, Cambridge: Harvard University Asia Center.

・Teiser, Stephen
1988 *The Ghost Festival in China*, Princeton: Princeton
University Press. 1988, pp. 22.

・Weidner, Marsha
2005 "Images of the Nine-Lotus Bodhisattva and the Wanli
Empress Dowager." *Chungguksa yongu*, The Journal of
Chinese Historical Researches, no. 35, April 30, pp. 245–
278。

・Wong, Dorothy
2007 "Guanyin Images in Medieval China, 5th–8th
Centuries," in William Magee and Yi-hsun Huang eds.,
*Bodhisattva Avalokiteśvara (Guanyin) and Modern Society:
Proceedings of the Fifth Chung-Hwa International Conference
on Buddhis*m, Taipei: Dharma Drum, pp. 255–302.

・Yao, Ping.
2008 "Good Karmic Connections: Buddhist Mothers in Tang
China." *Nan Nü: Men, Women, and Gender in Early and
Imperial China*, 10, pp. 57–85.

・Yu, Chun-fang
1981 *The Renewal of Buddhism in China: Chu-hung and the
Late Ming Synthesis*, New York: Columbia University Press.
1992 "P'u-t'o Shan: Pilgrimage and the Creation of the
Chinese Potalaka," in Susan Naquin and Chun-fang Yu eds.,
Pilgrims and Sacred Sites in China, Taipei: SMC Publishing
INC., pp. 190–245.
2001 *Kuan-yin: the Chinese Transformation of Avalokiteśvara*,
New York: Columbia University Press.

・Zhang, Fan Jeremy ed.
2015 *Royal Taste: The Art of Princely Courts in Fifteenth-
Century China*, New York and London: Scala Arts Publishers,
Inc.

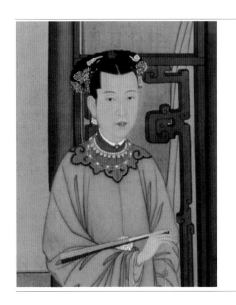

清代宮廷婦女簪飾流變

陳慧霞

近年來清史研究的重要議題之一在於關注清代統治者「非漢族」背景下的文化政策。羅友枝的《清代宮廷社會史》開宗明義就指出，清王朝以多元、多民族帝國的統治者自居，針對不同民族採取彈性的管理政策，以強化帝王神聖形象的廣泛性與普遍性；同時透過頒布管理髮式、服裝、語言和習武等條例，鞏固征服精英集團內部的認同。[1] 證之史實，清代自皇太極即位之初，就反對「改滿衣冠效漢服」的建議，強調後世子孫必須永遵祖制，不能依漢人之俗。也就是說，穿著打扮是滿人內部建構共同認知的方法之一，婦女髮式為其中的一大要項。

從禮制的角度，官方文書明定條例以規範君臣后妃衣著佩飾。乾隆二十四年（1759）高宗敕修《皇朝禮器圖式》，滙整、補充舊有的禮樂制度，企圖作為治理國家的基礎，[2] 書成於乾隆四十二年（1777），該書第四卷至第七卷圖文並列，說明后妃、命婦正式場合的朝服、吉服。清代官方的服飾制度奠基於滿族的習俗，融合漢、蒙古、西藏等民族的特點，[3] 和明代有明顯的差異。例如清代后妃的朝冠和吉服冠作圓頂折沿，朝冠冠頂飾金鑲珠寶鳥形飾，吉服冠頂則飾金鑲珠寶，[4] 藉由不同的鳥類和寶石，表現等級。又以絨布、毛皮為夏、冬二季的原料，毛皮的種類、東珠的數量以及護領、縧帶的顏色，分別標示著品級與身分。不僅冠制與明代大相逕庭，用材如毛皮、東珠亦具清代特色，此一服飾制度在有清一代奉行不逾，幾無變革。

相對於朝冠、吉服冠，鈿子和兩把頭是婦女平日生活的髮型裝扮，夏仁虎（1873-1963）《舊京瑣記》：「旗下婦裝梳髮為平髻，曰一字頭，又曰兩把頭；大裝則珠翠為飾，名鈿子。」[5] 雖然禮儀制度中未明文述及，然而在祖宗成命的約束下，宮廷后妃的髮式一直遵循著滿族習俗，一路發展到清代末期，「旗頭」成為識別滿族的明顯標記。但是這並不意味著婦女裝扮的一成不變，也不代表其刻意和漢族婦女劃清界線。隨著

社會風潮的影響，婦女頭上的風情，往往在變與不變之間，靈活的展現不同的面貌，本文即透過實物與史料，分析婦女簪飾用品的各期變化，藉以作為進一步討論身分認同等問題的基礎。

關於清代簪飾的研究，目前仍然停留在清代耆舊與民國長老的雜記回憶之中，研究成果僅限於服飾相關主題中的片段，尚未形成系統。1986 年國立故宮博物院推出「清代服飾特展」，除了出版《清代服飾展覽圖錄》之外，並撰寫相關專文刊載於《故宮文物月刊》，以介紹服飾類型、禮制功能與服制源流為主要議題。[6] 1992 年楊伯達撰寫北京故宮博物院出版的《清代后妃首飾》〈序〉提到：「后妃日常生活中穿著吉服時，有時不戴吉服冠而戴鈿子，清晚期更流行以鈿子取代吉服冠。」又說：「早期的鈿子形式較簡單，上面插戴一些簡單的飾物，後來后妃、命婦的鈿子發展的十分華麗。」[7] 至於「兩把頭」樣式的改變，散見於學者論及清代服飾的專書中，[8] 前引楊伯達〈序〉中介紹「兩把頭」，最初是以真頭髮分成兩把，晚清改以青緞製成。又進一步解釋，梳兩把頭時，「扁方」是主要的髮簪，此外還插戴「頭正」、「大頭簪」、「耳挖子」等簪釵飾品，這些飾品無論質地、色彩、式樣，各個時期也有不同的變化。[9]

楊氏在上述北京故宮博物院出版的后妃首飾專書中，提及鈿子和鈿花、兩把頭和簪飾，都會因著時間、潮流而變化，但是有系統論及其流變者幾無，筆者雖曾為文敘及簪飾的發展，[10] 惟因限於資料與時間未及詳論。因此，本文透過整理大量簪飾的資料，從中挑選具代表性的飾件，第一部份首先就鈿子和兩把頭作為一種帽冠或髮式來看，說明鈿子的種類、各部位的名稱和鈿花組合的模式，以及二者整體的變化趨勢。第二部份就簪飾的工藝技術、用材和風格樣貌，掌握簪飾演變的脈絡，將其分為三期，同時配合文獻及檔案資料，嘗試追尋簪飾使用者－后妃與飾件的種種關係，間接勾勒出婦女在宮廷社會中的地位等諸種問題。

| 一 | ──── 鈿子與兩把頭

一　鈿子的種類與名稱

鈿子原來是喜慶場合婦女盛裝時的打扮，清代崇彝（1885–1945）《道咸以來朝野雜記》：「婦女著禮服袍褂等，頭上所戴者曰鈿子。」[11] 北京故宮博物院藏《康熙帝萬壽圖卷》卷一，[12] 描繪觀戲的婦女們，個個頭上都戴著裝飾各式鈿花的鈿子。光緒二十三年（1897）皇后的穿戴檔詳細記載，萬壽、孝全誕辰時，「戴滿簪鈿子，穿龍袍褂，用朝珠」。[13]

「鈿」原意是指鑲嵌金銀珠寶的飾件。宋、明兩代后妃命婦首飾服章制度中，宋代的花釵冠上飾寶鈿，明代的冠上依等級飾各式材質的寶鈿、翠鈿，數量不等。[14] 參

考定陵出土的后冠，冠上加飾著寶鈿、翠鈿及花鈿，可見「鈿」是指帽冠上的飾件，寶鈿—鑲嵌寶石，翠鈿—鑲飾翠羽，而清代則直接將帽冠稱為鈿子。

清代福格（?–1867以後）《聽雨叢談》：「八旗婦人彩服有鈿子之制，制同鳳冠。」[15] 實際上，清代的鈿子和明代后妃的鳳冠，雖然結構成型的方法相近—都是以竹或金屬絲為骨架，編出冠形，再固定各式鈿花—但是由於冠形差異甚大，鈿花的基本造型及結組方式也因之迥異。

明代鳳冠作圓頂形，有冠腳，清代鈿子為平頂，覆箕形。再就鈿花來看，以明代定陵出土的三龍二鳳鳳冠為例，冠上飾鈿花五類：（1）鈿口及垂珠結子，作鑲珠嵌寶石；（2）花形鈿，居冠前、後中央，以鑲珠嵌寶石為主，有兩型：一型附點翠葉，另一型花瓣作點翠；（3）分置左右的雙鳳，鳥身為金纍絲，其餘鳥首、雙翼及長尾為點翠；（4）近冠頂處滿佈層疊的如意雲紋，以點翠為飾；（5）踏雲而立的龍形則純以金纍絲製成。[16] 不論製作工藝或滿飾的程度，明代鳳冠都顯得十分隆重華麗。

清代的鈿子相對顯得較為平易低調。據福格《聽雨叢談》載：「以鐵絲或籐為骨，以皁紗或線網冒之，前如鳳冠施七翟，周以珠旒，長及於眉；後如覆箕，上穹下廣，垂及於肩。又有常服鈿子，則珠翠滿飾與半飾，不飾珠旒。」[17] 也就是說鈿子的形狀為平頂，戴時前高後低，冠身覆蓋前額，如覆箕形。以下就鳳鈿、常服滿簪鈿和常服半鈿三類，加以說明。

鳳鈿，飾七隻翟鳥，鳥銜珠串，垂至眉間。考之實物，《清點翠嵌珠寶五鳳鈿子》（圖1）編紙版為型，外鋪點翠，鈿身正面五隻金纍絲鳳鳥並列，鳥尾為珠串，間嵌紅色寶石，頸、翼略飾點翠，口銜珠串；下排為點翠翟鳥九隻，口亦銜珠旒，鈿口為點翠長條形飾，後側鈿緣飾珠旒、挑牌，可垂至肩。因此鳳鈿裝飾重點以前額的金纍絲鳳鳥為主體，傳承明代以來鳳鳥形飾的造型，惟鳳尾以一條條排列整齊的珠飾組成長尾，取代單純以點翠描寫捲曲羽毛的作法，並且無明代花鈿、寶鈿、雲紋鈿和金龍等元素。

另有一式鳳鈿，以外纏黑紗的金屬絲為鈿型骨架，鳳身仍為金纍絲，然鳥冠、鳥翼及尾羽以點翠、鑲珠、嵌飾紅色寶石組成，點翠使用的比重大幅增加。和前式鳳鈿最大的差別在於鳳鳥的腹底扁平，兩側緊接向外伸展的雙翼，後側與鳳尾相接，三者共同形成一長方或長圓形狀的獨立單元。如《點翠嵌珠寶鳳吹牡丹滿簪鈿花一組》（圖2）所見，全套包含鈿口、鈿頂（鈿尾）及面簪八件，前引崇彝《道咸以來朝野雜記》提到「鳳鈿之飾九塊」，應該就是這種類型。

原本立體的鳳鳥，轉換為底面平整、外圍輪廓幾何化的單元，方便固定在平面化的鈿身正面，一個個單元排滿鈿子，珠翠相映，鮮豔奪目，是清代發展出的新型式。同治皇后嫁妝清單有赤金累絲鳳鈿、點翠鳳鈿，[18] 很可能就是分別指稱以上這兩種類

型的鳳鈿。因此，在承襲明代的基礎之上，清代的鳳鈿已經發展出自己的面貌和使用方式。

除了鳳鈿之外，還有常服鈿子，崇彝撰《道咸以來朝野雜記》：「滿鈿七塊，半鈿五塊，皆用正面一塊，鈿尾一大塊，此所同者，所分者則正面之上長圓飾，或三或五或七也。」[19] 崇彝是蒙古人，文淵閣大學士柏葰（卒於咸豐九年，1859 年）之孫，任戶部文選司郎中，該書對道光以來北京的風俗民情多所記敘。比對現存實物，《點翠嵌珠寶鈿子》（圖 3）正面一塊圓形鈿花，鈿尾由瓶花和兩塊長圓形鈿花組成，正面同時有三塊長圓形飾，應該就是半鈿，一（圓形）加一（鈿尾）加三（長圓形飾）。

另有一式常服鈿子，《點翠嵌珠寶蝠蝶花卉鈿子》（圖 4）正面為三塊圓形飾（面簪），鈿尾一大塊，正面下緣三塊長圓形飾（結子），正面上緣亦有長方形飾鈿花，鈿口垂珠串，整個鈿子佈滿鈿花，應為滿簪鈿。這種三（圓形飾）加一（鈿尾）加三（長圓形飾）的常服滿簪鈿，也是七塊，正面圓形飾（面）的數量有三，長圓形飾（結子）也是三塊，和前引崇彝所稱的「正面一、鈿尾一、長圓飾五」組合方式略有差異。這種類型的組合，文獻中雖未曾言及，但現存乾隆及道光朝的圓形面簪有多組都是三件一組，[20] 因此，推測在十八世紀已經有三加一加三的滿簪鈿類型。

將鈿花設計成圓形的「面簪」或長圓形的「結子」，是清代特有的樣式。這些鈿花作成圓形、長圓形或方形的外型，每一單元的邊緣輪廓線清楚界定，容易依需要裝置、拆卸及組合。《金鑲珠寶梅花結子》[21] 黃籤「乾隆六十年十二月十四日收敬事房呈覽鈿上拆下金梅花結子一塊」，是極少數留下文字記載，說明結子和鈿子關係的實例。

透過鈿花和其上所繫的黃籤，並比對鈿子上鈿花的位置，歸納出鈿花各分位的名稱。正面圓形和鈿尾的鈿花皆可稱為「面簪」。鈿尾常作瓶花或盆景造型，例如《清緝米珠盆景面簪》，長 11 公分，寬 8 公分，黃籤註記「乾隆卅四年二月初八日收造辦處呈覽銀鍍金緝碎珠盆景面簪一塊」。[22] 鈿身正面中央的面簪常作圓形或方圓形，如《清金佛亭面簪》，長 7.1 公分，寬 5.4 公分，黃籤「乾隆五十年四月初四日收敬事房呈覽金佛亭面簪一塊」，[23] 面簪中央一老者坐於亭閣之下，兩側為梅、竹、靈芝與雙鹿，具吉祥意涵。

長圓形鈿花稱為「結子」，如《金鑲鑽石菱花結子》（圖 5），為橢圓形，兩端收尖，中央為金嵌寶石的花形主紋，兩邊為對稱的點翠流雲紋，黃籤「乾隆四十二年十二月初一日收金鑲西洋玻璃菱花結子一塊」。[24] 結子為適應頭形常呈弧形平面。鈿花的文樣以花卉、福壽等吉祥題材為主，由主要紋飾與次要元素組合而成，採中軸對稱式排列，例如《金鑲鑽石菱花結子》（圖 5），花為主角，居中，兩側搭配葉或流雲，以點翠為主要技法，金纍絲為輔，局部嵌飾珠玉寶石，色彩鮮豔，高貴典雅。

圖1 | 清代《點翠嵌珠寶五鳳鈿子》，北京故宮博物院。
圖2 | 清代《點翠嵌珠寶鳳吹牡丹滿簪鈿花一組》，臺北故宮
博物院。
圖3 | 清代《點翠嵌珠寶鈿子》，臺北故宮博物院。
圖4 | 清代《點翠嵌珠寶蝠蝶花卉鈿子》，臺北故宮博物院。

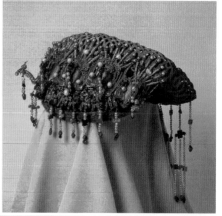

| 1 |
| 2 |
| 3 | 4 |

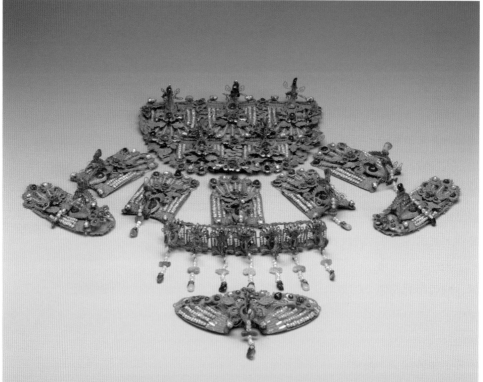

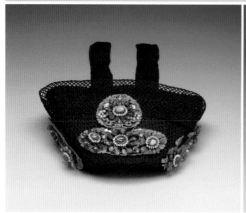

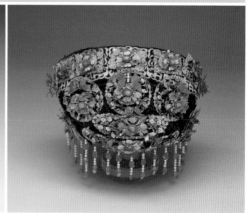

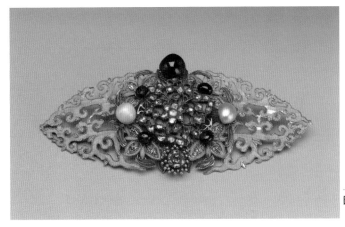

圖 5 ｜ 清乾隆《金鑲鑽石菱花結子》，臺北故宮博物院。

二 鈿花組合的模式

　　鈿子是在包頭的基礎上發展而成，[25] 北京故宮博物院藏《康熙孝昭仁皇后半身便裝像》（圖6），[26] 昭仁皇后（1653–1678）頭髮中分，纏在頭上的髮辮罩著深色青綾縐紗的包頭，額頭兩側各一小型飾件，可能為金鑲珍珠簪飾，耳戴三副一組的珍珠鉗子（即耳環），身披深色外衣，領口露出青色素衣，衣裝質感細緻，外衣上的金扣，襯托出主人高貴簡淨的氣質。包頭盛行於清初，佛瑞爾美術館藏《理密親王允礽福晉瓜爾佳氏畫像》（生年不詳–1718），[27] 身穿團龍石青色補褂，衣緣露出白色毛皮，前衩及袖口露出褐色長袍，頭上的包頭挺實，中央鑲著金托透亮寶石飾件，兩側點綴著圓形小飾件，高貴素雅，呈現十八世紀初鈿子未流行前，宮廷貴族婦女冠帽的風貌。

　　相形之下，雍正朝婦女的鈿子就顯得較為講究。《雍正行樂圖》是雍正皇帝與后妃在庭園中的畫像，亭閣前方及右側立著四位后妃，其中立於廊前護欄最右側者，幾乎作正面全身像，可能是四位當中地位最高者（圖7）。她項佩金鑲青金石領約，繫一素色長領巾，身著團花紋鑲邊的褐色長袍，耳戴三副一組的珍珠鉗子（耳環），頭髮中分，戴著鈿子，鈿子中央飾一金嵌珠點翠火焰型結子，兩側為一對鳳鳥流蘇，也是金嵌珠點翠材質，金色點綴著珍珠的白和點翠的藍，顯得華麗尊貴。二者（圖6、7）鈿子的形式相同，雍正朝鈿花的尺寸較大，材質使用金與點翠，做工較複雜，式樣也更為華麗。有關乾隆朝的鈿子目前尚無圖像資料，[28] 由於鈿花的尺寸都比道光朝小，推測其形式可能接近雍正朝。

　　同治朝《慈安太后（1837–1881）吉服像》（圖8）的鈿子有了新的戴法，鈿子的最寬處從康熙、雍正朝的額頭兩側（見圖6、圖7），下移至雙耳後側，更準確的說，是鈿子內髮髻的位置偏耳後所造成的結果。鈿子網狀的編織圖案依稀可見，鈿花組合的方式也有別於前朝。《慈安太后吉服像》（圖8）的鈿子正中為一長形翠條，兩側各一長圓形的結子，翠條前側中央位置為一點翠嵌珠的圓形小結子，後側髮際一牡丹和耳

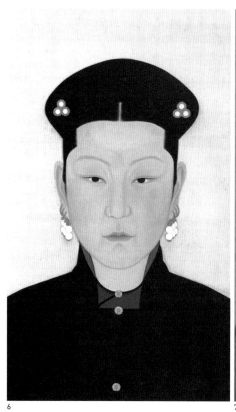
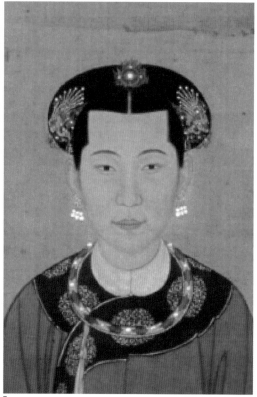

6

7

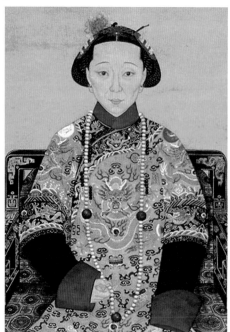
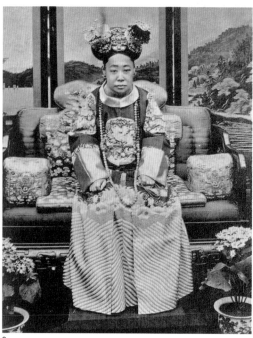

8

9

圖 6 ｜ 清康熙《孝昭仁皇后（1653–1678）半身便裝像》，局部，北京故宮博物院。
圖 7 ｜ 清《雍正行樂圖》，局部，北京故宮博物院。
圖 8 ｜ 清同治《慈安太后吉服像》，局部，北京故宮博物院。
圖 9 ｜ 清光緒瑾妃照片，局部，北京故宮博物院。

挖簪半露。原多作為鈿口、居配角的翠條，此時一變為主角，同時耳挖簪等髮簪不僅在兩把頭中出現，也應用在鈿子上。同治朝畫像中呈現的這種樣式很可能在道光朝已經存在，沿續到咸豐和同治朝，待下文討論簪飾時再詳敘。

同樣身著吉服，頸戴朝珠，光緒朝瑾妃（1874–1924）照片（圖9），頭上的鈿子明顯高了許多，耳後收拾得十分清爽俐落，像高帽子般的鈿子裝飾著三組大面積的鈿花，中央有一大型主要的鈿花，兩側左右對稱各一，鈿花不僅尺寸大，上面還裝飾立體的絨花，高起的花形、蝴蝶，或垂飾珠旒，十分華麗，稱為「挑杆鈿子」，[29] 和同治朝《慈安太后吉服像》（圖8）的鈿子並列下，光緒朝的鈿子顯然出現很大的變化。

綜合上述，藉由繪畫和照片圖像的資料，我們發現清代的鈿子有兩次大轉變，一是在道光朝，此時期鈿子的戴法垂降，翠條成為裝飾重點；一是光緒朝，鈿內髮髻位於耳上，鈿子較清早期更為高挺，鈿花面積因之加大。比對圖6、圖8、圖9這三張圖像資料時，附帶值得留意的是，圖6的康熙孝昭仁皇后因穿著便裝，鈿花可能因此較為簡樸，[30] 而圖8的慈安太后畫像和圖9的瑾妃照片都是吉服裝扮。根據崇彝的說法，除新婦用鳳鈿之外，其他皆用滿鈿；孀婦及年長婦人則用半鈿。畫像中的慈安太后較年長且為孀婦，因此可能鈿花較少，也就是說鈿花的數量與繁簡，可能依年齡、場合而有不同的配戴習俗，不宜直接將簡繁之別逕視為時代演進的結果。

圖 10｜清雍正《雍正行樂圖》與局部，
北京故宮博物院。

三　兩把頭的演變

除了鈿子，兩把頭是旗人婦女日常的裝扮，文康（活動於道光初至光緒初）《兒女英雄傳》第二十回，描敘安太太的一段寫道：「頭上留著短短的兩把頭兒，紮著大壯猩紅頭把兒，彆著一支大如意的扁方兒……」。[31] 滿族不論男女原以辮髮為主，已婚婦女將頭頂上的頭髮結成兩股辮子，橫向束於頭頂中央，成一字形，又稱為一字頭。《雍正行樂圖》中立於亭閣前方，手持摺扇的妃子就是梳著兩把頭（圖10），沿著髮型上緣，依稀可以看見辮子交叉起伏的邊緣輪廓，頭頂正中，兩束髮相交處，飾一點翠的圓形結子，兩側飾一金纍絲嵌珠龍首簪、一白玉如意簪，一對金纍絲點翠嵌珠鳳鳥流蘇，還有金纍絲點翠蝴蝶簪等。

道光朝《孝全成皇后便裝像》（圖11）畫像中皇后的兩把頭已經不同於十八世紀《雍正行樂圖》局部（圖10）的樣式。髮線側分而不是中分；

圖 11 | 清道光《孝全成皇后便裝像》，北京故宮博物院。
圖 12 | 清同治《慈安太后畫像·璇闈日永》，局部，北京故宮博物院。

兩束頭髮光滑平順，沒有辮子的痕跡，像帽子的兩翼般向耳後延伸，不再服貼著頭型
而下；頭頂正上方飾一橫長形的翠條，髮上兩側插著大型花飾、小巧的步搖和高高翹
起的耳挖簪，光鮮俏麗。沒有編成辮子的長髮，通常利用刨花水或髮油梳理，繞過 T
字型髮叉，使髮型硬挺成型。

　　咸豐朝和同治朝基本上沿續道光朝的形式。《慈安太后常服像·璇闈日永》（圖
12）[32] 的兩把頭，髮髻收拾的光澤俐落，兩翼的往外延伸，比道光朝的位置高一些，
大約與前額等高，頭頂正中可見黑色束線，兩側插著寶石花卉、玉蝴蝶簪和耳挖簪。
這種梳理方式，在滿族的貴族社會中，應該具有相當的普遍性。英國人約翰‧湯姆遜
（John Thomson, 1837–1921）在 1870 年至 1872 年（同治九年至十一年）之間於中國各地拍攝
照片《庭院裏的漢族和滿族女子》（圖 13）是 1871–1872 年在北京楊萬家所攝。攝影
者應是刻意安排照片中的二位滿族女子一作正面一作背面，以展現兩把頭的細節。從
背對鏡頭者可以看到頭髮繞過扁方及叉子的梳理方式，[33] 自正面視之，髮型和慈安太
后很接近，清楚說明清代中期兩頭把流行的樣貌。

　　光緒朝時兩把頭再一次發展出新的變化。《慈禧太后肖像畫》（圖 14）是光緒末
年二十世紀初荷蘭裔法國畫家華士‧胡博（Hubert Vos, 1855–1935）繪製兩幅油畫中的一

幅，[34] 太后頭上戴著高挺的兩把頭，不是頭髮梳成的，而是以鐵絲
製成圓箍和骨架，再用布裱褙，外覆青緞和青絨布，需要時像帽子
般戴上，俗稱為大拉翅。

　　光緒後期還有另一位美國女畫家卡爾（Katharine Carl, 1865–1938）
為慈禧太后繪製四幅肖像畫，[35] 並且留下文字記錄，在她的《禁苑
黃昏》一書中寫道，從前擁有一頭秀髮的滿族貴婦人都通過一枚金
玉或玳瑁的簪子（即扁方），把自己的頭髮再從這髮髻引出來，挽成
一個大大的蝴蝶結。皇太后和宮廷女官們用緞子取代了頭髮，這樣
較為方便，也不容易亂。她們的頭髮光滑得像緞子一樣，頭髮結束
而續之以緞子的地方很難看出來。髮髻周圍繞著一串珠子，正中是
一顆碩大的「火珠」（即東珠）。蝴蝶結兩旁是簇簇鮮花和許多首飾，
頭飾右方懸著一掛八串漂亮的珍珠組成的瓔珞，一直垂到肩上。[36]
在慈禧的畫像中的確可以看到頭上頂著緞子的兩把頭，上面綴滿珊
瑚、珍珠等髮飾，展現太后華麗而威嚴的氣質。

　　根據后妃繪畫或照片的形貌，我們可以歸納出清前期（雍正
朝）、清中期（道光、同治朝）直至清晚期（光緒朝）兩把頭的變化趨勢，
隨著假髮和架子的運用，后妃們兩翼頭髮從服貼頭頂，逐漸揚起而
趨於挺直，最後高高聳立在頭頂之上。不僅朝著垂直方向發展，髮
髻還同時往橫向開展，兩翼的面積越來越寬，足以裝飾更多數量的
簪飾。

　　觀察兩把頭髮式發展走勢的同時，不能忽略的是與髮式並行發
展，插戴在兩把頭上的各式髮簪。這些釵簪往往不是單獨出現，而
是對稱、大小並排或前後穿插，組成一幅令人賞心悅目的風情。從
畫面中約略可以看出各期髮簪工藝的特色，前期精緻細巧，以金纍
絲為主，點綴珠翠。中期點翠的比重增加，往往配合耳挖簪等小型
髮針及盛開的花朵（可能為鮮花或絹絲花）。晚期珊瑚等寶石成為主調，
大型簪飾佈滿黑緞假髮之上。

　　有趣的是，鈿子和兩把頭的發展呈現平行狀態，也就是說二者
均逐漸變挺、加高，另一方面，二者的正式性都有逐漸提昇的傾向，
晚期鈿子在更正式的場合出現，幾乎取代吉服冠；而兩把頭也取代
鈿子，成為部份盛裝場合的髮型，最後兩把頭出現的機率增加，而
鈿子的使用率則相對降低。兩把頭等同於「旗頭」，被視為滿人婦
女髮型的代名詞。

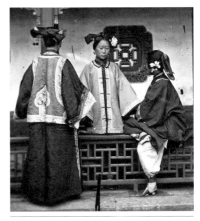

圖13 | 清咸豐《庭院裏的漢族和滿族女子》，
照片，引自約翰·湯姆遜，《晚清碎
影：湯姆遜眼中的中國》，頁34。

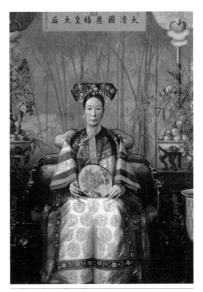

圖14 | 清光緒胡博（Hubert Vos，1855–
1935）繪製《慈禧太后肖像畫》，北
京頤和園管理處。

| 二 | ————簪飾的演變

一　黃籤的意義與簪飾的使用權

　　國立故宮博物院（以下簡稱「故宮」）典藏的清代宮廷婦女簪飾數量幾達千件，這些簪飾在清室善後委員會接收清點時，依宮殿編號，百分之八十為「金」字號，「金」代表永壽宮，是內廷后妃的居所，[37] 光緒以後，永壽宮的前、後殿都作為庫房。其中約三分之一仍保留各殿管理太監以黃色紙條寫下的「黃籤」，記錄著收入時間、名稱及成分等內容，因此黃籤可以提供研究者豐富的訊息，但是卻同時伴隨著若干陷阱。

　　黃籤，是一種隨手記下的備忘用的小紙條，具有便條的性質，常有錯字、簡寫或筆跡不清，有些直接寫在包裝用的黃色紙張上，有時每一件飾件所繫的黃籤不只一張，例如同時有乾隆朝、咸豐朝的字條，這說明目前留下來黃籤的時間正如出土墓誌與出土物的關係，應該是物件時間下限的參考，有可能較早的黃籤沒有保存下來，也可能後人使用了前人遺物，（如後所敘）因此無法單純依黃籤時間作為物件製作的年代，更不能不經檢核就藉以作為分期或定年的依據。

　　第二，應考慮簪飾被收入、留下記錄的背景因素。根據研究，清代后妃在生前遇到喜慶節日時，常會得到賞賜，當后妃去世，這些賞賜都要進行清點、登記、入帳，呈報皇帝御覽，聽候處理，或交回相對應的管理單位。例如嘉慶二十四年十月二十九日仁宗淳嬪遺物的金鑲樺皮二鳳朝冠頂等交回內殿，玻璃碗等交回乾清宮，古銅鼎等交回古董房，玉佩等交回造辦處。后妃入殮隨葬物品，應依身分地位，擬造穿戴檔呈報皇帝批示。[38] 也就是說簪飾等器用，並不是個人所有，除了陪葬品之外，皆須歸回宮廷，因此后妃去世時將遺物交回，是簪飾收入保管單位的大宗。

　　根據檔案，乾隆二十九年十一月二十七日敬事房呈覽遺物，奉旨熔化忻貴妃遺物 103 件，[39] 故宮收藏中保留了同時間敬事房呈覽的簪飾四組件。[40] 相同的例子，乾隆二十九年十一月二十六日奉旨熔化慎嬪的遺物 108 件，[41] 同一時間，敬事房呈覽簪飾四組件：「金累絲蟈蟈簪一對、銀鍍金蛛蜘簪一對、銀鍍金荷花流蘇一對、銀鍍金嵌玉面簪一塊。」[42] 因此，同一個時間日交回的簪飾可能原屬一使用者，接下來的討論雖然不一定能確知簪飾的主人是誰，仍以整批簪飾作為觀察的重點，以期與歷史人物、時空背景相連繫。

　　忻貴妃去世的時間是乾隆二十九年四月二十八日，呈報遺物是七個月後的十一月二十七日，慎嬪去世的時間是同年六月初四日，呈覽遺物時間是五個多月後的十一月二十六日，后妃去世後清點交回的時間似乎沒有定則，在后妃相關檔案尚未公佈之前，目前尚無法取得準確日期，為了判斷簪飾可能使用時間，本文整理后妃卒年表，作成「表一」，作為進一步推測簪飾年代風格的重要參考。

既然簪飾非后妃個人所有，除了過世後的清點之外，也有生前即交回的例子。高宗婉妃（1717–1807）在嘉慶四年（1799）交回簪飾二件「嘉慶四年八月初三日收壽康公婉妃交回金鑲玉菱花結子一塊」、「嘉慶四年八月初三日收壽康公婉妃交回金菊花結子一塊」，[43] 婉妃是高宗妃嬪中最為高壽者，嘉慶六年尊為婉貴太妃，於壽康宮居首，[44] 主要活動時間在乾隆朝，因此婉妃嘉慶四年交回的簪飾不宜直接視為嘉慶初年的製品，而應視為乾隆後期的用品。

　　簪飾為宮廷財產，因此被轉而賞賜給其他妃嬪也就不足為奇了。前引嘉慶二十四年淳嬪的遺物，除了交回內殿等單位之外，穿戴檔記載，十數件被賞給皇后、妃、嬪、貴人。后妃們也有主動換取的情形，乾隆四十二年舒妃去世，次年記載皇貴妃以自己的首飾換取舒妃遺物中的金累絲三鳳朝冠頂一座等。[45]

　　透過排比，我們發現一項十分值得注意的現象。前文提到同時出現咸豐朝和乾隆朝黃籤的簪飾，共十二組件，每一組件所繫的兩張黃籤，日期完全相同，一為「咸豐三年正月二十日收平順交……」，一張為「（乾隆）四十年又十月初四日收……」，這十二組件極可能是一批同時收入、轉移的簪飾。十二組件中包含三件一組的面簪、結子二件、金累絲龍頭如意簪一對、西洋玻璃花簪一對等，[46] 類別互異，且相當齊全，方便配戴成一整組頭飾，很可能為同一使用者。仔細觀察這批簪飾的品質，《銀鍍金松鼠葡萄簪》、《銀嵌玻璃飛蛇簪》、《銀鍍金事事如意西洋瓶花簪》，[47] 每一件的用材都十分獨特，樣式更是新穎，是乾隆朝的精品，這批簪飾的使用者當屬於高階后妃。

　　就目前搜集到的資料檢視，咸豐三年交回的這批簪飾幾乎接收了乾隆四十年所交出的，[48] 再從「表一、清代后妃卒年表」推測，咸豐三年正月之前不久去世的高階后妃，最有可能的是嘉慶朝的孝和睿皇后（1776–1850），卒於道光二十九年十二月十一日，梓宮於咸豐三年二月二十六日奉安禮成，[49] 黃籤收入時間為入葬後約一個月；乾隆四十年十月之前去世的重要后妃是乾隆朝的令懿皇貴妃（孝儀純皇后、生於1727），卒於乾隆四十年（1775）正月二十九日，乾隆四十年十月壬辰金棺奉移勝水峪。[50] 因此這批簪飾先後為乾隆朝的孝儀純皇后與嘉慶朝的孝和睿皇后所擁有的可能性極高。

　　更有趣且令人玩味的是，孝儀純皇后是仁宗生母，孝和睿皇后是仁宗的妻子，兩位都是仁宗生命中重要的女性。孝和睿皇后是第二任皇后，嘉慶六年（1801）冊立為皇后，仁宗還曾賜皇后「玉蓮花娃娃」[51] 和「玉臥牛」，[52] 活計檔中皇帝賜予后妃的記錄並不多見，帝后感情應該十分融洽。當仁宗巡幸熱河突然崩逝時，由皇后傳旨由宣宗嗣位，[53] 由此可見孝和睿皇后在嘉慶朝的地位，而這份崇高的地位更延續到道光朝。婦女婚嫁時的妝奩為獨立財產，本人具有支配權，只是指定由媳婦繼承的例子並不多見。[54] 而后妃簪飾又為宮廷財產，前文提及乾隆四十三年皇貴妃曾以自己的首飾

換取舒妃遺物，[55] 所以嘉慶朝的孝和睿皇后也有可能主動選擇承繼母后的簪飾，也就是說簪飾的承繼或者換取當中，后妃應該存在主動、因個人意志下的選擇空間。

二　簪飾的風格流變

附有紀年的黃籤畢竟是難能可貴的資料，在了解黃籤的特性後，讓我們善加利用這些一手線索。前文以人物畫像大致歸納出鈿子和兩把頭發展的梗概，接下來則自大量黃籤的資料中反覆比對、歸納，整理出簪飾風格變化的關鍵，將清代簪飾的風格分為三期。由於留有黃籤記錄的簪飾不下千餘件，前文已論及黃籤所登錄的時間並不等於製作時間，因此經過挑選同時間、成批收入，而且具有該朝代表性的簪飾，作成表二至表六，再自其中選擇若干件附上圖版，藉以說明各期的特色。

第一期　康、雍、乾、嘉四朝（1662–1820）

參考「表一、清代后妃卒年表」，乾隆十年以前去世者，多為康熙朝后妃，她們活動的時間大抵在康熙、雍正朝，因此將乾隆元年至十年（1736–1745）收入的簪飾視為十八世紀前期流行的風格。[56] 乾隆元年（1736）六月二十九日收入四組件：「金松竹梅通氣簪一對、金纍絲海棠花、金松竹梅通氣簪一對、金纍絲蘭花簪一對（圖15）」，[57] 此四組共同的特徵為簪首的尺寸較小，以金纍絲為主，嵌珍珠和紅、藍色寶石，局部點翠（點翠是指以翠鳥的羽毛為飾），喜以梅、蘭等花卉裝飾主題，簪鋌除針狀者之外，還有一種「通氣簪」，作鏤空幾何管狀鋌，風格穩重端莊。將實物參照《雍正行樂圖》（圖10）中后妃配戴的簪飾，二者在用材、尺寸及風格上均有相同之處，故這批簪飾足以作為十八世紀前期風格的代表。

乾隆十年到二十年之間（1746–1755）收入的簪飾幾乎每一批的數量都少於三組件，

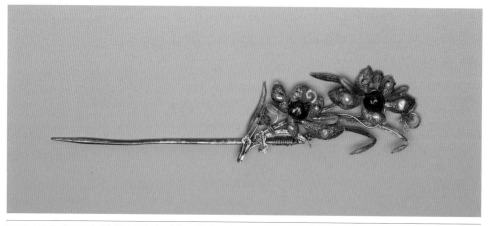

圖15｜清乾隆或更早《金纍絲蘭花簪一對》，簪首，臺北故宮博物院。

表一、清代后妃卒年表（乾隆──宣統）

年		年	
1736	乾隆元年八月八日　康熙，宣妃	1811	嘉慶十六年二月十五日　嘉慶，莊妃
1737	乾隆二年元月二日　康熙，熙嬪	1819	嘉慶二十四年十月十三日　嘉慶，淳嬪
1739	乾隆四年三月十六日　康熙，謹嬪	1822	道光二年十月十三日　嘉慶，信妃
1740	乾隆五年十月三十日　康熙，成妃	1822	道光二年十二月八日　乾隆，晉妃
1741	乾隆六年十一月二日　乾隆，怡嬪	1829	道光九年　道光，珍嬪
1744	乾隆九年六月二十三日　康熙，通嬪	1830	道光十年閏三月初三日　嘉慶，恭順皇貴妃
1744	乾隆九年十月十六日　康熙，順懿密妃	1833	道光十三年四月二十九日　道光，孝慎成皇后
1745	乾隆十年正月二十六日　乾隆，慧賢皇貴妃	1833	道光十三年十二月十八日　嘉慶，和裕皇貴妃
1746	乾隆十一年六月二十八日　康熙，襄嬪	1835	道光十五年　道光，睦答應
1748	乾隆十三年三月十一日　乾隆，孝賢皇后	1836	道光十六年　道光，和妃
1753	乾隆十八年十二月二十日　康熙，純裕勤妃	1837	道光十七年六月二十七日　嘉慶，安嬪
1755	乾隆二十年正月十六日　乾隆，淑嘉皇貴妃	1840	道光二十年二月十三日　道光，孝全成皇后
1757	乾隆二十二年四月初七日　康熙，定妃	1845	道光二十五年七月十九日　道光，恬嬪
1758	乾隆二十三年六月初六日　康熙，靜嬪	1846	道光二十六年二月初十日　嘉慶，恩妃
1760	乾隆二十五年四月十九日　乾隆，純惠皇貴妃	1849	道光二十九年十二月十一日　嘉慶，孝和睿皇后
1760	乾隆二十五年四月二十八日　雍正，李貴人	1855	咸豐五年七月九日　道光，孝靜成皇后
1761	乾隆二十六年以後　雍正，春常在	1856	咸豐六年七月十五日　咸豐，玶常在
1761	乾隆二十六年八月二十日　乾隆，恂嬪	1859	咸豐九年正月初四日　咸豐，琿常在
1764	乾隆二十九年四月二十八日　乾隆，忻貴妃	1859	咸豐九年五月初六日　咸豐，鑫常在
1764	乾隆二十九年八月初五日　乾隆，福貴人	1860	咸豐十年三月初三日　嘉慶，恭順貴妃
1768	乾隆三十三年夏　雍正，馬常在	1860	咸豐十年八月二十三日　道光，常妃
1773	乾隆三十八年十二月二十日　乾隆，豫妃	1861	咸豐十一年正月初六日　道光，祥妃
1774	乾隆三十九年七月十五日　乾隆，慶恭皇貴妃	1862	同治元年十一月十六日　咸豐，玉嬪
1775	乾隆四十年正月二十九日　乾隆，孝儀純皇后	1866	同治五年十一月二十六日　道光，莊順皇貴妃
1777	乾隆四十二年正月二十三日　雍正，孝聖憲皇后	1869	同治八年五月十二日　咸豐，容嬪
1777	乾隆四十二年五月三十日　乾隆，舒妃	1874	同治十三年三月二十四　咸豐，璹嬪
1778	乾隆四十三年四月十九日　乾隆，容妃	1877	光緒三年　道光，彤貴妃
1784	乾隆四十九年十二月十七日　雍正，裕皇貴太妃	1877	光緒三年五月十六日　咸豐，禧妃
1786	乾隆五十一年正月　雍正，郭貴人	1881	光緒七年四月八日　咸豐，慈安皇后
1792	乾隆五十七年五月二十一日　乾隆，愉貴妃	1887	光緒十三年五月初三日　咸豐，慶妃
1797	嘉慶二年二月初七日　嘉慶，孝淑皇后	1888	光緒十四年四月初六日　道光，成貴妃
1797	嘉慶二年十一月二十日　乾隆，循貴妃	1890	光緒十六年十一月初八日　道光，玫貴妃
1797前	嘉慶二年以前　嘉慶，簡嬪	1890	光緒十六年　道光，佳貴妃
1801	嘉慶六年二月十三日　乾隆，穎貴妃	1890	光緒十六年十一月十五日　咸豐，莊靜皇貴妃
1801	嘉慶六年五月初十日　嘉慶，榮嬪	1894	光緒二十年五月十七日　咸豐，婉貴妃
1801	嘉慶六年十一月二十七日葬　乾隆，芳妃	1895	光緒二十一年四月二十一日　咸豐，璷妃
1804	嘉慶九年六月二十八日　嘉慶，華妃	1905	光緒三十一年十月十六日　咸豐，吉妃
1806	嘉慶十一年正月十七日　乾隆，惇妃	1908	光緒三十四年十一月十五日　咸豐，慈禧太后
1807	嘉慶十二年二月二日　乾隆，婉貴妃	1909	宣統元年九月二十日　咸豐，端恪皇貴妃

資料來源:趙爾巽等編纂，《清史稿，卷二百十四．列傳一后妃》，(臺北:洪氏出版社，1981);潘頤福等纂修，《十二朝東華錄》，(臺南:大東書局，1968)徐廣源《大清后妃寫真》(臺北:遠流，2013)。

這段時期三位地位較高的后妃：慧賢皇貴妃、孝賢純皇后、淑嘉皇貴妃分別在乾隆十年（1745）、十三年（1748）、二十年（1755）去世。史書記載，孝賢純皇后「后恭儉，平居以通草絨花為飾，不御珠翠」[58] 這句話是說皇后因為生性儉樸，日常生活不使用貴重的珍珠寶石飾品，不宜理解為皇后從來不配戴珠寶簪飾，[59] 道光十七年活計檔就記錄孝賢純皇后御用簪飾兩對：「金纍絲如意簪一對，上嵌小正珠二顆，共重五錢。金纍絲鳳頭吉慶流蘇一對，上嵌小正珠六顆、紅寶石二塊，上穿小正珠三十八顆、大蚌珠二顆、紅寶石墜角六個。」[60] 根據文字描述，參考目前所見名稱及珠寶嵌飾相同的簪飾，推測「金纍絲如意簪」應為金纍絲如意雲頭中央嵌一珠的簪式。[61]「金纍絲鳳頭吉慶流蘇」，其形式應為金纍絲鳳頭，下方接一戟磬，鳳與磬之間以珍珠、紅寶石組成的珠串相連，磬的三個端點又各垂掛一珠串流蘇的簪式，[62] 其樣式小巧精緻，和乾隆初年《金纍絲蘭花簪一對》（圖15）或是《雍正行樂圖》（圖10）中簪飾的風格類似。

乾隆二十一年至三十年（1756–1765）之間收入的簪飾每一批數量可多達數十件，「乾隆三十年五月二十二日收入」三十八組件，其中十六組件由「西添」經手，尤為集中，特以此批為例，列成「表二」。參考「表一、清代后妃卒年表」，純惠皇貴妃、恂嬪、忻貴妃、福貴人分別於乾隆二十五年（1760）、二十六年（1761）及二十九（1764）年去世，除了忻貴妃、慎嬪之外，福貴人也有遺物處理的相關記錄，[63] 和「表二」乾隆三十年的時間相距不遠，有可能是某位后妃遺物。「表二」十六組件，有九件為面簪、結子等鈿花，比例超過全部的半數，故可推測乾隆朝鈿子使用的場合與頻率仍高。髮簪多小巧精緻，鋌長約 15 公分，簪首寬約 2 至 5 公分。因此乾隆朝兩把頭上插戴的簪形組合以小型簪飾為主，多為固定髮髻用的方勝簪、蝠簪等，這些基本簪形為之後的各朝所重覆使用。

除了小型簪飾之外，此期發展出具有特色的新樣式：簪首較大、嵌飾寶石多又頗具設計巧思，如「表二」之10的蝴蝶簪就是很具代表性的例子。蝴蝶是明代以來常見的題材，河南浚縣王伯祿（1467–1493）墓出土的《金嵌寶蝴蝶簪首》或是上海明朱察卿（1524–1561左右）墓出土的《金嵌玉寶蝴蝶簪首》[64] 都是以金為主體，上嵌玉片或寶石，外緣露出金質，風格華麗而穩重。乾隆朝的《銀鍍金蝴蝶簪》（圖16），簪首寬 7.5 公分，長 8 公分，亦以銀鍍金為主體，然多鏤空，造型是以荷花、荷葉等小單元組合成蝴蝶的雙翅，上下錯落，充滿巧思。黃籤記載其鑲嵌的寶石為「無光東珠二顆、小正珠二十二顆、紅寶石六塊、蛤蚌一塊」，金屬座托上嵌飾色澤白亮的珍珠與蚌飾，寶石體積小，表面貼飾的點翠原已脫落，富麗又不失輕盈，呈現清代工藝的活潑、精緻，儘管二者在工藝技術上並沒有太大的差異，然清代此期的美感偏好卻與明代沈穩厚重的傾向完全不同。

為了選擇嘉慶朝（1760–1820）的作品，先參考「表一、清代后妃卒年表」，嘉慶朝有二位皇后和二位皇貴妃，孝淑皇后（1760–1797）卒於嘉慶二年，其餘三位都在道光朝以後去世，[65]嘉慶朝還有乾隆朝的五位貴妃辭世，分別在嘉慶二、六、十一及十二年，前面提到婉貴妃（1717–1807）即為其中之一，在目前檔案資料不足的情形下，儘量避開可能為乾隆朝后妃遺物的作品，篩選出「表三、嘉慶九年（1804）九月十五日收」的十四組件作為樣本，該年為嘉慶朝華妃（生年不詳–1804）去世後的三個月，華妃是孝淑皇后的妹妹，在後宮中地位不低，檔案中提到華妃死後穿戴各種金、銀、玉、鈿等佩件十九件入葬。[66]

「表三」十三組件，四件鈿花，比例較乾隆朝少，仍高於道光朝（表四、表五），因此鈿子使用的頻率正逐漸降低。鈿花中的面簪和結子，都比乾隆朝（表二）的尺寸大而長，顯示鈿花朝著漸大發展的趨勢。釵簪多為小型，以金纍絲為主，嵌珍珠、寶石和局部點翠，工藝技法亦沿續乾隆朝，惟玉材使用的比重增加，如「表三」之13《金鑲白玉艾葉蜘蛛簪》（圖17），以玉為主體，雕出艾葉的形狀和葉脈，葉上一金嵌紅寶石的蜘蛛佇足，並飾一以紅寶石四塊與小正珠組成的花朵。

嘉慶朝在沿續乾隆朝風格的主流下，仍表現出特有的偏好，其構圖喜作斜向取勢或偏重一側，《金鑲白玉艾葉蜘蛛簪》（圖17）中的艾葉斜置，玉質的葉尖向一側垂墜，沿著葉緣斜行的捲曲飄帶，再一次強調對斜向構圖的興趣。這種構圖的偏好在《金海屋添籌簪》（圖18）表現的更為徹底，雲朵、海浪和竹石等元素，各自獨立，僅在背面以金屬絲相連，畫面結構有如隨意構成，是對緊湊有力的反動，而主角一高聳的鐘樓和騰雲駕霧的添籌者，各居畫面的左右，一大一小，一輕一重，藉由不對稱的構圖，形成動勢。回過頭檢視乾隆朝的手法，以中軸對稱、穩定平衡為

表二、乾隆三十年（1765）五月二十二日收

序號	品名	收藏地點	文物統一編號／圖版號
1	金嵌珊瑚菱花面簪	臺北故宮	故雜 4697-99
2	金鑲法瑯壽字面簪	臺北故宮	故雜 8388
3	金如意結子	臺北故宮	故雜 4759
4	金纍絲蓮花結子	臺北故宮	故雜 4681
5	金鑲松石葵花結子	臺北故宮	故雜 4767
6	銀鍍金菊花結子	臺北故宮	故雜 6568
7	銀鍍金嵌白玉茶花簪	臺北故宮	故雜 4910
8	金纍絲蝴蝶面簪	臺北故宮	故雜 4765
9	金八仙慶壽頂花	臺北故宮	故雜 4750
10	銀鍍金蝴蝶簪	臺北故宮	故雜 6591
11	金鑲玻璃萬壽斜枝簪一對	臺北故宮	故雜 4738
12	銀點翠四壽桃頭	臺北故宮	故雜 6435-36
13	金纍絲方勝簪	臺北故宮	故雜 8429-30
14	銀鍍金纍絲方勝釵簪	臺北故宮	故雜 4926-27
15	銀鍍金嵌珊瑚蝠簪	臺北故宮	故雜 4943
16	珊瑚蝠簪	臺北故宮	故雜 4526

說明：「文物統一編號」為臺北國立故宮博物院的文物典藏編號；「圖版號」為北京故宮博物院編《清代后妃首飾》（北京：紫禁城出版社，1992），以下「表三」至「表六」均同。

表三、嘉慶九年（1904）九月十五日收

序號	品名	收藏地點	文物統一編號／圖版號
1	銀鍍金硝石五福捧壽面簪	臺北故宮	故雜 6561、62
2	金鑲珠石番蓮面簪	北京故宮	圖 183
3	銀鍍金鑲白玉菊花面簪	臺北故宮	故雜 8490
4	銀鍍金蓮花結子	臺北故宮	故雜 6522
5	金鳳	臺北故宮	故雜 4762
6	銀鍍金福壽簪	臺北故宮	故雜 8478
7	珊瑚簪	臺北故宮	故雜 6111
8	銀鍍金鑲綠玉抱頭蓮	臺北故宮	故雜 6532
9	清銀鍍金花針	臺北故宮	故雜 8453
10	清銀鍍金手簪一對	臺北故宮	故雜 4902-03
11	清金雙蓮簪	臺北故宮	故雜 8294

16

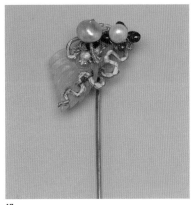

17

圖 16｜清乾隆《銀鍍金蝴蝶簪》，簪首，臺北故宮博物院。

圖 17｜清嘉慶《金鑲白玉艾葉蜘蛛簪》，簪首，臺北故宮博物院。

導向，《金纍絲博古簪》（圖 19）同樣是以金纍絲線組成物象，背面以金屬絲相連，然瓶、鼎等器形結實，以瓶居中，兩側對稱安排著琴、棋、如意等，構圖井然有序，是乾隆朝典型的表現方式，二朝喜好的差別，望之立判，《金海屋添籌簪》（圖 18）附「嘉慶十六年二月二十日收」黃籤記錄，為嘉慶晚期成熟的風格。

此期值得注意的現象是新裝飾題材和新材質的出現。簪飾大多以植物花卉、龍鳳動物和吉祥母題為主，如此看來，以描寫古器物、卷軸和瓶花為題的《金纍絲博古簪》（圖 19）[67] 就顯得相當另類。博古的圖樣因緣於宋代的《宣和博古圖》，主要描繪鐘鼎彝器等古器物，搭配奇花異草或書畫卷軸，彷彿文人書齋中鑑賞古玩的雅聚，具有博古通今與崇儒尚雅的文人趣味。博古圖在明代晚期十分流行，乾隆皇帝雅好古玩，也是博古圖的愛好者，宮廷繪畫或器物不乏以博古為裝飾圖樣的例子，然而出現在后妃婦女的簪飾上，應為十八世紀的先例。

新材質是指以琺瑯、玻璃、金剛石等西洋材質為飾的作法。不論鈿花或髮簪常見的材質是以金為胎成型，再飾以點翠，嵌珍珠和寶石，寶石的種類因時代喜好可能有所不同，但是總不出紅色及藍色寶石、珊瑚、綠松石、白玉、碧玉、粉紅碧璽等，至於金剛石，過去幾乎不曾作為飾品使用，人工製作的玻璃、琺瑯更為少見。《金鑲鑽石菱花結子》（圖 5）是將西洋鼻煙盒上的鑲鑽裝飾取下，轉換為簪飾；[68]《金鑲玻璃萬壽斜枝簪》（圖 20）將中國燒製的玻璃，仿鑽石作出切割面，鑲嵌在金胎溝槽內。金剛石的色澤透明晶瑩，是傳統用材所沒有的效果，玻璃由人工合成，提供更多寶石所缺乏的顏色，這些新材質使簪飾有了新的美感。而《金鑲琺瑯壽字面簪》（圖 21）嵌飾銅胎白地畫琺瑯山水人物圓形飾，白色的琺瑯上繪有紅、黃等各色的花卉等文樣，別緻顯目，是受到西洋畫琺瑯工藝影響下的產物。[69]

博古是乾隆朝帝王偏好的主題，西洋玻璃或金剛石（鑽石）是十八世紀傳入中國的新寵，畫琺瑯和玻璃工藝在宮廷的蓬勃發展，是由宮廷主動研發、設計與製作，[70] 不僅作為器皿，更被應用在服裝的佩件如腰帶的帶頭、齋戒牌等服飾配件上，雖說簪飾只是閨閣之物，由於皇權的主導，和時代工藝潮流有著相同的脈動。

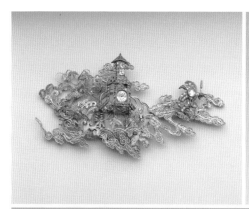

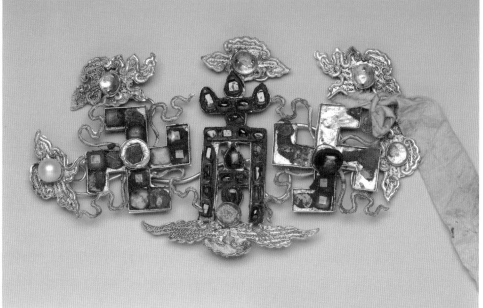

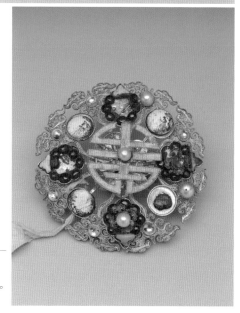

18	19
20	
21	

圖 18 ｜ 清嘉慶《金海屋添籌簪》，臺北故宮博物院。
圖 19 ｜ 清乾隆《金纍絲博古簪》，臺北故宮博物院。
圖 20 ｜ 清乾隆《金鑲玻璃萬壽斜枝簪》，臺北故宮博物院。
圖 21 ｜ 清乾隆《金鑲琺瑯壽字面簪》，臺北故宮博物院。

　　簪飾的風格在道光朝（1821–1849）出現了新風格。從后妃卒年表中，道光皇帝先後有三位皇后，一位在嘉慶朝即已辭世，兩位在道光期間：孝慎成皇后和孝全成皇后，分別在道光十三年（1833）及二十（1840）年去世。有趣的對應是，整理道光朝的簪飾資料，發現剛好也有兩個集中收入的時間點，道光十四年五月十三日（**表四**）及道光二十一年閏三月六日（**表五**），兩批簪飾的工藝製作水平均甚佳，足以作為道光朝的重要樣本。

　　「表四」三十二件中有二件面簪、二件翠條；[71]「表五」十九件中有二件鈿花、三件翠條，二者都出現翠條。翠條（或稱挑牌、挑頭）作為鈿口的長條形飾，乾隆、嘉慶朝已有，[72]此期再度被重視，新使用方式。前文已引同治朝《慈安太后吉服像》（圖8）說明此期鈿子的新戴法和翠條作為主角，回應前文提到鈿子的新變化應早於同治朝，現在我們看到翠條，在道光朝已成為主角的實證。前文也提到《孝全成皇后便裝像》（圖11）兩把頭頂上的翠條，只是鈿子上的翠條較短而寬，兩把頭上的較窄而長，檢視《銀鍍金翠條》（表五之4）寬 6.2 公分，長 19.8 公分，《銀鍍金點翠條》（表五之5）寬 3.2 公分，長 21.5 公分，也是一寬一窄兩種尺寸，翠條不僅使用在鈿子上，也可以使用在兩把頭上，成為這段時期的新寵。

　　「表四」有二件圓形面簪，「表五」未出現面簪，《銀鍍金廂玉面簪》（表四之1）徑 8.5 公分，《銀鍍金葫蘆蝠（面）簪》（表四之2）長 7.5 公分，寬 6.8 公分，尺寸偏大，多作為半鈿（參見圖3）鈿花，然而《慈安太后吉服像》（圖8）的鈿子上並未使用，因此推測可能道光朝後期圓形面簪的使用率降低。不過，三件一組的圓形面簪，卻有數筆道光、同治朝收入的記錄，[73]這類面簪通常作為滿鈿鈿花（參見圖4），「表五」有三件鈿尾，也是滿鈿的配件，紋飾多與喜、壽題材有關，因此，鈿子仍然是婚禮與慶壽場合不可或缺的裝扮。

　　前文根據畫像分析此期的兩把頭較第一期高挺，簪飾的裝飾技法中點翠的比重增加。比較「表四、道光十四年五月十三日收」和「表五、道光二十一年閏三月六日收」的作品。「表四」二十八件釵簪中有二件豆瓣簪、四組件花針，屬功能性的用品，六組件小型簪風格接近第一期，以纍絲工藝為主，六組件簪首寬超過 10 公分纍絲與點翠的比重約各佔一半，例如《銀鍍金靈芝壽字簪》（表四之29，圖22），長 12 公分、寬 5.3 公分，黃籤：「嵌無光東珠大小八顆，藍寶石二塊，紅寶石大小九塊。」「表五」十四件髮簪中有九件寬度超過 10 公分，《銀鍍金點翠嵌珠寶翠玉福壽簪》（表五之18，圖23），長 20.3 公分、寬 7.5 公分，點翠幾佔全部，黃籤：「嵌無光東珠八顆，紅寶石、碧玡么、雲玉、玻璃大小二十塊。」

表四、道光十四年（1834）五月十三日收

序號	品名	收藏地點	文物統一編號／圖版號
1	銀鍍金廂玉面簪	臺北故宮	故雜 6581
2	銀鍍金葫蘆蝠簪	臺北故宮	故雜 6487
3	銀鍍金福壽挑牌	臺北故宮	故雜 6502
4	銀鍍金翠條	臺北故宮	故雜 4887
5	金豆瓣簪	臺北故宮	故雜 4871-72
6	綠玉雕花簪	臺北故宮	故玉 7888
7	銀鍍金花枝	臺北故宮	故雜 4885
8	鍍金花枝針二枝	臺北故宮	故雜 4888-89
9	銀鍍金花針二枝	臺北故宮	故雜 6375-76
10	銀鍍金嵌珠寶花針二枝	臺北故宮	故雜 4813-14
11	金鑲珠寶蟾簪	北京故宮	圖 110
12	銅鍍金纍絲嵌珍珠如意簪一對	臺北故宮	故雜 4915
13	銀鍍金蜘蛛簪	臺北故宮	故雜 6563
14	鍍金蝴蝶簪一對	臺北故宮	故雜 4890-91
15	銀鍍金年年如意簪一對	北京故宮	圖 117
16	銀鍍金螃蟹簪	臺北故宮	故雜 6472
17	銀鍍金點翠嵌寶石蓮花簪	臺北故宮	故雜 8466
18	銀鍍金靈芝簪一對	臺北故宮	故雜 6520-21
19	銀鍍金行龍簪	臺北故宮	故雜 6514
20	銀鍍金喜荷蓮簪一對	臺北故宮	故雜 4873-74
21	銀鍍金嵌珊瑚蟹簪	北京故宮	圖 98
22	銀鍍金嵌寶玉蟹簪	北京故宮	圖 101
23	銀鍍金松靈祝壽簪一對	臺北故宮	故雜 4933-34
24	銀鍍金梅花簪一對	臺北故宮	故雜 6505-06
25	銀鍍金鸚哥簪一對	臺北故宮	故雜 6518-19
26	銀鍍金荷蓮簪一對	臺北故宮	故雜 4882
27	銀鍍金嵌珠寶葫蘆蝴蝶簪	北京故宮	圖 103
28	銀鍍金福壽簪一對	臺北故宮	故雜 6507
29	銀鍍金靈芝壽字簪一對	臺北故宮	故雜 8503-04
30	銀鍍金福壽簪一對	北京故宮	圖 34
31	料石花一對	臺北故宮	故雜 4576
32	銀鍍金盆花簪	臺北故宮	故雜 6536-37

表五、道光二十一年（1841）閏三月六日收

序號	品名	收藏地點	文物統一編號／圖版號
1	銀鍍金攢珠牡丹鈿花	臺北故宮	故雜 6468
2	銀鍍金嵌珠寶五鳳鈿尾	北京故宮	圖 196
3	銀鍍金五鳳挑牌	臺北故宮	故雜 6516
4	銀鍍金翠條	臺北故宮	故雜 4775
5	銀鍍金點翠條	北京故宮	圖 8
6	銀攢假珠茶花簪	臺北故宮	故雜 6460
7	銀鍍金攢米珠蝴蝶簪	臺北故宮	故雜 4892
8	銅鍍金攢米珠喜荷蓮簪	臺北故宮	故雜 4636
9	銀鍍金點翠嵌珠寶仙人簪	臺北故宮	故雜 4879
10	銀鍍金福壽簪	北京故宮	圖 35
11	銀鍍金點翠嵌珠福壽三多簪	臺北故宮	故雜 4904-05
12	銀鍍金靈芝簪一對	北京故宮	圖 119
13	銀鍍金嵌珠寶點翠花簪一對	北京故宮	圖 127
14	銀鍍金事事如意簪一對	北京故宮	圖 115
15	銀鍍金攢珠葵花簪一對	臺北故宮	故雜 6481-82
16	銀鍍金點翠嵌珠寶福壽三多簪	臺北故宮	故雜 6547、6548
17	銀鍍金點翠嵌珠玉松鼠葡萄簪首	臺北故宮	故雜 6595-96
18	銀鍍金點翠嵌珠玉福壽簪	臺北故宮	故雜 8482-83
19	銀鍍金嵌珠寶如意簪	北京故宮	圖 146

分析「表四」道光十四年和「表五」道光二十一年兩個時間點收入簪飾的類型與數量，得出以下簪飾演變的軌跡。道光朝的前期仍然保留了較多嘉慶朝的風格，構圖較為疏散，金纍絲工藝仍為重要技法，但是中、後期之後，點翠的比重逐漸增加，簪首的尺寸逐漸加大，構圖漸密集，嵌寶石的數量也隨之增加。

　　再仔細的觀察「表四」與「表五」作品的風格特色，《銀鍍金靈芝壽字簪》（表四之29，圖22）靈芝、團壽與蘭花等各元素的輪廓、形狀格外分明，由下而上排列，前後位置清晰，佈局疏朗，點翠、金纍絲各就其位，井然有序，花葉扶疏，恬靜秀雅。《銀鍍金點翠嵌珠寶翠玉福壽簪》（表五之18，圖23）以銀鍍金片製成的石榴、蝙蝠、花、葉等主題元素，花葉輪廓捲曲圓轉，佈局密實，大面積鋪陳下的點翠，深淺變化，鮮豔奪目，局部兩、三處露出的金纍絲，搭配玉石珍珠等寶石，紅、綠、白等色澤的提點，活潑嬌貴，呈現出和前一批（表四）完全不同的美感。

　　整體而言，道光朝簪飾變化有二項值得特別注意，一為玻璃（仿寶石）簪飾的發展，一為攢珠的大量運用。第一期（如圖21）的玻璃色澤仍混濁不清，此時則色彩透亮鮮嫩，《料石花簪》（表五之31，圖24）是一突出的例子。只見濃密的花叢，透明紅、白色玻璃，製成薄薄圓轉的花瓣，搭配翠玉的花心，一旁圍繞著珊瑚和綠松石雕製的昆蟲，在點翠葉片的背景烘托下，豔麗熱鬧。道光朝對玻璃仿寶石作法的熟練表現還可以在道光二年收《玻璃艾虎簪》（圖25）得到驗證，幾何化的蝴蝶雙翼，被設計成一角重疊的雙菱形，嵌滿各色玻璃，多面切割的色玻璃，在光線反射下，晶瑩閃爍。看過前期眾多翩翩雙翼的蝴蝶簪飾，這件的設計不得不令人耳目一新，再加上以爪鑲方式固定玻璃，做工雖仍稚拙，亦不同於以往鑲嵌工藝的手法，明顯是受到西方影響的中國製品。

　　另一項變化為攢珠的大量運用。「表四」有二件（第21、30件）、「表五」三件（第1、8、15件），[74] 都是將白色的米珠串編成一平面，製成花瓣，組成花朵，作為點翠的重要陪襯，淨白與翠藍相映，素雅而有生氣，鮮麗而不俗，二者相得益彰，這種作法在之後的咸豐等朝被重覆應用，成為第二、三期的一大特色。

　　簪飾上幾乎沒有作品附咸豐朝（1851–1861）黃籤，如前文所敘，僅見一批共12組件，同時繫有乾隆朝的黃籤，可能此時期常沿用前朝之簪飾。文宗在咸豐二年十二月十四日諭皇后令，特別要求皇后及妃嬪等的服飾應以樸素為先，其中一項指出：

> 簪釵等項悉用舊樣，不可競尚新奇，亦不准全用點翠。梳頭時不准戴流蘇、蝴蝶及頭繩、紅穗。戴帽時，不准戴流蘇、蝴蝶，亦不准綴大塊帽花，帽花上不可用流蘇、活鑲等件，鈿上花亦同。[75]

　　崇彝，《道咸以來朝野雜記》中也提到，「飲饌一項……咸豐間以各省用兵戡亂，

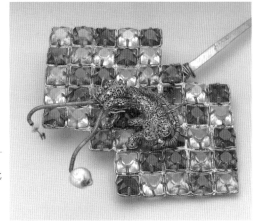

22	23
24	
25	

圖 22 │ 清道光《銀鍍金靈芝壽字簪》，臺北故宮博物院。
圖 23 │ 清道光《銀鍍金點翠嵌珠寶翠玉福壽簪》，臺北
　　　　故宮博物院。
圖 24 │ 清道光《料石花簪》，簪首，臺北故宮博物院。
圖 25 │ 清道光《玻璃艾虎簪》，簪首，臺北故宮博物院。

京師士大夫家多戒繁華，且不暇講求飲食之屬」。[76] 在要求樸素的前提下，咸豐朝婦女髮上風情是什麼樣貌呢？附同治元年黃籤的作品可以提供我們一些訊息。

同治朝收入的簪飾，不論在分布的時間、數量都和前朝不同，數量多且時間集中，同質性很高，以「表六、同治元年二月十四日收」四十二組件為例，翠條、花針、扁方簪和豆瓣簪等皆有四、五件，另外還有零件簪鋌，因此可能不是單一個人所有，而是整理清點物品的清單，可以作為推測咸豐朝以來風格的樣本。「表六、同治元年二月十四日收」的簪飾，以具實用性功能的花針、扁方簪和豆瓣簪數量多，金、玉為主要材質，或雕或鏤空，的確符合素樸的標準。在用材和工藝上，沿續道光朝繼續發展，並形成特色，一為攢珠，二為玻璃的運用。攢珠或稱為緝米珠，清初乾隆的手串、佩等縧帶末端常編串米珠和珊瑚米珠作為裝飾；前文已敘及道光朝將米珠製成花瓣，組成花朵；最晚在咸豐朝已應用在人物的描寫上，例如《料石人物荷蓮花簪》（表六之40）[77] 兒童的衣服就是以米珠及珊瑚米珠組成。更為細緻的作法是利用兩種米珠不同的顏色，穿插交織成圖案，《銀鍍金緝米珠釵簪》（表六之 14，圖 26）就是一個很好的例子，銀白米珠的龜甲形紋與珊瑚米珠地相映，嵌在金屬托座上，發散如絲織品般的光澤，展現女紅精細過人的技巧。

圖 26 ｜清咸豐—同治《銀鍍金緝米珠釵簪》，臺北故宮博物院。

咸豐、同治二朝的玻璃已經不只是寶石的替代品，被稱為「假米珠」的彩色玻璃珠，和攢珠工藝結合，創造出更多可能性。《銀鍍金穿假米珠船式簪》（表六之 37）描寫在船上工作的漁民，人物身著綠珠衣、珊瑚珠褲，衣服邊緣均鑲著一圈白色珠及黑色珠，船上的纜繩也是以黃、綠、白玻璃珠及珊瑚米珠製成，人物更具立體感，手藝精巧，生動活潑，配色鮮豔，呈現出和點翠不同的常民化美感。

咸豐朝皇帝的再三諭令是否影響了后妃簪飾的發展？從「不准全用點翠」這點看起來，雖然仍有點翠較多的一、兩件，如《銀鍍金廂嵌秋葉簪》（表六之 39）、《料石人物荷蓮花簪》（表六之 40），整體而言，咸豐朝以後，點翠的比重確有減少的趨

勢，並且出現點翠的替代品，例如《銀鍍金鑲綠松石菊花簪》[78]（表六之42）以天青色的綠松石製成花瓣，乍看之下，會以為是點翠，綠松石是否是點翠的替代品，可能還有討論的空間，不過《銀鍍金昆蟲花卉簪》，[79]以藍色的紙片取代翠羽，貼飾在金屬座托上，如摺紙般，並繪出深淺漸層的變化，遠視之，幾乎看不出二者的差別，無疑是為了代替點翠，這種作法在光緒朝仍沿續之。究竟是皇帝的威權改變了簪飾呢？還是製作者或使用者的巧思？抑或是經濟因素決定下的選擇？目前還很難回答這個問題，不過可以確認的是，為了簪飾的美麗動人，總會不斷尋找出一條出路，似寶石的玻璃花瓣、彩色玻璃珠的攢緝等都是因應需求，發展出的可能性。

如果大塊面積的點翠裝飾代表奢華，那麼細長的簪飾是否是另類思考下的出路？耳挖簪的用法在道光朝已漸流行，咸豐、同治時期變得更長，使用的更為普遍，短者 20 公分，長者可達 25 公分，超過實用的長度，具有裝飾的意味，《白玉行龍耳挖簪》（表六之 30，圖 27）長 23.5 公分，雕兩條活動的行龍，雙龍之間一圓球，可在簪上移動，精緻有餘，卻不過分張揚。文康（活動於道光初至光緒初）《兒女英雄傳》第二十回，描敘安太太的一段寫道：

> 頭上梳著短短的兩把頭兒，繫著大壯的猩紅頭把兒，彆著一枝大如意頭的扁方兒，一對三道線的玉簪棒兒，一枝一丈青的小耳挖子卻不插在頭頂上，倒掖在頭把兒的後邊，左邊翠花上鬧著一路三根大寶石抱針釘兒，還戴著一枝方天戟，拴著八顆大東珠的大腰節墜角兒的小挑，右邊一排三支刮綾刷蠟的蟲枝兒蘭枝花兒。[80]

長扁方、腦後倒插的耳挖簪和成排的花針等，小

表六、同治元年（1862）二月十四日收

序號	品名	收藏地點	文物統一編號／圖版號
1	翠條	臺北故宮	故雜 4673-74
2	銀鍍金翠條	臺北故宮	故雜 4853-4
3	銀鍍金廂火燄翠條	臺北故宮	故雜 4774
4	銀鍍金廂嵌翠條	臺北故宮	故雜 4802
5	銀鍍金梅花釵簪	臺北故宮	故雜 6543-44
6	白玉扁方簪	臺北故宮	故玉 7770
7	金扁方簪	臺北故宮	故雜 4925
8	金扁方簪	臺北故宮	故雜 4946
9	金扁方簪	臺北故宮	故雜 8465
10	白玉豆瓣簪	臺北故宮	故玉 7922-23
11	白玉透風豆瓣簪	臺北故宮	故玉 7959-60
12	金團壽豆瓣簪一對	臺北故宮	故雜 4948
13	銀鍍金豆瓣簪	臺北故宮	故雜 6431
14	銀鍍金緝米朱釵簪一對	臺北故宮	故雜 6526-27
15	銀鍍金緝米珠釵簪一對	臺北故宮	故雜 6534-35
16	緝米珠釵簪一對	臺北故宮	故雜 6301-02
17	銀鍍金簪針	臺北故宮	故雜 6443-47
18	銀鍍金釵子	臺北故宮	故雜 6453
19	鍍金花針	臺北故宮	故雜 4894
20	鍍金花針	臺北故宮	故雜 4911-14
21	銀鍍金萬字花針	臺北故宮	故雜 8467-68
22	銀鍍金長字花針	臺北故宮	故雜 8469-72
23	桃式花針	臺北故宮	故雜 4567
24	銀鍍金鑲玻璃花簪	臺北故宮	故雜 6253
25	銀鍍金鑲玻璃花簪	臺北故宮	故雜 6419-20
26	白玉方勝簪	臺北故宮	故玉 7981
27	緝米珠穿方勝花針	臺北故宮	故雜 6337-38
28	銀鍍金鑲米珠梅花簪	臺北故宮	故雜 8443-44
29	料石花針	臺北故宮	故雜 6396
30	白玉行龍耳挖簪	臺北故宮	故玉 7917
31	白玉耳挖	臺北故宮	故玉 7969
32	清白玉耳挖	臺北故宮	故玉 7970
33	銀鍍金嵌綠玉瓶花耳挖簪	臺北故宮	故雜 4801
34	金耳挖簪	臺北故宮	故雜 4682
35	銀鍍金人物簪	臺北故宮	故雜 4880
36	嵌珠石蜻蜓簪	臺北故宮	故雜 6321
37	銀鍍金穿假米珠船式簪	臺北故宮	故雜 4828
38	銀鍍金穿米珠簪	臺北故宮	故雜 8486
39	銀鍍金廂嵌秋葉簪	臺北故宮	故雜 4939
40	料石人物荷蓮花簪	臺北故宮	故雜 6206
41	銅鍍金菊花簪	臺北故宮	故雜 6313-14
42	銀鍍金鑲綠松石菊花簪	臺北故宮	故雜 4937

小的、一個個的簪飾，同樣可以組成一副美麗的風情。這段描述也適用於對同治朝
《慈安太后畫像・慈竹延清》（北京故宮藏）和《慈安太后畫像・璇闈日永》（圖 12）
插戴各式小型簪針的理解。太后髮上前後飾著耳挖簪、抱頭蓮針和花針數枚，其中花
針和抱頭蓮針都是乾隆朝以來婦女日常生活中經常使用的簪形，簪首簡單的嵌飾著一
朵小花或花苞，唯此期針鋌較前期長。回過頭來和道光朝《孝全成皇后便裝像》（圖
11）比對一下，同治朝的兩把頭似乎不再偏好翠條，最具特色的為右側的玉蝴蝶簪，
從畫面的比例推測簪首的尺寸約為 6 公分，遠小於第三期光緒朝的《翠玉蝴蝶簪》（圖
29），令人聯想到《嵌珠石蜻蜓簪》（表六之 36），[81] 簪鋌長近 20 公分，以翠玉為雙翼，
寶石為身，間飾點翠，第三期以珠寶為主的簪飾風格此時已現端倪，惟翠玉不以薄透
為訴求，底部附金屬座托，仍重視平面性的視覺效果。

圖 27 ｜ 清咸豐－同治《白玉行龍耳挖簪》，臺北故宮博物院。

　　綜合上述，第二期的道光朝出現關鍵性的轉變，大型鋪以點翠的簪飾興盛一時，
咸豐朝卻逐漸收斂，轉以多支小型簪取勝，簪首有復古傾向，如以盤長、卍字、花朵
等為題材，但簪鋌變長，甚至在前端加上耳挖，往細長的方向發展。此期後段出現以
珠寶為主的手法，《銅鍍金綠松石菊花簪》（表六之 42）是片片綠松石製成的單面花
瓣，再以金屬絲固定在金屬托座上。更耐人尋味的則是第二期道光朝《料石花簪》（圖
24）與第三期《銅鍍金菊花簪》（表六之 41）之間的變化，題材、構圖與簪形上幾乎相同，
然而花瓣的材質，前者是以半透明的彩色玻璃製成，後者則是以翠玉與碧璽製成，二
者的差異彷彿標示著第三期風格的即將來臨。

第三期　光緒、宣統二朝（1875-1911）

　　清代自咸豐、同治至光緒朝的關聯性密切，尤其同治與光緒朝主要都是由慈禧太
后掌權，並不容易在光緒朝截然畫出界線，另一方面光緒朝並沒有黃籤的資料留下

來，想要理出此期詳細的發展，實有其困難度。參考德齡公主的回憶錄，描寫慈禧的簪飾：

> 她（指慈禧太后）打開第一只盒子，裏面是一朵用珊瑚和翡翠做的牡丹，很漂亮，顫巍巍的花瓣像真的一樣，花瓣用細銅絲將珊瑚串成，葉子是用純玉做的。……再開另一只盒子，拿出一只美麗的玉蝴蝶也是用同樣的方法製成，這種方法是太后自己發明的，把翡翠雕刻成花瓣的形狀，末端鑽上小洞，用細銅絲穿連起來。[82]

將這段文字對照實物來看，[83] 那朵用銅絲串起的牡丹，很可能像《銀鍍金碧璽珠翠花卉簪》（圖28），翠玉雌蕊、珍珠的花藥和雄蕊，粉嫩的碧璽花瓣和鮮滴的翠玉葉片，每一小單元的末端都穿過纏著絲線的金屬絲，一枝枝繫緊，成一枝幹，花瓣聚集處套著點翠的花萼，另外還有一枝紅色寶石的花苞，拿在手上，細枝的確會微微顫動，非常逼真生動。這朵花卉簪所運用的工藝手法，好像是對花卉結構仔細分解後，再重新組合，花朵由一片片擬真的花瓣綴合而成，雌蕊、雄蕊的花絲和花藥都一一被表現，花萼的萼片也清楚呈現，花葉則適切的描寫為二回三出複葉，符合牡丹在自然界中的真實面貌。如此細節的模仿物象，同時致力於追求寶石色澤和質感的美好、工藝的細緻精巧，在以上諸種信條共同實踐下，完整的塑造出一件作品。以下另以可能同為慈禧太后珠寶化妝箱中的翠玉蝴蝶簪為例證。

圖28 ｜ 清光緒《銀鍍金碧璽珠翠花卉簪》，臺北故宮博物院。

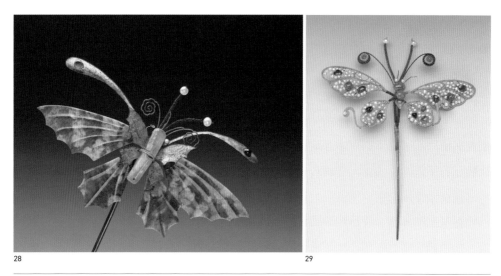

28 29

圖 29 ｜ 清光緒《翠玉蝴蝶簪》，簪首，臺北故宮博物院藏。
圖 30 ｜ 清光緒《緝珠蝴蝶簪》，臺北故宮博物院。

　　《翠玉蝴蝶簪》（圖29）的尺寸甚大，含鋌長 26.5 公分，簪首寬 16 公分，以翠玉為材質，搭配粉紅碧璽和金屬托座，色彩華麗。相較於對花卉結構的興趣，翠玉的質感與紋理被特別關注，薄而透明的雙翅在光線下自然顯露出深淺的變化，不知是翠玉的肌理還是蝶翼的斑紋。刻意修飾出的一摺摺弧線，增添了薄翼的圓潤感，特別的是蝴蝶背面精心設計的固定方式，將玉片固定在金屬座上，再以彈簧式的絲線滙集在蝶身後的孔穴內，使雙翅可以穩定靈活的上下輕舞，沒有被忽略的是頭上的觸角、口器、唇鬚，分別以不同形狀的金屬材質表現，至於蝶身應是二節或三節已無暇顧及。因此能翩翩舞動的美麗翅膀是作為蝴蝶簪是否栩栩如生的思考重點，蝴蝶之所以可貴則在於美麗的翅膀和曼妙延長的觸角。

　　以上兩件作品表現出對自然物象的主觀性觀察，選擇其關心的細節，以傳達特定的生動與傳神，同時對於珠寶玉石等材質的特性與美感也有獨特的解釋方式，著力呈現寶石的通透晶瑩與天然色澤，優雅大方的造型，與俐落的細節，使簪飾神采奕奕，散發動人的光采。這種特質同樣從《緝珠蝴蝶簪》（圖30）中流露而出，開展的雙翅以飾點翠的金屬絲線界定出蝴蝶的前、後翅及翅脈，翅室內以串連的白色珍珠為地，烘托粉紅、藍色碧璽，描繪出蝴蝶斑斕的色彩。蝶身分成頭、胸、腹三節，以粉紅碧璽及翠玉組成，圓潤而穩定。頭前有珍珠複眼，延長的觸角前方有珍球柄節，絲線纏繞的長管狀口器尾端捲曲，還有絨毛狀的唇鬚，一一交代出蝴蝶基本的生物部位。雙翅可上下舞動，珠串背面未托紙，兩面通透，透明雙翼，珍珠的白淨、寶石的粉嫩欲滴與點翠的鮮豔，經由緝珠熟練的技術，得到充分的展現。

　　末代皇后婉容御用的髮簪也是朝這個方向繼續發展。瀋陽故宮博物院藏《珍珠鳳

鳳髮簪》[84] 長 17 公分，寬 18 公分，厚 4 公分，以珍珠為主體，串結出鳳鳥立體的身軀，開展的雙翼利用珍珠為線條，勾勒出輪廓與羽毛紋理，別出心裁的是以點翠與米珠描繪朵朵花形，層疊出鳥腹局部的厚度，鳳尾作扇形排列，米珠點串出的羽毛，鋪上點翠，嵌飾珠石，一枝枝向外發散。整件簪飾靈活的運用大小不同的珍珠與其圓潤的特點，和諧的融合了立體感與平面性的線條，鳳鳥頭、頸局部的實體，對應羽毛概念化而虛構的實體，十分具有現代感。瑩白的珠色輔以深淺的點翠，再一次展現出珍珠的高雅。從這件作品中我們看到材質本身的特色得到極大的發揮，題材本身的特性也得到極佳的詮釋方式。

在第三期，寶石成為簪飾的主角，碧璽、翡翠和珍珠受到特別的喜好，點翠退居次位，金纍絲幾乎很少出現。為了展現玉石自然的色彩與光澤，寶石的裁切打磨益顯重要，以薄片與打磨的手法，表現材質的圓潤光澤，另一方面為了讓更多光線穿透以增加明亮度，降低金屬座托的干擾，攢珠純以絲線固結，不再依靠背托，簪飾因而朝著更為立體的樣式發展。然而，在追求通透度與立體感的同時，簪飾雖然美麗，做工巧妙，固定用的絲線往往細軟，堅固度低，容易變形，也較脆弱，不易保存。

| 結論 | ———— 簪飾意義研究的開端

簪飾雖然只是婦女頭髮上小小的飾件，卻蘊藏豐富的意義，本文只是一個開端，利用博物館典藏的實物及其所附的黃籤記錄，嘗試梳理出這些飾件發展的脈絡，畫出一條時間軸，為他們找到合適的位置，接下來還有更多重要的議題，有待解決。

即便本文的主旨只是風格脈絡的闡釋，看似單純，然而面對簪飾這個研究對象卻存在複雜的背景，必先清楚的界定後，才能在穩固的基礎上進行風格論證的問題。在本文的論述過程中有兩項重要的處理方式需要在此說明，首先是以整批簪飾為風格發展的焦點而不以單一飾件為討論重點。原因有二，閱讀清代宮廷后妃畫像或寫真時，其頭上插戴的飾件都是由數件單品組成，相同類型的飾件在不同時期可能會配置在不同部份，例如乾隆朝的面簪，《金纍絲蝴蝶面簪》（表二之 8）原為鈿花，後被加上簪鋌，作為髮簪使用。又如前文已述及的翠條，在清前期是鈿子的前緣也就是鈿口，但在道光朝一方面卻成為鈿子的中心，同時又作為兩把頭頭頂上方的飾件。惟有從全體的角度，才能掌握單一飾件的角色。其次，大量黃籤資料中，同一日期收入甚至相同太監經手的整批飾件，往往包含各類型的飾件，其組合項目極可能反映使用的狀況，若僅以其中一、二件作為重點，忽略小件或樣式較單純者，遽以其為全貌，很容易失去真象。

本文關心的重點在於企圖透過飾件，勾勒使用者的形貌，因此著眼於整批收入的

物件，是此一意圖下的作法之一，后妃生卒表則是第二項重要的參考資料。在一批批不同日期收入，數量、質量均不等的資料中，透過比對后妃生卒表，才有可能檢選出具有份量的后妃，經由與史料印證，進而推測篩選出該批飾件在當時代的代表性。從假設到比對的過程，我們梳理出乾隆朝忻貴妃和慎嬪的遺物，證實此一作法的可行性。又，咸豐朝與乾隆朝重疊的黃籤，推論為嘉慶朝孝和睿皇后接收乾隆朝孝儀純皇后的簪飾，也是得力於〈后妃生卒表〉的輔助，經過檢視簪飾的品質，考慮其是否合乎使用者等級等條件，才推論得出的結果。在后妃文字史料如此缺乏的情況下，藉由后妃生卒表的線索，有助於查得簪飾的使用者，歷史人物因其用物而更為鮮活，大幅提昇建構性別研究的可能性。

　　為簪飾風格斷代分期十分困難，因簪飾往往為後代沿用，尤其是作為固定功能的小型簪飾。再者新風格的出現並不是突然的，前期往往已透露端倪，因此，本文簪飾的分期主要著眼於具有突破性改變的簪飾，並且有一定數量，形成普遍性。清代宮廷簪飾依其風格特色分為三期。第一期康雍乾嘉四朝（1662–1820），此期工藝以金纍絲為主，點翠、嵌寶石為輔。鈿花使用的數量較多。兩把頭的髮髻兩翼服貼頭頂，髮簪尺寸較小。第二期道咸同三朝（1821–1874），簪飾工藝以點翠為主，金纍絲及寶石為配角。鈿花中的翠條扮演重要角色。兩把頭的髮髻漸挺、加寬，簪飾尺寸變大，或點綴耳挖簪、髮針等。第三期光宣二朝（1875–1911），鈿子增高，兩把頭出現髮架式高聳的大拉翅，簪飾一方面沿續前期的大型簪飾，一方面發展出以珍珠、翡翠和寶石為主角，講究生動擬真，具立體感的簪飾。

　　整體視之，簪飾的色彩與用料從第一期金纍絲澄黃色調的穩重，到第二期點翠的鮮明濃豔，再到第三期粉紅碧璽、翡翠綠玉的透亮光澤，明顯呈現出不同時期的美感需求與材料上的偏好。儘管第一期從康熙到嘉慶朝，相對於第二、三期，時間的跨度較大，但是從簪飾的發展來看仍然相當合理。康熙時期的簪飾相關資料與實物很少，參考聖祖后妃畫像，例如世宗生母孝恭仁皇后[85]或《孝昭仁皇后畫像》（圖6），簪飾簡約，以金嵌珍珠的工藝為主，宜歸屬為乾隆朝一系早期的風格，也就是說在清代嘉慶朝以前，個別簪飾風格的相似性很高，直到道光朝才出現關鍵性的轉變。

　　第一期個別簪飾的風格基本上沿續明代以來的作法，以金纍絲嵌寶石為主調，只是清代對於金纍絲工藝的掌握更為精巧，相對於明代的厚重感，清代的風格顯得細緻輕盈。明代和清代最大的差別在於簪飾組合的方式，正式場合時的裝扮，明代的頭面是在髮髻正中、左右等位置分別戴上分心、掩鬢等簪飾，形成一組隆重華麗的髮飾，[86]不論兩把頭、鈿子的樣式，簪飾與鈿花的組合，清代都發展出有別於明代的特色。

　　各期物料的充裕與否或是國家的經濟力是影響簪飾風格的變因之一。黃金是重要的基本原料，清代前期國家富裕，另一方面乾隆朝將新疆納入版圖之後，和闐、葉爾

羌、喀什噶爾等地歲貢黃金，[87]簪飾雖小，金色澄黃。道光朝之後，宮廷財政衰弱，簪飾尺寸雖大，作為襯底和座托的金胎，薄而成色低。咸豐朝可能主要沿用前朝的簪飾，沒有太多突破性的樣式。光緒朝之後以寶石為主體，金的使用更少，寶石的用料也不多，而是利用將小單元組合成立體造型的手法，營造出視覺的量感，或是製成薄片，利用光線產生透亮晶瑩的質感。

寶石種類的選擇，和時代好尚相關聯。第一期的寶石以色澤沈穩的紅、藍色寶石及綠松石等為主，透明度較高的碧璽居次要搭配的地位。以翠鳥羽毛為材的點翠雖然不是寶石，自古就以其鮮豔純然的色澤受到青睞，然而也因為鳥羽難得，以致價格昂貴，又因取自鳥羽過於殘忍，常常被視為奢華用品，漢代、宋代都曾禁止使用。清代第一期的點翠多用於鈿花，可能是受到明代后冠翠鈿的影響，釵簪上的點翠多作為陪襯提點之用，點翠大面積使用在簪飾上則是道光朝特有的現象，並以搭配紅、藍色寶石或珍珠為主。

清代十八世紀以前的玉礦以閃玉為主，十九世紀偏好的翡翠，即緬甸北部的輝玉，明末清初已有開採，在十八世紀歸屬雲南永昌府，雍正、乾隆朝稱之為永昌碧玉、雲玉、滇玉等，但是並沒有引起清高宗太大的興趣，一直要到十八世紀末期才受到珍愛。[88]紀曉嵐（1724–1805）的《閱微草堂筆記》（書成於乾隆五十四年至嘉慶三年，1789–1798）提到十八世紀末翡翠等被視為珍玩，價格昂貴。[89]嘉慶朝、道光朝翡翠都曾出現在簪飾嵌飾的寶石之列，如嘉慶朝《銀鍍金福壽簪》、[90]道光朝《銀鍍金點翠嵌珠寶翠玉福壽簪》（圖23）的果實和《料石花簪》（圖24）的花心，都充分掌握翡翠透綠的色澤，當然《翠玉蝴蝶簪》（圖29）是以翡翠主要用材，進一步運用翠玉的紋理與主題相映，說明翡翠在十九世紀宮廷受到高度的重視。

鈿子與兩把頭的消長過程是一個非常有趣的現象。儘管清代的鈿子和明代不同，但是其源起仍然是受到明代鳳鈿的啟發，而兩把頭最初是將滿族的辮子盤在頭上，相對於鈿子，更具有滿族的特色。兩把頭從貼於頭頂，到逐漸挺立，最後高高聳立，是將滿族婦女髮式的特點發揮到極致。第二期將點翠大量運用在兩把頭的髮簪上，並加大髮簪的尺寸，模糊了第一期以來點翠主要出現在鈿子上的視覺界限，拉近了兩把頭與鈿子的差異度。由於鈿子為正式場合的髮式，鈿花的樣式和組合方式受到約定俗成的限制，相較之下，作為日常生活髮式的兩把頭，插戴髮簪的種類及位置更為自由，個別簪釵有更大的發展空間，當兩把頭變得更為高挺時，顯得十分隆重，足以作為某些正式場合的穿戴。皇家大典「祭先蠶禮」時，乾隆朝繪《清院本親蠶圖》第四卷〈獻繭〉所繪的皇后，身著吉服，頭戴嵌東珠吉服冠，[91]而光緒二十三年（1879）皇后穿戴冊記載：「蠶壇抽絲獻繭：梳頭戴雙總穿花氅衣」[92]在清代末年的這場祭禮，皇后就是梳著兩把頭。

簪飾的風格往往受到皇權的主導。清代內務府是皇家的總管，其下所屬的造辦處為皇家製造器用，后妃使用的簪飾多由造辦處承作，因此很自然會直接受到皇帝旨意的控制，尤其是引進新材質與應用新的工藝技法，更要得到皇帝授意。清高宗對於將現成的物件改裝成簪首很有想法，如活計檔的記載：

> 乾隆三十一年十一月初十日……太監……交鑲嵌玻璃飛蛇二件，傳旨著照先做過一樣，將肚下掏空安挺子成做簪子一對。[93]

又如，

> 乾隆三十二年初五日……交嵌金剛石西洋花大小十四塊，上嵌珠子大小三十四顆，傳旨將大些西洋花配挺做簪子用，其小些西洋花攢添做包頭結子，先呈樣欽此。於本月初六日……將大些西洋花配得銅挺樣，小些西洋花畫得火焰紙樣……呈覽，奉旨將大些西洋花二塊照樣配銀鍍金挺，其小些西洋花不必配做火焰，著攢添供花一對欽此。[94]

皇帝要工匠依照旨意的內容先呈樣，再修正，嵌玻璃飛蛇和金剛石西洋花在皇帝的意念下成為后妃的簪飾。不只是高宗，道光朝皇帝經由交下紙樣，要求工匠依畫樣製作：

> 道光二十四年二月初二日……交畫九鳳翠條樣一件，隨鳳尾小珠四十五顆、鳳頂小珠九顆、鳳身小紅寶石九塊，金胎，雲彩點深淺翠，鳳裹絲，鳳翅、鳳尾點翠……畫雙鳳花盆鈿尾樣一件，隨大紅寶石一件、珠子七顆，牡丹花穿紅扣珠，金胎，鳳肚裹絲，俱點深淺翠，花盆點淺翠，外點深翠。[95]

除了畫樣，又一一交待各部份的工藝作法，身裹絲嵌紅寶石、鳳尾點翠嵌小珠，還有深翠（深藍）、淺翠（淺藍）的分別。

　　光緒朝在政治上掌握實權的慈禧太后無疑對簪飾風格具有主導權。王正華教授在研究慈禧肖像時指出，慈禧太后非常了解如何建構肖像中的自我形象，包含衣服的穿著、背景的選擇和氣氛的營造等，以面對國際社會的公開化展示。[96] 作為一位女性統治者，慈禧對於如何穿著打扮以展現優雅的禮儀與文化，具有強烈的意識。在一次美國公使夫人的私下拜會前，慈禧要求出席的光緒皇后和瑾妃都要穿淺藍色的衣服，她自己更是千挑百選，最後選定繡了百蝶的藍袍，配上紫地繡蝴蝶馬甲，頭飾兩邊各一只玉蝴蝶，並戴蝴蝶裝飾的手鐲和戒指。[97] 彭盈真教授的研究探討慈禧太后對於大雅

齋瓷器設計與製作的主導，並延伸至其服飾顏色與紋飾的偏好，進而探討慈禧個人的品味與實踐手法。[98] 從太后對於瓷器、服飾積極介入的態度看來，宮廷簪飾的發展很可能和她有直接的關係。

那麼作為簪飾的使用者，后妃扮演怎樣的角色呢？乾隆朝皇貴妃曾以自己的首飾換取舒妃的遺物，孝和睿皇后可能接收孝儀純皇后的簪飾，因此簪飾雖然為宮廷財產，高層后妃（皇后、皇貴妃、貴妃、妃、嬪）在宮廷管理簪飾財產的規範下可能存在主動選擇簪飾的機會，也就是具有使用與支配的權力。

從檔案中我們看到的皇帝旨意，真的等同於皇帝個人意志或品味的表現嗎？前引道光朝活計檔的記載，造辦處各作工匠依交下的畫樣製作，這些紙樣的來源是什麼？清宮金玉作的工匠來自於民間，民間製作釵簪的工匠主要為金銀匠和珠翠匠，為了讓工匠了解樣式，實物或紙樣都是一個途徑，有時是就實物加以調整，做樣，呈覽後准做。婦女之間往往有繡樣的流傳，簪飾應該也有類似的情形，因此皇帝、后妃和工匠之間的互動也是一項有意義的議題。

清代二百多年的歷史中，宮廷與社會無時不受到西方工藝、科學技術、美感標準甚至社會性別觀念的刺激，這些因素都在簪飾的發展中留下或多或少的痕跡，不管是玻璃的應用與技術的提昇，或是寶石切割的觀念、鑲嵌的技法和美感經驗等，都或隱或顯的和所謂「主導者」的意志相浸潤。因此一種新風格的誕生，並不單純是個人意志的實踐，在其背後往往包含著錯綜複雜的各種力量，值得深入探討。

■
■

註
釋

於 18 世紀晚期，參見 Evelyn S. Rawski & Jessica Rawson, *China: The Three Emperors, 1662–1795*, (London: Royal Academy of Arts, 2005), pl. 24, pp. 100–105; pp. 391–392.

13 ｜北平故宮博物院文獻館整理宮中檔案時，在鍾粹宮發現光緒二十三年（1897）元旦所造的穿戴檔，詳細記載祭記和節令日期皇后所穿戴的服飾。轉引自莊吉發，〈慈禧的服飾〉，《故宮文物月刊》22（1985），頁 78–83。

14 ｜（元）托克托等修，《宋史》，卷 151，頁 24，收入《景印文淵閣四庫全書》（臺北：商務印書館，1983–1986），冊 282，頁 666；（明）俞汝楫編，《禮部志稿》，卷 18，頁 7–9，收入《景印文淵閣四庫全書》，冊 597，頁 281–282。

15 ｜（清）福格，《聽雨叢談》（北京：中華書局，1984），卷 6，「鈿子」條，頁 148。

16 ｜參見徐文躍，〈明代的鳳冠到底什麼樣〉，《紫禁城》，2013 年第 2 期，總第 217 期，頁 62–85。

17 ｜（清）福格，《聽雨叢談》，頁 148。

18 ｜同治皇后的嫁妝有鈿子八件、鳳鈿和滿鈿，鳳鈿有赤金累絲鳳鈿和點翠鳳鈿，滿鈿則有萬福滿籫鈿、雙喜字銀邊鈿、牡丹花尋常鈿等，參見〈清同治大婚典禮紅檔〉，卷 4，中國第一歷史檔案館藏，轉引自毛立平，《清代嫁妝研究》（北京：中國人民大學出版社，2007）。又「累絲」即「纍絲」，清宮常簡寫為「累」，今保留原資料寫法，以下同。

19 ｜（清）崇彝，《道咸以來朝野雜記》，頁 33。

20 ｜(1)《菱花面籫一組三件》（國立故宮博物院藏，故雜 4697–4699），黃籤：「乾隆三十年五月二十二日收西添換金鑲珊瑚菱花面籫三塊嵌無光東珠三顆重一兩二錢」，蔡玫芬主編，《皇家風尚：清代宮廷與西方貴族珠寶》（臺北：故宮博物院，2012），圖版 I-1-33，頁 65、460。「故雜 4697」為故宮登錄該文物的統一編號，以下同。(2)〈金鑲珠五蝠捧壽籫〉（北京故宮博物院藏），黃籤：「乾隆四十二年十二月初一日收」，北京故宮博物館編，《清代后妃首飾》，圖版 50，頁 42。(3)〈銀鍍金嵌寶點翠雙喜福慶籫籫〉（北京故宮博物院藏），黃籤：「道光二十五年十月十四日收進安交」，北京故宮博物館編，《清代后妃首飾》，圖版 48，頁 40。(4)〈金鑲珠福祿喜慶籫〉（北京故宮博物院藏），黃籤：「道光二年十月二十五日收敬事房呈」，北京故宮博物館，《清代后妃首飾》，圖版 49，頁 41。

21 ｜〈金鑲珠寶梅花結子〉（國立故宮博物院藏，故雜 4737），蔡玫芬主編，《皇家風尚：清代宮廷與西方貴族珠寶》，圖版 I-1-52，頁 81、463。

22 ｜〈清緝米珠盆景簪〉（國立故宮博物院藏，故雜 6542），蔡玫芬主編，《皇家風尚：清代宮廷與西方貴族珠寶》，圖版 I-1-47，頁 77、462。

23 ｜〈清金佛亭面簪〉（國立故宮博物院藏，故雜 8317），蔡玫芬主編，《皇家風尚：清代宮廷與西方貴族珠寶》，圖版 I-1-45，頁 76、462。

24 ｜蔡玫芬主編，《皇家風尚：清代宮廷與西方貴族珠寶》，圖版 I-1-50，頁 79、463。

25 ｜橘玄雅，〈旗人女性的首飾〉，《紫禁城》，2016

1 ｜羅友枝著、周衛平譯，《清代宮廷社會史》（北京：中國人民出版社，2009），頁 1–14。

2 ｜允祿等奉敕撰，《皇朝禮器圖式》，收入《景印文淵閣四庫全書》，冠服卷四至卷七（臺北：商務印書館，1983–1986），第 656 冊。有關高宗編修該書的意圖請參考劉潞，〈一部規範清代社會成員行為的圖譜─有關《皇朝禮器圖式》的幾個問題〉，《故宮博物院院刊》，2004 年 4 期，總第 114 期，頁 130–144。

3 ｜參見宗鳳英，《清代宮廷服飾》（北京：紫禁城出版社，2004）；張瓊，《清代宮廷服飾》（北京：商務印書館，2005）；鄭天挺，〈第五章、清朝入關後的制度及滿洲習俗演變〉，《清史》（臺北：昭明出版社，1999），頁 215–268。

4 ｜北京故宮博物院收藏有《皇朝禮器圖式》彩繪本，另大英圖書館、英國維多利亞與阿爾伯特博物館及愛丁堡皇家博物館亦收藏其中的一部分。

5 ｜夏仁虎，《舊京瑣記》（北京：北京古籍出版社，1986），卷 5，頁 71。

6 ｜國立故宮博物院編輯委員會編，《清代服飾展覽圖錄》（臺北：國立故宮博物院，1986）；嵇若昕，〈雲鬢金冠金步搖─談滿族婦女的首飾〉，《故宮文物月刊》27（1985）：66–72；陳夏生，〈古代婦女的巾冠─遼金元明清篇〉，《故宮文物月刊》113（1992）：72–85。

7 ｜楊伯達，〈序〉，收入北京故宮博物院編，《清代后妃首飾》（北京：紫禁城出版社，1992），頁 11–15。

8 ｜關於兩把頭的改變，散見於學者的文章中，參見周汛、高春明，〈四、髮型篇〉，《中國傳統服飾形制史》（臺北：南天書局，1998），頁 152–181；周錫保，《中國古代服飾史》（北京：中國戲劇出版社，1984），頁 484。

9 ｜楊伯達，〈序〉，收入北京故宮博物院編，《清代后妃首飾》，頁 11–15。

10 ｜氏著，〈皇家容顏─清代宮廷珠寶〉，收入蔡玫芬主編，《皇家風尚：清代宮廷與西方貴族珠寶》（臺北：國立故宮博物院，2012），頁 404–413。

11 ｜（清）崇彝，《道咸以來朝野雜記》，收入《筆記小說大觀》（臺北：新興書局，1985），三十三編第九冊，頁 33。

12 ｜清佚名，絹本設色，高 45 公分，長 3715 公分，作

82 第一部

年第 7 期，總第 258 期，頁 86–99。

26 ｜ 徐廣源，《大清后妃寫真》（臺北：遠流出版社，2013），頁 175。

27 ｜ 參考橘玄雅，〈旗人女性的首飾〉以及 Jan Stuart & Evelyn S. RAwski, *Worshiping the Ancestors: Chinese Commemorative Portraits*, (Washington, D. C.: the Freer Gallery of Art and the Arthur M. Sackler Gallery, Smithsonian Institution, 2001), p. 194.

28 ｜ 目前只有鳳鈿的畫像資料，參考克里夫蘭美術館收藏的《恰勤郡王胤（1688–1755）及福晉像》，蔡玫芬主編，《皇家風尚：清代宮廷與西方貴族珠寶》，頁 35。

29 ｜ 橘玄雅，〈旗人女性的首飾〉。

30 ｜（清）崇彝，《道咸以來朝野雜記》，頁 33。

31 ｜（清）文康，《兒女英雄傳》二十回，據光緒六年北京聚珍堂活字本影印，收入《續修四庫全書》（上海古籍出版社，1997），冊 1796–1797，頁 590。

32 ｜ 中國織繡服飾全集編輯委員會編，《中國織繡服飾全集・歷代服飾卷下》（天津：人民美術出版社，2005），頁 323。

33 ｜ 約翰・湯姆遜，《晚清碎影：湯姆遜眼中的中國》（北京：中國攝影出版社，2009 一版），頁 34。

34 ｜ 胡博是荷蘭林堡省人，1905 年到中國，晚於卡爾的 1903 年，獲邀為慈禧畫像，此幅存於北京頤和園，另一幅現藏美國哈佛大學的福格美術館（Fogg Art Museum）。

35 ｜ 光緒二十九年美國駐華公使康格夫人莎拉推薦，四幅：一幅在北京故宮，一幅在華盛頓國家博物館，兩幅收藏情況不明。

36 ｜ 凱瑟琳・卡爾著，晏方譯，《禁苑黃昏：一個美國女畫師眼中的西太后》（上海：百家出版社，2001），頁 5–6。

37 ｜ 清室善後委員會，《故宮物品點查報告》（北京：線裝書局，2004）。「金」字號，第七輯。其他少數：「為」字號—咸福宮，第五輯；「霜」字號—儲秀宮，第六輯；「呂」、「呂特」字號，養心殿。

38 ｜ 李寅，〈清宮主位遺物的分類處理與焚化革新〉收入清代宮史研究會編，《清代宮史探析》（北京：紫禁城出版社，2007），頁 405–411。有關帝妃等穿戴的檔案，第一歷史檔案館目前未開放閱讀，僅能利用出版的部份書籍，或轉引學者的論文。

39 ｜ 乾隆二十九年十一月二十七日敬事房呈覽遺物，奉旨熔化遺物：銀鍍金蜻蜓一對、銀鍍金小正珠花一對、銀鍍金慶簪一對、銀鍍金壽字面簪一塊等 103 件。以上檔案資料轉引自李寅，〈清宮主位遺物的分類處理與焚化革新〉。又，造辦處活計檔乾隆二十九年十二月十五日熔化簪飾一批，未記錄是否為忻貴妃遺物，部份簪飾名稱與上引文相同，參見中國第一歷史檔案館、香港中文大學文物館合編，《清宮內務府造辦處檔案總匯》（北京：人民出版社，2005），冊 29，頁 216–218。

40 ｜ 國立故宮博物院藏，文物統一編號故雜 6555、6582、8498、8499、8500，四組五件。

41 ｜ 乾隆二十九年十一月二十六日奉旨熔化遺物：金累絲葵花面簪三塊、金茶花簪一對、銀鍍金壽字一塊、金蓮荷葉簪一對、銀鍍金荷葉流蘇一對、銀鍍金燈籠簪一對、銀鈒天戟簪一對等 108 件。以上檔案資料轉引自李寅，〈清宮主位遺物的分類處理與焚化革新〉。又，造辦處活計檔乾隆二十九年十二月十五日熔化簪飾一批，未記錄是否為慎嬪遺物，部份簪飾名稱與上引文相同，參見中國第一歷史檔案館、香港中文大學文物館合編，《清宮內務府造辦處檔案總匯》，冊 29，頁 218–221。

42 ｜ 國立故宮博物院藏，四組七件：「乾隆二十九年十一月二十六日收敬事房呈金累絲蝴蝶簪一對」（故雜 4706、4707）、「乾隆二十九年十一月二十六日收敬事房呈銀鍍金蛛簪一對」（故雜 4931、4932）、「乾隆二十九年十一月二十六日收敬事房呈銀鍍金荷花流蘇一對」（故雜 8460、8461）、「乾隆二十九年十一月二十六日收敬事房呈銀鍍金嵌玉面簪一塊」（故雜 6584）。

43 ｜ 國立故宮博物院藏，文物統一編號：故雜 8402、8435。

44 ｜ 趙爾巽等編纂，《清史稿・卷二百十四・列傳一后妃》（臺北：洪氏出版社，1981），「婉貴太妃」條，頁 8919。

45 ｜ 檔案資料轉引自李寅，〈清宮主位遺物的分類處理與焚化革新〉。

46 ｜ 十二組件：(1) 金纍絲竹梅面簪三塊（故雜 4751、4572、4753）、(2) 金纍絲火焰結子（故雜 8321）、(3) 金纍絲嵌金剛石流雲結子（故雜 8314）、(4) 事事如意西洋瓶花簪（故雜 4803）、(5) 銀鍍金松鼠葡萄簪一對（故雜 6573、6574）、(6) 西洋玻璃飛蛇簪（故雜 6437）、(7) 金纍絲龍頭如意簪一對（故雜 8348、8349）、(8) 銀鍍金蘭花簪一對（故雜 4804、4805）、(9) 西洋玻璃花簪一對（故雜 6380、6381）、(10) 珊瑚松石蝠簪一對（故雜 4583）、(11) 珊瑚松石蝠簪一對（故雜 6208、6209）、(12) 銀鍍金吉慶如意流蘇一對（故雜 8484）。

47 ｜ 圖版請參考蔡玫芬主編，《皇家風尚：清代宮廷與西方貴族珠寶》，圖版 1-2-46、I-3-8、I-3-15。

48 ｜《金纍絲流雲結子》（故雜 8376），目前僅見乾隆四十年的黃籤。

49 ｜ 潘頤福纂修，《十二朝東華錄・咸豐朝一》（臺南：大東書局，1968），卷 19，頁 170。

50 ｜ 王先謙纂修，《十二朝東華錄・乾隆朝一》，卷 31，頁 1145。

51 ｜ 嘉慶十九年十二月二十日「兩淮送到玉器」，第一歷史檔案館藏，〈各作成做活計清檔・嘉慶朝〉，微捲第 8 捲。

52 ｜ 嘉慶二十四年十二月二十八日「長蘆送到玉器」，第一歷史檔案館藏，〈各作成做活計清檔・嘉慶朝〉，微捲第 5 捲。

53 ｜ 趙爾巽等編，《清史稿・卷二百十四・列傳一后妃》，「仁宗孝和睿皇后」條，頁 8920。

54 ｜ 毛立平，《清代嫁妝研究》，第四章，頁 205–224。

55 ｜乾隆四十三年皇貴妃以自己的首飾等換取遺物中的金累絲三鳳朝冠頂一座、金累絲朝鳳七只、金累絲翟鳥一只、金鑲青金石桃花垂掛一件、金鑲青金石頭箍一圍、金鑲催生石垂掛一件、金黃辮二條、珊瑚朝珠二盤、蜜臘朝珠一盤。轉引自李寅，〈清宮主位遺物的分類處理與焚化革新〉。

56 ｜雖有雍正十三年收珊瑚簪、象牙簪、瑪瑙簪等，每一筆八至數十件不等的記錄，因同質性高，推測為製作完成時整批收入的記錄，和以下討論成批為個人使用清單的性質不同，暫不列入討論。

57 ｜文物統一編號依序為故雜 4683、4684，故雜 4689，故雜 4768、故雜 4757。故雜 4683、4684 的圖版請參考蔡玫芬主編，《皇家風尚：清代宮廷與西方貴族珠寶》，圖版 I-2-23，頁 106。

58 ｜趙爾巽等編，《清史稿‧卷二百十四‧列傳一后妃》，「高宗孝賢純皇后」條，頁 8916。

59 ｜此段時間簪飾留存數量少的原因不詳，造辦處活計檔，乾隆十三年十二月修補收拾簪飾一批，數量達 110 餘組件，未記錄是否為某位后妃遺物，參見中國第一歷史檔案館、香港中文大學文物館合編，《清宮內務府造辦處檔案總匯》，冊 16，頁 107–110。

60 ｜道光十七年四月初一日「九洲清宴供帝后陳設配做木龕」，第一歷史檔案館藏，〈各作成做活計清檔‧道光朝〉，微捲第 20 捲。

61 ｜圖版參考蔡玫芬主編，《皇家風尚：清代宮廷與西方貴族珠寶》，圖版 I-2-52，頁 473，尺寸再略小些。

62 ｜圖版參考蔡玫芬主編，《皇家風尚：清代宮廷與西方貴族珠寶》，圖版 I-2-35，頁 470，上再接一鳳頭，下接珠串三串。

63 ｜乾隆二十九年十一月二十六日遺物：金鳳五枝、金福壽挑牌、金二龍面簪等二十六件，嵌寶石珍珠等拆下，換上或添加各色珍珠、寶石以備再用。轉引自李寅，〈清宮主位遺物的分類處理與焚化革新〉。

64 ｜揚之水，《奢華之色：宋元明金銀器研究》（北京：中華書局，2011），卷 2，圖 3-8、圖 3-9，頁 229。

65 ｜孝和睿皇后（1776–1849）、和裕皇貴妃（1761–1834）及恭順皇貴妃（1787–1860）分別在道光二十九年（1849）、三十三年（1834）及咸豐十年（1860）去世。

66 ｜轉引自李寅，〈清宮主位遺物的分類處理與焚化革新〉。

67 ｜黃籤：乾隆五十五年十月十六日收金累絲博古簪一對，欠（按：嵌）紅寶石四塊，無挺，重一兩一錢。

68 ｜氏著，〈瑩白放光─十八世紀清代宮廷的鑲鑽飾件〉，《故宮文物月刊》353（2012）：66–75。

69 ｜十七世紀中葉歐洲已有以白地畫琺瑯嵌飾金屬托座的手鍊、項飾等的作法，清代有可能直接利用西方傳入的成品，嵌飾在金屬座托上。參見 Hugh Tait ed., *Jewelry 7,000 years* (New York: Harry N. Abrams, 1987), pp. 165–166。

70 ｜近年來有關清代琺瑯研究的成果十分豐碩，參見施靜菲，《日月光華：清宮畫琺瑯》（臺北：故宮博物院，

2012）；蔡和璧，〈監督官、協造與乾隆御窯興衰的關係〉，《故宮學術季刊》21.2（2003）：29–57。玻璃相關研究參見楊伯達，〈清代玻璃概述〉，《故宮博物院院刊》，1983 年 4 期，頁 3–16；張榮主編，《光凝秋水：清宮光造辦處玻璃器》（北京：紫禁城出版社，2005）。

71 ｜「表四」之 2：《銀鍍金葫蘆蝠簪》（故雜 6487），黃籤雖記錄為「簪」，然其尺寸、形制宜為「面簪」。「表四」之 3：《銀鍍金福壽挑牌》（故雜 6502），正面呈圓弧形，側面視之亦保留弧面，宜為鈿口，戴於前額，故皆列入鈿花。

72 ｜《金鑲珠九蝠挑頭》，乾隆二十年九月二十七日收，長 19 公分，寬 4 公分。《金鑲珠九蝠挑頭》，嘉慶十六年二月二十日收，長 19 公分，寬 4 公分。參見北京故宮博物院編，《清代后妃首飾》，圖 199、198。

73 ｜《金鑲珠福祿善慶簪》三件一組，道光二年十月二十五日收；《銀鍍金福壽簪》三件一組，道光十二年四月十五日收；《銀鍍金嵌寶點翠雙喜福慶簪》三件一組，道光二十五年十月十四日收；《銀鍍金嵌寶點翠福壽簪》二件，同治元年三月十七日收；參見北京故宮博物院編，《清代后妃首飾》，圖 49、29、48、31。

74 ｜參見蔡玫芬主編，《皇家風尚：清代宮廷與西方貴族珠寶》，圖版 I-2-76，頁 478。

75 ｜轉引自向斯，《慈禧私家相冊》（臺北：知本家文化事業，2011），頁 134。

76 ｜崇彝，《道咸以來朝野雜記》，頁 33。

77 ｜〈料石人物荷蓮簪〉（故雜 6206），參見國立故宮博物院編，《清代服飾展覽圖錄》（臺北：國立故宮博物院，1986），圖 133，頁 189。

78 ｜《銀鍍金鑲綠松石菊花簪》（故雜 4937），蔡玫芬主編，《皇家風尚：清代宮廷與西方貴族珠寶》，圖 I-2-83，頁 138、479。

79 ｜《銀鍍金昆蟲花卉簪》（故雜 6159），蔡玫芬主編，《皇家風尚：清代宮廷與西方貴族珠寶》，圖 I-2-77，頁 134、478。

80 ｜（清）文康，《兒女英雄傳》二十回，頁 564 下。

81 ｜圖版參見嵇若昕，〈雲鬢金冠金步搖─談滿族婦女的首飾〉，頁 66–72。

82 ｜德齡公主著、秦傳安譯，《紫禁城的黃昏：德齡公主回憶錄》（北京：中央編譯出版社，2004 年 9 月一版），頁 42–24。

83 ｜臺北故宮博物院的收藏中確有一《珊瑚珠翠花卉簪》（故雜 6735），《清代服飾展覽圖錄》圖 110，頁 177，工藝手法和圖 28 相同。

84 ｜蔡玫芬主編，《皇家風尚：清代宮廷與西方貴族珠寶》，圖 I-3-59，頁 194。

85 ｜參見美國 Freer Gallery , Smithsonian Collections。

86 ｜有關明代頭面的研究參見揚之水，《奢華之色：宋元明金銀器研究》，卷 2，頁 211–215。

87 | （清）傅恆等奉敕撰，《欽定皇輿西域圖志》，卷 34，頁 24–31，收入《文淵閣四庫全書》（臺北：商務印書館，1983–1986），冊 500。

88 | 鄧淑蘋，〈永恆的巧思〉，《故宮文物月刊》322（2010）：52–61。

89 | 紀昀，《閱微草堂筆記》，卷 15，「古今異尚」條，收入《筆記小說大觀》（臺北：新興書局，1979），第 28 編第 6 冊，頁 5。

90 | 「嘉慶九年九月十五日收銀鍍金福壽簪一塊，嵌……綠玉二塊」（故雜 8478）。

91 | 童文娥，〈清院本《親蠶圖》的研究〉，《故宮文物月刊》278（2006）：71–78。

92 | 轉引自莊吉發，〈慈禧的服飾〉，頁 78–83。

93 | 中國第一歷史檔案館、香港中文大學文物館合編，《清宮內務府造辦處檔案總匯》，冊 30，頁 58–59。

94 | 中國第一歷史檔案館、香港中文大學文物館合編，《清宮內務府造辦處檔案總匯》，冊 31，頁 449。

95 | 中國第一歷史檔案館藏，《造辦處各作成做活計清檔》，道光朝微捲第 56 捲，道光二十四年二月初二日金玉作，「打做金首飾」條。

96 | 參見王正華，〈走向「公開化」：慈禧肖像的風格形式、政治運作與形象〉，《國立臺灣大學美術史研究集刊》，2012 年第 32 期（3 月），頁 239–316。

97 | 德齡公主著、秦傳安譯，《紫禁城的黃昏：德齡公主回憶錄》，頁 121–122。

98 | 彭盈真，〈慈禧太后（1835–1908）之大雅齋瓷器研究〉，「物品．圖像與性別」國際學術研討會（臺北：中央研究院近代史研究所，2014 年 12 月 17 日）。

書徵目引

傳統文獻

臺灣商務印書館編，《景印文淵閣四庫全書》，臺北：商務印書館，1983–1986。

（元）托克托等修，《宋史》，收入《景印文淵閣四庫全書》，第 282 冊。

（明）俞汝楫編，《禮部志稿》，收入《景印文淵閣四庫全書》，第 597 冊。

（清）允祿等奉敕撰，《皇朝禮器圖式》，收入《景印文淵閣四庫全書》，第 656 冊。

（清）文康，《兒女英雄傳》二十回，據光緒六年北京聚珍堂活字本影印，收入《續修四庫全書》，第 1796–1797 冊。上海古籍出版社，1997。

（清）夏仁虎，《舊京瑣記》，第 5 卷，北京：北京古籍出版社，1986。

（清）崇彝，《道咸以來朝野雜記》，收入《筆記小說大觀》，第 33 編第 9 冊，臺北：新興書局，1985。

（清）福格，《聽雨叢談》，北京：中華書局，1984。

（清）潘頤福等纂修，《十二朝東華錄》，第 12 冊，臺南：大東書局，1968。

中國第一歷史檔案館藏，〈各作成做活計清檔〉，道光朝。

中國第一歷史檔案館藏，〈各作成做活計清檔〉，嘉慶朝。

中國第一歷史檔案館藏，〈清同治大婚典禮紅檔〉。

趙爾巽等編纂，《清史稿》，臺北：洪氏出版社，1981。

近人著作

一、中文專著

· 中國織繡服飾全集編輯委員會編
2005 《中國織繡服飾全集·歷代服飾卷 下》，天津：人民美術出版社。

· 毛立平
2007 《清代嫁妝研究》，北京：中國人民大學出版社。

· 王正華
2012 〈走向「公開化」：慈禧肖像的風格形式、政治運作與形象〉，《國立臺灣大學美術史研究集刊》，第 32 期（3 月），頁 239–316。

· 北京故宮博物院編
1992 《清代后妃首飾》，北京：紫禁城出版社。

· 向斯
2011 《慈禧私家相冊》，臺北：知本家文化事業。

· 李寅
2008 《清代后宮》，瀋陽：遼寧民族出版社。

· 周汛、高春明
1998 《中國傳統服飾形制史》，臺北：南天書局。

· 周錫保
1984 《中國古代服飾史》，北京：中國戲劇出版社。

· 宗鳳英
2004 《清代宮廷服飾》，北京：紫禁城出版社。

· 約翰·湯姆遜
2009 《晚清碎影：湯姆遜眼中的中國》，北京：中國攝影出版社，一版。

· 徐文躍
2013 〈明代的鳳冠到底什麼樣〉，《紫禁城》第 2 期，總第 217 期，頁 62–85。

．徐廣源
2013 《大清后妃寫真》，臺北：遠流出版社。

．國立故宮博物院編
1986 《清代服飾展覽圖錄》，臺北：國立故宮博物院。

．張瓊
2005 《清宮廷服飾》，北京：商務印書館。

．清代宮史研究會編
2007 《清代宮史探析》，北京：紫禁城出版社。

．清室善後委員會
2004 《故宮物品點查報告》，北京：線裝書局。

．莊吉發
1985 〈慈禧的服飾〉，《故宮文物月刊》22，頁 78–83。

．陳夏生
1992 〈古代婦女的巾冠—遼金元明清篇〉，《故宮文物月刊》113，頁 72–85。

．陳慧霞
2012 〈瑩白放光—十八世紀清代宮廷的鑲鑽飾件〉，《故宮文物月刊》353，頁 66–75。

．凱瑟琳‧卡爾著，晏方譯
2001 《禁苑黃昏：一個美國女畫師眼中的西太后》，上海：百家出版社。

．嵇若昕
1985 〈雲鬟金冠金步搖—談滿族婦女的首飾〉，《故宮文物月刊》27，頁 66–72。

．彭盈真
2014 〈慈禧太后（1835–1908）之大雅齋瓷器研究〉，「物品‧圖像與性別」國際學術研討會。臺北：中央研究院近代史研究所。

．揚之水
2011 《奢華之色：宋元明金銀器研究》第 2 卷，北京：中華書局。

．童文娥
2006 〈清院本《親蠶圖》的研究〉，《故宮文物月刊》278，頁 71–78。

．劉潞
2004 〈一部規範清代社會成員行為的圖譜—有關《皇朝禮器圖式》的幾個問題〉，《故宮博物院院刊》第 4 期，頁 130–144。

．德齡公主著、秦傳安譯
2004 《紫禁城的黃昏：德齡公主回憶錄》，北京：中央編譯出版社，一版。

．蔡玫芬主編
2012 《皇家風尚：清代宮廷與西方貴族珠寶》，臺北：國立故宮博物院。

．鄭天挺
1999 《清史》，臺北：昭明出版社。

．橘玄雅
2016 〈旗人女性的首飾〉，《紫禁城》第 7 期，總第 258 期，頁 86–99。

．羅友枝著、周衛平譯
2009 《清代宮廷社會史》，北京：中國人民出版社。

二、西文專著

．Evelyn S. Rawski & Jessica Rawson
2005 *China: The Three Emperors, 1662-1795*, London: Royal Academy of Arts.

．Jan Stuart & Evelyn S. RAwski
2001 *Worshiping the Ancestors: Chinese Commemorative Portraits*, Washington, D. C.: the Freer Gallery of Art and the Arthur M. Sackler Gallery, Smithsonian Institution.

．Tait, Hugh ed.
1987 *Jewelry 7,000 years*, New York: Harry N. Abrams.

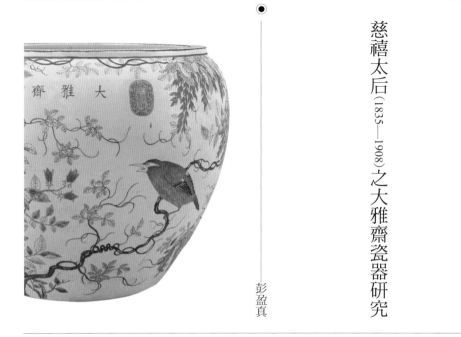

彭盈真

慈禧太后（1835—1908）之大雅齋瓷器研究

　　訂製人或贊助者、藝術家與作品間的微妙關係，向來是藝術史學者關心的面向之一。這些因訂製或受贊助而完成的藝術品呈現的是各方意志（agency）相抗拮或彼此妥協後的產物，蘊藏在作品表面下的是不同階級、甚或文化與意識形態的對話。當此互動關係的任何一方為女性時，性別更成為學者無可迴避的議題。女性如何在藝術作品中呈現自我？性別與風格有無關係？藝術贊助與藝術品中有所謂的「陰性特質」（femininity）嗎？[1]

　　近年來繪畫史學者對女性藝術家與贊助人的興趣日趨高漲，[2] 相對於此，工藝美術史在這方面的研究尚在起步階段，主要因為工藝美術的對象往往不重個人，而是以時代、器物類型為單位，且著重從技術的演進理解整體社會文化與經濟變遷。對女性創作者的研究，主要集中在織品、刺繡，因為女紅是婦女可藉以維生並展現自我的少數工藝媒材之一。[3] 至於女性作為工藝美術的贊助或收藏者的相關論述與研究材料的發掘，更是鳳毛麟角，但此欠缺並不必然代表女性在這方面的缺席，毋寧是當前學術濾光鏡尚未折射出這道隱晦的光束。收藏於臺灣國立故宮博物院的數件帶有「奉華」刻銘之北宋定窯白瓷與汝窯青瓷，是目前所知與女性收藏或使用器物相關的最早資料：「奉華」一詞可能為南宋高宗（1127–1162）德壽殿之配殿，即其寵妃劉貴妃居住之所。[4] 此外，英國 Victoria & Albert Museum 出版的 *Rare Marks on Chinese Ceramics* 圖錄刊載兩件經考證可能為清代閨閣仕女訂製的文房用具，但並未有對其人與贊助脈絡更深入的探討。[5] 過去數年學界開始關注晚清宮廷藝術，而這種不足開始有所改善，

因為種種證據顯示主宰晚清五十年命運的慈禧太后（1835–1908），是積極參與晚清宮廷藝術創作的重要藝術贊助者，從戲曲、書畫、建築、服飾到器物等各種宮廷藝術造作，無所不包。本文將探討的「大雅齋」款瓷器，是慈禧早期訂製的作品，亦是晚清宮廷贊助的佳構。更重要的是，這款瓷器極可能是中國宮廷藝術史上第一個由宮廷女性訂製、直接參與製作的訂製作品，其昭示的「人」、「物」與「性別」脈絡層次十分豐富。

　　這批現存數千件的大雅齋款釉上彩瓷器多為鮮明色地，皆裝飾著各種寓意吉祥的花鳥紋飾，顯著的一致性與其他清宮堂銘款瓷器大相逕庭。其特殊風格，與訂製者慈禧太后的關聯，學界早有提及，但不曾深入探究具體的關係究竟為何。[6] 自從耿寶昌於《明清瓷器鑑定》發表部分清宮收藏的瓷器畫樣後，[7] 學者開始留意小樣在清宮瓷器造作流程中扮演的角色，而大雅齋瓷器實物與小樣並存，故在這個脈絡下受到重視。[8] 此外，「大雅齋」地點的考證，亦隨清宮史研究的興盛而展開。[9] 2007 年北京故宮搭配專題展覽出版的《官樣御瓷─故宮博物院藏清代製瓷官樣與御窯瓷器》，即是這個課題的最新成果，不但刊登所有瓷器種類的實物與對應的畫樣，亦集結專文考證「大雅齋」所在地、大雅齋瓷器訂製緣由與風格特徵，另亦收錄慈禧於光緒年間（1875–1908）訂製的瓷器資料。[10]

　　2013 年同批材料更以《故宮珍藏慈禧的瓷器》為題，在北京首都博物館展出，圖錄更收錄趙聰月的〈慈禧御用堂銘款瓷器〉一文，展現中國學界對此議題的最新掌握，但除了介紹各種與慈禧相關的堂銘款瓷器外，並未以性別的角度討論這批瓷器的風格。[11] 同氏隨後發表的〈嬛嬛後宮，御用佳瓷─晚清后妃御用堂銘款瓷器〉一文，則將材料範圍擴大，提供許多寶貴的資料。例如道光帝（1821–1850 年在位）摯愛的孝全皇后（1808–1840）有「湛靜齋」款瓷器，甚至慈安太后（1837–1881）也有歸其宮殿的「靜順齋製」款瓷器。作者爬梳清宮造辦處檔案後明確指出前者為道光帝為孝全皇后特製之作，後者無文獻記錄，但風格與同治大婚瓷雷同，故可能是同一批訂製品。至於「女性用瓷」的特色，作者在結論中簡短地藉由慈禧用瓷歸結為以寫實四季花卉取代其他種類紋飾。[12] 由此看來這些研究並未超越傳統器物學的角度，只描述現象而未探究對現象成因。意即，觀者初見這些器物首先發想的問題未得到解答：為什麼大雅齋瓷器大量使用明艷的色地、只採用花鳥紋飾？為什麼四季花卉就是「女性風格」？「大雅齋」印章款在清宮堂銘款瓷器中相當獨特，為什麼會採用這種款識？慈禧太后訂製這批瓷器的目的又是為何？筆者認為這些疑問都指向訂製者的意志、其品位的養成，因此本文以上述最近研究成果為基礎，嘗試從訂製者、造作者與作品三方面，回答這些耐人尋味的命題，還原慈禧太后如何把大雅齋瓷器作為其品味與意圖的載體，以及這些特殊風格的可能來源。

本文首先討論慈禧太后對清宮製瓷活動的掌握，從而將大雅齋瓷器的製作置入此脈絡中，分析慈禧太后決定大雅齋瓷器款識、釉色、紋飾的原因。筆者認為，設計陶瓷的造辦處畫士或許迎合訂製者的品味提供小樣，但最終仍須由太后拍板決定採用哪些圖案、何時應該製成上貢。因此大雅齋瓷器無疑是其意志的載體。再者，把大雅齋瓷器與慈禧的常服、書畫作品比較後可知，大雅齋瓷器的釉色與紋樣與其在後宮的日常生活與修養有相當密切的關係，因而體現她作為一個宮廷女性，迥異於帝王與其他皇室男性成員的品味。如此一來，大雅齋瓷器不但彰顯晚清官窯工藝的創新，亦展現性別差異如何具體反映在器物的風格與造型上，為宮廷藝術贊助與性別研究提供嶄新視角。

| 一 |————清代官窯燒造機制

清代官窯承明制，至遲在順治八年（1651）已有江西「燒造龍碗，自江西解京」的記錄，[13] 而〈國朝御器廠恭記〉則指稱「國朝建廠造陶始於順治十一年（1654）奉造龍缸」。[14] 監督燒造的官員，有職掌江西的地方官、中央派遣的工部官員，以及直接由內務府派出的官員駐廠協理，但乾隆五十一年（1786）裁撤駐廠協理官，改命九江關總理，與駐饒州同知、景德鎮巡檢司共同監造督運。[15] 雖然御窯廠於咸豐五年（1855）至同治四年（1865）間因太平天國之亂而中斷，但復廠後依然延續由地方官掌理窯務的制度，直到光緒三十年（1904）秋七月「停九江進瓷」為止。[16]

御窯廠管理制度的變化，與其燒造物品的種類息息相關。由於其專司製作御用器物，工匠無甚恣意發揮創意的自由，一切造作都需由內廷批准。御窯廠製作的瓷器，可概分為每年都要燒造的數十種固定花樣之大運瓷器，與前述因內廷特殊場合或需要而訂製的特注瓷器。為了準確傳達所需樣式並方便監控成品品質，清代沿用宋代以來的慣例，頒布各種樣稿給御窯廠工匠照樣製作，主要有實物官樣如前朝名瓷、畫樣、鏇製木樣等。[17] 現存最早關於清宮製作小樣的紀錄，據劉廷璣（約1654–？）《在園雜志》記載，可溯及康熙朝，許多御用器物的小樣由精於畫事的劉源（字伴阮，生卒年不詳）所進呈：

> （劉源）在內廷供奉時，呈瓷樣數百種，燒成絕佳，即民間所謂御窯者是也。
> 內廷製作多出其手，太皇太后加徽號龍寶暨皇貴妃寶，余親見其撥蠟送禮
> 部，⋯⋯近日所用之墨及瓷器、木器、漆器，仍遵其舊式，而總不知出自劉
> 伴阮者。[18]

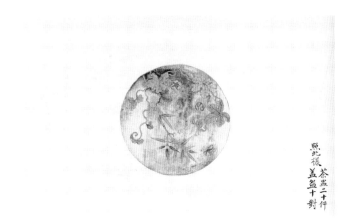
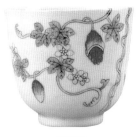
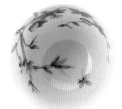

圖 1 | 清粉彩過枝瓜蝶紋盅，同治年製款，北京故宮博物院。引自北京故宮
博物院編，《官樣御瓷—故宮博物院藏清代製瓷官樣與御窯瓷器》，
北京：紫禁城出版社，2007，頁 135。

雖然今日已無法得知劉氏進呈的是畫樣、鏇木樣或是劉廷璣提到的蠟樣，但此記
錄顯示當時清宮致力於把各種器物的傳辦加以制度化、定型化，因此清代各朝大運瓷
器的風格與造型無大變化，也就不足為奇。

非經常性燒造的器物中，為皇帝大婚、宮中慶壽等場合燒造的瓷器亦有一定的規
範。以同治大婚瓷為例，在十九個釉色品種中，至少沿用了雍正、乾隆與咸豐朝的錦
上添花、綠地粉彩福壽紋、叢蘭與八吉祥等紋樣。[19] 象徵多子多孫的瓜迭綿綿紋亦被
重覆使用，然而比較乾隆、嘉慶（1796–1820）與同治（1862–1874）三朝製作的相同紋樣，
可明顯看到從乾隆朝較為寫實、注重自然細節地描繪藤蔓捲曲變化與絨毛感，逐漸過
渡到同治朝形式化而較呆板的畫風。[20] 這種紋飾的變化或許不能單純地以晚清官窯製
瓷技術的低落一筆帶過，而可能是御窯廠照樣燒造的結果，也就是說，雖然御窯廠收
到的是與前朝相同主題的小樣，但在不斷複寫、重繪的過程中，這些圖案的細節逐漸
被忽略，故瓷器紋樣形式化的表現其實不過是御窯廠陶工遵照小樣繪製圖案的結果
（圖 1）。

小樣的使用在燒造特注瓷器時尤為重要，因此這類小樣的製作也非常講究，常由
造辦處畫作下的畫家擔負任務。例如世宗在雍正四年（1726）即有如下繪製小樣的指
令：

雍正四年六月十三日據圓明園來帖，內稱太監雅圖交白磁靶盃一件，傳旨著
照白磁靶盃並青地金龍靶盃，畫一樣子交給年希堯燒造，欽此。於七月十九
日畫得，交年希堯家人鄭旺持去訖。（入畫作）[21]

此條記錄顯示世宗直接把皇室藏品送畫作，命令「畫畫人」照樣繪製樣子（即畫樣），以求逼真，讓在御窯廠督造的年希堯能夠照樣燒製靶盃。不過小樣直接交給年氏家僕送達年氏之手，顯示當時世宗與御窯廠的溝通有時越過正式官方渠道，訂製者與造作者間有相對直接的聯繫。帝王訂製瓷的風氣在乾隆朝達到高峰，類似的記錄在活計檔中屢見不鮮。高宗更得力於自雍正六年（1729）起就掌理御窯廠，熟悉窯務的唐英（1682–1752）的協助，令其創新花樣。有些唐英在御窯廠研發的作品，亦被當作小樣的一種，做成後送至北京由高宗決定是否正式燒造。[22] 因此相對於變化不多的大運瓷器，特注瓷器更能展現帝王對製瓷的掌握與其個人品味。這些承載帝王意志的小樣，無論最終是否燒造完成，都必須繳回造辦處，一方面是便於檢驗成品是否與樣相符，另一方面則可能是避免圖樣紋飾外流，以確保官窯瓷器的獨特性。[23] 至於被檢出的廢品，有的直接在御窯廠銷毀，有的被當作內廷備用的賞賜品，有時帝王亦可能責令督陶官對補賠重燒失敗的作品，不許報帳。[24]

雖然嘉慶、道光朝逐年削減窯務費用，不再如乾隆年間大肆製瓷，[25] 但這套內廷製樣、御窯廠照樣燒造後送回內廷檢驗的制度依舊，例如《官樣御瓷》即收錄四張帶「大清道光年製」六字篆款的瓷器小樣，且其中數件依然有相對應的實物。[26] 正是這樣高度制度化的流程，確保宮中各種物資供應不受政權交替的影響，因此當慈禧太后開始攝政後便可迅速掌握御窯廠製瓷的各個面向，介入窯務推動工作，並藉監督同治大婚瓷的機會為日後自己訂製瓷器作準備。

|二|————慈禧太后與晚清官窯之重建

作為有清一代最後一個掌握實權的帝王，文宗咸豐（1850–1861 年在位）留給後人的既非高宗的豐功偉業或宣宗的勤儉樸實之風，而是後患無窮的地方叛亂，與長達四十六年的太后攝政。洪秀全（1814–1864）等人在文宗登基同年底於廣西起事，建國號太平天國，迅速橫掃江南，成為晚清最大規模的內亂，直到同治十一年（1872）才被徹底殲滅。而英法聯軍於 1860 年進兵北京、焚毀圓明園，迫使清皇室避居熱河避暑山莊，不但導致清政權國際地位低落，文宗更薨逝熱河，留下稚子，是為穆宗（1862–1874 年在位）。穆宗生母懿貴妃聯合文宗皇后鈕祜祿氏（1837–1881）與文宗同父異母的弟弟恭親王奕訢（1833–1898）發動辛酉政變，清除以肅順（1816–1861）為首的顧命大臣集團後，這個由親王與太后組成的新政治聯盟將穆宗的年號由祺祥改為同治，標誌這是清代繼孝莊文皇后布木布泰（1613–1688）之後第二次由太后輔政，且是由皇帝與兩位太后：母后皇太后慈安與聖母皇太后慈禧共同主政。[27]

雖說同治初年掌政的是二太后一親王三足鼎立的政治聯盟，但慈安並不關心政

治，真正處理政務的是慈禧太后與恭親王奕訢。他們接收的是一片內外交迫的殘局，且和英、法和談之餘，尚需為文宗安葬、舉辦祭禮。同治三年（1864）年六月，洪秀全敗亡南京，太平天國平定有望，而依以往慣例，宮廷祭器與日用器皆由御窯廠燒造，故由內務府行文九江關，命御窯廠燒造五十五種祭器、日用器。[28] 但據內務府《奏銷檔》記錄，御窯廠自咸豐五年因太平軍進犯江西饒州而關閉後，廠辦設備與庫存小樣遭受嚴重損害，且缺乏工匠，因此不能保證即時燒成：

> 于本年（1864）六、七月間先後札行江西九江關監督趕緊燒造解京，以備應用等因。去後茲據署理九江關監督蔡錦青（1813–1876）覆稱：遵查饒郡景德鎮自咸豐五年以後被匪竄擾，官窯廠庫存瓷樣久已毀缺，在廠工匠逃亡。本年復因大股逆匪竄入江西廣饒撫建一帶，現在盤踞未動，景德鎮人心震恐，工匠紛紛遷徙，均未復業，一時難以招集。所有奉造前項祭器，俟江西軍務平定，即當設法招集匠人開工燒造解京。[29]

雖然最後這批祭器、日用器確實完成解運至北京，但實際上不是由尚未重建的御窯廠燒造，而是集景德鎮現存民窯之力完成，因此隔年清廷提撥高達十三萬兩預算，命時任兩廣總督的李鴻章重建御窯廠，九江關監督蔡錦青負責實際的重建工作，於同治五年（1866）完成。[30] 與此同時，內廷亦決定了同治年號的官方款識，便利御窯廠運作：

> ……傳旨所傳九江燒造磁盤碗、茶盅、茶缸、酒盅等項瓷器，均著落同治年製四個真字款。（繡活處）[31]

這條記載提供兩則訊息：一是同治年間官窯作品的正式款識為「同治年製」楷書款，二則顯示慈禧太后除了政務之外，亦對窯務採取積極的態度。事實上，這樣大手筆地重建御窯廠，除了為恢復宮廷日用器的供應，亦是為燒造同治大婚瓷作準備，這可從同治六年（1867）六月，內務府傳旨要求御窯廠在隔年底前完成一萬餘件皇后御前需用瓷器活計的紀錄得知。[32]

雖然清廷耗費鉅資重建御窯廠，但大婚瓷的製作過程卻相當曲折。第一批燒出的大婚瓷不盡理想，九江監督景福（生卒不詳，約十九世紀中晚期）被敕令照數補賠重燒，還動用江西巡撫劉坤一（1830–1902）為之請命。劉坤一的奏摺寫明御窯廠現有的工人不如老工匠技藝嫺熟，且大部分大婚瓷器的紋飾都須採用填黃，即先繪製圖案再在間隙中填入色地的技法，成本與廢品率極高，故請求朝廷收回全數重燒的成命，但最關切

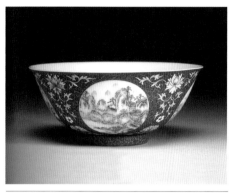

大婚瓷品質的慈禧不為所動，仍堅持按照前朝舊例，且由實際負責督造的景福照數賠補。[33] 對太后而言，理想的瓷器究竟為何？同治九年（1870）傳旨給景福命其重燒的詔書提供以下的線索：

> 其有過牆花樣者，務須將所燒之花，仍由外面通過裡面，不准燒造半截花樣。各項瓷器總要端正，毋得歪斜，其裡外花釉以及顏色均著燒造一律精細鮮明，勿使稍有草率。仍著景福趕緊辦理，照數賠補，迅即解京。欽此。[34]

此指令很全面，包括器型、釉色與紋飾，即同一紋飾由器表面延伸至內面者，如圖1所示，不能裡外不連續，器型必須端正而不變形，且釉色要細緻鮮明。第二批作品勉強達到要求，但全體大婚用瓷依然拖延到同治十一年（1872）正月，即婚禮前八個月才全數完成。[35] 由此可知，慈禧對同治大婚的準備事項相當關切，歷時六年才完成的大婚瓷，可說是在她的監督下完成，故不難想像在此過程中，她對御窯廠的運作模式與工匠技藝的極限有所理解。

在共計二十三種花色的同治大婚用瓷中，不乏跳脫前朝格套的新樣，後來在大雅齋瓷器中也出現類似的設計，更顯示兩套訂製瓷間承先啟後的關聯。以釉色來說，大婚瓷中有「藕色地彩錦上添花」、「藕色地彩綠彩蘭花」等深紫色釉（圖2），此顏色釉後來成為大雅齋最具特色的色釉之一。雖然深紫釉早在雍正朝就有所應用，但釉料配方顯然與晚清的藕色釉不同，多泛紅色調（圖3），而晚清的藕色釉配方顯然另有來源，呈現偏藍近茄色的深紫釉色。[36] 就施釉技術而言，同治大婚瓷更可說是為大雅齋瓷器鋪路，因為後者幾乎全採填黃技法。如前所述，填黃技法工序複雜，劉坤一為景福上書請命時，為了使慈禧理解御窯廠的困難，特別詳述填黃器的做法：

> 大婚禮瓷器件數計多填黃，尤素習彩畫事在釉，係

顏色易於鮮明。填黃可在彩畫之後，花間隙地均需密填，輕重難期。內襯花色，每為黃釉侵蓋。加以窯內火過烟薰，釉輕則露地釉，釉重食色，燒造瓷粗糙，顏色晦暗。[37]

圖4為大婚瓷中的黃地粉彩梅雀紋盒，充分說明填黃的製作難度。這件口徑僅7.3公分的盒面上，滿繪雀鳥停歇在盛開的梅樹梢，陶工在填黃時必須留意細瘦樹枝的邊界與雀鳥的翅膀，不能讓黃釉侵染。劉坤一的解釋用意在請慈禧太后體察陶工的辛苦，但對批閱奏摺的慈禧來說，這不啻是陶瓷燒造工序的指導手冊。累積這些實務經驗後，同治十三年（1874）慈禧傳旨訂製自己專用的大雅齋瓷器時，對紋飾主題與繪製方式有比監督同治大婚瓷時更加明確的指令，或許這是御窯廠陶工可在領旨後兩年內順利交辦圖案更複雜、器型更多樣的大雅齋瓷器的原因之一。

圖4｜清黃地粉彩梅雀紋盒，同治年製款，北京故宮博物院。引自《官樣御瓷—故宮博物院藏清代製瓷官樣與御窯瓷器》，頁80。

｜三｜————大雅齋瓷器燒造始末

在分析大雅齋瓷器之前，首先必須釐清其燒造始末，才能有助於理解其特異風格的來源。大雅齋瓷器並非一個獨立的訂製活動，而是同治十二至十三年（1873–1874）重修圓明園計劃的一部份。穆宗在舉行大婚後不久，即於同治十二年正月親政，並且迅速在同年九月十八日下詔追仿高宗、宣宗等先帝遺事，為兩位皇太后修建園林頤養天年，選擇部分重修毀於英法聯軍之火的圓明園，包括圓明園中路數座宮殿為自己的駐蹕之所，以及圓明園東部的萬春園為慈禧、慈安的居所。[38]分配給慈禧的宮殿為萬春園最大的宮殿敷春堂，改名為天地一家春，而慈安的居所則是位於萬春園西面的清夏齋，改名為清夏堂。[39]慈禧對這個重建計劃十分關心，因為隔年適逢她的四十歲生日，故計畫在十月十日慶壽前完工遷入。她親自參與設計、叮囑進度，務求打造一座體量超越所有清代園林寢宮、滿飾各種吉祥花鳥裝修圖樣的專屬居所，並在同治頒布重修圓明園計畫之詔書三個月後，令造辦處製作瓷器小樣：[40]

（同治十二年十二月十八日）長春宮太監劉得印傳旨，著造辦處畫做各式大小花瓶紙樣八件、各式元花盆紙樣七件、再燙合牌胎長方花盆樣五件、各式合牌胎水仙盆樣三件，俱四面滿畫各色花卉代翎毛草蟲，要細要好，趕緊成做，欽此。（繡活處）[41]

慈禧與慈安原本都居紫禁城中的西六宮，但慈安於同治十年（1871）移居東六宮中的鍾粹宮後，慈禧便獨佔長春宮。[42]因此這道命令雖未言明為慈禧的懿旨，但從傳旨太監的出處，已間接證明是她交辦的事項。值得注意的是，這些紙樣、合牌胎樣都是為花瓶、花盆、水仙盆而設計，可推想其主要是用以點綴室內環境的陳設器，且全需滿繪細緻的畫花卉與翎毛草蟲。

小樣製作歷時三個月定稿後，於同治十三年（1874）三月三十日由繡活處負責傳遞給九江關監督製造，要求在九月底前完成：

主事綱增太監劉得印交畫魚缸、花盆、花瓶紙樣十五件、合牌花盆、水仙盆樣十八件，傳旨著傳九江關監督按照畫合牌樣上粘連黃簽數目照式如細燒造，限於本年九月內呈進，欽此。[43]

這批瓷器陸續於光緒元年（1875）、二年（1876）燒成解京，是慈禧初次訂製自用瓷器的成果。從上述活計檔可知，小樣的數量最後增補為三十三種，且黏有說明細節的黃簽，而大雅齋小樣上除了花卉翎毛圖樣外，確實還黏上標記編號的紅簽與說明要應用在哪幾種底釉、器型、件數的黃簽。「畫球梅花魚缸樣」即完整保留標記「三號」的紅簽，與左二張、右一張標記燒造器型與數量的黃簽（圖5）。張小銳根據光緒元年、二年九江關稅務監管窯廠事的上報清冊，認為大雅齋瓷器的紋飾圖案共三十一種，[44]而《官樣御瓷》圖錄中歸類於「大雅齋瓷器」下的小樣，卻僅二十四種。同圖錄亦刊載造辦處〈傳九江活計底單〉原件照片，記載三十三種小樣，以及與每張小樣上粘貼標籤相同的燒造件數、釉色等說明，唯最後兩種為渣斗與蓋碗的器型、尺寸，與花樣無關。[45]故比對底單與圖錄中的「大雅齋瓷器」類小樣與「其他」類小樣後，筆者認為後者編號98至104號的小樣，亦應屬大雅齋瓷器。由此可知，慈禧訂製的大雅齋瓷器所有小樣與大部份瓷器至今依然被收藏於北京故宮。各號紋飾的名稱與對應於《官樣御瓷》圖錄刊登的小樣，參見表一。

雖然慈禧母子興沖沖地籌畫圓明園重建工程，但這本就是在朝中重臣和輿論一片反對聲浪中強行推動，加上同治十三年（1874）六月爆發的官商勾結採買硬木弊案，

圖5 | 清如意館畫家，《畫球梅花魚缸樣》，同治十二年（1873）。引自《官樣御瓷——故宮博物院藏清代製瓷官樣與御窯瓷器》，頁201。

迫使同治不得不屈服，在七月二十九日下詔停工。[46]至於上述燒造大雅齋瓷器的公文，亦遲至八月十四日才送抵九江關監督，此時早已過了二月開工、八月收工的瓷器燒造時節，斷不可能九月交付，加上魚缸等大型器需要另覓窯門夠大的窯爐，故劉坤一上書請求延至隔年二月再燒造。[47]劉坤一上書時慈禧可能已經無心理會此事，因為穆宗於十月底染上天花，病情漸不樂觀，於十一月初十日下旨「求太后代閱折報一切折件」。[48]巧合的是，劉坤一的奏片也在當日被批示，「著照所請」，可見是慈禧本人的意願。事實上，停修圓明園使原本為妝點天地一家春宮殿用的大雅齋瓷器失去原本的去處，必然也使訂製者意興闌珊，故沒有如監督同治大婚瓷時的責備，直接同意延遲至隔年開窯。這批瓷器燒成後，被散置於慈禧居住的各個宮殿，也成為曇花一現的圓明園重建工程唯一完成的遺痕。

｜四｜————大雅齋瓷器的款識、紋飾與釉色來源

（一）款識

大雅齋瓷器的三十一個款式皆用富整體性的花鳥圖案裝飾器表，除花瓶外都在圖案間隙加上「大雅齋」款與橢圓篆體「天地一家春」朱印，器底則寫朱文「永慶長春」四字款。在瓷器書堂號、齋號的慣例，目前可溯及康熙朝，且在有清一代無論官窯、民窯器上都很常見。[49]這個風雅的傳統，雖在閨閣仕女間偶有所見，但在宮廷女性訂製瓷的脈絡下卻未有先例。慈禧不但訂製自己專用的瓷器，將堂銘款寫於器表，展示對這些物品的所有權意味不在話下，且其釉色與紋飾風格皆迥異於前朝與當時固定燒造的大運瓷器。那麼，慈禧意欲呈現的究竟是什麼品味？

圖6│綠釉白裡渣斗，慎德堂款，北京故宮博物院藏。引自趙聰月，〈慎德堂與慎德堂款瓷器〉，《故宮博物院刊》2010:2，圖31。

「天地一家春」印文與慈禧原訂在萬春園的居所同名，直接印證其原本的歸屬，而「大雅齋」除了應用在瓷器上，多幅慈禧款繪畫亦鈐有同名之閒章，北京故宮還藏有一幅大雅齋匾。[50]據周蘇琴考證，此堂銘最早出現在咸豐五年（1855），為頒賜給當年還是懿嬪的慈禧的一幅匾額，爾後慈禧怡情養性習字作畫時，便沿用此號為其畫室名。[51]將堂名（大雅齋）與宮殿名（天地一家春）朱印配置於器表，在清代堂銘款瓷器中並無先例。以慎德堂款瓷器來說，無論是圓器或琢器的款識皆書於器底（圖6），這種組合更像是把瓷胎畫琺瑯中結合詩、書、畫、印為裝飾之概念簡化後的產物。例如一件雍正年製的瓷胎畫琺瑯碗，在鮮明的黃色地上，一面繪製芝蘭壽石圖，另一面則題有詩句「雲深瓊島開仙境，春暖芝蘭花自香」，與「佳麗」、「壽古」和「香清」等三方閒章（圖7）。雖則畫家的創作媒材成為曲面而光滑的陶瓷表面上，但絲毫沒有減少文人畫中的各種觀看趣味。

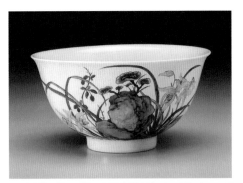

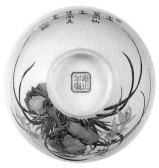

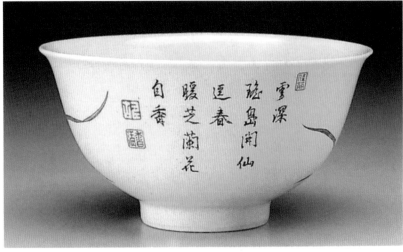

圖7│清瓷胎畫琺瑯黃地芝蘭壽石圖碗，雍正年製款，臺北故宮博物院。引自國立故宮博物院編，《福壽康寧：吉祥圖案瓷器特展圖錄》，臺北：國立故宮博物院，1995，頁162。

大雅齋瓷器簡化款識的出現原因，或許可與慈禧款繪畫一起考慮。如前所述，大雅齋瓷器包括三十一種紋飾，每種皆寓意吉祥，常取花鳥植物的諧音組合為吉祥語，且小樣的繪製精緻，皆為沒骨花鳥繪畫。這種高度的統一性與其他清宮堂銘款瓷器成為有趣的對比。以慎德堂款瓷器為例，至少包含山水人物、花鳥、單色釉等不同種類。[52] 這些新樣與傳世的大量慈禧款繪畫有許多相似處，雖然其傳世畫作多非出自慈禧本人之手，且為光緒年間所繪，但畫風與格式統一，故可視為慈禧好尚的風格。這些畫作與大雅齋小樣、瓷器一般，多是沒骨花鳥畫，構圖簡單，花卉幾都採折枝構圖。設色清淡而不濃艷，且題材皆帶吉祥的象徵意義。鈐印與落款也有固定格式，以慈禧款立軸《牡丹圖》為例，「慈禧皇太后之寶」在正中、右上方為點明畫題的詩句「自然富貴出天姿」，其右上方鈐「大雅齋」雙龍搶珠方印，左上方有繪製日期，另鈐三枚閒章（圖8）。[53] 這種簡化的落款與鈐印，也和大雅齋瓷器頗近似。

慈禧款繪畫近乎制式化的主題與題款，與代筆有直接關聯。晚清宮廷畫家管念慈（?–1909）曾提到自己因病之故不在宮中述職時，每年尚須為太后代筆六十張繪畫，以供其賞賜之用。[54] 沈重的負擔固然讓畫家無力在每張代筆畫作上琢磨詩書畫三絕，但太后或許亦不曾提出此要求。對慈禧而言，繪畫母題本身的美觀，似乎遠比展現詩意還要重要，這或許與其成長環境與接受的教養息息相關。她

圖8 |（傳）清慈禧，《牡丹圖軸》，光緒二十八年（1902），北京故宮博物院。引自李湜，《明清閨閣繪畫研究》，北京：紫禁城出版社，2008，頁186。

生於鑲藍旗的葉赫那拉家族，雖然無史料記載她入宮前是否有受教育，但從咸豐五年（1855）造辦處曾奉旨裝裱慈禧畫作的記錄看來，慈禧早年即略懂筆墨，且積極以此和其他後宮妃嬪區隔。[55] 學字習畫在不注重女子識字教育的滿人間比較少見，而慈禧父親惠澂在她於咸豐二年（1852）選秀女入宮前擔任正四品安徽寧池太廣道，相對優渥的環境確實可能提供子女識字教育。[56] 但慈禧應該只接受最基本的教導，因為她於同治六年（1856）為罷黜恭親王密擬的詔書草稿中，字體雖展現臨帖的工夫，但別字不少。[57] 即使慈禧晚年勤練大字，且頗有功力，但作畫完落款用的小字，似乎不是她擅長的。

有限的教育亦限制其創作題材。相對於皇室男性成員在文學、史學與書畫有塾師專職教導，故多可結合詩書畫、舞弄文人墨戲，出身滿族的慈禧雖然比漢人女子更自由地進出閨閣內外，但從慈禧款繪畫看來，其喜好的主題除了市井宗教如壽星仙人等，無非花鳥、翎毛草蟲等日常生活、女紅中最容易接觸的題材。這些題材的選擇，與女性生活空間、社會期待有密切關聯。許多明清閨閣畫家作為男性畫家的依從者，

只能被動地從父家、夫家收藏學習，題材也由於生活多圈禁於家中，而以花鳥、宗教題材為主。此外，花鳥草蟲多象徵子孫繁茂，符合社會對女性生育教養下一代的期望，亦是導致女性畫家積極創作花鳥畫的原因之一。[58] 萬人之上的慈禧，既然缺乏文人畫的學習背景與動機，便無可避免地與其他女流畫家一樣在這個既定框架中創作。例如同治九年（1870）七月二十七日就交下慈禧畫的「佛爺御筆畫竹、畫蘭各一張，畫蘭三張，畫蘭竹各一張，畫蘭、牡丹、竹子、荷花各一張，畫蘭、菊、荷花、蘭菊、蘭各一張」作裝飾。[59] 山水畫從未引起她的興趣，即使有大批如意館畫士為其代筆，慈禧也不曾要求他們代畫山水畫。這些背景因素或許可以解釋慈禧訂製大雅齋瓷器時，沒有指定山水、人物等較複雜的紋樣，而偏好她長年有興趣學習的吉祥花鳥題材。

（二）紋飾主題

我們已知大雅齋瓷器原本是慈禧為了慶祝四十大壽，搬遷入新居所天地一家春宮殿而設計、製作的，且當時她還政於新婚的同治皇帝，名義上退居天地一家春安享天年，故除了祝壽主題外，期待家族興旺、多子多孫的紋飾亦頗多見。表一羅列的各號小樣標題，雖只有數個以吉祥語命名（如第十四號「粉地畫桂子蘭孫花瓶樣」、第十五號「粉地畫三秋獻瑞花瓶樣」），但每一個小樣都是明示著吉祥語諧音的花草組合。例如第八號「畫墨藤蘿西府海棠花瓶」，在豆青釉底色上描繪著比喻滿堂的海棠與象徵萬代綿長的藤蔓，而枝頭上的白頭鳥又名長春鳥，寓意白髮長壽（圖9）。[60] 另一方面，第十九號「畫謝秋圖長方盆」，則呈現清代官窯中較罕見的鄉村情趣，描繪秋收時的農地，有熟成的蘿蔔與各種田野間的草蟲如蚱蜢、瓢蟲等，其季節性與慈禧慶壽的十月似也有所呼應（圖10）。[61] 這些清雅活潑的裝飾主題，仿佛反映慈禧在訂製瓷器當下歡快的心境。慈禧在日常生活中對花鳥裝飾的大量應用，亦延伸到室內裝修，此傾向早在同治初年即有所顯露：

（同治五年正月初五日）聖母皇太后傳旨長春宮體元殿後牆著如意館畫線法。於十五日畫得小樣十張，用五張。隨傳旨照小樣按體元殿後山牆尺寸再畫大樣五張，要多畫花草竹子，畫得呈覽。[62]

此項記載不但顯示慈禧強調要比呈覽小樣更多的花草竹子，也可由此看出她對室內裝修的愛好。七年後在同治皇帝的主張下重建圓明園時，慈禧完全主導設計專屬於她的天地一家春宮殿，把這種喜好發揮到極致。天地一家春的二十四處內簷裝修，都是瓜迭綿綿、松鼠葡萄等各種植物、花鳥吉祥圖案（圖11），故知慈禧在訂製大雅齋瓷器時，心中擘畫的是一片吉祥喜氣、鳥語花香的環境。但必須指出的是，喜愛花鳥

圖案並非慈禧的個人特色，晚清朝野皆好花鳥圖案，慈安太后的清夏堂內簷裝修亦全採取花鳥主題，[63] 與天地一家春並無不同，只不過慈禧再進一步把這種偏好落實到日用陳設器上罷了。

但在重建圓明園計劃破滅、緊接著遭逢喪子之慟後，慈禧日後訂製的數套瓷器如慶壽用的「體和殿製」、「儲秀宮製」與多為文房用具的「長春宮製」等器物，裝飾趨於格套化，較少如大雅齋瓷器般以單一花鳥圖案裝飾器表，且從紋飾主題觀之，即便是同樣為了慶壽而製作的作品如體和殿款瓷器，「家庭」不再像訂製大雅齋瓷器時是關懷的重點，取而代之的是祈求個人長壽的各種紋飾與象徵皇室的龍鳳紋。[64]

10

9

11

圖 9 ｜ 清豆青地墨彩藤蘿瓶，光緒元年至二年，北京故宮博物院。引自《官樣御瓷—故宮博物院藏清代製瓷官樣與御窯瓷器》，頁 311。
圖 10 ｜ 清粉彩園圃圖花盆，光緒元年至二年，臺北故宮博物院。引自劉芳如主編，《群芳譜—女性的形象與才藝》，臺北：國立故宮博物院，2003，頁 123。
圖 11 ｜ 清天地一家春宮殿燙樣，室內局部，同治十二（1873）至十三年，北京故宮博物院。

（三）大雅齋瓷器與清宮服飾的關聯

那麼是誰實際製作大雅齋瓷器的小樣呢？《活計清檔》並未指名負責繪製這些小樣的畫師姓名，僅知他們隸屬於造辦處下，故學者依照前朝慣例判斷認為是指派如意館畫士完成。[65] 晚清如意館畫士負責繪製的各種畫作中，裝飾性的花鳥畫為數甚多，在紙面上繪製各種花鳥圖案，是日常工作之一，且因為是裝飾用之故，設色不需太過鮮艷，這點和大雅齋瓷器小樣與慈禧款繪畫有異曲同工之處。[66] 這些宮廷畫家們亦製作小樣。《活計清檔》中不時可見畫士被指派為慈禧設計服飾新樣，例如同治十一年

（1872）十一月十四日，即傳旨「著如意館畫士沈振麟、梁德潤畫凌色衣裳樣十二件、鉤金百蝶衣裳樣二張」。[67]

　　有趣的是，大雅齋瓷器上的多個花鳥母題，也都可在晚清宮廷服飾上找到極為類似的表現。繡球與紫藤在慈禧入宮前皆非宮廷服飾與器用上常見的裝飾母題，[68] 但在大雅齋瓷器與晚清宮廷服飾中常常出現，或許與慈禧本人的好尚有關。例如第三號「畫球梅花魚缸」上的繡球花，佔據小樣畫面右半，白色鑲粉紫邊的的花瓣滿開於墨綠色的枝葉間（圖19）。在《孝欽后弈棋圖》肖像中，慈禧身著淡藕荷色的馬褂，其上繡著與「畫球梅花魚缸」同品種折枝繡球（圖12），而1904年在頤和園過七十大壽前的某個冬日，她亦穿著滿繡折枝繡球花的斗篷在園中拍照（圖13），顯然花型搶眼、寓意圓滿的繡球花長期以來是她喜愛的圖案。[69] 紫藤也是晚清宮廷藝術中常見的母題。大雅齋瓷器第二號「畫藤蘿花魚缸」（圖14）、第八號「畫墨藤蘿西府海棠花瓶」（圖9）、第二十四號「畫藤蘿雙圓盆」（圖15）中垂墜的紫藤花，將畫面妝點得熱鬧非凡，而四處伸展的藤蔓，則讓畫面充滿空氣的律動。此母題應用在服裝上時，亦改為折枝形式，如慈禧與眾女官、太監扮裝拍照時穿的紫藤團壽紋常服所示（圖16）。她對此圖案如此喜愛，甚至穿同款式黃色地的常服，讓美國女畫家 Katherine Carl（1865–1938）為她繪製一幅油畫肖像。[70] 除了相同的新題材外，既有母題如象徵長壽的菊花，亦發展出在瓷器與服飾上通用的表現方式，即壽菊和蜘蛛菊配對的組合，兩者花瓣一簡一繁，產生對比的趣味（圖17、圖18）。

　　此外，如表一所示，大雅齋瓷器的地釉顏色豐富，包括白、藍、深藍、淺藍、豆青、淺豆青、淺藕荷、藕荷、黃、明黃、大紅、粉紅、粉、翡翠、淺綠、綠等色。以鮮明色釉為地，在清代官窯中早已出現，但並不常見，也沒有燒造大如魚缸的先例。學界認為這些釉色中最特殊的藕荷色，與慈禧個人喜好息息相關，且她亦擁有許多同樣顏色的袍服。[71] 因此，上述鮮明色地上裝飾花鳥紋飾，在視覺效果上確實類似服裝，且釉色如藕荷色系、深藍、淺藍、淺綠等，也絕少見於前朝作品，反而與晚清宮廷服飾相符，如藕荷色地瓷器與光緒年間製作的藕荷地百蝶紋外衣，顏色幾無二致（圖19、圖20）。

　　筆者認為，上述大雅齋瓷器與宮廷服飾紋樣的母題、表現方式以及顏色之所以有高度共通點，與兩者在一定程度上共用小樣有關。慈禧自同治初年攝政開始，即掌控造辦處的各種造作活動，非常熟悉其運作方式，因此如果她產生把衣著、使用器物都妝點著類似圖案的意圖，造辦處便可輕易完成任務。事實上，自康熙朝時劉源提供各種小樣被廣泛應用在瓷器、木器、漆器甚至御墨上以來，清代宮廷藝術造作逐漸出現製做各種用器時共用小樣的現象，除了展現訂製者對於將同一主題「複製」到不同媒材的興趣，亦可能與特定政治意圖之宣傳、展示有關。

出身宮闈的慈禧對這種跨媒材複製並不陌生。她長年指揮造辦處的各種造作活動，而其中最熟悉也最熱衷的是服裝與首飾的訂製，因此不難想像在訂製大雅齋瓷器時，可能參考服飾設計，且從服裝推想特定顏色與圖案搭配的效果。《活計清檔》確實提供支持這個假設的重要依據。本文曾提到清代帝王與御窯廠由個人逐漸過渡到制度化的溝通模式。有趣的是，由前述造辦處檔案與劉坤一的奏摺可知，從同治五年（1866）頒布御窯廠應遵行書寫「同治年製」楷書款開始，慈禧透過既成的制度發布各類小樣的製作命令，不過多由繡活處承旨，該處也負責造辦處與御窯廠之間的文件傳遞，包括同治大婚瓷、大雅齋瓷器等。

繡活處在同治朝以前稱「綉作」，在造辦處檔案中最早出現於雍正年間，為造辦處下一個不算重要的作坊，不曾負責織繡荷包、枕頭或少量衣物以外的任務，何時易名為繡活處尚待考證，且其執掌內容亦需釐清，但就同、光兩朝的記錄看來，當時的繡活處負責的事項，遠比雍正朝初設立時複雜。[72] 除了窯務相關事宜外，有時該處也負責為慈禧想訂製的衣服樣式起稿。例如同治八年（1869）四月二九日慈禧欲修改其珠寶朝掛立水，命令繡活處呈稿，[73] 而同年九月十七日又傳如意館的沈振麟、沈貞等六人「逐日進宮畫金銀小雙喜金萬字五彩等花氅衣、襯衣、緊身馬褂等樣共七十四件」，[74] 顯示繡活處與如意館同時都可能負責小樣製作，而這也可能是瓷器小樣與宮廷服飾風格近似的原因之一。但在對綉活處於同治以前的活動有更清楚地理解前，現階段這毋寧是筆者的假說。

另一個反映慈禧與大雅齋瓷器直接關聯的線索，則是在大雅齋瓷器釉色中最為突出的深藕荷色。雖說學界普遍同意這是慈禧喜愛的服色，並以此作為其參與訂製的證據，但筆者認為此關聯不能單純以訂製者好尚帶過，必須考慮晚清滿人婦女的服色與衣著常規帶來的影響。這毋寧說是慈禧在有限選擇中較喜愛的顏色。據晚清掌故筆記《道咸以來朝野雜記》的記載，旗人已婚婦女的服色，有一定常規：

> 其次禮服則襯衣、氅衣皆挽袖者（即緣以花邊，將大袖捲上）。氅衣分大紅色、藕荷色、月白色（皆有繡花，或淨面，分穿者之年歲、行輩定之）。以上皆雙全婦人所著者。若孀婦氅衣或藍色，則醬色，襯衣則視外氅衣顏色配合之。[75]

比對慈禧個人位於西苑的小織造綺華館所生產的布匹，除了代表皇室的黃色與鵝黃色外，大多是湖色、月白色、品月色和藕荷色，確實符合上述慣例。[76] 這顯示即便慈禧貴為皇太后，其衣著依然遵守旗人婦女的規範。這些冷色系顏色中，唯藕荷色顯得貴氣，故或許相對受其眷愛。

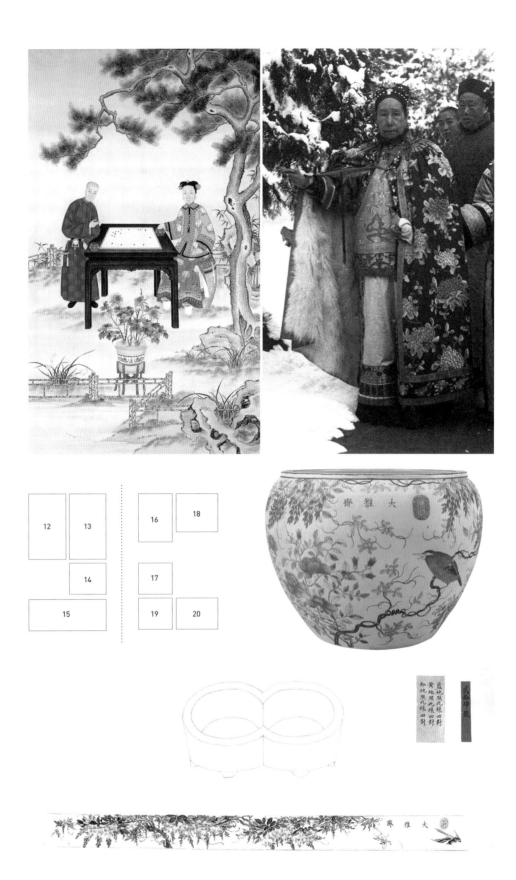

			16	18
12	13			
			17	
	14			
15			19	20

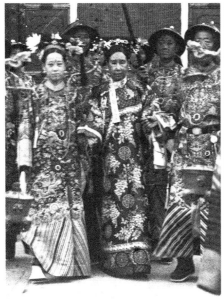

圖 12 ｜清代宮廷畫家，《孝欽后弈棋圖》，1862–1874，北京故宮博物院。

圖 13 ｜清裕勛齡，《慈禧太后肖像》，1904，美國弗利爾美術館（Freer Gallery of Art, Washington D.C.）。

圖 14 ｜清粉地綠彩花鳥魚缸，1875–1876，北京故宮博物院。引自《官樣御瓷—故宮博物院藏清代製瓷官樣與御窯瓷器》，頁 207。

圖 15 ｜清代宮廷畫家，《畫藤蘿雙圓盆樣》，1874，北京故宮博物院藏。引自《官樣御瓷—故宮博物院藏清代製瓷官樣與御窯瓷器》，頁 178。

圖 16 ｜清裕勛齡，《慈禧太后肖像》，1904，美國弗利爾美術館（Freer Gallery of Art, Washington D.C.）。

圖 17 ｜清綠地墨彩花鳥紋魚缸，1875–1876，北京故宮博物院藏。引自《官樣御瓷—故宮博物院藏清代製瓷官樣與御窯瓷器》，頁 161。

圖 18 ｜清裕勛齡，《慈禧太后肖像》，局部，1904，美國弗利爾美術館（Freer Gallery of Art, Washington D.C.）。

圖 19 ｜清藕荷地粉彩花鳥紋大魚缸，光緒元年（1875）至二年。引自《官樣御瓷—故宮博物院藏清代製瓷官樣與御窯瓷器》，頁 200。

圖 20 ｜清藕荷色刺繡百蝶紋大襟馬褂，十九世紀下半，北京：北京故宮博物院藏。引自《紫禁城の后妃と宮廷藝術》，東京：セゾン美術館，1997，頁 72。

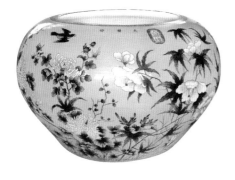

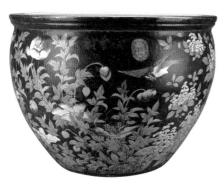

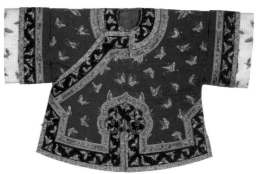

| 結論 |

　　由本文的分析可知，訂製大雅齋瓷器固然是慈禧太后的空前創舉，但若沒有當時特殊的時空背景，也難以成立。首先，清代帝王訂製瓷器傳統其來有自，且非常制度化，從如意館依照帝王指令製作畫樣，或由造辦處其他作坊製作木樣後，交給御窯廠製作，成品完成後解京備查，小樣也一併繳回。雖然御窯廠因太平天國之亂而中斷十年，但在同治五年（1866）重建完成後依舊遵行此制度，慈禧藉燒造同治大婚瓷的機會熟悉這套流程，並了解御窯廠能達成什麼技術。因此同治十二年（1873）底慈禧決意訂製大雅齋瓷器時，從小樣製作到送交御窯廠一氣呵成，並大規模應用燒大婚瓷時歷經困難才復興的填黃技術。圓明園重建計劃停工、同治駕崩等變故並未影響這套燒造機制，故大雅齋瓷器便於光緒元年（1875）、二年（1876）陸續完成。

　　製瓷對慈禧而言，或許是攝政時接收的各種帝王職責與特權中的一部分—她有責任延續御窯廠的活動，也有特權訂製自己需要的器物。不過，雖然她在訂製瓷器的流程上遵循既有機制，但這套瓷器的風格，卻與前朝帝王品味大不相同。如果瓷器訂製與其掌握之男性化的攝政權力密不可分，那麼大雅齋瓷器的風格則處處反映慈禧女性化的一面。堂銘款與印章相搭配與吉祥花鳥主題紋飾的選擇，和包括慈禧在內的大多數女性畫家之創作互相呼應；多數瓷器圖樣和釉色和晚清宮廷服飾密切相關，顯示慈禧從女性最熟悉的領域汲取設計靈感。顯然對她而言，大雅齋瓷器不是要複製帝王品味，而是從宮闈女性的角度出發，製作一套適合原本預定用以頤養天年之天地一家春宮殿的瓷器。乾隆皇帝延伸自「河濱遺範」典故，把製瓷與聖王之治結合的政治理念，在製作大雅齋款瓷器時似乎並尚未在慈禧心念中。不過慈禧於光緒朝訂製的瓷器亦失去大雅齋瓷器的強烈女性化風格，或許與喪子後失去家庭，轉將重心放在政事上，訂製瓷器的目的轉為展現政治實力有關。例如光緒十一年（1885）為新裝修的體和殿訂製的同名款瓷器，僅有白、黃兩地色，裝飾圖案則多為秋季時令花卉與少量仙鶴、蝙蝠等吉祥禽鳥紋飾。[77]

　　中西學界對於慈禧太后這個近代中國最具影響力的女子，有各種複雜的情結。她尚在世時西方輿論圈對其評價由同治中興的明君到阻礙辛酉政變、發動義和拳亂的殘酷暴君，起伏跌宕，而在中國則直到近年反省她晚年推動的新政如何影響民國現代化時，才開始挖掘她作為攝政皇太后的正面意義。[78]但在沒有留下可靠自我表述文字的情況下，我們如何突破各種間接資料的限制，追索慈禧的自我認同？既然藝術品是人為意志的載體，且清代帝王訂製作品時幾無困難地將自己的喜好投射到作品上，慈禧太后訂製的各種作品，不啻是她的自我寫照。本文分析的大雅齋瓷器，即是一例。它對於藝術史的重要性，在提供我們觀察性別與階級如何影響作品風格，以及清宮造作

中不同媒材的交流。而對於理解慈禧，大雅齋瓷器則反映其人格與性別認同的複雜性，靜靜記錄訂製者在陰陽光譜兩極間遊走的足跡。她利用政治權力介入宮廷瓷器造作，卻未放棄自身的女性特質，挑選各種符合社會期待的紋樣來裝點用器。於是冰冷的陶瓷器霎時也有了人的溫度，提供工藝美術史除了宏觀技術、經濟與微觀收藏、審美等研究面向外，另一個充滿可能與挑戰的角度。

表一　大雅齋瓷器款式、底釉色列表

編號	小樣名稱	底釉色	《官樣御瓷》圖版號
1	畫荷花魚缸樣（並燒造餐具）	粉地	44
2	畫藤蘿花魚缸樣（並燒造餐具）	淺綠地	50
3	畫球梅花魚缸樣（並燒造餐具）	藕荷地	48
4	畫葵花魚缸樣（並燒造餐具）	翡翠地	30
5	畫水墨芙蓉花魚缸樣（並燒造餐具）	明黃地	29
6	畫墨梔子花盆樣	粉地、明黃地	45
7	畫臘梅插花花盆樣	粉地、藕荷地	51
8	畫墨藤蘿西府海棠花瓶樣	淺綠地、大紅地	98
9	粉地畫墨梅花花瓶樣	粉地	99
10	粉地畫花卉花瓶樣	粉地、藕荷地	100
11	粉地畫玉美人花瓶樣	粉地、藍地	101
12	粉地畫牡丹花瓶樣	翡翠地、豆青地	46
13	粉地畫丁香海棠花瓶樣	粉地	102
14	粉地畫桂子蘭孫花瓶樣	淺藍地、明黃地	103
15	粉地畫三秋獻瑞花瓶樣	粉地、淺藕荷地	104
16	畫壽桃花長方花盆合牌樣	淺藕荷地、粉地	31
17	畫水墨梅花長方花盆合牌樣	黃地、淺豆青地	32
18	畫牡丹花長方花盆合牌樣	粉地	33
19	畫謝秋圖長方花盆合牌樣	藕荷地、粉地、黃地	34
20	畫墨梔子窩角長方盆合牌樣	大紅地、藍地	35
21	畫牡丹八角長方盆合牌樣	翡翠的、大紅地	36
22	畫墨花卉六角長方盆合牌樣	綠地、黃地	47
23	畫墨花卉雙圓六角盆合牌樣	粉地、藕荷地	37
24	畫藤蘿雙圓合牌樣	粉地、藕荷地	38
25	畫花卉海棠式盆合牌樣	粉地、黃地	39
26	畫勤娘子腰圓式盆合牌樣	大紅、粉地	40
27	畫蝴蝶梅花面蝶合牌樣	淺藍地、淺綠地、粉地	41
28	畫墨花卉方盛盆合牌樣	大紅地、藍地	42
29	畫花卉銀錠式盆合牌樣	粉地、藕荷地	43
30	畫荷花圓盆合牌樣	豆青、淺藍、明黃	49
31	畫花卉梅花式盆合牌樣	深藍、淺藍、豆青	28

註釋

1 ｜過去數十年來，西方藝術史學界已出版許多探討女性藝術家與藝術之陰性特質的文章。在藝術贊助的範疇中，最值得關注的是 Wanda Corn 提出以「matron」指涉「女性贊助人」，以區別於「patron」，即廣義的贊助人一詞。Corn 認為二十世紀初期之女性藝術贊助人從高調的公開活動中，獲得定義文化的話語權，並且將藝術欣賞推向大眾，因此使現代美國藝術迅速發展，更展現出她們與男性藝術贊助者相當不同的特質。自此以來，「matronage」即「女性藝術贊助」便被女性藝術史學者廣泛使用。參見 Wanda Corn ed., *Cultural Leadership in America: Art Matronage and Patronage* (Boston, Mass.: Trustees of the Isabella Stewart Gardner Museum, 1997), pp. 9–24。

2 ｜參見李湜，《明清閨閣繪畫研究》（北京：紫禁城出版社，2008）；赫俊紅，《丹青奇葩:晚明清初的女性繪畫》（北京：文物出版社，2008）；Hui-shu Lee, *Empresses, Art and Agency in Song Dynasty China* (Seattle: University of Washington Press, 2010).

3 ｜對於刺繡作為女性家庭經濟活動的研究以 Francesca Bray 著力最多，參見 Francesca Bray, *Technology and Gender: Fabrics of Power in Late Imperial China* (Berkeley: University of California Press, 1997); *Technology, Gender and History in Imperial China: Great Transformations Reconsidere* (New York: Routledge, 2013), pp. 91–171。此外，Dorothy Ko 是西方學界最早留意刺繡與性別關係的學者之一，曾發表清末民初刺繡家沈壽（1876–1921）的論文，參見 Dorothy Ko, "Between the Boudoir and the Global Market: Shen Shou, Embroidery and Modernity at the Turn of the Twentieth Century," in Jennifer Purtle and Hans Thomsen eds., *Looking Modern: Culture from Treaty Ports to World War II* (New York: Columbia University Press, 2009), pp. 38–61。此外，*East Asian Visual East Asian Science, Technology and Medicine* 期刊於 2012 年出版由 Angela Sheng 主編之特刊，則是探討女性刺繡之專刊。

4 ｜謝明良，〈乾隆的陶瓷鑑賞觀〉，《故宮學術季刊》21.2（2003）：7–8。

5 ｜Ming Wilson, Percival David Foundation of Chinese Art, and Victoria and Albert Museum, *Rare Marks on Chinese Ceramics* (London: The School of Oriental and African Studies, University of London in association with the Victoria and Albert Museum), 1998, cat 52, 58.

6 ｜早期關於大雅齋瓷器的論述，皆著重於描述器型、紋飾，並且以之作為慈禧太后奢靡的證據之一，對製作脈絡甚至「大雅齋」款之意義，未多著墨。參見 R. Longsdorf, "Dayazhai Ware: Porcelain of the Empress Dowager," *Orientations* 23:3 (1992), pp. 45–56；耿寶昌，《明清瓷器鑑定》，北京：紫禁城出版社，1993 年，頁 318。H. A. Van Oort 是西方學界中較早談論大雅齋瓷器者，但他誤認之為慈禧六十大壽時燒造的瓷器，且書中的圖版 77，顯然為贗品。H. A. Van Oort, *Chinese Porcelain of the 19th and 20th Centuries* (Lochem: Tijdstroom, 1977), pp. 58–62.

7 ｜耿寶昌，《明清瓷器鑑定》，頁 268–269。

8 ｜郭興寬、王光堯，〈大雅齋瓷器與瓷器小樣〉，《紫禁城》，2004 年第 5 期，總第 126 期，頁 117–121；張小銳，〈大雅齋瓷器年代之謎〉，同期刊，頁 122–123。

9 ｜郭興寬、胡德生、趙小春，〈禁宮何處大雅齋〉，《紫禁城》，2005 年第 1 期，總第 128 期，頁 188–191；周蘇琴，〈「大雅齋」區的所在地及其使用探析〉，《故宮博物院院刊》，2008 年 2 期，頁 56–71。

10 ｜故宮博物院編，《官樣御瓷─故宮博物院藏清代製瓷官樣與御窯瓷器》（北京：紫禁城出版社，2007）。除了北京故宮之外，南京博物院亦收藏為數甚夥的大雅齋瓷器，參見徐湖平，〈天地一家春──談大雅齋瓷器〉，《東南文化》，2000 年 10 月，頁 6–23。

11 ｜趙聰月，〈慈禧御用堂銘款瓷器〉，收入故宮博物院、首都博物館編，《故宮珍藏慈禧的瓷器》（北京：首都博物館，2013），頁 7–14。

12 ｜趙聰月，〈嬛嬛後宮，御用佳瓷─晚清后妃御用堂銘款瓷器〉，《紫禁城》，2013 年第 3 期，頁 72–119。

13 ｜張廷玉等奉敕撰，《清朝文獻通考》（杭州：浙江古籍出版社萬有文庫本，2000），卷 39，〈國用考一〉。

14 ｜藍浦，《景德鎮陶錄》卷 2，〈國朝御器廠恭記〉，收入《美術叢書》（據 1947 年四版增訂本影印，新北市：藝文印書館，1975），第 9 冊。關於清代官窯的始設年代考證，另參王光堯，〈清代御窯廠的建立與終結──清代御窯廠研究之一〉，《中國古代官窯制度》（北京：紫禁城出版社，2004），頁 158–167。

15 ｜清初內廷與御窯廠關聯較緊密時，郎廷極（1663–1715）以江西巡撫之職督理，而唐英（1682–1756）則是高宗直接由內務府派遣掌理窯務。參見王光堯，〈清代御窯廠的管理與生產制度〉，《中國古代官窯制度》，頁 177–178；藍浦，《景德鎮陶錄》，卷 2，〈國朝御器廠恭記〉。

16 ｜趙爾巽等撰，《清史稿》（北京：中華書局，1976–1977），卷 24，〈德宗本紀二〉。另參見王光堯，〈清代御窯廠的建立與終結─清代御窯廠研究之一〉，頁 167。

17 ｜王光堯，〈清代御窯廠的管理與生產制度〉，頁 180。

18 ｜劉廷璣，《在園雜志》，收入《遼海叢書》（臺北：藝文印書館，1971），第 29 冊，卷 1，頁 15。另《清史稿》亦有〈劉源傳〉，但內容多沿用此書：「時江西景德鎮開御窯，[劉]源呈瓷樣數百種。參古今之式，運以新意，備諸巧妙。於彩繪人物山水花鳥，尤各極其勝。及成，其精美過於明代諸窯。其他御用木漆器物，亦多出作佳，聖祖甚眷遇之」。《清史稿》，卷 505，〈劉源傳〉。

19 ｜董健麗，〈同治大婚瓷研究〉，《故宮博物院院刊》，2010 年期 3，頁 123。

20 ｜乾隆朝的瓜迭綿綿紋碗作例，參見徐湖平編，《中

國清代官窯瓷器》（上海：上海文化，2006），頁 218。

21 │《雍正四年各作成做活計清檔》，收入《養心殿造辦處史料輯覽》（北京：紫禁城出版社，2003），第一輯，頁 64，雍正四年六月十三日，畫作。

22 │王光堯，〈從故宮藏清代制瓷官樣看中國古代官樣制度〉，頁 18。

23 │同上註，頁 22。筆者對保持獨特性的說法持保留態度，因為王氏在別文中指出清宮對於御窯廠的大量廢品採取幾種比原地銷毀更經濟的措施，其中包括在景德鎮變價處理，以補貼支出。如此一來，這些御用瓷器雖有瑕疵，但依然可作為一般民窯仿制的範本，從根本上違背內廷戮力保持御用器的獨特性之說。參見王光堯，〈清代御窯廠的管理與生產制度〉，頁 198–199。

24 │王光堯，〈清代御窯廠的管理與生產制度〉，頁 198–199。

25 │清代御窯廠每年的預算從乾隆四年（1739）起為一萬兩，但自嘉慶四年（1799）仁宗親政起減半為五千兩，至崇尚簡約的宣宗朝，更於道光二十七年（1847）減至二千兩。參見曾國藩、劉坤一等修，劉繹、趙之謙等纂，《光緒江西通志》（上海：上海古籍出版社，據光緒六年刻本影印，1995），卷 93，頁 8。

26 │北京故宮博物院編，《官樣御瓷—故宮博物院藏清代製瓷官樣與御窯瓷器》，頁 282–291。

27 │立兩位皇太后並非文宗本意，根據《敬事房日記檔》的紀錄，鈕祜祿氏於七月十七日初祭文宗時已被尊為皇太后，而隔日才由穆宗親封懿貴妃為皇太后。由此可看出慈禧的晉封，極可能是她以生母的地位影響時年僅六歲的穆宗意向。關於辛酉政變始末與此文獻之出處，參見徐徹，《慈禧大傳》（遼陽：遼瀋書社，1994），頁 81–168，頁 107–108。

28 │此清單內容見《光緒江西通志》，卷 93，頁 13b–16a。

29 │《內務府廣儲司奏銷檔》，〈奏請飭催九江關燒造瓷器折附件：定陵等處需用祭器清單〉，收於《奏銷檔》（北京：中國第一歷史檔案館藏），檔案編號 704-091，同治三年八月二十六日。轉引自王光堯，〈清代御窯廠的建立與終結——清代御窯廠研究之一〉，頁 158。

30 │景德鎮陶瓷研究所編，《景德鎮陶瓷史稿》（北京：三聯書店，1959），頁 300。

31 │《內務府造辦處各作成做活計清檔》（臺北：國立故宮博物院圖書館藏《內務府造辦處各作成做活計清檔》微縮影本），同治五年四月十九日條，Box No.36_205_582。

32 │〈江西巡撫劉坤一為重新燒造同治皇帝大婚瓷器奏折〉（北京：中國第一歷史檔案館藏同治九年內務府抄錄檔）。此文獻原件照片刊登於張小銳，〈清宮瓷器畫樣的興衰〉，《官樣御瓷—故宮博物院藏清代製瓷官樣與御窯瓷器》，頁 42，圖 8。

33 │同上註。

34 │《內務府雜件》（北京：中國第一歷史檔案館藏）。轉引自張小銳，〈清宮瓷器畫樣的興衰〉，頁 41。

35 │董健麗，〈從檔案看同治大婚瓷〉，《官樣御瓷—故宮博物院藏清代製瓷官樣與御窯瓷器》，頁 50。

36 │清代中晚期官窯釉料配方的變化目前學界研究不多，但據日人北村彌一郎在 1907 年到中國調查後撰寫的《清國窯業調查報告書》所指，當時繪製釉上彩瓷的各種顏料，除了繪製粉紅色所需的金水是從德國經日本神戶進口之外，其他都是在中國本地製造，故可推想這種偏藍的藕色釉，是晚清景德鎮創發出的新釉色。北村彌一郎，《清國窯業調查報告書》（東京：農商務省商工局，1908），頁 41。

37 │〈江西巡撫劉坤一為重新燒造同治皇帝大婚瓷器奏折〉。

38 │詔書原件現藏於臺灣國立故宮博物院，正文參見吳相湘，《晚清宮廷實紀　第一輯》（臺北：正中書局，1952），頁 22。關於圓明園重建工程的研究，詳參劉敦楨，《同治重修圓明園史料》（北京：中國營造學社，1933），收錄至《劉敦楨文集》（南京：中國建築工業出版社，1982），頁 287–390。

39 │《內務府檔》，同治十二年十一月二十日，引自中國第一歷史檔案館編，《圓明園》（上海：上海古籍出版社，1991），頁 628。

40 │關於慈禧參與天地一家春宮殿的設計與施工的研究，參見 Ying-chen Peng, "A Palace of Her Own: Empress Dowager Cixi (1835–1908) and the Reconstruction of the Wanchun Yuan," Nan Nü 14 (2012), pp. 47–74.

41 │《內務府造辦處各作成做活計清檔》，同治十三年四月二十四日條，微捲影印頁號 41-116-588。

42 │劉暢、李時偉，〈從現存圖樣資料看清代晚期長春宮改造工程〉，《故宮博物院院刊》，2005 年 5 期，頁 203。

43 │《內務府造辦處各作成做活計清檔》，同治十三年三月三十日條，微捲影印頁號 41-47-588。

44 │張小銳，〈大雅齋瓷器年代之謎〉，頁 123。

45 │《傳九江活計底單》原件照片，參見張小銳，〈清宮瓷器畫樣的興衰〉，頁 43，圖 10。

46 │劉敦楨，《同治重修圓明園史料》，頁 267–375。

47 │〈江西巡撫劉坤一請寬限來年燒造瓷器奏片〉（北京：第一歷史檔案館藏同治十三年內務府抄錄）。原件照片刊登於張小銳，〈清宮瓷器畫樣的興衰〉，頁 44，圖 11。

48 │徐徹，《慈禧大傳》，頁 251。

49 │尾崎洵盛，〈清朝陶瓷概觀〉，《世界陶瓷全集》（東京：小學館出版社，1981），第 12 卷，頁 185。許之衡在《飲流齋說瓷》一書集錄常見的堂銘款，分類為「帝王」、「親貴」、「名士而達官者」、「雅匠良工」，但羅列的堂銘款或有訛誤，例慎德堂款瓷器，在許氏記錄中被稱為親貴諸王之物，但實際上是宣宗訂製瓷。許之衡，《飲流齋說瓷》（臺北：中華民俗學會據 1924 初版再版，1984），頁 97–98。

50 │趙小春、郭興寬、胡德生，〈禁宮何處大雅齋〉，頁 190–191。

51 │ 周蘇琴，〈「大雅齋」區的所在地及其使用探析〉，頁 56–71。

52 │ 趙聰月，〈慎德堂與慎德堂款瓷器〉，頁 113–129。

53 │ 李湜，《明清閨閣繪畫研究》，頁 182–184。

54 │ Isaac T. Headland, *Court Life in China: The Capital, Its Officials and People* (New York and Chicago: Fleming H. Revell, 1909), pp. 89–90.

55 │ 王正華，〈走向公開化：慈禧肖像的風格形式、政治運作與形象塑造〉，《美術史研究集刊》，2012 年第 32 期（3 月），頁 249。

56 │ 徐徹，《慈禧大傳》，頁 29。關於滿人婦女教育的研究，參見 Evelyn S. Rawski, *The Last Emperors: A Social History or Qing Imperial Institutions* (Berkeley: University of California Press, 1998), pp. 113–114.

57 │ 這封草稿現藏臺灣國立故宮博物院，最早由吳相湘發表，參見吳相湘，《晚清宮廷實記》（臺北：正中書局，1966），第一輯，卷首，圖版 1。

58 │ 李湜，《明清閨閣繪畫研究》，頁 192–196；宮崎法子，《花鳥・山水畫を讀み解く—中國繪畫の意味》（東京：角川書店，2003），頁 217–220。

59 │ 《內務府造辦處各作成做活計清檔》，同治九年七月二十七日，微捲影印頁號 37-517-546。

60 │ 故宮博物院編，《官樣御瓷—故宮博物院藏清代製瓷官樣與御窯瓷器》，頁 310。

61 │ 同上註，頁 174。

62 │ 《內務府造辦處各作成做活計清檔》，同治五年正月初五日條，微捲影印頁號 36-161-582。

63 │ 郭黛姮，《華堂溢彩：中國古典建築內檐裝修藝術》（上海：上海科學技術出版社，2003），頁 142。

64 │ 「體和殿製」款瓷器亦收錄於《官樣御瓷》中，是光緒九年（1883）為了翌年慈禧五十大壽而訂製，紋飾變化較少，多為裝飾寓意長壽的植物花草紋飾，有淡黃釉、藕荷釉與淡綠釉，以及青花等釉色種類。「儲秀宮製」款瓷器，可能亦是為同一場合而製作，多為裝飾龍紋或素三彩的大型果盤，而「長春宮」款瓷器，燒造時間不明，但大多是裝飾壽桃、海水江崖等吉祥紋飾的文房用具。參見呂成龍，〈獨具風格的「體和殿製」款瓷器〉，《官樣御瓷——故宮博物院藏清代製瓷官樣與御窯瓷器》，頁 219–221；劉偉，《帝王與宮廷瓷器》（北京：紫禁城出版社，2010），頁 469–477。

65 │ 王光堯，〈從故宮藏清代制瓷官樣看中國古代官樣制度〉，頁 21。

66 │ 李湜，〈同治、光緒朝如意館〉，《故宮博物院刊》，2005 年 6 期，頁 110–111。

67 │ 《內務府造辦處各作成做活計清檔》，同治十一年十二月十三日。微捲影印頁號 39-35-514。

68 │ 就筆者所知，繡球花紋在雍正朝的瓷胎畫琺瑯作品中偶有所見，例如收藏於臺北國立故宮博物院的雍正琺琅彩瓷海棠繡球盤，但其後並未成為官窯中常用的裝飾圖案。參見余佩瑾編，《金成旭映——清雍正琺瑯彩瓷》（臺北：國立故宮博物院，2013 年），頁 94–95。

69 │ 慈禧晚年的肖像照片，皆是御前女官裕德齡的兄長裕勛齡拍攝。根據裕德齡的 *Two Years in the Forbidden City*，這批現藏於美國弗利爾美術館的冬日出遊照片，是慈禧過七十大壽前不久在園中散步時所攝。Yu Deling, *Two Years in the Forbidden City*, 1911, reprint, (New York: Moffat, Yard and Company, 1917), p. 378.

70 │ Katherine Carl 透過美國公使夫人 Sarah Conger 的引薦於 1903 年夏天入宮為慈禧繪製油畫肖像，最知名的一幅即為 1904 年運往美國聖路易世界博覽會的巨幅肖像。關於這幅慈禧身穿紫藤花圖案常服的肖像繪製經過，見 Katherine Carl, *With the Empress Dowager of Chin* (London: Eveleigh Nash, 1906), p. 8.

71 │ 鄭宏，〈大雅齋瓷器〉，《官樣御瓷—故宮博物院藏清代製瓷官樣與御窯瓷器》，頁 152。慈禧對藕荷色服裝的偏好，另見宗鳳英，〈慈禧的小織造—綺華館〉，《故宮文物月刊》，161（1996）：42–55。

72 │ 內務府造辦處檔案中關於繡作的最早紀錄為雍正七年四月二十日，參見《清宮內務府造辦處檔案總匯》，冊 3，頁 477。筆者感謝林顧玲女士的教示。

73 │ 《內務府造辦處各作成做活計清檔》，同治八年四月二三日條，微捲影印頁號 37-174-546。

74 │ 同上註。

75 │ 崇彝，《道咸以來朝野雜記》（北京：北京古籍出版社，1982），頁 33。

76 │ 宗鳳英，〈慈禧的小織造——綺華館〉，頁 48。

77 │ 趙聰月，〈慈禧御用堂銘款瓷器〉，頁 11。體和殿位於紫禁城翊坤宮後殿，於光緒十年（1884）年因應慶祝慈禧太后五十大壽而改建為宴飲休憩的場所。

78 │ 關於慈禧歷史形象變化，參見鄺兆江，〈慈禧形象初探〉，《大陸雜誌》，1980 年 3 期（9 月），卷 61，頁 4–15。近期關於慈禧較修正性的評述，可參見陳捷先，《慈禧寫真》（臺北：遠流出版社，2010）。

● ◉
●

書徵
目引

傳統文獻

一、古籍

（清）中國第一歷史檔案館編，《圓明園》，上海：上海古籍出版社，1991。

（清）《內務府造辦處各作成做活計清檔》，微縮影本，

臺北：國立故宮博物院圖書館藏。

（清）《內務府雜件》，北京：中國第一歷史檔案館藏。

（清）〈〔同治三年八月二十六日〕奏請飭催九江關燒造瓷器折附件：定陵等處需用祭器清單〉，《內務府廣儲司奏銷檔》，北京：中國第一歷史檔案館藏。

（清）〈江西巡撫劉坤一為重新燒造同治皇帝大婚瓷器奏折〉，《同治九年內務府抄錄檔》，北京：中國第一歷史檔案館藏。

（清）〈江西巡撫劉坤一請寬限來年燒造瓷器奏片〉，《同治十三年內務府抄錄檔》，北京：中國第一歷史檔案館藏。

（清）朱家溍編，《養心殿造辦處史料輯覽》，北京：紫禁城出版社，2003。

（清）崇彝，《道咸以來朝野雜記》，北京：北京古籍出版社，1982。

（清）曾國藩、劉坤一等修，劉繹、趙之謙等纂，《光緒江西通志》，上海：上海古籍出版社據光緒六年刻本影印，1995。

（清）張廷玉等奉敕撰，《清朝文獻通考》，萬有文庫本，杭州：浙江古籍出版社，2000。

（清）趙爾巽等撰，《清史稿》，北京：中華書局，1976–77。

（清）〈傳九江活計底單〉，北京：中國第一歷史檔案館藏。

（清）劉廷璣，《在園雜志》，收入《遼海叢書》，第二九冊，臺北：藝文印書館，1971。

（清）藍浦，《景德鎮陶錄》，收入《美術叢書》，第九冊，新北：藝文印書館，1975，據 1947 年四版增訂本。

〔日〕北村彌一郎，《清國窯業調查報告書》，東京：農商務省商工局，1908。

二、資料庫

《申報》（上海），1872–1896，http://spas.egreenapple.com/WEB/ INDEX.html（查詢時間：2011 年 7 月 3 日）

近人著作

一、中文專書

・作者不明
1997 《紫禁城の后妃と宮廷藝術》，東京：セゾン美術館。

・王正華
2012 〈走向公開化：慈禧肖像的風格形式、政治運作與形象塑造〉，《美術史研究集刊》第 32 期，頁 239–316。

・王光堯
2004 《中國古代官窯制度》，北京：紫禁城出版社。

・北京故宮博物院編
2007 《官樣御瓷—故宮博物院藏清代製瓷官樣與御窯瓷器》，北京：紫禁城出版社。

・余佩瑾
2006 〈唐英與雍乾之際官窯的關係—以清宮琺瑯彩瓷的繪製與燒造為例〉，《故宮學術季刊》24.1，頁 1–44。

・吳相湘
1952 《晚清宮廷實紀 第一輯》，臺北：正中書局，1952。

・李湜
2005 〈同治、光緒朝如意館〉，《故宮博物院院刊》第 6 期，頁 99–115。
2008 《明清閨閣繪畫研究》，北京：紫禁城出版社。

・宗鳳英
1996 〈慈禧的小織造—綺華館〉，《故宮文物月刊》總第 161 期，頁 42–55。

・施靜菲
2007 〈十八世紀東西交流的見證—清宮畫琺瑯工藝在康熙朝的建立〉，《故宮學術季刊》24.3，頁 45–94。

・徐湖平
2000 〈天地一家春—談大雅齋瓷器〉，《東南文化》第 10 期，頁 6–23。

・徐湖平編
2006 《中國清代官窯瓷器》，上海：上海文化。

・徐徹
1994 《慈禧大傳》，遼陽：遼瀋書社。

・耿寶昌
1993 《明清瓷器鑑定》，北京：紫禁城出版社。

・國立故宮博物院編
1995 《福壽康寧：吉祥圖案瓷器特展圖錄》，臺北：國立故宮博物院。

・崇彝
1982 《道咸以來朝野雜記》，北京：北京古籍出版社。

・張小銳
2004 〈大雅齋瓷器年代之謎〉，《紫禁城》第 5 期，頁 122–123。

・許雅惠
2011 〈南宋金石收藏與中興情節〉，《美術史研究集刊》第 31 期，頁 1–43。

・郭興寬、王光堯
2004 〈大雅齋瓷器與瓷器小樣〉，《紫禁城》第 5 期，頁 117–121。

・郭黛姮
2003 《華堂溢彩：中國古典建築內檐裝修藝術》，上海：上海科學技術出版社。

・陳捷先
2010 《慈禧寫真》，臺北：遠流出版社。

・景德鎮陶瓷研究所編
1959 《景德鎮陶瓷史稿》，北京：三聯書店。

・馮明珠主編
2009 《雍正—清世宗文物大展》，臺北：國立故宮博物院。
2011 《康熙大帝與太陽王路易十四特展》，臺北：國立故宮博物院。

・董健麗
2010 〈同治大婚瓷研究〉，《故宮博物院院刊》第 3 期，頁 117–127。

・赫俊紅
2008 《丹青奇葩：晚明清初的女性繪畫》，北京：文物出版社。

・趙聰月
2010 〈慎德堂與慎德堂款瓷器〉，《故宮博物院院刊》第 2 期，頁 113–129
2013 〈慈禧御用堂銘款瓷器〉，收入故宮博物院、首都博物館編，《故宮珍藏慈禧的瓷器》，北京：首都博物館，頁 7–14。
2013 〈嬛嬛後宮，御用佳瓷—晚清后妃御用堂銘款瓷器〉，《紫禁城》第 3 期，頁 72–119。

・劉芳如主編
2003 《群芳譜—女性的形象與才藝 》，臺北：國立故宮博物院。

・劉偉
2010 《帝王與宮廷瓷器》，北京：紫禁城出版社。

・劉敦楨
1982 〈同治重修圓明園史料〉，原刊於 1933 年，收於《劉敦楨文集》，南京：中國建築工業出版社，頁 287–390。

・劉暢、李時偉
2005 〈從現存圖樣資料看清代晚期長春宮改造工程〉，《故宮博物院院刊》第 5 期，頁 190–206。

・蔡和璧
2003 〈監督官、協造與乾隆御窯興衰的關係〉，《故宮學術季刊》21.2，頁 39–57。

・謝明良
2003 〈乾隆的陶瓷鑑賞觀〉，《故宮學術季刊》21.2，頁 1–38。
2010 〈宋人的陶瓷賞鑒及建盞傳世相關問題〉，《美術史研究集刊》第 29 期（2010），頁 67–112。

・鄺兆江
1980 〈慈禧形象初探〉，《大陸雜誌》第 61 卷第 3 期，頁 4–15。

二、日文專著

・尾崎洵盛
1981 〈清朝陶瓷概觀〉，《世界陶瓷全集》，第十二卷，東京：小學館出版社。

・宮崎法子
2003 《花鳥・山水畫を讀み解く—中國繪畫の意味》，東京：角川書店。

三、西文專著

・Bray, Francesca.
1997 Technology and Gender: Fabrics of Power in Late Imperial China, Berkeley: University of California Press.
2013 Technology, Gender and China's Great Transformations: Great Transformations Reconsidered, New York: Routledge, 2013.

・Broude, Norma and Mary D. Garrad eds.
2005 Reclaiming Female Agency: Feminist Art History after Postmodernism, Berkeley: University of California Press.

・Carl, Katherine.
2006 With the Empress Dowager of China, London: Eveleigh Nash.

・Clunas, Craig.
2004 Elegant Debts: The Social Art of Wen Zhengming, 1470–1559, Honolulu: University of Hawaii.

・Corn, Wanda ed.
1997 Cultural Leadership in America: Art Matronage and Patronage, Boston, Mass.: Trustees of the Isabella Stewart Gardner Museum.

・Headland, Issac T.
1909 The Court Life in China: The Capital, Its Officials and People, New York and Chicago: Fleming H. Revell.

・Hickson, Sally ed.
2012 Women, Art and Architectural Prtonage in Renaissance Mantua: Matrons, Mystics and Monasteries, Farnham, Surrey, England; Burlington, VT: Ashgate.

・Huang, I-fen.
2012 "Gender, Technical Innovation, and Gu Family Embroidery in Late-Ming Shanghai," East Asian Science, Technology and Medicine no. 36, pp.77–129

・Ko, Dorothy.
2009 "Between the Boudoir and the Global Market: Shen Shou, Embroidery and Modernity at the Turn of the Twentieth Century," in Jennifer Purtle and Hans Thomsen eds., Looking Modern: Culture from Treaty Ports to World War II (New York: Columbia University Press, 2009), pp.38–61.
2012 "Epilogue: Textiles, Technology, and Gender in China," East Asian Science, Technology and Medicine no. 36, pp.167–176

・Lee, Hui-shu.
2010 Empresses, Art and Agency in Song Dynasty China, Seattle: University of Washington Press.

・Li, Chu-tsing et al.
1989 Artists and Patrons, Some Social and Economic Aspects of Chinese Painting, Seattle: University of Washington Press.

・Li, Yuhang.
2012 "Embroidering Guanyin: Constructions of the Divine through Hair," East Asian Science, Technology and Medicine no. 36, pp.131–166

・Longsdorf, Ronald.
1992 "Dayazhai Ware: Porcelain of the Empress Dowager," Orientations 23:3, pp.45–56

・Peng, Ying-chen.
2012 "A Palace of Her Own: Empress Dowager Cixi (1835–

1908) and the Reconstruction of the Wanchun Yuan," *Nan Nü* 14, pp.47–74.

・Pearson, Andrea ed.
2008 *Women and Portraits in Early Modern Europe: Gender, Agency, Identity*, Aldershot, Hampshire, England; Burlington, VT: Ashgate.

・Deling, Yu.
1917 *Two Years in the Forbidden City*, 1911, reprint, New York: Moffat, Yard and Company.

・Rawski, Evelyn S.
1998 *The Last Emperors: A Social History or Qing Imperial Institutions*, Berkeley: University of California Press.

・Rawski, Evelyn S. and Jessica Rawson eds.
2005 *China: The Three Emperors, 1662–1795*, London: Royal Academy of Art.

・Rosenstien, Leon.
2009 *Antiques: The History of an Idea*, New York: Cornel University Press.

・Sheng, Angela.
2012 "Women's Work, Virtue, and Space: Chang from Early to Late Imperial China," *East Asian Science, Technology and Medicine* no. 36, pp.9–38.

・Tunstall, Alexandra.
2012 "Beyond Categorization: Zhu Kerou's Tapestry Painting Butterfly and Camellia," *East Asian Science, Technology and Medicine* no. 36, pp.39–76

・Van Oort, H. A.
1977 *Chinese Porcelain of the 19th and 20th Centuries*, Lochem: Tijdstroom.

・Wilson, Ming. Percival David Foundation of Chinese Art, and Victoria and Albert Museum.
1998 *Rare Marks on Chinese Ceramics*, London: The School of Oriental and African Studies, University of London in association with the Victoria and Albert Museum.

・Yu, Pei-chin.
2011 "Consummate Images: Emperor Qianlong's Vision of the 'Ideal' Kiln," *Orientations*, 42:8, pp.80–88.

第二部

媒介

性別、技術與能動性

賴毓芝

　　「性別」如何被看見？作為一個歷史研究，要「看見」與「分析」性別，不可避免地一定要透過不同的「媒介（medium）」，這個媒介有可能是文字、圖像、也有可能是物品等性質完全不同的載體。即使在同樣性質載體的範疇內，其也有類型、傳統與階層等不同屬性的存在。讓人興味的是，作為性別文本分析的載體，這些屬性與傳統不同的媒介本身只是一個中性的平台嗎？載體本身是否有不同「性別性」的可能？換句話說，這些不同類型與性質的媒介本身，如果在不同的文化脈絡下有其「性別性」，媒介就不是中性或被動地承載或引介不同的性別文本，而是有一個非常複雜的載體與文本間從性別角度來進行文本互讀（intertextual reading）的必要。

　　十九世紀下半石版印刷與照相等新的複製技術的出現，不僅僅改變了藝術品流通的範疇，鬆動了原本「本尊」與「分身」主次分明的關係，更重要的是，新的技術讓載體的選擇成為多元。而中國自古以來有「男耕女織天下平」

說法，技術的性別化與其相應的性別分工被認為是社會穩定的基礎，因此，看似中性的外來技術被在地文化接受的過程（acculturation）中，是否也有其性別化（genderization）的過程？在這個以「媒介」為題的單元中，三篇文章不約而同地以十九世紀下半上海為焦點，展現新舊圖像紛呈、彼此競爭的媒介與技術，不僅作為展現上海複雜而變動的性別關係之平台與工具，其自身媒材與技術的物質性特點，更成為參與標的文本之性別性建構的重要能動者。

　　伍美華（Roberta Wue）2015 年出版討論十九世紀下半上海藝術世界變革重要專書 Art Worlds: Artists, Images, and Audiences in Late Nineteenth-Century Shanghai，她不但是海上畫派研究的專家，且特別關注新媒體（例如，報紙與畫報）與新技術（例如，石印與攝影），如何參與藝術家的職業塑造與觀眾創造等新議題。她在此單元的文章，雖然一樣處理新刺激百花齊放的十九世紀下半上海，但卻回歸到最傳統的媒材與技術——傳統書畫，以及其中最具傳統的繪畫主題之一：石頭。她讓我們看到在這個以商業市場為主導的上海藝術世界，傳統作為男性文人文化代表的山水畫科逐漸式微，轉而代之的是具有同樣文人象徵與微型宇宙指涉，但卻更易於製作與販售以石頭為主題畫作的風行。然而不同於同時期風格較為傳統的胡公壽，其畫石作品多少還是承續原來山水畫主題所具有的男性文化氛圍，任伯年此時

的畫石作品卻往一個非常不同的方向發展。伍美華以細膩地風格分析呈現任伯年畫中石頭異乎尋常的擬人性，尤其其最後聚焦討論任伯年的《女媧煉石圖》，指出此畫如何結合傳統美人畫的格套，將原來代表男性文化的石頭畫科，轉換成敘說這個世界與其女性人類始祖相遇的寓言，展現著任伯年 1880 年代作品特有的男性對於外界環境無法掌握的無力與不確定感。

如果說伍美華的文章焦點於石頭畫作為一個男性畫科的性別轉換，陳芳芳的文章則是處理另一個一樣具有強烈性別屬性的畫科，那就是以女人作為描繪對象的「仕女畫」。陳芳芳以晚清最具盛名的仕女畫大家吳友如為中心，將其作品放在明代以來的百美圖傳統中來觀看，指出其如何在傳統仕女畫科中開創了時妝和古妝仕女兩大門類的分野。他所創的時妝仕女圖通常被認為是描繪名妓，陳芳芳重新檢視這個偏見，認為其與當時流行的「時裝美人」照片息息相關，兩者都在呈現「都市美人」，並不一定只圖像名妓，其中也有不少大家閨秀。這類圖像的重點應該在於「時裝」的呈現，而非「名妓」的身分。除了「畫科」的的討論外，陳芳芳在文中還關注新技術在其中的介入，她指出由於石印技術讓複製變成前所未有地迅速，吳友如所創「都市美人」的形象因而一再被複製於不同出版物中，此雖加速其盛名，但卻也帶來了盜版與複製的問題。這些時妝仕女在當時常被盜版改

名，收錄在各種名妓圖譜中，時妝仕女因而也被污名化成描繪妓女的畫科。換句話說，新技術所帶來的新市場機制，雖然在很短的時間內助長其風潮，但卻也可能同時改寫了其畫科的性質，時妝仕女作為一個畫科因此與通俗的名妓文化連在一起，此畫科因此不可避免地被認為是庸俗的代表。

晚清上海外來的複製技術並非只有石印，拙文是以日本進口銅版印刷名妓圖譜《鏡影簫聲初集》為中心，重建此書編輯與印製的過程，討論不同的技術如何可能與不同的性別形塑與消費有關。此書出版的 1880 年代，就上海的圖像印刷產業而言，正是木版印刷、石印印刷、與銅版印刷正面對決的關鍵時期。筆者關注該書編者為何要特別選擇銅版來印製這類型的妓女圖像？此項選擇與名妓圖譜作為一種特別的文本類型有何關係？此種新技術所改寫的舊文類又如何被觀眾所接受？更重要的是，其銅版印刷技術的日本來源，對於此書的風格呈現是否有任何挹注與影響？總之，這篇文章以《鏡影簫聲初集》為中心，重建此書編輯與印製的過程，並將其與之前及同時期運用木版或石印印製的名妓圖譜進行比較，尤其藉由關注銅版線條緊細繁複卻又清晰分明的特性與石版線條流動的手繪質感的差別，筆者展現性別的呈現如何與不同技術和媒材的使用產生關係，並試圖回答跨文化新技術的移植是否有可能也帶來了新的性別眼光與性別建構。

<div style="text-align:right">

晚清中日交流下的
圖像、技術與性別
——《鏡影簫聲初集》研究

賴毓芝

</div>

光緒十三年（1887），掄花館主人出版了介紹海上名妓的繪圖本《鏡影簫聲初集》
（表一），[2]並在《申報》上以贈書消息及詩文、廣告等不同形式密集地曝光此書。為
名妓作傳或繪圖出版，在明清以來所盛行之才子佳人式妓女文化中並不罕見，而《鏡
影簫聲初集》事實上也僅僅是上海 1870 年代以降所流行之大量以「名妓」為主題的
寫真圖記或冶遊指南中的一種。然其特別之處在於，除了善於利用新式媒體進行自我
宣傳之外，相較於同時期的名妓圖譜多採用木版印刷或新式石版印刷，此書則前所未
有地強調其乃是交付日本匠人以銅版印刷而成。尤值得注意的是，此書出版的 1880
年代，就上海的圖像印刷產業而言，正是木版印刷、石印印刷、與銅版印刷正面對決
的關鍵時期。這就不由得讓人好奇掄花館主人究竟是誰？為何要特別選擇銅版來印製
這類型的妓女圖像？此項選擇與名妓圖譜作為一種特別的文本類型有何關係？此種新
技術所改寫的舊文類又如何被觀眾所接受？更重要的是，其銅版印刷技術的日本來
源，對於此書的風格呈現是否有任何挹注與影響？總之，本文將以《鏡影簫聲初集》
為中心，重建此書編輯與印製的過程，並將其與之前及同時期運用木版或石印印製的
名妓圖譜進行比較，藉此探討性別的呈現如何與不同技術和媒材的使用產生關係，以
及此跨文化新技術的移植是否有可能也帶來了新的性別眼光與性別建構。

| 一 | ——— 《鏡影簫聲初集》的出版與行銷

《鏡影簫聲初集》就品質與開創性而言，在晚清的名妓圖譜與妓院指南中都居於
翹楚，然而令人相當驚訝的是，迄今以其為主題的研究專論，數量卻非常有限。最早
注意到此材料並寫成專論者，首推 Soren Edgren；他在 1992 年發表的 "The *Ching-*

表一 論花館主人輯，《鏡影簫聲初集》（東京：橫內桂山銅鑄，1887），三個藏本比較

藏地	封面	內扉頁	長方欄牌記	工坊題記	題詞最後兩頁	贈詞最後部分
上海圖書館藏本				大日本東京々橋區十一番地內橫桂山銅鑄		
紐約美國自然史博物館藏本 (American Museum of Natural Science) Berthold Laufer (1874–1934)				大日本東京々橋區十一番地內橫桂山銅鑄		
荷蘭萊頓大學藏本 (Universiteit Leiden) Robert Hans van Gulik (1910–1967)				橫內桂山銅鑄		

ying hsiao-sheng and Traditional Illustrated Biographies of Women" 一文中，[3] 注意到此書的重要性與研究潛力，並將之置於《列女傳》與《閨範》之傳統的延續來觀看，但很可惜文中並未就此點進一步發揮，只能說是一篇發掘材料與介紹性質的文章。另外，1990 年代學界興起一股研究上海青樓文化的風潮，最終雖未催生出專論，但在圍繞上海名妓文化的相關寫作中，已不時出現該書之蹤跡，唯文中多僅僅引用其圖像，而未對其加以深論。若要論及其中著墨較多且最具啟發性者，當屬葉凱蒂（Catherine V. Yeh）之觀察；她在探討晚清上海插圖本出版物如何呈現名妓的專論中，以相當之篇幅來分析《鏡影簫聲初集》，從中注意到此書以一種獨特的個性與現代感來呈現女人，有別於同時期其他名妓圖譜或指南。亦即，相對於廣受歡迎的改琦《紅樓夢圖詠》（圖 1）等當時主流所偏愛之弱不經風、纖細且優雅的女性圖像，那些出現在《鏡影簫聲初集》的女人不僅富有動作與體積的身體感，尤其還經常流露出直視觀者的神情，以帶有不同情緒及情色的肢體語言直接與觀者進行互動，葉凱蒂認為這部分的表現很可能與《鏡影簫聲初集》的圖片多摹寫自照片有關。[4] 此番視覺分析可謂極為精彩，但《鏡影簫聲初集》畢竟只是葉凱蒂關於晚清大量妓女圖繪觀察的一部分，故文章中自然不會以更多的篇幅對《鏡影簫聲初集》進行更具脈絡性之呈現，也因此留下了諸多有待其他專文解決的問題，包括：書中女性直接與觀者對視的表現，是否僅是採用照片摹寫之故？此書究竟為何要使用銅版印刷？此舉與葉凱蒂所注意到的特別表現是否有關？《鏡影簫聲初集》在上海出版文化中究竟又處於什麼樣的位置？

　　欲回答上述問題，我們首先應該回頭檢視這究竟是一本什麼性質與形式的出版品。《鏡影簫聲初集》雖稱為「初集」，但目前並未發現有二集、三集等刊本存世，僅上海圖書館藏有「貳集」的稿本（圖 2）。[5] 為了瞭解此書出版的策略，並以零星的材料拼湊出其製作團隊的背景，有必要一併考慮這兩集的材料與製作。目前所見的《鏡影簫聲初集》至少有三種不同的主要版本，可分別以上海圖書館藏本（以下稱上海圖書館本）、荷蘭萊頓大學（Universiteit Leiden）高羅佩（Robert Hans van Gulik, 1910–1967）藏本（以下稱萊頓大學本），以及紐約美國自然史博物館（American Museum of Natural History）Berthold Laufer（1874–1934）藏本（以下稱自然史博物館本）為代表（表一）。雖說是三個版本，但最主要的差異還是出現在上海圖書館本和自然史博物館本兩者與萊頓大學本版本上。這兩者的變異，在於主內容之前的「題詞」部分與主內容之後的「贈詞」部分，亦即上海圖書館本與自然史博物館本

比起萊頓大學本增加了三首題詞（佔有一頁二行之篇幅）與十二首贈詞（佔滿兩頁整）。除此之外，三個版本的內頁都有長方欄牌記，上記「苕溪徐虎朗寅甫城北生繪圖，莫釐不過分齋主人輯豔，古莘司花老人填詞，掄花館主藏版」。但上海圖書館本與自然史博物館本之長方欄牌記下緣，皆以小字橫刻「大日本東京京橋區宗十郎町拾壹番地橫內桂山銅鑄」，而萊頓大學本卻僅在長方欄牌記內以直行寫下「橫內桂山銅鑄」，而未附住址。不管如何，終歸可以得知此書之繪圖者為徐朗寅，資料收集與編輯者為莫釐不過分齋主人，文字為古莘司花老人，出版者則為掄花館主；更重要的是，此書之書版並非中國木刻版，而是特別請東京京橋區的工坊以銅版雕鑄而成。

圖 2｜《鏡影簫聲貳集》稿本，上海圖書館藏。

　　關於已出版刊印的《鏡影簫聲初集》與未刊印的《鏡影簫聲貳集》的編輯團隊為何人？《鏡影簫聲初集》出版過程中如何透過新式媒體《申報》進行行銷等，在本文有更仔細的考訂與分析。簡而言之，在這兩集的製作中，其核心團隊皆包含繪圖的城北生、填詞的古莘司花老人，輯豔者則有兩個不同的名字，分別為莫釐不過分齋主人與滬上閑鷗客，負責出版者則為掄花館主人。比對《申報》等當時之記載與《鏡影簫聲初集》內容的蛛絲馬跡，我們可以得知《鏡影簫聲初集》的製作，應該是莫釐不過分齋主人馬晚農的構想；他為此書開了掄花館作為出版社，並自號掄花館主人，由他邀請浙江旅滬畫家城北生與遊鄂文人官吏司花老吏分別負責圖像與文字。此書書名原訂為「萬豔集」，然在司花老吏的建議下，回應當時最流行以紅樓夢的「實與虛」、「鏡與影」之辯證修辭來隱喻真假情義充斥與揮金如土而導致人生起落的上海歡場，而改以「鏡影簫聲」為題。書中序文皆集中書於光緒十三年（1887）農曆六月到八月間（1887 年 7 月 21 日至 1887 年 10 月 16 日），以不同的角度點出了此書為何要以「鏡影簫聲」為名，字裡行間充滿提醒讀者歡場乃鏡花水月之警世修辭。在序文寫作的期間馬晚農似乎滯跡日本，並一直待到年底，因此這些序文的邀請與寫作方向的溝通，很可能都是由司花老吏所主導，至於馬晚農所負責的應該是一開始的材料收集與日本印務的協調。此書直到 1887 年底才在日本印製完成，故《申報》編輯部與上海文化名流陸續在翌年二至三月收到此書，並在《申報》發文致謝。

　　透過更多《申報》所載相關訊息，除了得以重建《鏡影簫聲初集》的媒體行銷，同時也可能幫助我們釐清這幾個不同版本間的關係，尤其是上海圖書館本與萊頓大學本之間明顯的內容增減。檢視《申報》的報導，我

們可以看到自 1888 年 2 月 3 日起，便開始密集地出現《鏡影簫聲初集》的分類廣告（表二）。與廣告刊登大抵同時，自 1888 年 2 月 4 日起，《申報》開始出現了一連串圍繞著掄花館主人所出版之《鏡影簫聲初集》的答謝文與和詩。短短四個月中（二月初到六月初之間），出現了至少九則相關的報導與寫作。這大概是兩波最主要的密集曝光。誠然，畫家或作者利用作為新式媒體的報紙來進行宣傳，在此時已經不是一個新的做法，[6]但《鏡影簫聲初集》的主事者對媒體的運用可說是前所未有的細膩與複雜，顯見他非常瞭解此種新式媒體可以操作的空間與潛力。

比較值得注意的是，三月刊登於《申報》以《鏡影簫聲初集》為中心之三則唱和詩。此三則詩分別為：1888年3月7日高倉寒食生（何桂笙）的〈掄花館主以手輯《鏡影簫聲集》，自東瀛郵寄見惠，精工雅致有目共賞，拜登之下，賦一律以謝〉，[7]1888年3月10日甬東小樓主人（王恩溥）的〈掄花館主馬君晚農以《鏡影簫聲初集》自東瀛郵寄見贈，丹青妙筆，繪寫生成，若喜若嗔，惟妙惟肖，拜領之下，謹賦一律，以申謝悃。即倒次高昌寒食生原韻〉，[8]以及1888年3月23日倉山舊主（袁祖志）的〈掄花館主馬君晚農遠自東瀛貽我尺素，並示所撰《鏡影簫聲》一冊，讀罷賦贈一律，亦效小樓主人，倒用高昌寒食生韻〉[9]（表二）。令人玩味的是，這三則緊接在〈贈書鳴謝〉啟事之後的和詩，乍看之下應該是文人雅士自我抒發之閱後心得，且彼此指名和韻，使讀者有一種具有時間進展之及時動態感，然而，此三首詩卻也同時出現在上海圖書館本與自然史博物館本中，為書中「題詞」的最後三首，而此亦正是萊頓大學本所缺少的部分。檢視前兩本的版面，會發現這三則三月的詩作，乃置於「題詞」之末尾，而其剛好可塞滿萊頓大學本「題詞」最後所剩下之一頁多的空白。經過更仔細檢視之後，我們也可以發現上海圖書館本多出來的這部分「題詞」，不僅字體稍小，且線條不若書中主體字體之輪廓那般尖利，尤其是由擠在上海圖書館本「題詞」倒數第二頁的最後兩行，更能明顯地看出字間透露出點狀的不同質感，隱隱約約可以勾勒出一塊不同於其右側頁面的版塊痕跡，此部分應該是在原頁面上加印的結果（圖3）。考慮到

圖3 ｜《鏡影簫聲初集》，題詞，5 上，美國自然史博物館藏本（左邊為局部）。

《鏡影簫聲初集》的新書廣告早在2月3日已經刊出（表二），且亦已列明銷售地點，若此時已有成書在市場上銷售、流通，那麼應當是未附《申報》三首唱和詩作的萊頓大學本。待《申報》編寫群陸續於三月收到掄花館主人從日本寄來的《鏡影簫聲初集》，進而開始在報上連載唱和之後，這些「題詞」部分才又被收入並加印到已經編排完成、甚至已經印製好的成書當中，此即目前所見的上海圖書館本與自然史博物館本。換句話說，不但將《鏡影簫聲初集》送給《申報》的主筆群，這些主筆們因而開始於《申報》刊登唱和詩作，在媒體上創造出一股討論《鏡影簫聲初集》的風潮，且《鏡影簫聲初集》編輯團隊很快地將這些媒體名筆的詩作加印在已經成書的《鏡影簫聲初集》中，將媒體聞人的加持更直接地與書的實體連結。

種種跡象都顯示出《鏡影簫聲初集》在《申報》上的曝光，確實是經過仔細規劃。經過三月這一波《申報》作者群的和詩吹捧後，五月時開始出現第二波宣傳（表二）。三月的宣傳不見原書序言中對於「虛影」不安的警世意味，而全然專注於宣傳其所成立之「虛影」如何「栩栩如生」。廣告特別強調了掄花館主人東渡日本以銅版印製，因能「精緻明晰，不爽毫釐」，[10]所有圖像幾乎「真真呼之欲出」。[11]此書在此波的宣傳重點，著眼於其來自「東瀛」的舶來性，及其以銅版刻印之精工與效果之栩栩如真。

表二 《鏡影簫聲初集》在《申報》中的相關刊載

日期	版	期	標題
1888.02.03（光緒十四年）	04	5318	精刻銅板鏡影簫聲初集出售
1888.02.04（光緒十四年）	04	5319	鏡影簫聲廣告
1888.02.07（光緒十四年）	07	5322	鏡影簫聲廣告
1888.02.08（光緒十四年）	04	5323	精刻銅板鏡影簫聲初集出售
1888.02.09（光緒十四年）	03	5324	鏡影簫聲廣告
1888.02.18（光緒十四年）	07	5326	鏡影簫聲廣告
1888.02.19（光緒十四年）	05	5327	精刻銅板鏡影簫聲初集出售
1888.02.21（光緒十四年）	06	5329	鏡影簫聲廣告
1888.02.22（光緒十四年）	04	5330	精刻銅板鏡影簫聲初集出售
1888.02.23（光緒十四年）	07	5331	鏡影簫聲廣告
1888.02.24（光緒十四年）	05	5332	鏡影簫聲廣告
1888.02.25（光緒十四年）	04	5333	精刻銅板鏡影簫聲初集出售
1888.02.28（光緒十四年）	07	5336	鏡影簫聲廣告
1888.02.29（光緒十四年）	09	5337	精刻銅板鏡影簫聲初集出售
1888.03.01（光緒十四年）	07	5338	鏡影簫聲廣告
1888.03.02（光緒十四年）	06	5339	鏡影簫聲廣告
1888.03.03（光緒十四年）	04	5340	精刻銅板鏡影簫聲初集出售

1888.03.06（光緒十四年）	09	5343	鏡影簫聲廣告
1888.03.07（光緒十四年）	04	5343	精刻銅板鏡影簫聲初集出售
1888.03.08（光緒十四年）	07	5344	鏡影簫聲廣告
1888.03.09（光緒十四年）	06	5345	鏡影簫聲廣告
1888.03.10（光緒十四年）	04	5346	精刻銅板鏡影簫聲初集出售
1888.03.13（光緒十四年）	07	5349	鏡影簫聲廣告
1888.03.14（光緒十四年）	05	5350	精刻銅板鏡影簫聲初集出售
1888.03.15（光緒十四年）	14	5351	鏡影簫聲廣告
1888.03.16（光緒十四年）	06	5352	鏡影簫聲廣告
1888.03.17（光緒十四年）	04	5353	精刻銅板鏡影簫聲初集出售
1888.03.20（光緒十四年）	07	5356	鏡影簫聲廣告
1888.03.21（光緒十四年）	05	5357	精刻銅板鏡影簫聲初集出售
1888.03.22（光緒十四年）	07	5358	鏡影簫聲廣告
1888.03.23（光緒十四年）	08	5359	鏡影簫聲廣告
1888.03.24（光緒十四年）	04	5360	精刻銅板鏡影簫聲初集出售
1888.03.27（光緒十四年）	10	5363	鏡影簫聲廣告
1888.03.28（光緒十四年）	05	5364	精刻銅板鏡影簫聲初集出售
1888.03.29（光緒十四年）	14	5365	鏡影簫聲廣告
1888.03.30（光緒十四年）	06	5366	鏡影簫聲廣告
1888.04.03（光緒十四年）	07	5370	鏡影簫聲廣告
1888.04.04（光緒十四年）	05	5371	精刻銅板鏡影簫聲初集出售
精刻銅板鏡影簫聲初集出售 共有 15 筆 最早：1888.02.03 最晚：1888.04.04		鏡影簫聲廣告 共有 23 筆 最早：1888.02.04 最晚：1888.04.03	

　　五月的第二波宣傳其不同之處在於，這波宣傳所刊載的文章或詩作都沒有出現在《鏡影簫聲初集》書中。這些長篇無不試圖仔細地展現此書的特點，或是進一步深入介紹此書的作者與插繪者。顯然，從三月的第一波詩文唱和，再到五月的第二波序文介紹，這樣的進展讓《申報》呈現出積極讓讀者認識此書之意圖。尤可留意的是，這些《申報》所刊登之序文，不僅少了「醒世之資」的道學味，也超越先前書中題詞著眼於才子佳人的歌詠，而更聚焦於讚頌圖像描繪之精美與傳神。總之，此兩波宣傳雖有重點差異，但都一致以圖像之逼真與日本銅版技術之精良作為其最大特色。尤其第二波廣告序文更不約而同地回應了掄花館主人於書中序文所言：此書「不獨書譜、詞譜、畫譜之珍如拱璧，即此按圖索驥……更能使普天下有情人都成眷屬」之說，[12] 強調出此書最重要的品質與功用，在於尋芳時可「按圖索驥」之用。[13]

|二|————按圖索驥：照片與肖像的辯證

如何能滿足「按圖索驥」之需？顯然「圖」與「現實」的緊密對應和可資追索，應該是最重要的條件之一，而這也是上述諸多題詞與序文一再讚賞此書「惟妙惟肖」、[14]「畫裏喚真真」、[15]「真真可喚」、[16]或「栩栩如生」等特點之所由。[17]

上面一再被引用的「真真」，乃出自唐朝進士趙顏的典故。話說趙顏於畫工處得一軟障，其上繪一美人，畫工告訴趙顏，此美人名真真，若呼其名百日，即必應之，應則以百家彩灰酒灌之，美人便即甦活。趙顏如法炮製，美人果然走出畫中。[18]此後，「喚真真」便成了所有男性文人對於文本上之美人的終極想望，而許多描繪仕女的圖譜亦常常以此典故來標榜其所繪美人如真真般栩栩如生，亦即透過畫家之筆，美人幾乎可以從畫中走出。

有趣的是，「喚真真」也許只是一種涉及文學典故的形容，然而，在《鏡影簫聲初集》出版的十九世紀下半，隨著照相術的出現與流通，「圖」與現實之間進一步產生出一種超越文學譬喻的關係。照相術可以廣泛地運用在輔助各種圖像的生產上，讓機器再現「現實」成為可能。就上海一地的脈絡來說，照相館早在1850年代已經出現在上海。[19]到了《鏡影簫聲初集》出版的1880年代，以照相石印技術複製圖像，已相當普遍，[20]此時複製書畫已經結合石印與照相技術，以求達到與真跡無毫釐之別。這就不免讓人好奇就求「真」而言，為何《鏡影簫聲初集》的編者選擇「不用石印，特寄銅刊」？[21]又為何不採用照片石印技術直接複製照片，而是請畫家重新描摹一次照片，再以銅印刊行？在此掄花館主人所寫的自序很值得注意：

> 畫譜盛行，六法繁備，自東瀛銅刻留傳，而譜益精美，然欲得時妝士女足以
> 冠群譜，出新意者，戛戛乎難一。比年照片鬥豔爭妍，每思選照片以臨摹，
> 庶幾頰上添毫，栩栩欲活……相托生（城北生）為鉤臨照片，購（構？）奇思，
> 幻異境，點染生新，故山水花鳥亭臺位置，色色皆精，而尤於各豔影之神情
> 意致如龍點睛，識面者恍如晤對，絕非影響模糊，技絕矣。……[22]

即掄花館主人雖同意日本銅刻的盛行讓畫譜的刊刻更為精美，但是對他來說，單純以鬥豔爭妍之照片作為素材，還是有所不足。然而透過臨摹，他就可以在照片上「頰上添毫」，並於背景上「購（構？）奇思，幻異境，點染生新」，使所成肖像具畫龍點睛之效。換句話說，掄花館主人所想要的「如真」，絕非只是「現實」之感，而是能有超越現實的「奇思異境」。

掄花館主人的想望，事實上點出了十九世紀傳統肖像畫遇到攝影所帶來的全新技

圖4 | 《圖畫日報》（重印：上海古籍出版社，1999），號134，頁8（1909年12月27日），冊3，頁440。

術革命時，所產生之新的處境與可能。亦即攝影術的出現，雖然挾帶著傳統寫像所無法超越的寫真能力，卻沒能消滅傳統寫像之傳統。例如，刊於稍晚的1909年12月27日《圖畫日報》之〈營業寫真〉一則，就明示出「拍小照」如何成為與傳統「畫小照」平行的另一種選擇（圖4）。[23] 這是因為中國的肖像畫早在東晉顧愷之的時代，就發展出一套超越外表形似之外的傳神寫照觀，遂使「像」與「不像」不再成為評斷一幅肖像畫成功與否的唯一標準。例如，顧愷之以為「四體妍蚩，本亡關於妙處，傳神寫照正在阿堵之中」，亦即其認為描繪肖像畫之關鍵，不在於外貌的美醜，而應該在於眼睛，因為對顧愷之來說，肖像畫除了寫照，更重要的應該在傳神，而眼睛則是傳神最關鍵的部位。然而，單憑眼睛傳神與否，並不足以解決上述肖像畫辨識度的問題，因此，顧愷之遂在畫裴楷肖像時，特地在其頰上添加三毛，稱此為「識具」，[24] 也就是特徵，以此來提高辨識度並突顯出個人的特質。

至少在顧愷之之後，中國肖像畫的極致追求，就是希望在其中表現出一種超越像主生理形象的特質。而達到此目標的方式，除了憑藉上述的眼睛、識具之外，顧愷之畫謝幼輿像時，還特地將其置於岩石之中，[25] 以傳達某種名士氣質，而能臻至「神似」的境界；此手法亦為後人所一再使用。[26] 總之，「寫照」與「傳神」，或說是「辨識度」與「神韻」，一直是中國肖像畫的兩個根本命題，但其中「神韻」的重要性往往超越「辨識度」。[27] 晚明曾鯨以顏色敷染面部凹凸，得其形似，又以線條描繪衣袍，且將人物置於象徵其心性的背景中，得其神韻，從而使其像、神兩全，可說是展示了畫家如何解決上述中國肖像畫命題的最好例子之一。[28]

回到《鏡影簫聲初集》如何為這些名妓傳神？其關鍵正如掄花館主人所一再強調的：書中圖像乃是請城北生勾摹照片而成。毋庸置疑，攝影的確為《鏡影簫聲初集》的圖像提供了更多有別於傳統仕女圖譜的表現選擇，例如，在於書中出現了大量直視觀者的正面像（圖5），並呈現出一種「被觀看」的高度自覺，即與照片有很大的關係。中國傳統肖像畫中並不乏全正面像的描繪，尤其是與儀式有關的祖宗像、功臣像等紀念性質的廟堂造像，均大多以正面像視人。不過，為活人所作、且常作為一種文化身分

圖 5 | 掄花館主人輯，《鏡影簫聲初集》，2 下，3 下，30 下，上海圖書館藏。

與認同之發言管道的非正式像，雖然也不乏像主望向畫外觀者的表現，但這些人物很少突兀地直視或表現出對於「被觀看」的高度自覺；若果真有此表現，則必定是一個需要特別加以詮釋與理解的特例。例如，在陳洪綬作於 1635 年的自畫像《喬松仙壽》（圖 6）中，只見陳洪綬斜眼直視觀者，透露出人物與周圍山水格格不入之感，學者們通常將此聯繫到晚明文人對時局的挫折感。[29] 值得注意的是，這種單一焦點的注視，卻正是照片的特點：被拍攝者不管是否正對著鏡頭，永遠存有一種被鏡頭之眼所注視的意識，反之，鏡頭也永遠必須以單一焦點集中於被拍攝者。此特點廣為 1870 年代的上海人所知悉，例如，在《申報》1876 年 2 月 22 日的〈照相法〉一文中，就特別提到照相時要「請照之人，坐定勿動」，並請「照相之藝人將鏡箱上之兩鏡眈視之，令正對請照之人，全身迫鏡對人」等程序。[30] 顯然地，《鏡影簫聲初集》之畫中人物出現了被觀看的高度自覺、或者其目光與來自觀者的單一焦點眼神彼此交視等表現，的確應該與對照摹寫有必然的關係。

　　話雖如此，攝影及傳統上強調神韻而非物質性描寫的傳神寫照觀，並非沒有衝突地彼此滋養。在 1896 年《申報》中，就出現了一篇由耀華照相館所寫的「照相說」廣告，以照相「惟妙惟肖，非徒曰傳神阿堵而已」，點出了攝影對於傳統肖像以「傳神阿堵」抽象神韻為終極追求之挑戰。[31] 然而，在這場攝影與肖像的短兵相接中，攝影也並非一味地居於上風，畢竟照相雖解決了肖像畫中「像」、或說是「辨識度」的問題，卻沒辦法滿足想在肖像畫中傳達出超越像主生理形象之外訊息的想望，遂導致早期攝影中經常出現模仿繪畫的例子。例如，在梁時泰為醇親王所拍攝的著名人像中，不僅醇親王站在一隻

圖 6 | 陳洪綬，《喬松仙壽》，1635 年，國立故宮博物院，引自《故宮書畫圖錄》，臺北：國立故宮博物院，1992，冊 9，頁 79。

全側面的鹿後面之構圖（圖7左），乃仿自郎世寧《弘曆採芝圖》（圖7右），相片上滿滿的印章，更讓人誤以為那是一幅傳統繪畫作品。再從《申報》的廣告中，我們也可以看到攝影在背景與扮裝的選擇上，還是以肖像畫傳統中的格套為歸依。例如，1891年11月28日《申報》所刊登的一則〈今到新法照相〉廣告，即特別強調「本樓主人獨出心裁，巧設山石樹木、曲檻蘭亭、書齋繡閣、琴棋書畫，零備古裝、旗裝、東西男女洋裝、仙客、名媛、僧道、劍俠，一廳俱全」，[32] 亦即此相館具備各種背景與服裝，讓像主可以藉著扮裝與佈景的搭配模仿傳統肖像畫之格套。甚至還有照相樓為了更接近繪畫的效果，發明出中國書畫紙印相法，強調可以藉由補景而達到文人雅趣。[33]《鏡影簫聲初集》雖以描摹照片為基礎，但還是能在其中看到許多傳統或當時繪畫的格套。例如，大量使用常見於明清文人肖像畫傳統的彈琴、閱讀等圖式（圖8），或將女子置於書格珍玩中，猶如雍正的《十二美人圖》（圖9）；另有於美人畫中安排兔子等動物之細節，令人想到江南仕女畫的傳統等（圖10）。[34]

對於習慣機械性複製之影像，或將機器複製之影像視為等同客觀真實的人們來說，照片幾乎是最接近「真實」的圖像，但傳統中國肖像畫所追求的卻不只是「形似」而已，正因如此，在當時的上海遂形成了「形似」與「傳神阿堵」兩股拉鋸的力量，不時可以在報紙上看到雙方對彼此不足的攻訐。面對如此局勢，掄花館主人的做法，正如上述《鏡影簫聲初集》之自序所示，乃藉由重新摹寫「鉤臨照片」，且於「頰上添毫」，使畫像具有「奇思異境」的背景，希望藉此達到「神傳雙美」的最高境界。[35] 如此看來，前述諸多與《鏡影簫聲初集》相關且刊登於《申報》之序文及詩詞所讚賞的「栩栩如生」或「真真可喚」之感，並非僅侷限於「形似」，而是指涉「神傳雙美」之如生境界，亦即真實到如同唐代進士趙顏所得到的美人畫般，一旦畫中女子「真真」經過百日呼喚後，便能從畫中走入讀者真實的世界。

｜三｜————上海銅版印刷市場中的《鏡影簫聲初集》

值得注意的是，出版畢竟是一項複製的產業，觀者所接受到的「栩栩如生」之感，事實上還牽涉到這些添畫與改寫照片後的圖像究竟以何種方法複製等問題。掄花館主人為何要特別聲明《鏡影簫聲初集》不以石版而選擇銅版印刷？銅版究竟有何特別的特點與效果？回顧《申報》上談及《鏡影簫聲初集》的序文與詩詞，我們可以發現很多作者都將此書所強調的如真之感與銅版技術所俱有的精細特色連在一起。例如，飯顆山樵即說此書「摹艷迹於銅盤，書用銅版，鐫成精雅無匹……羨燕瘦環肥之各肖，真真可喚，目想存之，栩栩如生，神乎技矣……許按圖而索驥，相識如曾欲畫……」，[36] 也就是說，銅版技術所能達到的精細神技，讓這些圖像「燕瘦環肥之各

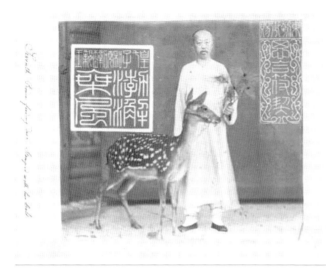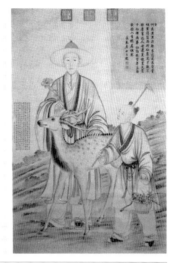

圖 7 │（左）《醇親王奕譞及其府邸》，天津：梁時泰照相館，1888?，美國國會圖書館；（右）郎世寧，《弘曆採芝圖軸》，
故宮博物院，轉引自聶崇正編，《清代宮廷繪畫》，香港：商務印書館，1996，頁 146。

8　　　　　　　　　　9

圖8 │（左）任伯年，《耕山馮君流水中讀古詩小象》，
　　　1877，上海博物館，轉引自《任伯年畫集》，北
　　　京：中國民族攝影藝術社，2003，上卷，頁97；
　　　（右）掄花館主人輯，《鏡影簫聲初集》，18 下，
　　　上海圖書館。
圖9 │（左）《雍正十二美人圖》，故宮博物院；（右）
　　　掄花館主人輯，《鏡影簫聲初集》，47 下，上
　　　海圖書館。
圖10 │（左）張震，《美人圖》，私人藏，轉引自 James
　　　Cahill, *Pictures for Use and Pleasure* (Berkeley,
　　　Los Angeles, London: University of California
　　　Press, 2010), p. 43；（右）掄花館主人輯，《鏡
　　　影簫聲初集》，16 下，上海圖書館。

10

肖，真真可喚」。問題是，此時掄花館主人所使用的銅版印刷究竟是什麼樣的技術？又為何要特別從日本引入？銅刻在上海當時蓬勃的圖像複製市場中到底扮演什麼樣的角色？而此與掄花館主人的選擇又是否有關？

關於晚清上海銅版印刷與其如何引入之相關研究，迄今可說是幾乎付之闕如。我之前則曾經於研討會發表過〈清末上海的銅版書籍的生產與流通：以樂善堂為中心〉，並將其改寫成〈技術移植與文化選擇：岸田吟香與 1880 年代上海銅版書籍之進口與流通〉一文，大致將 1880 年代上海的銅版市場作了一番爬梳。[37] 簡單來說，1880 年代風行於上海的主要為雕刻腐蝕銅版（engraving and etching copper plate printing），即歐洲文藝復興以來盛行的銅版印刷。歐洲根源的銅版印刷，事實上早在清初就隨著耶穌會傳教士的網絡傳入清宮，並於十八世紀時成為清宮正式殿版印刷的一環，其印刷之種類涵蓋地圖、傳統園林圖、新興戰圖等。[38] 值得注意的是，此項技術當時似乎沒有流傳至民間。相對於此，日本雖同樣因歐洲耶穌會士之故，早在十六世紀下半就已經接觸到雕刻銅凹版，但日本銅版印刷術的流通似乎不限於幕府或貴族圈內。儘管銅版畫技術曾一度因慶長十九年（1614）德川幕府禁教而中斷，但隨著十八世紀下半蘭學蓬勃發展，新的腐蝕銅版技術再度傳入日本，銅版印刷更成為民間蘭學者圈子中非常流行的印刷選項。其後經江戶的司馬江漢（1747–1818）與亞歐堂田善（1748–1822），及京都的上方系銅版作家等之努力，此項保留在日本蘭學傳統中的西歐銅版技術一路由江戶時代、經幕末一直傳到明治時期，[39] 並於十九世紀下半中日開國後被引進上海印刷市場。

上海早在 1870 年代就已經引入日本銅版出版品，例如，申報館雖然很早就引進銅版製品，但似乎只限定在印製地圖的領域，至於其複製圖像與印製書籍的主力，還是在石版印刷。[40] 而說到拓展上海銅版市場的最重要開創者，當是最早赴上海開創新事業的日本探險家、實業家，同時也是第一代報人的岸田吟香。[41] 吟香於 1880 年在上海開設販賣眼藥水兼營書店的樂善堂，[42] 一開始主要從日本進口經史詩集類的書籍到上海販賣，獲得巨利。[43] 接著進一步將中國科舉的考試用書在日本以銅版縮印，帶回上海銷售；因適逢光緒八年（1882）的鄉試，這些書籍亦大受歡迎。[44] 吟香雖不是將銅版印刷引入上海的第一人，但他率先運用銅版印刷細節清晰的特點來縮印考試用書。

不過，岸田吟香在銅版市場上的成功，其實相當短暫，其銅版書籍事業很快地便內外受敵。先是銅版市場內部，其鉅利馬上引來不少同業的競逐，再就銅版市場外部觀之，縮本舉業書籍雖然一開始讓樂善堂獲利不少，但點石齋很快便更積極地以石版縮印投入舉業書籍市場。石印書籍雖不若銅版清晰，卻勝在價格便宜，銅版印刷很快便不敵其競爭。在此內外市場的夾擊下，樂善堂在書籍市場漸失優勢，因此當 1905

年岸田吟香去世時，其家產竟處於虧損狀態。[45]

　　總之，日本書籍在上海的進口與文人商賈赴日搜訪古佚書籍，雖早在1870年代已蔚成風氣，[46]但是一直要到1885年左右，市場上才因岸田吟香以銅版縮印舉業書籍大獲成功，從而帶動銅版書籍進口之風潮。即便此時的銅版市場實際上已猶如強弩之末，但一直到1887年《朝日新聞》上報導的還有報導有部分清人直接將日本銅版工匠請到上海於當地製版印刷。[47]換句話說，銅版市場表面上的榮景至少仍一直持續到1887年左右，而此時正是掄花館主人決定以銅版印刷推出《鏡影簫聲初集》之際。

｜四｜————圖像、技術與性別

　　誠如前述，1880年代銅版印刷書籍的蓬勃市場，雖吸引一干人等前仆後繼地前往日本引進書籍、甚至是工人，但很快地不僅岸田吟香的樂善堂書店榮景不再，王冶梅血本無歸，甚至連本來欲出版二集、三集的《鏡影簫聲初集》也不見動靜。為何岸田吟香1882年以銅版縮印舉業書籍大獲成功，但在不到三年後如法炮製卻已榮景不再？

　　銅版出版業的困境，除了同業的過度競爭外，另一個更根本的原因，在於銅版印刷本身的問題。銅印作為一項外來技術，能否於在地化的過程中密切回應在地文化之需求，便成為其是否能成功移植的關鍵因素。十九世紀下半的最後三十年間，上海出版業可說是風起雲湧，局勢瞬息萬變。就舉業用書的市場來說，以銅版縮印固然是岸田吟香之創舉，然就印製縮本、或說是印製縮本以迎合科舉考試所需而言，銅印所遇到最大的對手，事實上是價格更便宜的石印。[48]就《鏡影簫聲初集》而言，《申報》在報導〈述滬上商務之獲利者〉一文中，談到上海商務的瞬息萬變，認為「欲獲利於滬上，非精明幹練不為功試」，之後即舉《鏡影簫聲初集》的出版為例，提到「書肆中有《鏡影簫聲》之刻，延請畫師精鐫銅板，其費非細，其值稍昂，不意出書後為石印所翻，其價不及原價之半，購書者不暇審其為銅板（版？）、為石印，擇其賤者而購之，銅版未行，而石印反獲利焉。」[49]《鏡影簫聲初集》的印製、出版與行銷，都投入大量的心力與金錢，不料出版後卻被石印所翻印，結果最後真正獲利的居然是石印本。的確，《鏡影簫聲初集》售價為「實洋一元二角」，而石印本僅「《鏡影簫聲》三角」，[50]不仔細看的人，很可能就選擇便宜者而購之。在此，價格可能是銅版《鏡影簫聲初集》銷售未如預期的重要因素之一。

　　但是，價錢真的是整體銅版市場失勢的唯一原因嗎？如果考慮銅印的地圖直到二十世紀初都還是頗受歡迎，並未受到價格與銅版書籍沒落的影響，那麼，印製的內容與性質，有沒有可能也是決定銅印是否為市場所接受的原因呢？我之前比較過岸田

吟香所出版的銅版畫譜《吟香閣叢畫》（1885）與美查點石齋所出版的石版《點石齋叢畫》（1881）（圖11），即發現了此兩本畫譜在大小、格式等形式上幾乎完全一樣，最大的不同處在於一為銅版，一為石版。相對於《點石齋叢畫》成功地以石印的技術擺脫傳統木刻畫譜不可避免之僵硬刻劃，從而重現柔軟、放鬆的手書之感，《吟香閣叢畫》卻是反其道而行，改而以銅版精細刻劃的特質創造出一種超越「手寫」之可能的細密質感；其視覺效果雖然驚人，卻與傳統書畫著重畫家筆法動作之筆墨效果大相逕庭，因此並未受到文化圈的認可。[51] 換句話說，技術的特質是否配合內涵的性質，實為決定其成果能否得到目標讀者接受的重要因素。

　　回頭再看《鏡影簫聲初集》。誠然以銅版印刷印製山水畫可能很難得到傳統以筆墨為賞鑒重點的書畫市場之支持，但倘若以銅版來印製美人畫或名妓指南又如何呢？其「縷晰條分，極為精細」之特點有可能被接受嗎？[52] 在此，朱炳疇於《申報》上所寫的序文，就很值得我們注意；其中提到了此書「其筆法之精工，衣褶之細膩，已承海內諸名士題詠跋贊，日登報章，毋庸瑣述。說者曰：『精則精矣，或致引人放佚乎。』」[53] 亦即以銅版印製的圖像畫得太過精工寫實，有人因此而質疑此是否會引人想入非非。作者為了釋疑，還特別補充說明道：「殊不知即空即色，操縱在心，若以目中有妓，而曰心即隨之，是冬烘先生之見也」，[54] 並以此書「鏡影簫聲」之命名回

圖11｜（左）岸田吟香，《吟香閣叢畫》，東京：樂善堂，1885，關西大學圖書館；**（右）**《點石齋叢畫》，上海：點石齋，1881，卷1，頁69上，Rodulf G. Wagner 藏。

應之，認為「況名曰影，名曰聲，皆空象也。影空而鏡留之，聲空而簫傳之，以空引空，而形色皆空」。[55] 簡而言之，這些描摹照片再予銅版精刻的女人圖像，如此具體可觸，有人甚至認為其有傷風敗俗之虞，序文作者因而搬出了前述《紅樓夢》式「色即是空」且強調一切發於心的道學論述來回應之。

事實上，以幻境或色空的循環論證關係來闡述美人圖繪，並非《鏡影簫聲初集》所創。《鏡影簫聲初集》傳、詩、圖三者結合的形式，實與乾隆至嘉慶年間出版的《百美新詠圖傳》關係密切，《鏡影簫聲初集》為美人圖繪賦予「色即是空」之修辭，也可見於《百美新詠圖傳》中顏希源的序文；[56] 如此的語境，在後《紅樓夢》時代的清中後期可謂非常流行。然而，儘管在語境與修辭上沒有很大的改變，但《鏡影簫聲初集》在圖像的表現上卻與《百美新詠圖傳》（圖12）有很大的差異，甚至亦大異於之前的《烈女傳》、《閨範》、或同時代的「百美圖」等圖像。其中最明顯的變化之一，亦即書中包含了大量鮮見於傳統美人畫之「直視觀者的正面」與「眼神接觸」等圖像表現，而此與其直接摹寫自照片有直接的關係。值得注意的是，與《鏡影簫聲初集》幾乎同時出版的另一

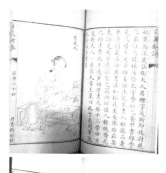

圖12 | 顏希源撰，《百美新詠圖傳》，集葉軒藏版，1805，美國普林斯頓大學，內扉頁，序1上，圖傳63下－圖傳64上。

本名妓圖譜，也強調其所載圖像是請畫師鉤摹照片而成，唯此書乃石印出版。這本書名為《淞濱花影》，[57] 出版機構不詳。全書之首刊有一長方形牌記，上載「光緒十三年歲在丁亥（1887）夏五月後記」，接著各為署有「光緒丁亥天中節種花人序於海上意琴室」款的他序、與署有「光緒丁亥榴月花影樓主人」款的自序，然後就直接進入圖像的部分，採一圖一詩的搭配。整體來說，此書的結構與設計，要比《鏡影簫聲初集》簡略許多，唯驚人之處在於花影樓主人在自序中亦清楚地提到：「滬上為萬花薈萃之區，顧影自憐者往往以西法照相，幾於人人各有一相，此不僅為花之影，直花之魂矣。三春暇日輒與二三同志遍索諸美，得一相，則請名畫師勾而摹之，不惟形似，而且神似，」[58]《淞濱花影》主張藉鉤摹照片以達到「形似兼神似」的做法，可說是與《鏡影簫聲初集》追求「神傳雙美」的方法與論述如出一轍。

雖然《淞濱花影》自序時的五月，較《鏡影簫聲初集》自序時的六月約早了一個月，但值得留意的是，不僅問潮館主人為《鏡影簫聲初集》所書「鏡影簫聲初集」篆書標題，早在「光緒十三年（1887）仲春」即已寫成，倘再考慮到《鏡影簫聲初集》繁複的編輯與遠赴東瀛製版印刷的時程，顯然其製作與準備比起《淞濱花影》更要曠時費工，因此《鏡影簫聲初集》構思以鉤臨照片為底的想法，很可能要早於《淞濱花影》。尤其是《淞濱花影》唯一的他序作者種花人以「意琴室」為齋室名，其是否即為曾與掄花館主人於《申報》上唱和的意琴生？[59] 若果真如此，那麼花影樓主人是

否有可能透過意琴生的關係而得知掄花館主人的出版計劃，而搶在前面很快地以石印出版同類型的作品？

　　儘管目前仍無法確知《鏡影簫聲初集》與《淞濱花影》為何不約而同地以鈎摹照片創造名妓圖譜的新風格，但可以肯定的是，就算是同樣鈎摹照片，並不意味著兩者能達到同樣「引人放佚」之效果。《淞濱花影》由於同樣以照片為圖像基礎，所以我們可以看到該書和《鏡影簫聲初集》一樣，畫中像主多直視觀者，且兩者共享許多當時攝影流行的構圖與主題。例如，其「胡薇卿」一開描繪像主倚於蕉林中的石塊，注視著畫外的觀者，便讓我們想到了《鏡影簫聲初集》的「吳蓉」一開（圖13）；只見畫中的吳蓉雖坐於石上，而非藏身於石塊之後，卻同樣注視著觀者，亦置身於蕉林中。不過，兩者雖構圖元素類似，然最大的差別在於「胡薇卿」一開構圖簡略，呈現出石印擅長的柔軟流動與粗細變化自由之線條與筆觸。而銅印的「吳蓉」一開，則以細密的線條刻畫出衣服上的不同花紋與頭上精緻的珠飾，並以繁複的線條描繪出石塊之肌理；石上還仔細描繪出各種文房用品與書籍。更重要的是，「吳蓉」一開的摹繪相片者，著意於重現各個物象間的空間關係，以精確而細緻的線條鈎勒出吳蓉如何坐於石上，及其如何為前、後兩叢蕉林所圍繞。相較之下，石印的「胡薇卿」一開，即使構圖與其畫中元素類似，但顯得十分抽象而簡略；我們甚至很難掌握胡薇卿及其倚身石塊之間的關係，其表現比較像是此時繪畫寫意式的表現。

　　進而言之，《鏡影簫聲初集》「吳蓉」一開，不但近乎耽溺地描繪各種繁複的物質與空間細節，更值得注意的是，畫中的吳蓉一手執筆，一手拉執蕉葉，面對著我們若有所思，似乎正在構思詩句。然而，在這似乎有意表現具有文采的才女形象下，吳蓉所呈現的姿態，卻是一腳跨翹在另一腳上，露出一雙極其精緻、作為此時男人慾望對象的小腳，此絕非大家閨秀所為，反倒充滿著情色與挑逗的意味。「吳蓉」一開並非《鏡影簫聲初集》中的特例，在「王華」一開中（圖14），亦見王華站立面對觀者，甚至舉腳手握金蓮，正面展示其露於花紋華麗衣褲下的尖巧小腳。可以說，整冊充斥著各種小腳的描繪，且通常幽微地將之混跡在由繁複線條所構成的華麗衣服紋飾中，並透過不同的圖面設計，邀請觀者在這些細密的線條下搜尋那些穿著或素面、或點狀、或帶花之各種鞋面的小腳金蓮。在此，銅版線條緊細繁複卻又清晰分明的特性，一方面可使畫中女子所處的空間層次分明，另一方面又讓觀者得以在畫面上進行其慾望對象之視覺搜尋，充滿挑戰性的樂趣，確有「引人放佚」之虞。

　　《鏡影簫聲初集》的確非常著意於刻畫女人所處的空間，尤其是呈現大量女人與物品並置的描寫。不過，這種將女人與物品同樣視為觀賞與慾望之對象，並對其進行品鑑與分類的情形，至少從晚明開始即已流行；[60]我們在《鏡影簫聲初集》中，也的確可以發現許多明清以來的格套。例如，「胡函」一開（圖15）描繪出胡函被圈圍在

圖13 （左）花影樓主人輯，
《淞濱花影》（1887），
8上，哈佛燕京圖書
館；（右）掄花館主
人輯，《鏡影簫聲初
集》，49下，上海圖
書館。

圖14 掄花館主人輯，《鏡
影簫聲初集》，29
下，上海圖書館。

圖15 （左）掄花館主人輯，《鏡影簫聲初集》，8下，上海圖書館；（右）陳洪綬，〈何天章行樂圖卷〉，局部，
約1649，蘇州博物館，轉引自翁萬戈編，《陳洪綬》，上海：上海人民美術出版社，1997，冊2，頁205。

菊花所圍繞的花園中，她坐在蕉葉上，手握佛手，一旁桌上擺滿文房器具與盆栽雅物，正視著觀者的胡函，其衣服上綴滿精緻的花紋，使得她就像是几上的銅香爐或飾以雅緻花紋的書函般，成為觀者注視與品鑑的焦點。這雖然讓我們想起晚明陳洪綬的作品，但胡函的正視姿態，卻讓她似乎不僅是被動的被注視與被分類者，而更像是主動將自己與這些雅物一起呈現給觀者。更明顯的例子，應該是「劉瓊」一開的圖像（圖9右）。[61] 只見劉瓊被置於畫幅正中，正面著觀者，兩手掀開簾子，正從圓形的拱門迎向觀者走出。不但拱門的周圍裝飾以複雜的雲紋，就連布幕、劉瓊的衣服、以及呈放在隔為曲折而複雜空間之格櫃上的各種小巧精緻物品，都裝飾有各種不同的紋路與質感。細看這些格櫃中的物品，可謂包羅萬象，包括西洋的鐘錶、奇石、書畫、高古青銅器、瓷器、玉器等珍奇異物，甚至還有水仙、靈芝等名貴花草。再看劉瓊身上穿著兩件式上衣下褲，露出小腳，頭上飾有各種珠花，上衣配有毛皮，衣服各區塊或繡或織，莫不綴有各種花紋，使其本身看來就像環繞在其周圍的精巧珍玩雅物，以無處不精的繁複華麗，主動迎向、展現且招喚觀者的注視。可茲留意的是，此開對應的文字提到：「茲圖掀幔徘徊居中，顧盼左右，陳設幾如福地琅環，殆仙境也。為譜霜天曉角一闋曰：『芳姿娟秀，金屋誰消受。試把鴛帷掀起，斜立處，花容瘦寒透香也。透水仙移遠岫，壓倒諸般珍玩，星眸轉停鍼繡。』」[62] 但令人玩味的是，文字上雖提到劉瓊「居中」而立的特點，卻又加上「徘徊」、「顧盼左右」等傳統描繪女人身態搖曳而婉轉曲折之字眼，此實與圖像上正面直接、幾乎是衝撞觀者視線的構圖方式大相逕庭。但是不管如何，整體的畫面確實點出了此圖意欲藉這些物品陳設，展現出猶如福地琅環的仙境！而此圖之題詞，更進而以畫中女子「透水仙移遠岫，壓倒諸般珍玩」來形容此女之美如何進一步壓倒這些物品。在此，女人與物品被相提並論，並作為觀者品鑑比較的對象。

　　《鏡影簫聲初集》這種強調環境的物質性呈現，是同樣描摹自照片的《淞濱花影》所無法相較的。畢竟銅版印刷有著「縷晰條分，極為精細」的特點，善於藉細線來描繪陰影向背，為傢俱和物像賦予一種三度空間的堅實感；即使在人物上較少有陰影之描繪，但其銳利、確實、而幾乎沒有粗細變化的線條，同樣給予人物一種扎實的存在感，甚至有時還透過身上服飾花紋綿密的刻劃，呈現出一種幾乎與周遭並置物品同樣的質感。這種具體而清晰的鈎勒描寫手法，不但使整個人物即使處於行動間，亦帶有一股幾近於物品的凝止感，也讓人物和畫中物品同樣傳達出一種幾乎可以沿著線條觸摸並掌握物象的物質性。此種充滿堅實物質性描繪的視覺效果，與石印實有天壤之別。換句話說，《鏡影簫聲初集》與《淞濱花影》視覺效果的差別，不僅來自描摹照片者不同的選擇，更重要的是石印與銅版技術所呈現出的不同表現。

　　能夠進一步證實上述論點最直接的證據，照理說應該是《鏡影簫聲初集》石印翻

刻本與其原版銅版本的比較，只可惜目前並未見到可資比較的《鏡影簫聲初集》石印本。幸運的是，1892 年出版的《海上青樓圖記》，以石印照相複製了許多《鏡影簫聲初集》的圖像，[63] 由此來比較《鏡影簫聲初集》之圖像，應該也可以得到相當的瞭解。

《海上青樓圖記》由蕙蘭沅主輯，沁園主人繪圖。紫竹山房主人在其序言中提到：「前刊《鏡影簫聲》僅集名花五十枝，猶不免遺珠之憾，且日新月異大有滄桑，金澌東弟一友情客，選色藝雙絕、名噪一時者，倩名人繪成小影百餘輩，維妙維肖，著以傳說，標以里居，曰『青樓圖記』，非特為選勝尋芳者，作問津之筏，即身居他邑，展斯圖而亦見其人也。」[64] 此序言儼然將《海上青樓圖記》視為《鏡影簫聲初集》後繼之作，且亦宣稱此書乃特請人繪名妓小影。文中雖聲稱此書「非特為選勝尋芳者，作問津之筏」，說明並非為尋芳客所作的妓院指南，卻又強調除了書寫傳記外，還特別「標以里居」以定位名妓之居所，因此不諱言該書應該還是具有某種實用的指南功能。有趣的是，《海上青樓圖記》雖宣稱「倩名人繪成小影」，但它許多圖像事實上翻印自《鏡影簫聲初集》，只是按上不同妓女的名字。例如，《海上青樓圖記》「林惜春」一開，事實上來自《鏡影簫聲初集》「湯蕉林」一開（圖16）。因此，《海上青樓圖記》並非針對個人寫生的「名妓小影」。其性質與其說是「維妙維肖」的寫真，還不如說是讓許多不能親炙高級妓院者也能有身歷其境之感。不過，仔細比較兩者的差別，卻會發現這些經過石印轉印的圖像，細節已模糊不清，失去了讓觀者細細品鑑與賞玩的堅實線條與細節。例如，原來《鏡影簫聲初集》「湯蕉林」一開描繪了站在琴後撫琴的湯蕉林，被寓所中繁複的各種物品所環繞；所有的物品，都以堅細的線條描繪出其具體的細節、甚至是光影向背。然而，到了《海上青樓圖記》的「林惜春」一開，不但左邊的書架與架前兩盆描繪繁華的菊花被一簡單的小几與花瓶所取代，而且琴座腳原來清楚地以陰影繪出的三度空間立體感，也因石印而顯得模糊不清。可以說，原先銅版透過細節所呈現出的堅實物質感，乍然消融於其間，徒留大致的青樓印象。簡而言之，朱炳曦所說的「筆法之精工，衣褶之細膩」，無疑地必須歸功於銅版的技術；其以鉅細靡遺且由銅版所擅長的陰影向背描繪，構築出彷彿具體可觸摸的細節，而此恐怕就是其「引人放佚乎」的根源所在吧！

事實上，《鏡影簫聲初集》「引人放佚乎」之原由，也不僅僅在於精工的細節呈現，還在於書中圖像非常有意識地呈現或引導出「看」、或甚至是「窺視」的樂趣。[65] 除了以銅版精細的線條表現出石印所無法呈現之畫中女子與觀者眼神的交流（畫中女子幾乎是以目對視傳情）外，畫中還以各種構圖設計，框圍或導引我們觀看這些美女的方式，或是透過畫面呈現出妓院曲折隱晦、卻又讓人不禁想窺視探索的空間。其中最有趣的，應該是「胡紈」一開（圖17左）。[66] 畫中只見一衣著華麗的女子，背對觀

者站於廊上,其右邊的簾子微啟,可以看到圓拱門後面的床榻,而觀者也可以透過此女子的眼神,穿越圓拱門,與對面女子的眼神相接,並進而看到右前方的床榻,與榻前桌面上擺滿的西洋時鐘、西洋燈、珠寶樹等各樣珍寶。有意思的是,面對觀者的女子右邊,出現了題款樣的文字,讓人不禁疑惑此女子究竟是真的立於對面窗戶,抑或是牆上的畫像?而浮現出捉摸不定之感。不過,由對應的文字言道「茲圖妝臺小影,倚壁傳神,妙手寫生,栩栩欲活,背欄自顧」,我們可以得知這事實上是胡紉背對著觀者在欣賞其自畫像。但不管如何,在此琢磨之際,作為觀者的尋芳客仍彷彿能透過胡紉親身視線的導覽,穿梭其香閨,並親晤其人,即便這事實上只是牆上的寫真。如此幾近親歷其境的視覺經驗,以及如此複雜的觀看設計,是以往烈女圖、閨範、或百美圖少見的。再者,這種對於呈現內外觀看與複雜且具有窺視性室內空間的興趣,還讓人想起許多同時期或稍早的日本浮世繪、或出自浮世繪傳統的新聞錦繪表現(圖17右)。[67]這是否即為司花老人在《鏡影簫聲貳集》稿本序文中所說,此乃因初集一開始係由具旅日經驗的莫釐不過分齋主人(掄花館主人)「幻奇思,構異境」之故?[68]我們不得而知。

　　值得注意的是,雖然掄花館主人一再強調這些圖像是描摹照片而成,可作為按圖索驥之用,且在許多圖像上也的確可以看到許多來自照相攝影的元素(包括對視觀者),但究竟有多少圖片是真的直接鉤描照片而成?尤其書中有一類圖像對於虛實與觀看有著異常複雜的設計,誠如上述「胡紉」一開所示,很難想像這類圖像有其照片的版本。亦即,這類的圖像與構圖,是否誠如司花老人在二集稿中的序文所言,一開始乃由掄花館主人「幻奇思,構異境」,[69]執行上則由其與城北生魚雁往返商討「若何佈置,若何點綴」等細節?[70]推而言之,這些圖像很可能並非直接抄襲自照片;許多構圖事實上是經過三人合作討論構思而成,且很可能與同時期日本的版畫很有關係。例如,「鄭紅」一開描繪其「背窗對鏡」(圖18左);觀者雖可透過開啟的簾子看到坐在窗邊背對觀者的鄭紅,卻唯有透過一面橢圓形裝飾華麗的西洋鏡方得見其廬山真面目。對鏡梳妝,一直是中國傳統仕女畫,如傳宋王詵《繡櫳曉鏡》冊頁(圖18右)等非常流行的主題。但完全以背示人,把正面留到鏡影中,呈現出一種看不見的「實」人與看得見的「虛」影之戲劇性對比,卻不禁讓人想起很多浮世繪版畫的設計(圖18中)。

　　《鏡影簫聲初集》的日本元素,確實值得我們進一步追索。但除了上述複雜的窺伺與虛實的設計外,其由綿密的平行線條構築出強烈的陰影向背,進而賦予其描繪物象一種堅實物質之存在感,這些也應該是來自進口自日本銅版特有的技術與風格。換言之,此效果並非繪圖者徐朗寅畫風自身的特色,而應該是《鏡影簫聲初集》團隊有意識地使用銅版特別效果之結果。有兩個證據可以支持此推論。其一是哥倫比亞大學

圖 16 | （左）見惠蘭沅主輯，沁園主人繪圖，《海上青樓圖記》，上海：華雨小築居，1892，卷 1，16 上–16 下，收於全國圖書館文獻縮微複製中心編，《清末民初報刊圖書集成》，北京：全國圖書館文獻縮微複製中心，2003，冊 5，頁 2068；（右）掄花館主人輯，《鏡影簫聲初集》，19 下–20 上，上海圖書館。

圖 17 | （左）掄花館主人輯，《鏡影簫聲初集》，7 下，上海圖書館；（右）笹木芳瀧，〈芸者福松が客の金を取る〉，《新聞図会》19 號，轉引自土屋礼子，《大阪の錦絵新聞》，東京：三元社，2005，頁 207。

圖 18 | （左）掄花館主人輯，《鏡影簫聲初集》，27，上海圖書館；（中）喜多川歌磨，《高島おひさ》，1795，The Art Institute of Chicago，轉引自淺野秀剛編，《「喜多川歌磨」展図録》，東京：朝日新聞社，1995，頁 110；（右）宋·王詵，《繡櫳曉鏡》，國立故宮博物院藏，引自《故宮書畫圖錄》，臺北：國立故宮博物院，2009，冊 28，頁 226–233。

圖 19 | 徐朗寅，《金陵四十八景》，東京：山中榮山銅刻，1887，美國哥倫比亞大學。

所藏的銅刻徐朗寅《金陵四十八景》。此作雖然也是委託日本工坊銅刻（圖 19），卻未見如《鏡影簫聲初集》般對於畫面物象進行三度立體量感之雕琢。或許有人會認為此乃這兩本書所選工坊不同所致；《鏡影簫聲初集》出自橫內桂山，而《金陵四十八景》出自山中榮山，兩者皆為東京的銅版工坊。不過，如果我們以《鏡影簫聲初集》上海圖書館本與自然史博物館本，來檢視兩者與稍早萊頓大學本的一個微小差異，也許就會有不同的看法（圖 20）。

此差異出現在「胡紉」一開中；只見背對觀者的女子，透過圓拱型門不僅看到自己的小像，且透露出右邊的床榻。在萊頓大學本中，床榻上僅以小碎花簡單地描繪出帶有花紋的床褥，並留下兩大塊不可解的留白。留白在銅刻的語彙中常常代表高光，就像背對觀者女子左側的頭髻上以十字型與同心圓狀的留白，呈現出髮髻立體的包子狀，但此床褥上的兩大塊留白似乎很難以高光來加以理解。有趣的是，在上海圖書館本與自然史博物館本的「胡紉」一開中，留白部分已經被新的細節所佔滿。床面左邊的碎花被畫上輪廓線，繩索亦轉換成拉開的簾幕，而那兩塊抽象的留白，則被添加上銅版擅長的細密線條，轉換成床席的紋路；就連背對觀者女子髮髻上的留白也被添畫上細節，化身為髮上裝飾的珠寶。更值得注意的是，這個被轉換的簾幕，其上端接的是水平床榻邊緣高起的小台階，而非床罩的頂端，由此而呈現出一種空間上的錯亂。較可能的合理解釋是，銅刻工匠一開始就不太瞭解原始構圖，以至於萊頓大學本對於部分床榻的描寫也就極其模糊。工匠補救的方式，是把空白用各種細節與線條填滿，但此舉並沒有解決原來的模糊性，反倒進一步銳化了空間上的矛盾。若考慮到銅版的製作，總是經過幾次試印、並逐次添加細節過程，那麼此種將高光留白部分填滿精密線條與細節的增補手法，很可能是出自《鏡影簫聲初集》團隊的要求。換句話說，《鏡影簫聲初集》團隊在印製的過程中，積極地參與圖稿的修改，且著意於追求以銅版繁密且具物質性描繪的特點來呈現女人與其空間。

有趣的是，相對於《鏡影簫聲初集》序言與許多同時期的文學與繪畫作品，都將上海歡場視為上海生活的寫照，引人耽溺卻幻若泡影，由銅版所雕鑄的歡場世界，卻反倒顯得如此堅實可觸摸。尤其是書中與女性圖像對應的文字，多著眼於文人（尤其是繪圖者城北生）與其相交的一手經驗；藉由這些幾乎是第一人稱經驗的重述，觀者感覺到的不是危險，而是具有才性與伴侶品質的對應與陪伴。而這樣的陪伴讓男性觀者

圖 20 │ （左）掄花館主人輯，《鏡影簫聲初集》，7 下，上海圖書館； （右）掄花館主人輯，《鏡影簫聲初集》，
7 下，荷蘭萊頓大學。

得以沒有威脅地細細地品味、琢磨、搜索由細緻銅版線條所構築出來
之奇思異境，其中隱藏著慾望對象的小腳、環繞著日常無法想像的舶
來品與繁複家具。然而，這畢竟不是現實，因此全書彷彿同時回應書
名「鏡影簫聲」般，充斥著對於虛影與鏡像的圖像指射。誠如該書正
文第一頁圖像所示（圖 21），畫中以具有西洋透視與陰影法的筆法，描
繪出一面帶有中式裝飾的西洋鏡子；鏡中繁花盛開，鏡面上有古荇司
花老人以八寶妝曲牌所填之詞，歌詠「萬種名花參色相指點」之態。
然不管繁花如何似錦，相對於以西洋畫法與銅版精刻所精心構築出來
充滿堅實感的鏡框，其終究不過是鏡中影，看似真實，但只有在此鏡
中方能成形存在。而此鏡的現實，正是《鏡影簫聲初集》以銅刻所雕
琢而出。換言之，銅刻的技法，在此給予了鏡花水月的虛影一種真實
可觸之感，很弔詭地讓這些照理說是虛幻的情色與富貴，呈現出一種
凝止在時間中的永恆不變之感。書中的這些女人，就像是圍繞在其周
圍的一件件細緻珍玩或傢俱，可以一次次地招喚人們的觸摸與賞玩，
且堅實不變，即便此一存在只限於以銅版所雕琢與構築的這個書內世
界。我們可以說其所建立的乃相對於危險的城市生活，為一種安全無
虞耽溺的可能。

圖 21 │ 《鏡影簫聲初集》，1 上，上海
圖書館。

| 結論 |

　　總之，銅版印刷在晚清的中日網絡下進入上海，從初期印製地圖、舉業縮本，到印製畫譜與名妓指南。銅印舉業縮本與畫譜都在石印的挑戰與競爭下，或因為價錢，或因為無法與在地文化需求接軌，曇花一現退出了市場。《鏡影簫聲初集》也無法全面抵擋這波石印的潮流，致使出版二集、三集等計劃胎死腹中。然而，《鏡影簫聲初集》以最新潮的行銷平台與新進口的技術來成就一種前所未有、以視覺來「經歷」青樓風光的經驗，無疑大大有別於石印所能提供之青樓「印象」。就這點來說，《鏡影簫聲初集》以銅刻鑄鑿出一個不會消失而深具堅實可觸摸感的情色世界，堪稱為晚清青樓指南的經典。即使此書之再版或續集並沒有實現，但它不僅馬上被石印盜版，且書中的圖像又被複製在稍晚的名妓圖譜（例如《海上青樓圖記》），凡此都說明其圖像廣受歡迎的程度。自銅版在 1880 年代的上海因緣際會地短暫發光，經《鏡影簫聲初集》結合跨國的人力與資源，留下了當屬這波浪潮中最精彩的作品之一。

　　最後，如果要將此類銅版名妓指南無法繼續發展視為一種失敗，那麼，這個失敗可能的原因，一方面在於石印所掀起的價格優勢；除了有精確性要求的品項（例如地圖）外，銅版幾乎在各種類型的出版戰上一路潰不成軍。另一方面，相較於銅印，石印即便無法帶領觀者經歷或觸摸那些精緻華麗的女性空間與細節，卻能完美地解放銅版那種凝止感，使圖中的女人不再像是一件件精緻的物品，而得以更有血有肉地進行各種活動。其最典型的代表，應該是吳友如筆下的《海上百艷圖》（圖 22）及許多民國新興的百美圖，而這也正是下一波女性圖像的新風潮。此種充滿行動感的新石印風格，無疑很稱職地迎接著民國摩登新女性的出現，而這將是一個值得繼續追索關於「圖像、技術與性別」發展的下一章。

圖 22 | 吳友如，《海上百艷圖》，集 3，上，收於《吳友如畫寶》，重印；北京：中國青年出版社，1998，冊 5，頁 18。

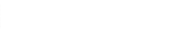

註釋

1 | 此文為原刊在《近代中國婦女史研究》同名論文的改寫版，見中央研究院近代史研究所編，《近代中國婦女史研究》，2016 年第 28 期（12 月），頁 125–212。

2 | 目前所見至少有三個版本：一是掄花館主人輯，《鏡影簫聲初集》（東京：橫內桂山銅鑄，1887），上海圖書館藏；二是荷蘭萊頓大學（Universiteit Leiden）的 Robert Hans van Gulik（1910–1967）藏本；三是紐約美國自然史博物館（American Museum of Natural Science）藏本。感謝朱龍興博士在荷蘭幫忙取得萊頓大學的細部圖像促成此比較，特此致謝。

3 | Soren Edgren, "The Ching-ying hsiao-sheng and Traditional Illustrated Biographies of Women," *The Gest Library Journal*, 5: 2 (Winter 1992), pp. 161–174.

4 | Catherine V. Yeh, "Creating the Urban Beauty: the Shanghai Courtesan in Late Qing Illustrations," in Zeitlin and Liu, and Ellen Widmer eds., *Writing and Materiality in China: Essays in Honor of Patrick Hanan* (Cambridge, Mass.: Harvard University Asia Center for Harvard-Yenching Institute, 2003), pp. 397–447. Catherine V. Yeh 關於《鏡影簫聲初集》的寫作，之後亦整合於專書，見 Catherine V. Yeh, *Shanghai Love: Courtesans, Intellectuals, and Entertainment Culture, 1850–1910* (Seattle: University of Washington Press, 2006), pp. 152–153, 230.

5 |《鏡影簫聲貳集》（稿本），上海圖書館藏。

6 | Jonathan Hay, "Painters and Publishing in Late Nineteenth Century Shanghai," in Ju-hsi Chou ed., *Art at the Close of China's Empire, Phoebus 8* (1998), pp. 134–188; Roberta Wue, "Selling the Artist: Advertising, Art, and Audience in Nineteenth-Century Shanghai," *The Art Bulletin*, 91: 4 (December 2009), pp. 463–480; Roberta Wue, "The Profits of Rhilanthropy: Relif Aid, Shenbao, and the Art World in Later Nineteenth-Century Shanghai," *Late Imperial China*, 25: 1 (June 2004), pp. 187–211.

7 |「空空色色早分明，假假真真總有情，鏡裏不留凡卉影，簫中何處玉人聲，月圓花好春常在，鳳去臺空感易生，昨夜五雲深處去，有人翹首望東瀛。古越高昌寒食生漫草。」見〈掄花館主以手輯《鏡影簫聲集》，自東瀛郵寄見惠，精工雅致有目共賞，拜登之下，賦一律以謝〉，《申報》，1888 年 3 月 7 日，第 4 版。

8 |「依然仙境到蓬瀛，眼底群花色媚生，懸鏡不愁疲照影，吹簫幸得暢和聲，難忘人世千秋業，好証天涯萬里情，自是風流高格調，品題次序記分明。戊子（1888）正月甬東小樓主人初稿。」見〈掄花館主馬君晚農以《鏡影簫聲

初集》自東瀛郵寄見贈，丹青妙筆，繪寫生成，若喜若嗔，惟妙惟肖，拜領之下，謹賦一律，以申謝悃。即倒次高昌寒食生原韻〉，《申報》，1888 年 3 月 10 日，第 4 版。

9 |「瑤編遠界自東瀛，展卷香從紙上生，寶鏡照花皆倩影，玉簫吹月盡新聲，君真善寫佳人貌，我亦難忘太上情，劣粉庸脂都屏卻，頓教老眼大光明，戊子春正（一月）倉山舊主醉草。」見〈掄花館主馬君晚農遠自東瀛貽我尺素，並示所撰鏡影簫聲一冊，讀罷賦贈一律，亦效小樓主人，倒用高昌寒食生韻〉，《申報》，1888 年 3 月 23 日，第 14 版。

10 |《申報》，1888 年 2 月 3 日，第 4 版。

11 |〈贈書鳴謝〉，《申報》，1888 年 2 月 4 日，第 3 版。

12 | 掄花館主人輯，《鏡影簫聲初集》，序，終下。

13 | 綺玉生，〈鏡影簫聲錄序〉，《申報》，1888 年 5 月 25 日，第 4 版；飯顆山樵，〈鏡影簫聲錄序〉，《申報》，1888 年 6 月 1 日，第 4 版。

14 | 甬東小樓主人，〈掄花館主馬君晚農以《鏡影簫聲初集》自東瀛郵寄見贈，丹青妙筆，繪寫生成，若喜若嗔，惟妙惟肖，拜領之下，謹賦一律，以申謝悃。即倒次高昌寒食生原韻〉，《申報》，1888 年 3 月 10 日，第 4 版。

15 | 倚玉生，〈掄花館主以新鐫銅版《鏡影簫聲錄初集》郵贈，生香活色，精雅絕倫，率賦小詩聊伸謝悃，即希政之〉，《申報》，1888 年 5 月 31 日，第 9 版。

16 | 飯顆山樵，〈鏡影簫聲錄序〉，《申報》，1888 年 6 月 1 日，第 4 版。

17 | 同上註。

18 | 杜荀鶴，《松窗雜記》，收入《筆記小說大觀》（臺北：新興書局有限公司，1979），編 30，冊 10，頁 1。

19 | 張偉，〈晚清民初的上海影樓〉，收入氏著，《西風東漸：晚清民初上海藝文界》（臺北：秀威資訊科技，2013），頁 299–324；上海攝影家協會與上海大學文學院合編，《上海攝影史》（上海：上海人民美術出版社，1992）。

20 | 賴毓芝，〈清末石印的興起與上海日本畫譜類書籍的流通：以《點石齋叢畫》為中心〉，《中央研究院近代史研究所集刊》，2014 年第 85 期（9 月），頁 57–127。

21 | 掄花館主人輯，《鏡影簫聲初集》，例言，2 上。

22 | 同上註書，序，5 上。

23 |《圖畫日報》（重印：上海：上海古籍出版社，1999），號 134，頁 8（1909 年 12 月 27 日），冊 3，頁 440。

24 | 原文：「顧長康畫裴叔則，頰上益三毛。人問其故？顧曰：『裴楷俊朗有識具，正此是其識具。』看畫者尋之，定覺益三毛如有神明，殊勝未安時。」收入（南朝宋）劉義慶著，（南朝梁）劉孝標注，《世說新語》（南宋紹興八年〔1138〕董弅刻本；影印：東京：尊經閣文庫藏，1929），下卷，第二十一〈巧藝〉，34 上。

25 | 原文：「顧長康畫謝幼輿在巖石裡。人問其所以，

顧曰：『謝云：一丘一壑，自謂過之。此子宜置丘壑中。』」收入・劉義慶著，劉孝標注，《世說新語》，下卷，第二十一〈巧藝〉，34 上。

26 │ Shih Shou-chien, "The Mind Landscape of Hsieh Yu-yü by Chao Meng-fu," in Wen Fong ed., *Images of the Mind: Selections from the Edward L. Elliott Family and John B. Elliott Collections of Chinese Calligraphy and Painting at the Art Museum, Princeton University* (Princeton, N.J.: Art Museum, Princeton University, 1984), pp. 21, 68–71.

27 │ Richard Vinograd, "Introduction: Effigy, Emblem, and Event in Chinese Portraiture," *Boundaries of the Self: Chinese Portraits 1600–1900* (Cambridge, New York: Cambridge University Press, 1992), pp. 1–27.

28 │ 相關研究可參考近藤秀實，《波臣畫派》（長春：吉林美術出版社，2003）。

29 │ James Cahill, *The Compelling Image: Nature and Style in Seventeenth-Century Chinese Painting* (Cambridge: Harvard University Press,1982), pp. 107–108.

30 │〈照相法〉，《申報》，1876 年 2 月 22 日，第 3 版。

31 │〈照相說〉，《申報》，1896 年 4 月 1 日，第 10 版。

32 │〈今到新法照相〉，《申報》，1891 年 11 月 28 日，第 5 版。

33 │〈寶記自製中國書畫紙印相法〉，《申報》，1892 年 2 月 29 日，第 4 版。

34 │ Cahill, James, "The Three Zhangs, Yangzhou Beauties, and the Manchu Court," *Orientations*, 27: 9 (October 1996), pp. 59–68.

35 │ 掄花館主人輯，《鏡影簫聲初集》，序，5 上。

36 │ 飯顆山樵，〈鏡影簫聲錄序〉，《申報》，1888 年 6 月 1 日，第 4 版。

37 │ 賴毓芝，〈清末上海的銅版書籍的生產與流通：以樂善堂為中心〉，發表於「全球視野下的中國近代史研究」國際學術研討會中央研究院近代史研究所，2014 年 8 月 11–13 日。此文後改寫為〈技術移植與文化選擇：岸田吟香與 1880 年代上海銅版書籍之進口與流通〉，收入黃自進主編，《近代中日關係的多重面向（1850–1949）》（即將出版）。

38 │ 關於清宮銅版畫製作之論述，見翁連溪，〈清代內府銅版畫刊刻述略〉，《故宮博物院刊》，2001 年第 4 期（7 月），頁 41–50；沈定平，〈西洋銅版畫在清宮廷流傳及其影響〉，收入氏著，《「偉大相遇」與「對等較量」：明清之際中西貿易與文化交流研究》（北京：商務印書館，2015），頁 557–583。關於康熙朝的銅版畫製作，見 Stephen H. Whiteman and Richard E. Strassberg, *Thirty-Six Views: The Kangxi Emperor's Mountain Estate in Poetry and Prints* (Cambridge: Harvard University Press, 2016)；李孝聰，〈記康熙《皇輿全覽圖》的測繪及其版本〉，《故宮學術季刊》，30.1（2012）：55–79。

39 │ 關於日本的銅版畫發展，可參考西村貞，《日本銅版画志》（高槻：全国書房，1971）；菅野陽，《日本銅版画の研究》（東京：美術出版社，1974）；中根勝，《日

本印刷術史》（東京：八木書店，1999），頁 193–200。

40 │ 關於申報館的石印事業，見魯道夫・瓦格那（Rudolf G. Wagner），〈進入全球想像圖景：上海的《點石齋畫報》〉，頁 1–96；賴毓芝，〈清末石印的興起與上海日本畫類書籍的流通：以《點石齋叢畫》為中心〉，頁 57–127。

41 │ 關於岸田吟香的生平，最完整的傳記見杉浦正，《岸田吟香：資料から見たその一生》（東京：汲古書院，1996）。

42 │ 關於岸田吟香至上海設置分店的時間，一般有兩種說法：一為 1878 年，一為 1880 年；前者見《対支回顧》、《近代文学研究叢書》等，後者見《商海英傑傳》、《岸田吟香—資料から見たその一生》等。見東亞同文会編，〈岸田吟香君〉，收入《対支回顧錄》（東京：原書房，1968），冊 2，頁 1–12；昭和女子大学近代文学研究室編，〈岸田吟香〉，《近代文学研究叢書》（東京：昭和女子大学光葉会，1958），卷 8，頁 217–263；瀬川光行，〈岸田吟香君傳〉，收入氏著，《商海英傑傳》（東京：富山房，1893），頁 19–28；杉浦正，《岸田吟香：資料から見たその一生》。

43 │ 關於岸田吟香在上海出版與販賣的書籍，見王寶平，〈岸田吟香出版物考〉，收入復旦大學歷史系等編，《歷史上的中國出版與東亞文化交流》（上海：上海百家出版社，2009），頁 69–84；陳捷，〈岸田吟香的樂善堂在中國的圖書出版與販賣活動〉，《中國典籍文化》，2005 年第 3 期（9 月），北京，頁 46–59；真柳誠、陳捷，〈岸田吟香が中国で売した日本関連の古医書〉，《日本医史学誌》，1996 年第 42 卷第 2 號（5 月），東京，頁 164–165；宋原放，〈岸田吟香創辦樂善堂書鋪〉，收入宋原放等編，《中國出版史料・近代部分》（武漢：湖北教育出版社、山東教育出版社，2004），卷 3，頁 216–218。

44 │ 瀬川光行，《商海英傑傳》，頁 27–28。

45 │ 東亜同文会編，〈岸田吟香君〉，頁 8。

46 │ 陳捷，《明治前期日中学術交流の研究：清国駐日公使館の文化活動》（東京：汲古書院，2003），第三部第一章，頁 205–274；賴毓芝，〈清末石印的興起與上海日本畫譜類書籍的流通：以《點石齋叢畫》為中心〉，頁 57–127。

47 │〈上海通信（續）〉，《朝日新聞》，明治二十年（1887）4 月 2 日，版 4。

48 │ 沈俊平，〈點石齋石印書局及其舉業用書的生產活動〉，《故宮學術季刊》，31.2（2013）：116。

49 │〈述滬上商務之獲利者〉，《申報》，1889 年 10 月 9 日，第 1 版。

50 │〈新出石印本草圖說〉，《申報》，1892 年 7 月 27 日，第 4 版。

51 │ 賴毓芝，〈技術移植與文化選擇：岸田吟香與 1880 年代上海銅版書籍之進口與流通〉，即將出版。

52 │〈地圖發售外埠 本館自告白〉，《申報》，1876 年 10 月 28 日、1876 年 10 月 30 日、1876 年 11 月 7 日、1877 年 1 月 3 日、1877 年 1 月 4 日、1877 年 1 月 5 日、

1877 年 1 月 23 日、1877 年 1 月 24 日、1877 年 1 月 25 日、
1877 年 1 月 30 日、1877 年 1 月 31 日、1877 年 2 月 2 日、
1877 年 2 月 8 日、1877 年 2 月 26 日、1877 年 2 月 27 日、
1877 年 3 月 8 日、1877 年 3 月 14 日、1877 年 3 月 15 日、
1877 年 3 月 16 日、1877 年 3 月 21 日、1877 年 3 月 23 日、
1877 年 3 月 26 日、1877 年 3 月 29 日、1877 年 4 月 18 日、
1877 年 5 月 8 日、1877 年 5 月 11 日、1877 年 5 月 12 日、
1877 年 5 月 29 日。以上廣告皆出現於各日的版 1。

53 │〈序文〉，《申報》，1888 年 5 月 28 日，第 3 版。

54 │同上註。

55 │同上註。

56 │史積容，〈序〉，顏希源撰，《百美新詠圖傳》（美
國普林斯頓大學藏集葉軒藏版，1805），序 15 下。

57 │花影樓主人輯，《淞濱花影》（1887），哈佛燕京
圖書館。

58 │同上註書，自序 1 上–1 下。

59 │《申報》，1887 年 9 月 8 日，第 3 版；《申報》，
1888 年 9 月 18 日，第 4 版。

60 │王正華，〈女人、物品與感官慾望：陳洪綬晚期人
物畫中江南文化的呈現〉，收入氏著，《藝術、權力與消
費：中國藝術史研究的一個面向》（杭州：中國美術學院
出版社，2011），頁 196–254。

61 │摛花館主人輯，《鏡影簫聲初集》，47 上。

62 │同上註書 47 下。

63 │惠蘭沅主輯，沁園主人繪圖，《海上青樓圖記》（上
海：華雨小築居，1892），收入《清末民初報刊圖畫集成》
（北京：全國圖書館文獻縮微複製中心，2003），冊 5，
頁 2031–2143。原書應有四卷，然此版本不全，只有兩卷；
另外上海圖書館藏有 1895 年版本。

64 │惠蘭沅主輯，沁園主人繪圖，〈序〉，《海上青樓
圖記》，頁 2034–2035。

65 │ Johnason Hay 也注意到這些插畫中出現了大量
gaze 的 表 現， 見 Jonathan Hay, "Painting and the Built
Environment in Late-Nineteenth-Centry Shanghai," in
Maxwell Hearn and Judith Smith eds., *Chinese Art Modern
Expressions* (New York The Metropolitan Museum of Art,
2001), p. 82.

66 │摛花館主人輯，《鏡影簫聲初集》，7 上。

67 │關於此時日本浮世繪對上海視覺文化的挪注，見
賴毓芝，〈伏流潛借―1870 年代上海的日本網絡與任伯
年作品中的日本養分〉，《美術史研究集刊》，2003 年
第 14 期（3 月），頁 159–242；Yu-chih Lai, "Hokusai à
Shanghai: Ren Bonian et la Culture Populaire Japanaise,"
*L'école de Shanghai: 1840–1920, Peintures et calligraphies
du musée de Shanghai* (Paris: Paris Musées, 2013), pp. 26–37.

68 │司花老吏，〈序〉，《鏡影簫聲貳集》。

69 │同上註。

70 │同上註。

71 │《海上百艷圖》出自《吳友如畫寶》。1890 年吳友
如創辦《飛影閣畫報》，1893 年改創《飛影閣畫冊》，
1893 年吳友如去世後，林承緒由其哲嗣處購得粉本一千
兩百幅，編成《吳友如畫寶》，其中許多圖像出自於《飛
影閣畫報》與《飛影閣畫冊》。見陳平原，〈圖畫晚清：《點
石齋畫報》之外〉（香港：香港中和出版社，2015），頁
28；吳友如，〈海上百艷圖〉，收入《吳友如畫寶》（重印；
北京：中國青年出版社，1998），卷 1，冊 6。關於吳友
如以降民國百美圖的相關研究，見劉秋蘭：〈《海上百艷
圖》與民國新興百美圖的濫觴〉，《美術》，2014 年第 3
期（3 月），北京，頁 110–113；呂文翠，〈點石飛影・
海上寫真―晚清民初「百美圖」敘事的文化轉渡〉，頁
39–72。

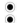

書徵
目引

傳統文獻

（南朝宋）劉義慶著，（南朝梁）劉孝標注，《世說新語》，
南宋紹興八年（1138）董弅刻本，東京：尊經閣文庫藏，
1929。

（唐）杜荀鶴，《松窗雜記》，收入《筆記小說大觀》，
第 30 編，第 10 冊，臺北：新興書局有限公司，1979。

（清）《海上驚鴻影》，上海：有正書局，1913，上海圖
書館藏。

（清）王昌�，〈冶梅先生小傳〉（1892），收入王寅，
《冶梅梅譜》，重印於吳樹平編，《中國歷代畫譜彙編》，
第 15 冊，天津：天津古籍出版社，1997。

（清）況周頤撰、屈興國輯注，《蕙風詞話輯注》，南昌：
江西人民出版社，2000。

（清）吳友如，《吳友如畫寶》，據 1908 刊本重印，北京：
中國青年出版社，1998。

（清）花影樓主人輯，《淞濱花影》，光緒十三年（1887）
歲在丁亥夏五月石印，美國哈佛燕京圖書館藏。

（清）徐虎，《金陵四十八景圖》，東京：山中榮山銅刻，
1887，美國哥倫比亞大學藏。

（清）摛花館主人輯，《鏡影簫聲初集》，東京：橫內桂
山銅鑄，1887。

（清）曹雪芹著，黃霖評，《脂硯齋評批紅樓夢》，山東：
齊魯書社，1994。

（清）梅花盦主編著，《申江名勝圖說》，上海：管可壽
齋，1884。

（清）惠蘭沅主輯，沁園主人繪圖，《海上青樓圖記》，
上海：華雨小築居，1892，收入全國圖書館文獻縮微複製

中心編，《清末民初報刊圖畫集成》，第 5 冊，北京：全國圖書館文獻縮微複製中心，2003。

（清）顏希源撰，《百美新詠圖傳》，集葉軒藏版，1805，美國普林斯頓大學 (Princeton University) 藏。

〔日〕樂善堂主人（岸田吟香）編，《樂善堂發售書目》，上海：樂善堂書藥房，1884。

〔日〕瀨川光行，〈岸田吟香君傳〉，《商海英傑傳》。東京：富山房，1893。

<hr>

近人著作

一、中文專著

・王正華
2011 〈女人、物品與感官慾望：陳洪綬晚期人物畫中江南文化的呈現〉，收入氏著《藝術、權力與消費：中國藝術史研究的一個面向》，杭州：中國美術學院出版社，頁 196–254。

・王敏
2008 《上海報人社會生活（1872–1949）》，上海：上海辭書出版社。

・王寶平
2009 〈岸田吟香出版物考〉，收入復旦大學歷史系、出版博物館編，《歷史上的中國出版與東亞文化交流》，上海：上海百家出版社，頁 69–84。

・北京市政協文史資料委員會編
1996 《北京文史資料》，北京：北京出版社。

・呂文翠
2015 〈點石飛影・海上寫真—晚清民初「百美圖」敘事的文化轉渡〉，《中國學術年刊》，第 37 期（3 月），頁 39–72。

・宋原放
2004 〈岸田吟香創辦樂善堂書鋪〉，收入宋原放主編，汪家熔輯注，《中國出版史料・近代部分》，第 3 卷，武漢：湖北教育出版社、山東教育出版社，頁 216–218。

・李孝聰
2012 〈記康熙《皇輿全覽圖》的測繪及其版本〉，《故宮學術季刊》30.1，頁 55–79。

・沈俊平
2013 〈點石齋石印書局及其舉業用書的生產活動〉，《故宮學術季刊》31.2，頁 101–137。

・肖育瓊
2006 〈近代萍鄉士紳與萍鄉煤，1890–1928〉，南昌大學專門史研究所碩士論文。

・花宏艷
2013 〈早期《申報》文人唱酬與交際網絡之建構〉，《華南師範大學學報（社會科學版）》，第 4 期（8 月），頁 136–141。

・翁連溪
2001 〈清代內府銅版畫刊刻述略〉，《故宮博物院刊》，第 4 期（7 月），頁 41–50。
2015 《「偉大相遇」與「對等較量」：明清之際中西貿易與文化交流研究》，北京：商務印書館。

・張心穀編
1960 《歷代畫史彙傳補編》，臺北：啟文出版社。

・張偉
2013 〈晚清民初的上海影樓〉，《西風東漸：晚清民初上海藝文界》，臺北：秀威資訊科技，頁 299–324。

・陳平原
2015 《圖畫晚清：《點石齋畫報》之外》，香港：香港中和出版社。

・陳旭麓、顧廷龍、汪熙編
1986 《漢冶萍公司（二）：盛宣懷檔案資料選輯之四》，上海：人民出版社。

・陳捷
2003 《明治前期日中学術交流の研究：清国駐日公使館の文化活動》，東京：汲古書院。
2005 〈岸田吟香的樂善堂在中國的圖書出版與販賣活動〉，《中國典籍文化》，第 3 期（9 月），頁 46–59。

・喬曉軍
2007 《中國美術家人名辭典補遺一編》。西安：三秦出版社。

・菅野陽
1974 《日本銅版画の研究》，東京：美術出版社。

・熊月之
1997 〈略論晚清上海新型文化人的產生與匯聚〉，《近代史研究》，第 100 期（12 月），頁 257–272。

・趙厚均
2010 〈《百美新咏圖傳》考論：兼與劉精民、王英志先生商榷〉，《學術界》，第 145 期（6 月），頁 102–109。

・劉秋蘭
2014 〈《海上百艷圖》與民國新興百美圖的濫觴〉，《美術》，第 3 期（3 月），頁 110–113。

・鄭志宏編
2013 《翰墨飄香：錦州市博物館藏書畫精品錄》，長春：吉林大學出版社。

・鄭逸梅
1982 《藝林散頁》，北京：中華書局。
1983 《書話舊聞》，上海：學林出版社。

・魯道夫・瓦格那 (Rudolf G. Wagner)
2011 〈進入全球想像圖景：上海的《點石齋畫報》〉，《中國學術》，第 8 輯（11 月），頁 1–96。

・賴毓芝
2003 〈伏流潛借—1870 年代上海的日本網絡與任伯年作品中的日本養分〉，《美術史研究集刊》，第 14 期（3 月），頁 159–242。
2011 〈肖像、形象與藝業：以吳昌碩向任伯年所訂製肖像畫為例的個案研究〉，收入呂莉莉、福廣瑜，《像應神全：明清人物肖像畫學術研討會論文集》，澳門：澳門藝術博物館，頁 298–316。
2014 〈清末石印的興起與上海日本畫譜類書籍的流通：以《點石齋叢畫》為中心〉，《中央研究院近代史研究所

集刊》，第 85 期（9 月），頁 57–127。
即將出版，〈技術移植與文化選擇：岸田吟香與 1880 年代上海銅版書籍之進口與流通〉，收入黃自進主編，《近代中日關係的多重面向（1850–1949）》。

二、西文專著

・Cahill, James
1982 *The Compelling Image: Nature and Style in Seventeenth-Century Chinese Painting*. Cambridge: Harvard University Press.
1996 "The Three Zhangs, Yangzhou Beauties, and the Manchu Court." *Orientations*, 27: 9, pp. 59–68.

・Edgren, Soren
1992 "The *Ching-ying hsiao-sheng* and Traditional Illustrated Biographies of Women." *The Gest Library Journal*, 5: 2, pp. 161–174.

・Hay, Jonathan
1998 "Painters and Publishing in Late Nineteenth Century Shanghai." In Ju-hsi Chou. ed., *Art at the Close of China's Empire, Phoebus 8*, pp. 134–188.

・Lai, Yu-chih
2013 "Hokusai à Shanghai: Ren Bonian et la Culture Populaire Japanaise." In Eric Lefevbre. ed., *L'école de Shanghai (1840–1920), Peintures et calligraphies du musée de Shanghai*. Paris: Paris Musées, pp. 26–37.

・Lai, Yu-chih
2004 "Remapping Borders: Ren Bonian's Frontier Paintings and Urban Life in 1880s Shanghai." *The Art Bulletin*, LXXXVI, pp. 550–572.

・Shih, Shou-chien
1984 "The Mind Landscape of Hsieh Yu-yü by Chao Meng-fu." In Wen Fong ed., *Images of the Mind: Selections from the Edward L. Elliott Family and John B. Elliott Collections of Chinese Calligraphy and Painting at the Art Museum, Princeton University*. Princeton, N.J.: Art Museum, Princeton University, pp. 21, 68–71.

・Vinograd, Richard
1992 "Introduction: Effigy, Emblem, and Event in Chinese Portraiture." *Boundaries of the Self: Chinese Portraits 1600–1900*. New York: Cambridge University Press, pp. 1–27.

・Whiteman, Stephen H. and Richard E. Strassberg
2016 *Thirty-Six Views: The Kangxi Emperor's Mountain Estate in Poetry and Prints*. Cambridge: Harvard University Press

・Wue, Roberta
2004 "The Profits of Philanthropy: Relief Aid, Shenbao, and the Art World in Later Nineteenth-Century Shanghai," *Late Imperial China*, 25: 1, pp. 187–211.
2009 "Selling the Artist: Advertising, Art, and Audience in Nineteenth-Century Shanghai." *The Art Bulletin*, 91: 4, pp. 463–480.

・Yeh, Catherine V.
1996 "Creating a Shanghai Identity-Late Qing Courtesan Handbooks and the Formation of the New Citizen." in Tao Tao Liu and David Faure, eds., *Unity and Diversity: Local Cultures and Identities in China*. Hong Kong: Hong Kong University Press, pp. 107–123.
2003 "Creating the Urban Beauty: the Shanghai Courtesan in Late Qing Illustrations." in Judith T. Zeitlin and Lydia H. Liu, eds., *Writing and Materiality in China: Essays in Honor of Patrick Hanan*. Cambridge, Mass.: Harvard University Asia Center for Harvard-Yenching Institute, 2003, pp. 397–447.
2006 *Shanghai Love: Courtesans, Intellectuals, and Entertainment Culture, 1850–1910*. Seattle: University of Washington Press, 2006.

三、日本專著

・中根勝
1999 《日本印刷術史》。東京：八木書店。

・池田桃川
1923 《上海百話》，上海：日本堂。

・西村貞
1971 《日本銅版画志》，東京：全國書房。

・杉浦正
1996 《岸田吟香：資料から見たその一生》，東京：汲古書院。

・岡千仞
1997 《觀光紀游》收入小島晉治監修，《幕末明治中國見聞錄集成》，卷 20。東京：ゆまに書房據 1886 刊本重印，1997。

・東亞同文会編
1968 〈岸田吟香君〉，《対支回顧》，第 2 冊，東京：原書房，頁 1–12。

・近藤秀實
2003 《波臣畫派》，長春：吉林美術出版社。

・昭和女子大学近代文学研究室編
1958 〈岸田吟香〉，《近代文学研究叢書》，卷 8。東京：昭和女子大學光葉會，頁 217–263。

・真柳誠、陳捷
1996 〈岸田吟香が中国で売した日本関連の古医書〉，《日本医史学雑誌》，第 42 卷第 2 號（5 月），頁 164–165。

・鶴田武良
1980 〈王寅について：來舶畫人研究〉，《美術研究》，第 319 號（3 月），頁 1–11。

四、網路

《申報》（上海），1872–1896，http://spas.egreenapple.com/WEB/ INDEX.html（查詢時間：2011 年 7 月 3 日）
《朝日新聞》，1887，http://database.asahi.com/library2e/（查詢時間：2013 年 7 月 30 日）

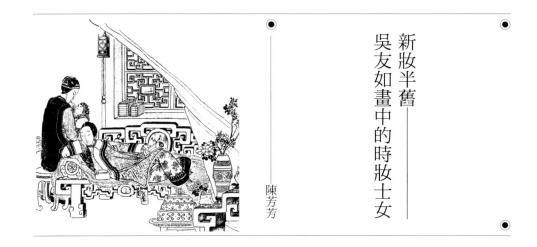

新妝半舊──
吳友如畫中的時妝士女

陳芳芳

|一|────從偏見說起：吳友如式「妓女樣」仕女

民國名家魯迅（1881-1936）在論及插圖書籍和《點石齋畫報》的多篇文章中，曾多次提到晚清畫家吳友如（1894 年卒），但他對吳友如的評價卻似乎有失於偏頗，特別是他指稱吳友如畫的女性臉孔是「妓女樣」。這一偏見，大抵與魯迅關注通俗文藝，及他側重藝術教育大眾的功能有關。在 1927 年 7 月 11 日魯迅書於散文集《朝花夕拾》的後記中，便有一段寫道：

> 吳友如畫的最細巧，也最能引動人。但他於歷史畫其實是不大相宜的；他久
> 居上海的租界裏，耳濡目染，最擅長的倒在作「惡鴇虐妓」，「流氓拆梢」
> 一類的時事畫，那真是勃勃有生氣，令人在紙上看出上海的洋場來。但影響
> 殊不佳，近來許多小說和兒童讀物的插畫中，往往將一切女性畫成妓女樣，
> 一切孩童都畫得像一個小流氓，大半就因為太看了他的畫本的緣故。[1]

魯迅對吳友如的歷史畫和時事畫，褒貶不一。他以吳友如所繪《女二十四孝圖》和《後二十四孝圖說》為例，說明吳氏畫法工細精妙，能引動人，卻又舉例指出吳氏的畫圖「無趣味」，[2] 以此否定吳友如，甚至還認為吳氏不大適宜畫歷史畫。此外，他概括吳友如時事畫的影響，則以「殊不佳」來形容，直指他雖擅長描繪關於妓女和流氓的時事畫，呈現上海洋場面貌，形象逼真，但已成俗套。其作品一時廣為臨摹，以致 1920 年代左右的小說和兒童讀物的插畫雖已脫離晚清情境，但女性都是「妓女樣」，孩童則像小流氓。唯在魯迅貶斥此乃吳友如的不佳影響之同時，卻也側面反映出吳友如這類時事畫的傳播成效，不僅以圖畫活靈活現當時上海洋場的社會精神面貌，於清末期間廣為流傳，更甚者，吳友如式的人物風格，在其歿後的二十年間儼然

成為書籍繪圖師的楷模，仍在畫家和不同讀者群間流傳，影響深遠。這應是他口中《吳友如畫寶》雖可供參考，卻應取其優點而改去其劣點的「劣點」。[3]

四年後（1931），魯迅在社會科學研究會發表其著名的演說「上海文藝之一瞥」，並於同名的專文[4]中再次提到吳友如於「惡鴇虐妓」、「流氓拆梢」之類畫得很好，且其人物畫風影響深遠，「我們在上海也常常看到和他所畫的一般臉孔」；[5]其原因除了吳友如乃是《點石齋畫報》主筆，[6]即主要而決定性的畫師，也跟《吳友如畫寶》的出版和翻印有關，「影響到後來也實在厲害」，包括小說上的繡像和教科書的插畫都受其影響。文中既突顯吳友如在點石齋畫家群的地位，又揭示出吳氏畫作繁多而廣受歡迎，故後人多跟從其手法作畫之情況。1934年，魯迅在書信中復向畫家友人提及：「清朝末年有吳友如，是畫上海流氓和妓女的好手，前幾年印有《友如墨寶》，不知曾見過否？」這封信後來在1937年7月14日以不具收信人姓名的形式刊登在《北平新報》「文藝週刊」，[7]由此亦可見《吳友如畫寶》及其翻印本為推廣發揚吳友如名氣和畫風的重要渠道之一。不無弔詭的是，由以上的材料可見，至少從1927年至1937年的十年間，魯迅這位在文壇和出版界舉足輕重的文化人，於私人和公共領域屢屢談及吳友如其人其作；此一方面使吳友如的名聲和作品借魯迅之口廣為傳播，其成效不可低估，但也不可忽視隨其言論而來的偏見廣為知識份子和一般大眾所採納。[8]

話說回來，魯迅之所以棄醫從文，關注以文章啟發民智，旨在教育文化程度較低的大眾，進而改變社會現狀。其人活躍於民國文壇，引領新文化運動，是當時極具權威的作者和文化評論人，對二十世紀中國文學及文化的發展影響甚鉅。除此之外，他在1930年代亦積極推廣現代版畫，除了編印《近代木刻選集》，還舉辦木刻技法講習會，促進木刻版畫的傳播和創作，並鼓勵藝術學徒在重視油畫和水彩畫之同時，也能為大眾創作連環圖畫和書報插圖。[9]魯迅此番提倡版畫和插圖之舉，固然得益於他對日本和西方文藝思潮的浸淫和研究，實際上亦順應了當時以藝術來表現現實的發展趨勢。尤值得注意的是，他相當重視藝術的社會功能，而版畫、連環圖畫和書報的插圖等，恰好具有可按量複製、便利接觸讀者群之特點，有助於推廣知識和教育大眾，故自然甚得其青睞。然而，魯迅之所以對這一類可普及流傳的印刷圖像尤為鍾愛，並不全然來自西方的影響，還得益於那些以中國歷史中眾所周知的人物為素材、且畫法用中國舊法的材料，誠如其所直言：「自然應該研究歐洲名家的作品」，「但也更注意於中國舊書上的繡像和畫本」。[10]事實上，魯迅自幼便開始接觸附有插圖的書籍和《點石齋畫報》，本身亦是木刻版畫和這類繪圖書的收藏家。他認為這類繪圖本子可成為習畫的畫譜，連環圖畫亦屬於藝術門類，[11]而他重視版畫和舊書報中圖像的原因，正是在於這類書報採用圖說形式、圖文兼備，可作為教育的工具，有助於知識的普及和時事要聞的傳播；[12]對於即使不識字的人，也能看圖講故事。[13]

就以魯迅稱吳友如「神仙人物，內外新聞，無所不畫」[14]而言，其所標舉的事實上是吳氏畫中的流氓和妓女，及這兩種形象所帶來的負面影響。比如魯迅在文中勾勒教科書插畫上「歪戴帽，斜視眼，滿臉橫肉」的孩童即為「流氓樣」，尤其「斜視眼」更是「一副流氓氣」的重要特徵。[15] 在出版界消沉、教科書較其他文藝刊物相對暢銷的 1930 年代，[16]魯迅擔心這類流氓形象隨教科書而傳播，影響婦孺，自是可以理解。然而，針對吳友如筆下的晚清女子，魯迅卻僅強調其擅畫「惡鴇虐妓」，且所畫女性多為妓女，以「妓女樣」來標籤、簡化畫中女性形象，而未明確交代其究竟具備何種形貌特徵。這種誇飾說法無疑尖酸鄙薄，[17]容易令大眾對吳氏作品中的女性產生刻板印象，實非持平之論，亦忽視了吳友如精於描繪各種人物的精湛畫藝，漠視了他在《點石齋畫報》中有關其他婦女形象的描繪，更忽略了吳氏的仕女圖畫本作品。畢竟「惡鴇虐妓」指向妓女被老鴇凌虐的故事內容，傾向於角色類型的塑造；吳友如即便可能畫得生動傳神，但這類題材卻未必為其代表作。究竟從女性的形貌特徵如何得以窺見其身分是否為「妓女」？妓女的形象到底是如何擬定的？所謂的「妓女樣」又是何種面貌？對此，魯迅僅以個別例子評斷，其立論難免失諸偏狹而籠統。

　　無可否認，魯迅的一孔之見，仍是當代學者對吳友如畫中女性的偏見。如葉凱蒂（Catherine Yeh）在《上海‧愛：名妓、洋場才子和娛樂文化（1850–1910）》（*Shanghai Love: Courtesans, Intellectuals, and Entertainment Culture, 1850–1910*）一書強調清末上海名妓具有高度的自主性——帶領社會時尚，自由出入公共空間，是形塑娛樂文化的城市女性。書中尤論及妓女與文人的互動，視二者同時扮演了娛樂提供者及消費者的角色，且是構成上海認同的元素。葉氏於此採用《海上青樓圖記》中所刊印的名妓《小顧蘭蓀》圖（圖 1），並在圖說中提及此圖乃據吳友如的畫臨仿，又言吳友如經常描繪帶著小孩的上海名妓。[18]但為何吳友如畫中帶著小孩的女性便是上海名妓呢？在此，葉氏顯非直接引用吳友如原畫〈落日情遠圖〉（圖 2），卻又加入如此之說明，似將吳友如原畫中的女性視為名妓，復將名妓與小孩這一人物組合視為構圖元素和內容，且正文中亦未特予解說，筆者以為此舉或會引致誤讀。一來吳友如〈落日情遠圖〉裡描繪的女子是否為名妓還未有定論，二來若畫中描繪一名或多名小孩，圖中的該名女性是否為名妓，仍未可知。吳友如刊登在《飛影閣畫報》中的「滬妝士女」[19]系列便有多幅作品描繪女性與多名小孩。可資留意的是，繪於 1890 年的〈落日情遠圖〉，與吳友如《飛影閣畫報》「滬妝士女」中的《蘭蕙同芳》（圖 3），在人物造型和構圖上幾乎同出一轍；然而，花雨小築主人在 1892 年出版的《海上青樓圖記》中挪用了這幅圖像，並以「小顧蘭蓀」題之，使得身分本就模糊的女性圖像更形複雜。《小顧蘭蓀》一圖，名副其實畫的是青樓女子，[20]那吳友如畫的便是名妓嗎？究竟吳友如畫的果真是妓女，只是基於某些原因而未於畫作中表明她們的妓女身分？抑或這些女性是否未必為名妓，而

只是以妓女的時尚服裝作為素材？又或者吳友如其實是以名妓作為描摹的模特兒呢？欲探究這些問題，我們有必要先梳理吳友如身處之時代的女性視覺文化及吳友如仕女畫之面貌。

圖1｜沁園主人，《小顧蘭孫》。引自惠蘭沅主輯、沁園主人繪圖，《海上青樓圖記》，上海：花雨小築居，1892，卷2，18，收入《清末民初報刊圖畫集成》卷五，北京：全國圖書館文獻縮微複製中心，2003，頁2124–2125。

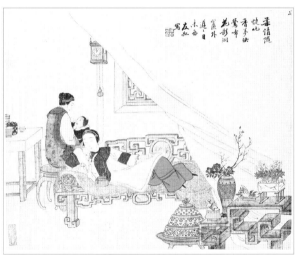

圖2｜吳友如，〈落日情遠圖〉，絹本設色，27.2x33.3公分，《時裝仕女冊》十二開之十二，1890，上海博物館。圖片鳴謝：上海博物館。

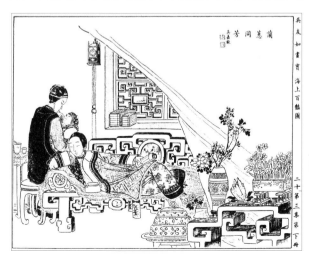

圖3｜吳友如，《蘭蕙同芳》，原刊登於《飛影閣畫報》，第10號，光緒十六年（1890）十二月上澣。此為翻印版本。引自吳友如，《海上百豔圖》，收入氏著，《吳友如畫寶》，上海：上海書店出版社，2002，圖二十，頁1-296。

　　《點石齋畫報》和《飛影閣畫報》的印製和發行，是石印技術和照相石印術傳入上海後，中國早期圖像設計的例子。自 1876 年至 1930 年代，隨著中國圖像設計的發展漸具規模，不同媒介上的女性圖像亦成為上海文化變遷的象徵和現代性的載體。[21] 若將 1940 年代張愛玲的插圖作品、周慕橋的月份牌、和吳友如的仕女圖相互對照，[22] 不無發現在不同年代的張愛玲和周慕橋身上，皆可見到吳友如所繪仕女圖像的影子，而描繪時妝仕女圖業已在印刷文化中大行其道。這類女性形象的重要性，在於透過描繪時下流行的服飾傳達時尚的概念，而這或許可視為推廣作品的策略。上海一地自鴉片戰爭後，成為五口通商的港口之一，舶來品多進口成為消費品。隨著租界的劃分及公共租界的設立，當地從華洋分居至華洋雜處，加之人口流動帶動階級鬆動及文化傳播，遂使上海日益城市化及西化，具體展現在各種公共建設和私人享樂設施，如自來水、電燈、電車、電報、大火輪船、轎車、洋房及各式娛樂場所等，[23] 於室內家居擺設和個人衣裝也可見一斑。尤其時妝仕女圖在民國時期的商業美術中廣泛印製，除了月份牌外，亦見於香菸廣告和文學雜誌封面等。這些時妝仕女圖以穿戴打扮塑造當代女子的形象，反映清末民國時期女性時尚由「三鑲五滾」、「元寶領」上衣下褲，演變至文明女裝，及摩登旗袍。張愛玲〈更衣記〉一文中，便以多幅女子形象表現不同時代的服飾時尚，而代表有清以來女性形象的繪圖便是典型的吳友如式清末女子（圖4），以她自己的話來說便是——「借用了晚清的一張時裝仕女圖」。[24] 由此可見，張愛玲關心的是圖中女子的形象能否展現清代婦女的時妝，女性的身分是否名妓並非重點。

　　單以吳友如致力繪製的時妝仕女圖觀之，就有將近一百幅作品是描繪穿著時下滬上服裝的女子置身於室內和城市景觀間；[25] 而他的這類時妝仕女圖，後來還成為民國初年商業畫家沈泊塵（1889–1920）、丁悚（1891–1972）、錢病鶴（1879–1944）、但杜宇（1896–1972）、陳映霞等效法的對象，[26] 唯現時學者對這些時妝仕女圖的構圖和風格，仍未作系統性的整理分析。正如葉凱蒂所言，這類時妝仕女的形象開拓了研究「百美圖」的新類型，可稱之為「都市美人」，尤與上海奢華的西式物質文化息息相關。[27] 據葉凱蒂指出，美人圖像在明代萬曆年間（1573–1620）已出現一重要的轉折點，即印刷品上所描繪的名妓圖像開始有別於傳統烈女和名媛的形象，而成為獨立門類，且無分地域。[28] 相較之下，吳友如筆下的都市美人則為名妓形象，強調其都市特徵，呈現都市品味和商業趣味的審美觀，與前者有所區隔。葉凱蒂肯定吳友如為創作這類都市美人圖的

圖4 | 張愛玲筆下的清代女子。圖片來源：Eileen Chang, "Chinese Life and Fashions," *XXth century* 4, no. 1 (January 1943), p. 54.

領航人，理由在於吳友如革新的仕女圖主題多將女性置於都市景觀中，作時妝打扮，為西方物質文化所圍繞；又因所呈現的上海是個繁榮而國際化的都市，這類型的女性形象便成為都市繁華的象徵。然而，值得參考的是，當時印刷媒體仍大量印製身穿古代漢服、於歷史上知名的名媛閨秀，可見於《點石齋畫報》附送的石印插頁和吳友如在《飛影閣畫報》（1890–1893）發行的《閨豔彙編》，[29]因此筆者認為吳友如所繪仕女圖中的女性形象，無論出現在畫本抑或石版印刷本，皆值得探討；尤其畫中的女性服飾直接呈現古代和當代元素，以至地域特徵，頗令人矚目，比如其筆下時妝仕女圖中的女性穿戴，即與當下的服裝時尚相互比美。有趣的是，凡此皆與海上名家所繪製的仕女圖形象大異其趣。

　　不難想像，畫家描繪女性穿著時妝或古妝，主要取決於市場需求，從中反映收藏家及讀者的品味和喜好。葉凱蒂藉由比對吳友如所繪製的畫本和石印本，指出石印本實際上為吳友如的繪畫帶來了新可能，讓他可以加入傳統畫本未曾描繪的西方舶來品。[30]此番觀察誠為相當敏銳，切合實情。唯值得我們再思索的是，什麼原因令吳友如感受到中國畫本此一媒介所帶來的限制？在他繪製仕女圖像時，媒材又如何影響其創作構思和材料取捨？更具體地來說，畫家在面對畫本和石印本時，如何按照不同媒介的材質和視覺表現傳統，決定構圖和視覺元素？吳友如畫中有別於傳統的創新主題，又如何推廣、或者窒礙作品的流通和消費，以致影響他創作生涯的發展和名聲？筆者推斷，繪畫的觀眾，包括贊助者和讀者等如何接收吳友如的創作，既反映了時下欣賞藝術的品味，亦同時對畫家的創作方向起著關鍵作用。換言之，時下潮流和品味不僅影響畫家的創作，並揭示了媒介和主題、視覺表現和真實，以及物質和品味之間的張力。

｜三｜————吳友如的畫史評價

　　概觀吳友如的仕女畫，有畫本、稿本和石印本。其中，主要的畫本是上海博物館收藏的絹本設色《時裝仕女冊》，[31]和紙本墨筆《人物仕女冊》，[32]各十二開；另有藏在中央美術學院中學的《雙女攜琴圖》扇頁。[33]至於收入在其自行創辦之《飛影閣畫報》（1890–1893）及《飛影閣畫冊》（1893）內的仕女圖，則是先有吳友如繪製的稿本，再以石版印刷出版，並經多次翻印成不同的版本，例如刊印古妝仕女圖的《閨豔彙編》，除了透過《飛影閣畫報》發行外，並以《古今百美圖》為名收入《吳友如畫寶》中，隨後有單印本發行。[34]

　　有意思的是，儘管吳友如的石印仕女圖作品流傳甚廣，印刷本並不罕見，但現時學界研究吳友如，卻主要著眼於他繪製的戰績圖、他與晚清宮廷藝術的關係、或他刊

登在《點石齋畫報》的石印作品及其人藝術生涯和地位等；尤其是吳友如所描繪的時興時事新聞畫，更被視為其主要成就。此乃源於 1990 年代以後，有關《點石齋畫報》的研究方興未艾之故。儘管學者們或對吳友如是否為《點石齋畫報》主筆有所爭議，[35] 但普遍仍多以「新聞畫家」來稱譽其在中國現代繪畫史上的地位。舉例言之，丁羲元說他是「近代首屈一指的新聞時事畫家」；[36] 近來評論者皆傾向吳友如的繪畫結合中西技法，「具有扎實的西法寫生功底，所作風俗時事實畫的情景，人物以及比例、結構、透視、均富真實感」；[37] 而在李鑄晉和萬青力有鑑於十九世紀中國繪畫史尚被忽視、甚至被視為衰落期的背景下，意圖重新審視及填補藝術史空白而編著的重要著作《中國現代繪畫史：晚清之部（一八四〇至一九一一）》中，則將吳友如歸入「受西洋繪畫影響的畫家」一節中討論，突出他以寫實手法描繪新聞時事之特點，並以《點石齋畫報》的圖稿為例，指出吳友如的時事畫報具有西方的寫實作風，推論他應該看過不少國外的報紙、雜誌和照片。[38] 而在萬青力的另一力作《並非衰落的百年——十九世紀中國繪畫史》[39] 所收錄之〈吳友如的「時事」畫與大眾潮流〉一文中，主要介紹的也是《點石齋畫報》，亦即吳友如的時事風俗畫。[40] 除此之外，尚有多篇研究同樣以吳友如繪畫的通俗及時事性為切入點，例如李景龍的〈以《點石齋畫報》論吳友如新聞風俗格致畫〉及卓聖格的《插圖畫家吳友如研究》。[41] 王伯敏尤其強調吳友如是近代畫史分期的重要人物，其取民間畫風，畫風俗題材，兼畫新聞故事，並描繪入時的通俗作品，「取俗為題」，「另闢新徑」，不拘囿傳統手法，從而拓展了中國畫的題材。[42] 張弘星的博士論文則指出吳友如應朝廷號召而描繪的平定粵匪功臣戰績圖不獲宮廷採納，反而透過《點石齋畫報》的刊印和發行而流通於市面。[43]

相較之下，有關吳友如所繪仕女圖的討論，則寥寥可數；[44] 換言之，吳友如身為擅長仕女畫畫家的身分，在中國現代繪畫史上並不突出。如李鑄晉和萬青力在《中國現代繪畫史：晚清之部（一八四〇至一九一一）》中，只介紹了費丹旭、王素、錢慧安、沙馥和胡錫珪的仕女故事畫，而完全未提到吳友如；郭學是和張子康編著的《中國歷代仕女畫集》，同樣未收錄吳友如的仕女畫；[45] 更遑見與吳友如仕女畫有關之專論。即使有關注吳友如之仕女畫者，如梁莊愛倫（Ellen Johnston Liang）和葉曉青皆指出吳友如的仕女畫評價頗高，[46] 但多數學者仍以他所描繪的時妝仕女圖為主，如單國強在《古代仕女畫概論》一文中提到，吳友如的仕女畫多作時妝女子，饒有生活意趣，唯未多作闡釋；文以誠（Richard Vinograd）及葉凱蒂則為著墨較多者（詳見後述）。要言之，研究者或對吳友如的仕女圖欠缺完整的審視，或對其評價有所偏頗而籠統，以致忽略了他與中國藝術傳統和文化的關係。

事實上，吳友如擅長繪製多種題材，誠如《海上墨林》（1919）記載，其人「擅長工筆畫，人物、仕女、山水、花卉、鳥獸蟲魚，靡不精能」。[47] 而《清代畫史增編》

亦對吳友如大加讚賞。[48] 有正書局於 1927 年出版《清代畫史》，增附《清代畫史增編》，創辦人狄平子（1872–1941，狄葆賢，楚青）是扉頁題簽者。引人注目的是，《清代畫史增編》所載吳友如生平乃參考《海上墨林》。[49]《海上墨林》載吳友如「寫風俗記事畫，妙肖精美，人稱聖手」，此「聖手」之美譽乃指向吳友如描繪風俗記事畫的技藝，但到了《清代畫史增編》中，則在「聖手」之前又加入「其所寫風俗及記事畫纖秀細勁，宛然逼真，不啻今之仇英也，美人尤精妙，時稱聖手」。顯然，《清代畫史增編》的編者認為吳友如之所以贏得「聖手」的美譽，除了記事寫實的技巧外，還因為他所畫的美人畫尤其精妙，備受矚目，甚至還將吳友如的地位提升到可比美仇英的程度。誠然，仇英在成為專業畫家之前，只是一名漆工，但他日後卻成為明代著名畫家，與文人畫家沈周、文徵明和唐寅並列為明代四大名家，在世時已備受稱譽，歿後亦然；其別樹一格的貢獻，在於所描摹的工筆人物畫細緻工整，尤以仕女畫聞名。傳仇英畫《百美嬉春卷》雖已不得見，但今人從改琦於 1802 年畫成的《臨仇十洲美人圖卷》仍略可窺探其原貌。改琦稱此卷為臨摹仇英作品，有正書局於 1914 年銷售改琦所繪《百美嬉春圖》的珂羅版時，也提到這是臨摹仇英的畫本，可見仇英繪製美人圖的名氣在晚清民初仍廣為流傳。[50] 吳友如與仇英有著相似的經歷，既是一名畫工，亦非科舉出身，還同樣成為職業畫家，將吳友如比作仇英，可謂合情合理。然而，究竟是哪一類的仕女圖使吳友如獲得如仇英般的美譽？還是這只是時人對其整體畫風的稱讚？對此，吳友如仕女畫備受稱譽的另一項證據，就很值得我們注意。亦即吳友如和潘振鏞（1852–1921）、沙馥（1831–1905）三人，被時人並稱為繪畫仕女圖的「三絕」。[51] 由於潘振鏞和沙馥的仕女畫皆以古妝士女為主，而吳友如所繪的古妝士女圖也獲得鑒藏家的青睞，[52] 以此推斷，吳友如為當時鑒藏家所推崇的，大抵是古妝士女，這一點有必要深入探討。

|四|————吳友如與百美圖畫譜

那麼，吳友如的古妝士女圖究竟呈現何種面貌？在此值得注意的是百美圖畫譜。所謂百美圖，可歸納在仕女畫這一傳統畫科內，於盛清時頗為盛行，主要繪製在手卷上，多出自無名畫家之手，[53] 或以印刷本流傳，例見由粵東錢塘主人顏希源編撰、曾任宮廷畫師的王翽繪圖的《百美新詠圖傳》。[54] 嘉慶道光年間，仕女畫大家改琦和費丹旭亦曾描摹過百美圖。[55] 筆者所見彼時百美圖以傳頌歷史或虛構之人物為主，所繪女性多穿著明代衣飾，或雜以古代漢服。雖說清朝由滿族人統治，但在服裝方面卻採取「男降女不降」的制度，所以女性服飾主要可見滿裝和漢裝兩大分野，其中漢族女子之日常服飾至雍正、乾隆年間仍以明制為主。

繪製百美圖的趨勢在晚清民初的印刷業進一步發展。在 2005 年由上海古籍出版社印製出版的一套三本《晚清三名家繪百美圖》圖冊中，我們可以看到改琦、費丹旭和王素（1794–1877）的圖稿各一百幅，各題為「改七薌百美圖」、「費曉樓百美圖」和「王小梅百美圖」，且每幅圖像上均以紅字附加解說，類似眉批。[56] 令人好奇的是，這套書的圖稿從何而來？又為何以這三大名家為主？1926 年《申報》一則題為「四百美女畫譜之暢銷」的廣告，恰為這一套書的來源提供了線索，原來這一套名家繪製的百美圖冊並不止三家。原文引錄如下：

> 本埠四馬路世界書局新近影印之清代名畫家改七薌、費曉樓、王小梅、吳友如所繪之四百美女圖。自發售特價以來，聞一般圖畫家、賞古家、前往訂購者異常踴躍。廉價期內，每部祇售大洋二元八角八分云。[57]

　　由此可見，該套以「四百美女畫譜之暢銷」為宣傳口號的《四百美女畫譜》，乃由上海世界書局發行，共刊印清代四位描繪仕女畫的名家作品；除了《晚清三名家繪百美圖》所載的三位畫家外，還將吳友如一併納入。其中，改琦和費丹旭在仕女畫這一畫科中以「改費」並稱，是清中期仕女畫名家；王素和吳友如則活躍於晚清，唯當代藝術史書寫較少標明二人為擅畫仕女畫名家。但在晚清仕女畫流行、人才輩出的情況下，王素和吳友如得以與改琦和費丹旭並列，且這四家的圖稿得以被編輯成一個系列出版，並加之以四人為有清一代仕女畫代表畫家之宣傳語，毋寧對我們重新審視仕女畫傳統和畫史提供了重要的參考。

　　在《晚清三名家繪百美圖》中，雖尚未發現改琦和費丹旭之百美畫譜於近年印行的單行本，但王素的作品已見於 1996 年出版的《王小梅百美畫譜》。[58] 由於此《王小梅百美畫譜》的原稿來自 1926 年上海世界書局印行的版本，所以正是《申報》「四百美女畫譜之暢銷」廣告所宣傳之王素所畫的百美圖。據此可進一步推測，《晚清三名家繪百美圖》大抵亦根據上海世界書局的石印本印製。此外，從 1926 年由上海世界書局出版之《吳友如百美畫譜》版權頁上有關書籍的推銷廣告可見，《費曉樓百美畫譜》、《改七薌百美畫譜》、《王小梅百美畫譜》和《吳友如百美畫譜》可個別購買，一書兩冊，線裝，售一元二角。由此推算，《四百美女畫譜》全套的推廣價格祇售大洋二元八角八分，實比逐一購買四位畫家的作品便宜了四成左右。儘管關於這套書的發行數量和銷量不詳，但從世界書局的分發行所多達三十處、[59] 申報廣告標題點明「暢銷」，以及推廣文字說明「訂購者異常踴躍」，可推斷改琦、費丹旭、王素和吳友如這四位身為繪畫百美圖的「清代名畫家」作品，在 1920 年代的出版界流傳甚廣。但何以在前述上海古籍出版社於 2005 年出版的《晚清三名家繪百美圖》中，卻獨漏

吳友如的百美畫譜？據知「四百美女畫譜」系列中的《吳友如百美畫譜》之藏本者是「蕉影書屋」，[60] 而《晚清三名家繪百美圖》則屬於「書韻樓」之校訂本；或許後者的藏本者未購買、或遺失了《吳友如百美畫譜》，以致吳友如就這麼被遺忘了，亦未可知。

就目前可掌握到的資料來看，《四百美女畫譜》中所印行的《吳友如百美畫譜》，原刊登在吳友如於 1890 年至 1893 年自行創辦、編印的《飛影閣畫報》。該畫報形式與《點石齋畫報》相仿，每月三期，以連史紙發行；由其小啟稱「並附冊頁三種，曰百獸圖說，閨豔彙編，滬妝士女。他日或更換人物、山水、翎毛等冊。必使成帙，斷無中止」，可知每期畫報於發布新聞時事的圖像之外，又再附贈《閨豔彙編》、《滬妝士女》和《百獸圖說》冊頁三幀。而其中所收的吳友如百美畫譜，主要隸屬於以歷代名媛為描摹對象的《閨豔彙編》專輯。1908 年《吳友如畫寶》付梓印刷，原輯為《閨豔彙編》的古妝士女圖以「古今百美圖」為名結集，共有一百幅。值得特別注意的是，世界書局出版的《吳友如百美畫譜》，與《飛影閣畫報》及《古今百美圖》的版本並不相同。世界書局的版本，著重在以圖像來呈現理想美人的形象，且善用標題揭示圖中女性的美態；相對於此，原稿則呈現大異其趣的圖文並重作風，其原稿圖像尺寸有兩頁，上有畫家題字傳人，署名鈐印，審美意趣及教化功能兼備。在此可舉「窅娘」的形象為例。

窅娘屬古代歷史人物，為南唐李後主的宮嬪，在百美圖中常是為人所描摹的對象之一。據陶宗儀《南村輟耕錄》記載，「李後主宮嬪窅娘，纖麗善舞。後主作金蓮，高六尺，飾以寶物細帶瓔珞。蓮中作品色瑞蓮，令窅娘以帛布繞腳，令纖小，屈上作新月狀，素襪舞雲中，回旋有凌雲之態。……由是，人皆效之。以纖弓為妙」。[61] 自此之後，以纖足而能跳金蓮舞，便成了窅娘廣為後人稱頌、描摹的標誌。事實上，窅娘並非古代女子纏足的第一人，但是她以帛布裹足成新月形狀的形象深入民心，其纖麗善舞的美態更帶動了名媛閨秀爭相纏足之風，但凡追溯纏足女子的圖像傳統，也必定讓人聯想起窅娘。如前述顏希源編撰、王翽繪圖的《百美新詠圖傳》之圖傳十九（圖 5）中，便見窅娘坐在牀沿，翹起右腳，正以一條狹長的白帛繞腳。該頁的右上方以「窅娘」為題，標明像主身分，左下方以「纏足昭蟾影」下註腳，既呼應圖像的內容，且以「蟾影」一詞形象化地勾勒出窅娘如新月般的三寸金蓮。《王小梅百美圖》中亦有一幅題為「金蓮貼地」（圖 6）的女子形象，同樣是表現女子坐在床沿，翹起右腳，以一條狹長的帛布裹足。即便這幅圖沒有標明描繪對象為窅娘，其圖像和標題更傾向於泛指古代女子纏足的形象，但是她裹足的姿態仍舊令人聯想起窅娘，以至古代社會對三寸金蓮的崇拜。然而，到了吳友如筆下的窅娘（圖 7），卻突破了前代畫家對女子弓足的想像；他在圖中並非描繪窅娘以帛布繞腳的姿態，也沒有畫出惹人憐愛的三寸金

蓮，而是突顯出窅娘纖麗善舞的姿態，捕捉其在黃金鑄造的蓮花上衣袖飄曳、翩然起舞、「回旋有凌雲之態」，凡知此典故者亦必聯想到窅娘纖細如新月的弓足！顯然，吳友如的原稿接近於《百美新詠圖傳》以圖傳人兼以文概要的體例。不過，《百美新詠圖傳》僅於一頁畫圖，吳友如的原稿則為其一倍，有兩頁，且其圖像幾近覆蓋整個畫面；除了標明畫像是「窅娘」以外，還以五、六行字型較小的楷書說明窅娘的身分，其文字分別抄錄自《道山清話》和《唐縞詩》兩本著作。其中，《道山清話》的文字幾乎與陶宗儀的《南村輟耕錄》描述雷同，只有幾字不同，[62] 另再加入「《唐縞詩》曰：『蓮中花更好，雲裏月長新，因窅娘作也。』」一句。由此圖文對照形式，即可得見吳友如著重於突出窅娘跳金蓮舞的獨門技藝，而非更形普及性質的纏足習俗，這對寫像傳人的意義更大。

此外，前文提到世界書局出版的《吳友如百美畫譜》，與吳友如刊印在《飛影閣畫報》之原稿及收錄在《古今百美圖》的版本不同，這大抵反映了照相石印這一印刷技術和石印版畫的特色。亦即這些石印稿的印行、翻印和裝幀樣式，與印刷裝訂成畫報和書籍後的傳播手法，連同畫報或書籍的定位及其因應目標讀者所擬定的行銷策略等，都可能影響圖畫內容的選擇取捨。以前述所舉「窅娘」為例，吳友如的原稿乃以圖為主，並附加題款來表現窅娘的形象；《百美新詠圖傳》描繪女子的圖像只有一頁，且該一形象主要透過標示像主身分使女子纏足形象與「窅娘」緊密扣連。但在世界書局出版的《吳友如百美畫譜》中，窅娘的圖像不僅被縮印成一頁，且原稿所見的題款亦已消失，唯見圖中女子在蓮花上翩然起舞的凌雲之態，恰與題目「舞態凌雲」呼應（圖8）。倘若讀者看過吳友如的《飛影閣畫報》和《吳友如畫寶》，便能認出這是窅娘的形象。有意思的是，吳友如畫的雖是窅娘，然而《吳友如百美畫譜》的印刷和出版目的似乎並非以圖傳人，而是考慮到其他三本畫稿的內容，著重呈現描繪女子形象的不同範式。

在筆者看來，世界書局印行的《四百美女畫譜》定位為畫譜，並以四位畫家的仕女圖作品編印成一系列出版，此般行銷策略大抵影響了其編印內容。綜而觀之，這四套畫譜各以一函兩冊的形式印製每位畫家所繪製之穿戴古代漢族裝束的歷代名媛和普通女子形象。其題為畫譜，唯更重視可供學習繪畫的圖式，而非頌揚人物或標榜教化功能。誠如前述，當中的《吳友如百美畫譜》是在《飛影閣畫報》或《吳友如畫寶》石印本之基礎上修訂印製的版本，其窅娘的圖像並非為了傳頌窅娘，而是以「舞態凌雲」這四字概括了女子的理想形象；類此之例子亦見於以形容美人妝容之「淡掃蛾眉」為題的虢國夫人（圖9）。簡言之，一頁一圖，並以四字詞為題概括畫面的內容，乃是這四本畫譜的統一編例，可見此畫譜之編印呈現程式化的趨勢。據《申報》的廣告可知，自此套畫譜以特價發售以來，「圖畫家」和「賞古家」等訂購者便異常踴躍，由

5

6

7

8

9

圖5 │ 王翽,《窅娘》。引自顏希源編撰、王翽繪圖,《百美新詠圖傳》,
中國:集腋軒藏版,1805,香港中文大學圖書館藏,圖傳 19。

圖6 │ 王小梅(王素),《金蓮貼地》。左圖引自《王小梅百美畫譜》,
收入《晚清三名家繪百美圖》,上海:上海古籍出版社,2005,
圖 56。右圖引自《王小梅百美畫譜》,北京:大眾文藝出版社,
1996,頁 56。

圖7 │ 吳友如,《窅娘》。引自吳友如,《古今百美圖》,收入氏著,《吳
友如畫寶》,上海:上海書店出版社,2002,圖十,頁 1-123。

圖8 │ 吳友如,《舞態凌雲》。引自吳友如,《吳友如百美畫譜》下集,
上海:世界書局,1926,圖四十三,馮德保藏本(Collection of
Christer von der Burg)。

圖9 │ 吳友如,《淡掃蛾眉》。引自吳友如,《吳友如百美畫譜》下集,
圖四十二。

此提示出畫譜的目標讀者主要是愛好傳統藝術和習畫之人。故吳友如的仕女圖被選入這一畫譜系列中印發，不但有助於在藝術界傳播他擅長仕女畫的名聲，而且也說明了吳友如的古妝士女畫在 1920 年代備受矚目。如彼時畫家黃蒙田（1916-1997）即於〈吳友如與《點石齋畫報》〉一文中指出吳友如的仕女畫流傳廣泛，在藝術界聲譽卓著。其原文直錄如下：

> 凡是學習中國畫的或喜歡讀畫的人，莫不知道清末畫家吳友如。特別是喜歡仕女畫的欣賞者和專門從事仕女畫的畫家，他們一定看過或擁有一套《百美圖》和《吳友如畫寶》之類。許多仕女畫的形象都是自《百美圖》裏變出來的，吳友如提供的不只是那些流利得如行雲流水般的白描技巧，更重要的是他創造出來的歷代女性的形象。[63]

文中所稱的《百美圖》，正是吳友如於《古今百美圖》和《吳友如百美畫譜》中描繪歷代女性形象的古妝士女圖。黃蒙田認為，一般仕女畫家可能認為吳友如的作品以古妝士女圖《百美圖》和別的仕女畫最為突出，但是他認為使吳友如在近代中國美術史上留名的應是點石齋式的風俗畫。換言之，黃蒙田在文章首段雖肯定吳友如的古妝士女圖在仕女畫傳統中堪為楷模，但第二段卻筆鋒一轉，貶抑仕女畫家大多視野狹窄，忽略了吳友如在《點石齋畫報》所繪製的大量風俗畫。值得一提的是，黃蒙田特別注意到吳友如除了描繪古代仕女畫外，還有「別的仕女畫」——這可能包括了以滬服入畫的仕女圖。顯然，黃蒙田雖讚賞吳友如的仕女畫，卻集中在其古妝士女，至於滬妝士女則似乎未獲得黃蒙田在內之圖畫家和賞古家的青睞。黃蒙田此文於抗日戰爭後寫就，後收入於 1973 年出版的《談藝錄》中，由其文中可見吳友如擅畫仕女圖，在二十世紀初中期享有名氣，唯其所畫的點石齋式通俗畫當時尚未寫進美術史。[64]

｜五｜————時妝與《時裝仕女冊》[65]

誠如前述，吳友如於古妝士女之外，亦描繪時妝士女。在迄今研究吳友如時妝士女的文章中，以文以誠及葉凱蒂著墨較多，值得留意的是，兩人皆論及了吳友如仕女畫中所描繪的妓女形象。以吳友如在1890年繪製的《時裝仕女冊》為例，其共十二開，為工筆絹本設色，縱 27.2 公分，橫 33.3 公分，現藏於上海博物館。每開冊頁都至少描繪出兩位女子，作滬妝打扮，置身於庭園或室內的日常生活場景。文以誠的闡述包括對名妓身分的討論及對此畫冊之預設觀眾的想像，葉凱蒂對吳友如作品中的女性身分則似乎不存質疑，而將《時裝仕女冊》視為吳友如以滬妝美人塑造上海名妓形象的

圖 10 ｜ 吳友如，〈梧葉佳音圖〉，絹本設色，27.2 X 33.3cm，《時裝仕女冊》十二開之七，1890 年，上海博物館藏。圖片鳴謝：上海博物館，以下同冊作品同。

圖 11 ｜ 吳友如，〈畫船蕭鼓圖〉，《時裝仕女冊》十二開之五。

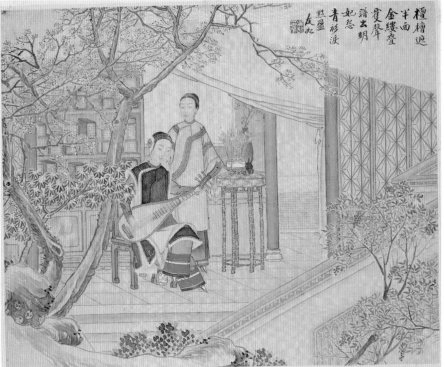

圖 12 │ 吳友如，〈宿願同心圖〉，《時裝仕女冊》十二開之二。
圖 13 │ 吳友如，〈檀槽雙聲圖〉，《時裝仕女冊》十二開之四。

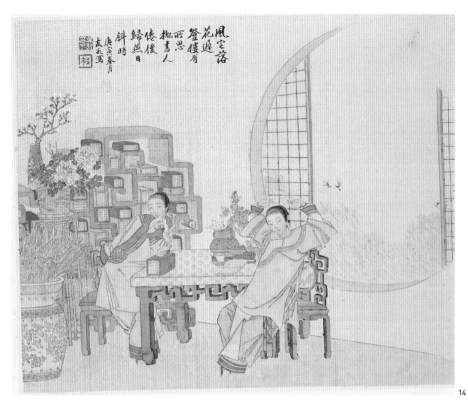

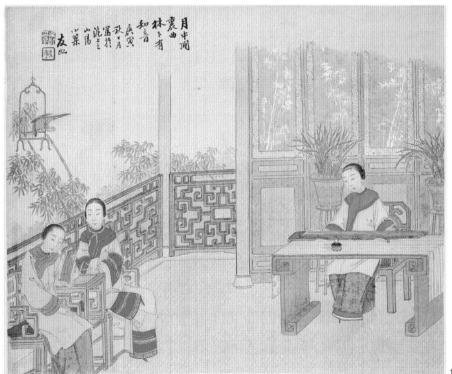

圖 14｜吳友如，〈讀罷歸燕圖〉，《時裝仕女冊》十二開之六。
圖 15｜吳友如，〈閒曲知音圖〉，《時裝仕女冊》十二開之十一。

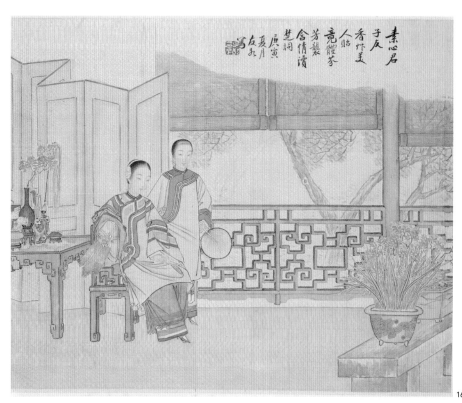

16

17

圖 16 ｜吳友如，〈香襲清吟圖〉，《時裝仕女冊》十二開之九。
圖 17 ｜吳友如，〈七弦待音圖〉，《時裝仕女冊》十二開之十。

作品。二人重點落在所描繪的美人形象而非時妝，筆者則較關注所描繪的時妝及其透過時妝呈現美人形象的方式如何影響作品的雅俗意趣和觀眾。學者亦提出了清末民初所描繪的「時裝美人」之所以有別於傳統仕女畫，在於「時裝美人」重在描繪「時裝」，而非描繪「美人」；而「時裝」的重點亦不在「裝」，而在「時」。換言之，「時裝」的出現改變了呈現「美人」的方式。[66] 誠然，畫家在「時妝士女」圖中所描繪的時妝，其重要性實遠超乎以衣蔽體的功能，揭示了畫中美人的社會身分、所在時間和地域特徵。學者認為仕女畫在清代才成為獨立的畫科，[67] 筆者認為唯遲至晚清，畫家才特別標舉出「時妝士女」此一主題，而吳友如對確認「時妝士女」這一門類功不可沒。

有意思的是，雖然一般認為「時妝士女」或「時妝美人」等畫類直到晚清時才得以在仕女圖這一畫科中建立起流派，但在仕女畫的傳統中，描畫穿戴當代服飾的美人形象，卻非始於清末。舉如唐代、明代和清初畫家皆有以時人服飾入畫的例子。[68] 比如唐代仕女畫經典名作《簪花仕女圖》所描繪的便是唐代貴族婦女袒領低胸、穿著薄紗蟬翼的豐姿體態，展現雍容華麗的氣度。據學者指出，這幅卷軸畫繪製於安史之亂後德宗統治的貞元時期（785–805）。畫中的女性形象沿襲盛唐時期畫眉成風之俗，唯以濃暈蛾翅眉之短眉取代已過時的長眉，正是貞元時期流行的畫眉樣式之一。再者，畫中一女子於高髻上飾牡丹花，又侍婢手持的團扇上亦描繪牡丹，此乃結合了古已有之的女子簪花習俗和初唐以來流行之高髻，又與貞元時期時人愛好牡丹、騷人墨客往往於三月十五日到慈恩寺欣賞牡丹的風尚有關。凡此皆表現出該時期長安婦女的時尚妝容，以及當時流行的習俗和奢靡之風。[69] 而佚名畫家所畫的《千秋絕豔圖》長軸，[70] 為晚明清初百美圖中的佳作，卷尾有晚明吳門畫家文徵明（1470–1559）的落款及鈐印。此畫描繪歷代文學和歷史中的著名女性，例如漢代出塞和親的王昭君、東晉才女謝道韞和唐代美人楊貴妃等。畫中女性的穿戴明顯是明代裝束，人物衣冠形容符合明清時期文人士大夫對女性的審美觀。但文徵明描繪文學作品《楚辭》之虛構人物《湘君湘夫人》[71] 中的女性，則穿著寬袍大袖，衣帶飄揚，近晉唐風尚，見尚古之風，可見明代畫家對於女性人物衣飾的處理，並不一致。及至滿人入關、建立清代後，由於在服飾方面採取「男降女不降」政策，漢族女性基本上承襲明代服飾，因此如佚名宮廷畫家所繪《十二美人圖》中的美人，基本上穿戴的是雍正時期江南地區出身貴族和文人家庭的漢族女子服飾。承上所說，葉凱蒂縱觀民國視覺圖像中所見的「都市美人」形象，提出吳友如作品中的滬妝美人具有上海新興都市的特徵和西方物質文化元素，是這類圖像創作的始祖。吳友如在前述絹本設色的《時裝仕女圖》中，加入了象徵西方物質和都市繁華的物品。例如〈落日情遠圖〉（圖2）便描繪了西方進口的洋鐘和金屬暖壺。可茲留意的是，《十二美人圖》描繪的雖是明清時期理想美人的典型，[72] 但畫中室內空間之物品陳列，除了不乏中國傳統器物、書畫和家具，亦可見當時傳入中國、

受朝廷歡迎的西方物品，例如西洋自鳴鐘和懷錶等宮廷內的陳列品。[73] 由此可見，早在盛清時期，作為傳統媒材的仕女畫已將西方事物納入畫中，流露鮮明的時代氣息。

　　文以誠以視覺分析切入闡釋畫中的室內設置，如帳幔、屏風、格窗、欄杆、及花園裡的圍牆等，既可以是現實物，又具有阻礙視線的效果，令畫面的內容處在展示與隱藏之間。他指出，冊頁裡的女性皆纏足，並以小腳示人；她們生活富裕，但形象困頓、倦怠，充滿無力感。他進而對這些女性的身分及情感狀態提出剖析與質疑：究竟吳友如描繪的這些女性會否是一些具有文化修養的名妓，正在不同的場景等待著客人？抑或這些女子其實是一些穿著時尚的才女，在閨閣內以書、音律和文人清玩自娛，以排遣對丈夫或情人失席的思念？又《時裝仕女冊》是對於真人的摹寫，還是類型化的描畫？文以誠以畫面多由兩位女性組成之故，推斷女子之間應有視線的交流，可見於〈梧葉佳音圖〉（圖 10）和〈畫船簫鼓圖〉（圖 11）。然而在〈宿願同心圖〉（圖 12）、〈檀槽雙聲圖〉（圖 13）、〈讀罷歸燕圖〉（圖 14）和〈閑曲知音圖〉（圖 15）中的兩名女性，又往往忽視對方的存在，且其中一人可能注視著畫外的隱含觀眾，甚至〈讀罷歸燕圖〉（圖 14）畫幅左側用手絹枕著下巴的女子，於對外凝視的同時，似乎也在賣弄風情。此外，文以誠也認為畫中女性所呈現的倦怠，大部分是出於一種暫時等待的狀態，如〈讀罷歸燕圖〉（圖 14）、〈閑曲知音圖〉（圖 15）和〈香襲清吟圖〉（圖 16）中的女性身處於室內，流露出私人的情感，使觀眾可以直接觀看而無任何阻礙物，很像是在等待隱而未顯的客人。若再以 1915 年印製的上海名妓照片及 1893 年出版的《上海指南》，分別比對名妓的服飾及室內裝潢，更會發現畫面中所放置的幕簾及裝飾物等，似乎並非客觀的存在，而似乎有所暗示，乃是為了某種客人而設。文以誠據此認為《時裝仕女冊》的藏家或觀眾，應該是對名妓文化有興趣的男性。[74]

　　文以誠的觀察敏銳細緻，他提出的問題，包括畫中女性是具有文化修養的名妓，還是閨閣才女；是真人描繪，還是類型化的美人形象，筆者以為這反而突顯了畫家以時人濾服描繪女性，是為了塑造畫中女性模棱兩可的身分，像是名妓，又是才女，似是真人描繪，卻又可見類型化的特徵。這正是這套冊頁有趣而特別之處。在這套十二開的冊頁中，描繪相似而不同的女性形象，除了是吸引對名妓文化有興趣的男性外，或許可擴大來講可吸引對當時女性日常生活有興趣的觀眾。文以誠認為，吳友如畫中的女性置身於室內，有具體的生活場景，此番描繪仕女圖的方式實有別於典型

圖 18 ｜（上）圖 18a 費丹旭（費曉樓），《化妝大士》；（下）圖 18b 費丹旭，《登高望遠》。引自費丹旭（費曉樓），《費曉樓百美畫譜》，收入《晚清三名家繪百美圖》，圖 6 和圖 4。

的海派畫家作品。[75] 然而，畫中女性並非全部置身於室內，也見於庭院之中，如〈梧葉佳音圖〉（圖10）和〈七弦待音圖〉（圖17），這在費小樓的作品中亦可見（圖18a, b）。因此，吳友如有別於典型的海派畫家作品之處，乃在於描繪「時妝」，這一特色貫徹《時裝仕女冊》。即使構圖相似，描畫同一主題和圖式，時妝令人直接聯想到當下的上海女性，而非古代。

值得注意的是，葉凱蒂在關注畫中女性身分的同時，也提出了媒介影響繪畫內容的觀察，即新興的石印版畫使吳友如得以擺脫傳統的束縛，在題材內容上加入新元素。[76] 綜上所述，《時裝仕女冊》值得探討之處，顯然不僅止於畫中女性的身分，以及吳友如所創「都市美人」的典型形象，還在於這套冊頁與當時流行於上海之石印創作和印刷的互動，以及畫家在面對新興石印市場的衝擊和觀眾群時，在創作上所作的調整。筆者認為，這也導致了畫家創作一稿多本的現象，再加上石印技術印刷之快速和便利促使圖像迅速傳播，因而出現了翻印和盜本等情況。

19　　　　　　　　　　　　　　　　　　20

圖 19 ｜ 吳友如，〈緗梅錦幄圖〉，《時裝仕女冊》十二開之八，1890。
圖 20 ｜ 吳友如，〈鬢影簾波圖〉，《時裝仕女冊》十二開之一，1890。

吳友如於 1890 年農曆九月自創發行以石印印刷的畫報《飛影閣畫報》，與繪製《時裝仕女冊》同年。事實上，《時裝仕女冊》中的七幅作品，亦於同年或翌年在《飛影閣畫報》刊登；其描繪內容如出一轍，只稍微變動細節和構圖。據現有的材料來看，吳友如先有白描稿本，然後分別繪製絹本設色的畫本，及將底本修改後付諸石印，以畫報形式印行。從《時裝仕女冊》畫本的題識可見，吳友如最早的落款季節為春天，其餘則在夏天和秋天，或未有標示。其中，繪製於春天的〈讀罷歸燕圖〉（圖14）和〈緗梅錦幄圖〉（圖19）、繪製於夏天的〈鬢影簾波圖〉（圖20）和〈梧葉佳音圖〉（圖10）、以及繪製於秋天的〈閑曲知音圖〉（圖15），連同〈檀槽雙聲圖〉（圖13）和〈落日情遠圖〉（圖2）這七開冊頁，乃以石印稿形式收入在《飛影閣畫報》的「滬妝仕女」

主題，分別題為〈香閨思春〉、[77]〈香添紅袖〉、〈香簪寶髻〉、[78]〈畫屏秋冷〉、[79]〈體清心遠〉、[80]〈潯陽餘韻〉[81]和〈蕙蘭同芳〉。[82]由畫報封面將此一主題命名為「滬妝士女」，但畫報內頁邊沿的說明文字則稱其為「時妝士女」，可知吳友如視穿著上海服飾的女性為「時妝士女」，而該一主題系列主要亦正是描繪穿著滬服的時尚女性在上海的日常生活場景，有別於前述主要描繪穿著古裝漢服且多為歷史或傳奇虛構人物之女性，以此敘事傳人、具借鑑教化功能的「閨豔彙編」主題。筆者以為「時妝士女」與「閨豔彙編」雖主題相對，實則相互補充。這兩種繪畫主題的區別，除了在於明顯可見的服飾，以之區分當今和古代歷史傳奇女性，還在於畫家的署簽和鈐印；此外，「時妝士女」系列以四字詞點題，少量兼有詩詞落款，而「閨豔彙編」則說明描繪的女性人物姓名，以及引用文獻記載，行數不一，旨在勾勒畫中人的生平事蹟。

｜六｜——— 百美圖中的時妝士女和名妓文化

誠如上述，吳友如現有《時裝仕女冊》存世，唯「時裝仕女圖」一詞是否為吳友如本人所命名？其又有怎樣的意涵？目前仍未可知，僅見趙叔儒（1874–1945）的題簽以此為名。值得留意的是，1887刊印的名妓圖錄《鏡影簫聲初集》稱「欲得時妝士女，足以冠群譜，出新意者，戛戛乎難之」，[83]當中確實提到了「時妝士女」一詞，可想而知，時妝士女的描繪與名妓圖像關係密切，而1880年代名妓圖錄的印製與上海名妓文化的發展又不可分割。當時留洋讀書或不事科舉的末代文人，大多聚集在上海的公共租界，投身於新聞印刷等行業。這些洋場才子，包括書報雜誌的編輯和撰稿人等，不僅在工作及日常生活中與名妓交往頻繁，甚至還投身於自明清以來於江南流行的「才子佳人」故事。他們與名妓的接觸不單發生在妓院，亦往往訴諸筆墨，將妓女其人其事撰文發表在報章雜誌，或以詩詞唱和，藉此傳播妓女名聲。光是清中期至1932年的出版品中，與娼妓有關的書目就多達三十八種。[84]王韜（1828–1897），清末著名文人，曾遊歷各國、參與政治活動，並擔任《申報》編輯工作和創辦弢園書局。他著作豐富，其中包括《艷史叢鈔》（1879）、《海陬冶遊錄》（1853）、《淞隱漫錄》（1884）等幾本書寫娼妓的書籍，而他也在日記中坦白交代與妓女來往的經歷。除此之外，申報館在促進這類狹邪小說和名妓文化相關書籍的出版上，亦占有重要地位。自1870年代起，申報館便開始翻印明清時期的筆記小說，計有《吳門畫舫錄》、《揚州畫舫錄》和《秦淮畫舫錄》等。這些書籍的翻印和流傳，不僅令人憶想起明清時期秦淮河畔「才子佳人」的情懷，同時也推動上海文人寫作文人與名妓的故事，[85]並促成了諸如《春江花史》（1884）[86]和《海上群芳譜》（1884）這類妓女名錄和花榜品評書籍之印行。[87]復又加上當時畫譜印製盛行，妓女名錄也開始以圖像結合像贊和文人

唱和之形式印製成書發售，例見於《淞濱花影》（1887）、《鏡影簫聲初集》（1887）、《海上青樓圖記》（1892）和《海上名花四季大觀》（1894）等。[88]

倘若依據前述文以誠和葉凱蒂的研究，當可將吳友如的「時妝士女」系列列入這一股名妓圖錄的出版潮流當中。但值得特別注意的是，由人物造型和構圖，可清楚看出《海上青樓圖記》和《海上名花四季大觀》中的多幅名妓圖像，乃複製自吳友如於 1890 年至 1893 年自行刊印的《飛影閣畫報》：《海上青樓圖記》主要複製了其中的時妝士女圖，《海上名花四季大觀》則在採用「時妝士女」系列為稿本之餘，[89]同時複製了幾幅《閨豔彙編》中的古妝士女。由 1895 年《申報》上的一則廣告，亦可證實《海上名花四季大觀》「竊取」了吳友如所繪製的時妝士女圖稿。[90]除此之外，從出版格式也能看出吳友如「時妝士女」系列和這兩本妓女圖錄的最大分別：前者僅以四字為題，揭示圖中女性人物和活動的特徵，後者則按傳統肖像畫的形式確實標示出像主、即名妓的姓名，表明其身分，具有妓女圖錄按圖索驥的用途。換言之，吳友如「時妝士女」系列中的女性身分並不明確，也不像其他真正描繪妓女的作品般，於題目中加上妓女的姓名來明示其身分。不無弔詭的是，吳友如的時妝士女圖被時人複製，加以修改，並編印成為名妓肖像，這大抵促成理解他的時妝士女便是妓女肖像的偏見源頭。

事實上，除了名妓圖錄中的名妓以時妝入畫之外，在當時的《點石齋畫報》、上海小校場年畫、以及照片等媒介中，都可見到對於穿著上海滬服女性之捕捉，且在題材上各有側重。比如《點石齋畫報》上常見的女性圖畫，其題材內容多與日常生活、新聞時事有關，屬於風俗畫；其性質雖與純粹描繪人物和仕女的畫作不同，但女性形象亦以穿著晚清當代的服飾為主，也就是時妝。而上海小校場年畫作為清末產生的一種具地域特徵的年畫，其時妝士女和小孩等題材自然傾向於表現吉祥含義，而非女性的日常生活。顯然地，在清末海上畫壇，吳友如肯定不是唯一一位擅畫時妝士女圖的畫家；《點石齋畫報》畫家群中，如張志瀛、周慕橋等人都畫時妝士女。但吳友如於仕女畫的重要性、或者說是貢獻，在於他不單創作時妝士女畫，描繪清末上海女性的日常生活，拓闊仕女畫的題材，還有意識地在題材上別出心裁，將仕女圖分為「古妝」和「時妝」兩大類別，並且迎合當時出版界所承襲之濫觴自《百美新詠》的做法，以百圖為出版目標，於 1890 年創辦之《飛影閣畫報》每期增附一幀，將古妝士女圖收入《閨豔彙編》、時妝士女圖收入《滬妝士女》，共一百期，合共一百幅。而這一百幅作品最後更收入《吳友如畫寶》中，分別題為《古今百美圖》和《海上百豔圖》。此番作為，或與吳友如早在 1884 年便大量參與點石齋石印書局的繪圖工作有關，光是《點石齋畫報》就刊登逾四百幅他的作品，另可舉《申江勝景圖》為其代表作，[91]故而他熟知石印版畫市場和印刷媒體圖像的需求；以「古妝」和「時妝」兩大

類別繪製仕女圖，正體現了他的市場觸覺。筆者以為，他是為了爭取不同層面的讀者群；而合共出版一百期，並說明可累積成書帙，亦為吸引讀者每期購買的市場銷售策略之一。時妝士女於當時之流行，已如前述；而諸種通俗畫題和古代人物故事畫題，如「梧桐秋思圖」、「柳蔭捕蝶圖」、「梳妝圖」、「彈琴圖」和「黛玉葬花」等，或是清末海派畫家筆下身穿未見明顯朝代標誌之古代漢族服飾的古妝士女圖像，也在畫報和石印版畫中廣為流行，如《點石齋畫報》就曾以「閨媛叢錄」為題，連載描畫以歷史虛構人物為主的古妝士女。[92] 因此，吳友如以「閨豔彙編」為題，發表百幀古妝士女，同樣可視之為順應出版潮流。藉由「時妝」與「古妝」之對立，分別表現當代人，虛構與歷史人物，使時妝美人所體現的時代面貌與清中期後流行畫古妝人物的視覺文化潮流相映成趣。值得留意的是，吳友如將「滬妝士女」與「閨豔彙編」對舉，雖鮮明地確立以「時妝」和「古妝」作為仕女畫分門別類的參考，然而當《飛影閣畫報》第一號在光緒十六年（1890）九月上澣（九月初三日）出版之後，隨即有關古妝和時妝士女之描繪的批評，便幾乎同時出現在《申報》和《點石齋畫報》上：「近世畫家有以美人一門分別古妝時妝，改頭換面殊失雅人深致。不知風神骨格，大同小異，終不免有疊牀架屋之譏」，且《申報》上並有署名「點石齋啓」。[93] 雖然這一批評並未指名道姓，但吳友如的名字實呼之欲出。

　　及至 1910 年代，印刷媒體已見吳友如所繪時妝士女，畫家以水彩和水墨繪製時妝士女圖亦不罕見。但說起在小說雜誌中刊印時裝美人的照片，卻是由狄平子開風氣之先。狄平子不但參與撰寫《清代畫史增編》，還是出版商和收藏家，創辦上海有正書局，兼收藏中國古書畫和器物，並通過有正書局出版精印發行的《中國名畫集》。[94] 他率先在 1909 年和 1911 年分別在自己經營的《小說時報》（1909–1914）和第一份商辦女性報刊《婦女時報》（1911–1917）上刊印時裝美人的照片。[95] 這兩份期刊都引人矚目地以時裝仕女作為封面，並在目錄頁列明封面圖像的原作是一幅水彩描畫的時裝仕女圖，更重要的是書內還刊印時裝美人的照片。狄平子生於 1872 年，且成長期與吳友如同時。他或許看過吳友如畫的「時妝士女」系列作品，如 1890 年至 1893 年間每期一幅刊印在《飛影閣畫報》的石印稿，或是將一百幅「時妝士女」以「海上百艷圖」為名結集出版、於 1908 年付梓的《吳友如畫寶》，故我們可以合理推測，吳友如啓迪了民國印刷出版界刊印時裝仕女圖的風氣，反過來說，狄平子的想法亦或可借鑒來理解吳友如描畫時妝士女的原因。據當時為《小說時報》主編的著名報人包天笑在回憶錄中提到，狄平子認為刊物中有風景和名人書畫還不足以引人注意，倘要別開生面，便要用時裝美人的照片。[96] 畢竟自從《點石齋畫報》在出版界創立佳績後，這股讀圖的風氣便於晚清民國的文藝雜誌間蔓延開來，舉凡小說雜誌無不利用插圖以吸引讀者，但如何在這股潮流之中脫穎而出？顯然在報刊刊印「時裝美人」照片便是招

引顧客、促進報紙和期刊銷售額的極佳噱頭。然而，「當時的閨閣中人，風氣未開，不肯以色相示人，於是只好往北裡中人去徵求了」、「徵求閨秀的照片，這可難之又難，那時的青年女子，不肯以色相示人，守舊人家，不出閨門一步，怎能以照片登載在畫報上，供萬人觀瞻呢」？[97] 包天笑之言猶如當頭棒喝，點明了當時之所以在小說雜誌中刊印名妓照片，並非著重於名妓的身分，其重點還是在於「時裝」，故而產生了對於穿著時裝、即當代流行服飾而又肯「拋頭露面」於印刷媒體的美人之需求。在晚清時期，名妓被看作是「趕時髦的」、引領時尚的人。她們活動於公共場所，打扮時髦——此舉在1890年代的上海公共租界意味著易服扮裝、打扮西化、女扮男裝。[98] 唯必須釐清的是，畫報的流行，導致了女性圖像前所未有地大量出現在印刷媒體和版畫上，但其中穿著當代流行服飾、打扮入時的女性，卻未必全是所謂「趕時髦的」人；比方說《婦女時報》即刊登了不少當時閨秀的照片，如呂碧城姊妹、張昭漢（後改名默君）、沈壽（著名刺繡家）等，亦即季家珍（Joan Judge）所稱的「民國女子」（republican ladies）。[99] 換言之，「時裝美人」雖指的是穿著當時服飾的女性，卻有可能並非名妓，而只能說名妓的確是大部分美人照片中的主角。更進一步來說，時裝美人被視為名妓的此項偏見和誤解，乃緣自於同是「時裝美人」的閨秀不欲以色相示人，於是名妓便成了新聞印刷媒介等公共領域中出現的「時裝美人」代言人。以《小說時報》所刊登的時裝美人照片來說，大部分就都是名妓。包天笑在回憶錄中談到，狄平子和他弟弟狄南士積極認識很多花界的人，向她們索取照片，刊登在《小說時報》上。除此之外，狄平子在南京路西跑馬場對面還開了一家名叫「民影」的照相館，原意是為了拍攝古書畫、名碑帖，以備有正書局影印出版，但後來也做為拍攝時裝美人之用；為此，狄平子可說是用盡方法請花界朋友前來拍照，除了在民影照相館請客，還印贈照相券，只要花界姐妹來了便免費給她們照相。[100]

狄平子對推廣時裝美人照片的拍攝和印製可謂功不可沒。那些名妓的時裝美人照片在《小說時報》登載過後，還由有正書局將其輯錄，用最好銅版紙精印，裝以錦面出版。該本包天笑口中的《驚鴻艷影》，當是現今流傳的《海上驚鴻影》。[101]《海上驚鴻影》大抵於1911年發行，又名《五百美人照相冊》，是目前已知最早印製的名妓攝影圖集暨時裝美人肖像攝影集。[102] 其整體編製繞富古趣，內頁既刊印青銅器等古玩圖片，亦以八頁之篇幅刊登清代著名仕女畫家改琦所繪製的傳統仕女畫，與被雅稱為「美人」的名妓真人照片相互比美。凡此種種，都揭示出這本名妓圖集所針對的銷售對象，乃是雅好古玩書畫和文人品味的讀者和觀眾。諸如此類追求文人品味的名妓圖錄，可追溯到十九世紀末，舉如1887年分別以石印和銅版鑄刻印製的《淞濱花影》和《鏡影簫聲初集》。二書不僅同樣聲稱是由名家手繪名妓攝影肖像，且全書編輯的方式亦大同小異，主要以繪圖呈現名妓樣貌，又借鑑像贊的形式，在人像以外加

入一篇傳記文字來介紹圖中名妓，於說明其人的美貌性情和才能之外，復以韻文撰寫讚美之詞，藉此夾敘夾議的形式來突出名妓的形象。儘管書中並不像後來的妓女攝影圖集加入古玩書畫的圖片作為招徠，然而仰羨古風的懷古之思卻處處顯露在圖中，或以室內陳設，或以山水襯景搭配美人。無獨有偶，這兩本名妓圖錄亦以每集彙集五十人為目標，並分為兩集。[103] 從《淞濱花影》、《鏡影簫聲初集》，到《海上驚鴻影》，這些名妓圖錄雖製作方式不同、呈現名妓肖像的媒介不同，卻都不約而同地以時裝仕女謀新意，並同樣以攝影取樣。所不同的是，較早的晚清名妓圖錄，標榜的是請名家仿效名妓照片繪圖，[104] 唯照片在此僅是畫家臨摹肖像的範本，重點仍是在於描摹和宣傳名妓，及至狄平子《海上驚鴻影》等圖錄，其誘因則非在名妓，而是時裝美人的照片。由此回頭再看吳友如筆下的時妝仕女，筆者以為他也應當是借用名妓作為模特兒；他的時妝仕女圖既包含名妓形象，也有來自其他階層的時妝仕女，即穿著滬妝的女性。

| 結論 | ─────時妝古妝和雅俗之辨

吳友如將仕女畫分成古妝、時妝兩大類別，表面上是以女性服飾衣冠作為切入點，劃分出古、今，但這兩大分類實質上分別指向不同的觀眾品味──古妝美人呈現傳統題材和畫風，廣受文人和購藏者歡迎；時妝美人則呈現時人形象，意圖喚起特定或新興觀眾群之興趣，但其同時卻也避免不了觀眾的偏見，或視其為妓女寫照。興許正是受到時人抨擊的影響，又或者銷售情況不佳，吳友如後來遂把《飛影閣畫報》轉讓給周慕橋，[105] 又另於 1893 年八月創辦《飛影閣畫冊》。他在《飛影閣畫冊》的小啓中即提到：「畫新聞如應試詩文，雖極揣摩，終嫌時尚，似難流傳」，遂決定「改弦易轍，棄短用長，以副同人之企望」。[106] 此後，吳友如便不再繪畫新聞時事和滬妝仕女，《飛影閣畫冊》中的人物仕女亦全然是古妝人物和傳統題材內容了。值得留意的是，此一喜好古妝、不愛時尚的風氣，在 1920 年代也很盛行。成書於 1924 年的《三希堂畫譜》，收錄了來自吳友如《閨豔彙編》、即日後成書為《古今百美圖》中的十三幀古妝仕女圖，[107] 書中的〈畫士女之通論〉一文大抵符合清末文人對仕女畫的普遍看法：

> 夫仕女之繪事，雖出於人物，然較人物其難有倍。茝者蓋既欲其似美人，有
> 欲其不類時世真美人，尤欲其不俗，而不背於古法，斯三者往往顧此則失彼。
> 況身材必使其苗條，目必使其秀麗，更非若畫人物者之可以八大山人，點擢

法行使其胸中奇氣者也。近自時裝美女圖充溢於坊間，學者
始稍稍知厭棄而漸有意於吾國固有之仕女畫之回復。[108]

圖 21 ｜ 吳友如，〈仕女〉，紙本墨筆，
35.5 x 37 公分，《人物仕女冊》
十二開之一，1890，上海博物館
藏。引自鄧明、韌石主編，《百美
圖說》，上海：上海畫報出版社，
2001，頁 78。

這段評述正說明了仕女畫不可畫得像「時世真美人」、即同時代
的女性；倘以時妝描繪仕女，便是背離了古法，沾染俗氣了。由此可
見，畫中女性穿著古妝或時妝，已成為擬定雅俗的關鍵。時妝仕女圖
雖出新意，卻被時人認為是俗作。

值得一提的是，吳友如在 1890 年、即創辦《飛影閣畫報》之同年，
共繪製了兩本冊頁，各十二開，一為前述論及的絹本設色《時裝仕女
冊》，另一為紙本墨筆的《人物仕女》。這兩本冊頁中同樣都有一開
描繪出兩名女子在梧桐樹下之亭臺內聊天的仕女圖，題材應歸入「梧
桐秋思圖」。兩圖乍看之下雖頗為相似，卻仍有諸多不同之處，包括
材質不同、梧桐樹葉的繁茂程度不同等等，但更重要也最引人矚目的
不同之處，在於兩開冊頁所繪女子的妝容打扮各異——絹本設色的冊
頁描畫的是時妝仕女（圖 10），而紙本墨筆冊頁中的女性則穿著古裝
漢服（圖 21）。由這兩開冊頁構圖題材一致，卻各以古妝和時妝來描
繪女性形象，可見吳友如在畫本上也區分出時妝仕女和古妝仕女。然
而，倘就現存的吳友如時妝仕女圖觀之，其數量其實很少，僅見《時
裝仕女冊》和《雙女攜琴圖》，其原因可能是吳友如拘囿於傳統畫本
對雅俗的看法，而沒有多畫被視為「俗氣」的時妝仕女，也可能是緣
於沒有購藏者之故。總而言之，吳友如以石印出版時妝仕女圖，但最
終無法得到世人認同而就此放棄。

雖然吳友如在民國初年聲名遠播，及至日本，[109] 他的古妝仕女圖
亦備受矚目，位列四大名家之一，但是 2005 年出版的《晚清三名家
繪百美圖》並沒有收編原在《四百美女畫譜》的《吳友如百美畫譜》。
其原因不得而知，唯可以肯定該書編輯和出版商忽略了、甚或漠視了
吳友如的作品。吳友如擅長仕女畫的聲譽和重要地位在現代中國繪畫
史上遭到忽視，亦跟繪畫史對於仕女畫未給予適切的注意有關。這個
現象不但關係到傳統中國畫史對文人畫家和精英藝術的偏愛，亦牽
涉到中國傳統社會中掌握發言權的精英階層「未真正表現過任何對
『俗』本身正面討論的興趣」。[110] 誠如石守謙所言，「雅」和「俗」
不僅意味著兩種藝術品味，而且關係著統治精英與受統治庶民上下兩
個階級的區別。「雅」屬於精英階級，「俗」者為大眾所有，且被精

英階層所排斥。中國傳統社會中，具有知識和書寫能力的精英階層掌握了輿論的發言權。[111] 石守謙在此以《時裝仕女冊》〈鬢影簾波〉（圖20）一開為例，對比《點石齋畫報》中的畫作，指出吳友如畫中的女性雖穿著當代服飾，卻並非寫實之作，由此認為吳友如本意不在一昧迎合時尚，而是欲採用文人繪畫傳統的手法來化俗為雅，以爭取畫史上的地位；此舉實是吳友如「對雅俗之辨不能解的情結」。[112] 不過，他指出〈鬢影簾波〉中穿著當代服飾的女子並非寫實紀錄之作，而是刻意參用唐代畫家周昉的模式，此一推斷值得商榷。以《簪花仕女圖》為例，周昉所畫仕女大多穠麗豐肥，所披薄紗絲綢是當時貴族婦女的服飾，半罩半露，盡顯豐腴體態。〈鬢影簾波〉中的女子亦以透明薄紗示人，可看出其褻服裡衣和肌膚的質感。同為描繪女子日常生活場景，吳友如有可能承襲晉唐古風，於兩位仕女的造型上參用周昉的模式來描繪麗人美服之細節，呈現其神韻體態；此外，其以當代服飾描繪時尚仕女形象，亦是唐代仕女畫的特點。《時裝仕女冊》共十二開，皆以當時的滬服入畫，服飾寫實，除了〈鬢影簾波〉描繪透視服之外，其他畫中的仕女大都穿著上衣下襦，屬於當時上海流行的女裝。無論吳友如是否有意識地參照周昉的模式，吳友如在畫中描繪當代服飾，應不成疑問。

　　總括來說，當今學者的關注點多是吳友如刊印在《點石齋畫報》上的石印版畫，內容為奇聞異事、西學新知等。這些圖像的生產，都與當時的社會文化背景息息相關。唯吳友如畫中的女性常被簡化理解成晚清妓女的形象，這種以偏概全的印象，大抵源自讀者較多接觸他所描繪的點石齋式圖像，其中尤以妓女形象的塑造最為突出。[113] 另外，吳友如在1890年繪製的絹本設色《時裝仕女冊》，其著眼點原在於以當時的上海服飾入畫，有別於海上畫派名家以古妝仕女為主的畫本作品。然而畫中的滬妝仕女則普遍被誤讀為晚清妓女，這與清末名妓介入娛樂文化、帶動名妓圖錄的印製和消費不無關係。對於這位多招致偏見、誤解的畫家，本文則特別注意並舉例說明其仕女畫在傳統仕女畫發展中的重要性。雖然他以當時的服飾描繪女性並不算獨創，且不受主流畫壇青睞，但是從梳理畫史的角度來看，於仕女畫這一畫科中出現時妝和古妝仕女兩大門類，實是由吳友如奠定基石，並在他逝世後的民國時期發揚光大。可以說，時妝已成為分辨吳友如式仕女畫的風格特徵。儘管吳友如畫中的時妝仕女並非全是名妓，但毫無疑問地，晚清妓女的形象成了吳友如作畫的參考；其所展現之可圈可點的模糊性，無疑體現了畫家對洋場文化和藝術市場的敏銳觸覺。唯晚清石印技術和印刷媒體的迅速發展，雖一方面促進了印刷圖像的傳播和流通，另一方面卻也加快了複製圖像、改圖翻印的速度，以致受歡迎的作品難免被消費成俗流。吳友如最後放棄創作迎合時尚的時妝仕女和新聞時事，改弦易轍，只畫古妝人物和傳統題材，正反映了他考慮到不同觀眾層的喜好和品味，是其對雅俗的思考。

● 註
● 釋

1｜魯迅，〈後記〉，收入氏著《魯迅全集》，卷 2，朝花夕拾（北京：人民文學出版社，1981），頁 326。

2｜魯迅，〈後記〉，頁 328。

3｜魯迅，〈330801 致何家駿、陳企霞〉，收入氏著，《魯迅全集》，卷 12，書信（北京：人民文學出版社，1981），頁 205。

4｜這場演講發生在 1931 年 7 月 20 日，而同名文章最初則發表於上海《文藝新聞》，1931 年 7 月 27 日，第 20 期，和同年 8 月 3 日，第 21 期；一篇是記者摘記的大略，一篇為魯迅自草。後魯迅略加修改，成〈上海文藝之一瞥〉一文。參考註釋 1，見其《二心集》，收入氏著，《魯迅全集》，卷 4（北京：人民文學出版社，1981），頁 291–307。另見魯迅，〈310730 致李小峰〉，收入氏著，《魯迅全集》，卷 12，書信，頁 51。

5｜魯迅：〈上海文藝之一瞥〉，頁 292–293。

6｜同上註。魯迅以「主筆」形容吳友如在點石齋石印書局的地位，唯學界對吳友如是否真為主筆有所爭議。筆者則同意魯道夫·G·瓦格勒的觀點，認為吳友如並非主筆，而是與其他職業畫師一樣，負責向《點石齋畫報》供稿。參魯道夫·G·瓦格勒（Rudolf G. Wagner），〈進入全球想像圖景：上海的《點石齋畫報》〉，《中國學術》，輯 8（2001）頁 71–72。另見其英文文章：Rudolf G. Wagner, "Joining the Global Imaginaire: The Shanghai Illustrated Newspaper Dianshizhai huabao," in *Joining the Global Public: Word, Image, and City in Early Chinese Newspapers, 1870–1910* (New York: State University of New York Press), p. 143. 有關吳友如與《點石齋》的畫師，可參閱黃永松，〈《點石齋畫報》簡介〉，收入葉漢明、蔣英豪、黃永松編，《點石齋畫報通檢》（香港：商務印刷局，2007），頁 xii–xiv。

7｜該信收信人是魏猛克。魯迅曾介紹他為美國斯諾所譯中國短篇小說集《活在中國》中的《阿 Q 正傳》繪製插圖。見魯迅，〈340403 致魏猛克〉，收入氏著，《魯迅全集》，卷 12，書信，頁 371–372。

8｜有關《點石齋畫報》發行初期的讀者群研究，康無為（Hanold Kalm）認為他們多是受過古文訓練，能讀能寫，住在上海租界的市民。葉曉青則認為女人、小孩和未受過教育的人也能享受《點石齋畫報》的內容。參閱康無為，〈「畫中有畫」：點石齋畫報與大眾文化形成之前的歷史〉，收入氏著，《讀史偶得：學術演講三篇》（臺北：中央研究院近代史研究所，1993），頁 98。另見其英文文章：Harold Kahn, "Drawing Conclusions: Illustration and

the Pre-History of Mass Culture," 收入氏著，*Excursions in Reading History: Three Studies*, p. 85。

9｜魯迅，〈「連環圖畫」辯護〉，收入氏著，《魯迅全集》，卷 4，南腔北調集（北京：人民文學出版社，1981），頁 448–449。此文最初發表於《文學月報》，1932 年 11 月 15 日，第 4 號。

10｜魯迅，〈「連環圖畫」辯護〉，頁 448；魯迅，〈330801 致何家駿、陳企霞〉，頁 205。

11｜魯迅，〈「連環圖畫」辯護〉，頁 448–449。

12｜魯迅曾提到《二十四孝圖》是他最先獲得的畫圖本子。《二十四孝圖》，元朝郭居敬編，輯古代孝子二十四人的故事，及後印本都配上了圖畫，通稱《二十四孝圖》。魯迅童年時就收藏了《二十四孝圖》，後又收藏了《百孝圖》（又名《百孝圖說》，清代俞葆真撰文、俞泰繪圖）、《男女百孝圖全傳》（俞葆真文，何雲梯繪圖，1920 年上海碧梧山莊石印本）、《二百冊孝圖》（肅州胡文炳作，光緒己卯（1879）刻印）、《二十四孝圖詩合刊》（李錫彤畫）、《女二十四孝圖》（1892）和《後二十四孝圖說》（皆吳友如畫），以及日本人小田海僊所畫《二十四孝圖》（後收入《點石齋叢畫》中）等版本。在《朝花夕拾·後記》中，魯迅曾對幾種版本的圖像，作過照研究。參見魯迅，〈《二十四孝圖》〉，原發表於《莽原》半月刊，1926 年 5 月 25 日，第 1 卷第 10 期，後收入氏著，《魯迅全集》，卷 2，朝花夕拾，頁 253、255；註釋 17、26，頁 259–260。另參見其〈後記〉，頁 321–329；〈阿長與《山海經》〉，收入氏著，《魯迅全集》，卷 2，朝花夕拾，頁 248；賴毓芝，〈清末石印的興起與上海日本畫譜類書籍的流通：以《點石齋叢畫》為中心〉，《中央研究院近代史研究所集刊》，2014 年第 85 期（9 月），頁 58–59。

13｜魯迅引用他的保姆阿長作為例子。見魯迅，〈《二十四孝圖》〉，頁 253。

14｜魯迅，〈後記〉，頁 326。

15｜魯迅指稱葉靈鳳畫充滿色情的新斜眼畫，實與吳友如的老斜眼畫合流，並稱之為新的流氓畫家。見魯迅，〈上海文藝之一瞥〉，頁 293。

16｜魯迅，〈310915 致孫用〉，收入氏著，《魯迅全集》，卷 12，書信，頁 55。

17｜王爾敏也引用〈上海文藝之一瞥〉，指出魯迅肯定《點石齋畫報》的影響力，但是他也批評魯迅論斷《點石齋畫報》格調低級，乃是尖刻鄙薄卑視之言，並質疑魯迅是否仔細閱讀《點石齋畫報》。見氏著，〈中國近代知識普及化傳播之圖說形式——點石齋畫報例〉，《中央研究院近代史研究所集刊》，1990 年第 19 期（6 月），頁 170。王爾敏亦指出魯迅影響甚大，他對吳友如的批評會給予讀者一定的壞印象。見氏著，〈《點石齋畫報》所展現之近代歷史脈絡〉，收入黃克武，《畫中有話：近代中國的視覺表述與文化構圖》（臺北：中央研究院近代史研究所，2003），頁 5。

18｜就此書這一部分圖說內容，中、英文版本稍有差異。英文原文是："In the tradition of Suzhou New Year's paintings, Wu Youru often painted or illustrated Shanghai courtesan figures with a child," 原意指向於吳友如常畫帶著一個小孩的上海名妓；但中文翻譯則沒有強調一位小孩，只說「吳友如經常畫帶著小孩的上海名妓」。兩版本

各見 Catherine Yeh（葉凱蒂），*Shanghai Love: Courtesans, Intellectuals, and Entertainment Culture, 1850–1910* (Seattle: University of Washington Press, 2006), fig. 3.9, p. 155; 葉凱蒂（Catherine Yeh）著，楊可譯，《上海‧愛：名妓、洋場才子和娛樂文化（1850–1910）》（北京：生活‧讀書‧新知三聯書店，2013），頁 166。

19 ｜ 根據筆者翻閱上海圖書館和中國國家圖書館所藏部分《飛影閣畫報》所見，吳友如以「滬妝士女」和「時妝士女」互用，如封面文字是「滬妝士女」，而內頁則標示「時妝士女」。《清代報刊圖畫集成》中所複製的《飛影閣畫冊（上）（下）》，其內容實質上出自《飛影閣畫報》。吳友如在庚寅年（1890）九月始印行《飛影閣畫報》（1890–1893），後於癸未年（1893）八月另創《飛影閣畫冊》，所以《飛影閣畫報》和《飛影閣畫冊》有別。這裡以「飛影閣畫冊之時裝仕女」為標題，將「飛影閣畫報」誤認為「飛影閣畫冊」，並改「妝」為「裝」。參《清代報刊圖畫集成》（北京：全國圖書館文獻縮微複製中心；發行者：新華書店北京發行所，2001），卷 2。在民國時期，「妝」和「裝」往往互換並用，如中華圖書館印行的《古今百美圖》（1917 年），序言中可見「時『妝』仕女」和「時『裝』仕女」，而「士女」則寫成「仕女」。除個別書目和作者特定用語外，本文沿用吳友如的用詞「時『妝』『士』女」和滬妝士女來說明他的時妝士女作品；而他於 1890 年繪製的十二開時妝士女圖則按照題簽的寫法「時裝仕女圖」統稱之。另參註釋 31。

20 ｜ 根據書中所書小傳，小顧蘭蓀「本良家女，誤落風塵」，但無交代她已育一子。「小顧蘭蓀」項，見惠蘭沅主輯、沁園主人繪圖，《海上青樓圖記》（上海：花雨小築居，1892），卷 2，18，收入《清末民初報刊圖畫集成》（北京：全國圖書館文獻縮微複製中心，2003），卷 5，頁 2124–2125。

21 ｜ Dany Chan, "Shanghai Graphic Arts, 1876–1976: A Proposal," *Orientations*, January/February, 2010, pp. 44–46.

22 ｜ 姚玳玫，〈從吳友如到張愛玲：19 世紀 90 年代到 20 年代 40 年代海派媒體「仕女」插圖的文化演繹〉，《文化研究》，2007 年第 1 期，頁 134–137。

23 ｜ 包天笑，《釧影樓回憶錄》（香港：大華出版社，1971）。他在書中記錄下 1885 年在上海見到的新事物，有別於其原居地蘇州。

24 ｜ 雖然這句話並非直接形容〈更衣記〉中的繪圖，但是話中所指的時裝仕女圖便是吳友如畫的〈以詠今夕〉。見張愛玲，〈有幾句話同讀者說〉，收入吳丹青編，《張愛玲散文全集》（鄭州：中原農民出版社，1996），頁 438。

25 ｜ 收入《海上百艷圖》，見吳友如，《吳友如畫寶》（上海：上海書店出版社，2002），頁 1-207 至 1-306。

26 ｜ Catherine Yeh（葉凱蒂），"Creating the Urban Beauty: The Shanghai Courtesan in Late Qing Illustrations," in Judith T. Zeitlin and Lydia H. Liu eds., *Writing and Materiality in China* (Cambridge Mass.: Harvard University East Asian Center, 2003), pp. 431–435; 鄧祥彬，〈舊夢曾尋碧玉家──費丹旭人物畫研究〉（國立臺北藝術大學美術史研究所碩士論文，2011），頁 130–132。

27 ｜ Catherine Yeh, "Creating the Urban Beauty," p. 434.

28 ｜ 同上註，p. 400.

29 ｜ 收入《古今百美圖》，見吳友如，《吳友如畫寶》，頁 1-105 至 1-204。

30 ｜ Catherine Yeh, "Creating the Urban Beauty," pp. 428–429.

31 ｜ 這套冊頁的題簽「時裝仕女冊」五字為趙叔孺（1874–1945）所題，其入室弟子洪潔求（1906–1967）並曾收藏過這套冊頁。十二張圖片見單國霖、上海博物館主編，《上海博物館藏海上名畫家精品集》（香港：大業公司，1991），圖版 47。部分圖片亦見 Éric Lefebvre & Musée Cernuschi, "L' École De Shanghai (1840–1920): Peintures Et Calligraphies Du Musée De Shanghai"; *Musée Cernuschi Du 8 Mars Au 30 Juin 2013* (Paris: Paris-Musées, 2013), pp. 190–197; Julia Frances Andrews, Kuiyi Shen, Jonathan Spense and Solomon R. Guggenheim Museum, *A Century in Crisis: Modernity and Tradition in the Art of Twentieth-Century China* (New York: Guggenheim Museum: Disctributed by Harry N. Abrams, 1998), Cat. 21. 筆者謹向上海博物館授權刊載有關圖片致謝。

32 ｜ 此套冊頁共有十二開，其中描繪女性的四開冊頁以《仕女冊四開》為題發表在鄧明、韌石主編，《百美圖說》（上海：上海畫報出版社，2001），頁 78–79。筆者曾在上海博物館觀摩此冊頁，發現此冊頁也包含描畫男性人物，故本文以《人物仕女冊》統稱這一作品。

33 ｜ 見明清繪畫透析國際學術研討會編委會編，《意趣與機杼：明清繪畫透析國際學術討論會特展圖錄》（上海：上海書畫出版社，1994），頁 111，圖 83；有關展品描述，頁 113。

34 ｜ 吳嘉猷（吳友如）繪，《飛影閣畫冊（上）（下）》；吳友如，《吳友如畫寶》（上海：上海書店出版社，2002）；吳友如，《吳友如人物、仕女畫集》（天津：天津古籍書店，1982）。

35 ｜ 參註 6。

36 ｜ 參見丁羲元，〈論海上畫派〉，收入天津人民出版社編，《中國近代畫派畫集──海上畫派》（天津：天津人民出版社，2002），頁 4；龔產興，〈新聞畫家吳友如──兼談吳友如研究中的幾個問題〉，《美術史論》，1990 年期 3，頁 81–82。

37 ｜ 參潘深亮，〈導言：近代海上繪畫概論〉，收入氏著，《海上名家繪畫》（香港：商務印書館，1997），頁 18。另見 Ellen Johnston Laing, *Selling Happiness: Calendar Posters and Visual Culture in Early-twentieth-century Shanghai* (Honolulu: University of Hawai'i Press, 2004), p.54.

38 ｜ 李鑄晉、萬青力，《中國現代繪畫史：晚清之部（一八四〇至一九一一）》（臺北：石頭出版股份有限公司，1998；上海：文匯出版社，2003），頁 62–63。

39 ｜ 萬青力，《並非衰落的百年──十九世紀中國繪畫史》（臺北：雄獅美術，2005）。

40 ｜ 萬青力，〈吳友如的「時事」畫與大眾化潮流〉，收入氏著，《並非衰落的百年──十九世紀中國繪畫史》，頁 238–241。

41 ｜ 李景龍，〈以《點石齋畫報》論吳友如新聞風俗格致畫〉（國立臺灣師範大學美術研究所碩士學位美術理論組碩士論文，2004 年 6 月）；卓聖格，《插圖畫家吳友

如研究》（臺中：弘詳出版社，1994 年 5 月）。

42 ｜ 王伯敏，〈近代畫史分期的一個焦點──評海派繪畫〉，收入上海書畫出版社編，《海派繪畫研究文集》（上海：上海書畫出版社，2001），頁 34；《中國繪畫通史》（臺北：東大圖書公司，1997），頁 967。

43 ｜ Zhang Hongxing（張弘星），*Wu Youru's "The Victory Over the Taiping" Painting and Censorship in 1886 China* (London: School of Oriental and African Studies, University of London, 1999), Ph. D. thesis.

44 ｜ Richard Vinograd（文以誠），"Visibility and Visuality: Painted Women in Late Nineteenth-century Shanghai 可視性和視覺性：19 世紀晚期上海繪畫的女性形象," 收入上海書畫出版社編，《海派繪畫研究文集》，頁 1074–1101；梁妃儀，〈從女性主義的觀點看清代仕女畫〉（國立藝術學院美術史研究所碩士學位論文，2000），頁 82–84。單國強，〈古代仕女畫概論〉，《故宮博物院院刊》，1995 年 S1 期，頁 31–45。

45 ｜ 郭學是、張子康編，《中國歷代仕女畫集》（天津：天津人民美術出版社，1998）。

46 ｜ Ye Xiaoqing（葉曉青），*The Dianshizhai Pictorial: Shanghai Urban Life 1884–1898* (Ann Arbor: University of Michigan Center for Chinese Studies, 2003), p. 12; Ellen Johnston Liang, *Selling Happiness*, p. 54.

47 ｜ 原文為：「吳嘉猷，字友如，元和人。幼習丹青，擅長工筆畫，人物、仕女、山水、花卉、鳥獸、蟲魚、靡不精能。曾忠襄延繪《克復金陵功臣戰績圖》，上聞於朝，隧著聲譽。光緒甲申，應點石齋之聘，專繪畫報。寫風俗記事畫，妙肖精美，人稱聖手。旋又自創《飛影閣畫報》，畫出嘉猷一手，推廣甚廣。今書肆匯其遺稿重印，名曰《吳友如畫寶》。同時，金桂（蟾香）、張淇（志瀛）、田英（子琳）、符節（艮心）、周權（慕橋）、何元俊（明甫）、葛尊（龍芝）、金鼎（耐青）、戴信（子謙）、馬子明、顧越洲、賈醒卿、吳子美、李煥堯、沈梅坡、王釗、管劬安、金庸伯俱繪《點石齋畫報》，均有時名。」見楊逸，《海上墨林》（上海：1920；上海：上海古籍出版社，1989），頁 78。

48 ｜ 葉曉青提及《清代畫史》中，吳氏傳記乃出自楊逸《海上墨林》，然而，她忽略了楊逸原文比前者缺少其中幾句，《清代畫史》的編者可能增補自己觀點，或取材自其他來源。參見 Ye Xiaoqing, *The Dianshizhai Pictorial: Shanghai Urban Life, 1884–1898*, p. 12, 另參盛叔清輯，《清代畫史增編》（上海：有正書局，1927），卷 5，頁 2。

49 ｜ 原文為：「吳猷，又名嘉猷，字友如，元和人。性喜習畫，長於工細之筆，人物、士女、山水、花卉、鳥獸、蟲魚、靡不入妙。曾忠襄公延繪《克復金陵功臣戰績圖》，上聞於朝，聲名日起。甲申年，應點石齋書局聘畫畫報，旋又自創《飛影閣畫報》。其所寫風俗及記事畫纖秀細勁，宛然逼真，不啻今之仇英也，美人尤精妙，時稱聖手。」部分見楊逸，《海上墨林》，收入盛叔清輯，《清代畫史增編》，卷 5，頁 2。有關狄平子小傳見熊月之編，《老上海名人名事名物大觀》（上海：上海人民出版社，1997），頁 68。

50 ｜ 在有正書局出版《新驚鴻影》中，一則廣告原文標題為「改七香畫百美嬉春圖長卷」，原文如下：「此卷共美人一百人，窮態盡妍，乃改七香臨仇十洲畫本，洵為美術精品，用珂羅版精印為十五大幅，共訂一冊。王氏寄青

霞軒藏，美術研究會審定精品。」參有正書局編，《新驚鴻影》（上海：有正書局，1914）。

51 ｜ 張志欣等編，《海上畫派》（石家莊：河北教育出版社，2002），頁 77。

52 ｜ 黃蒙田，〈吳友如與《點石齋畫報》〉，收入氏著，《談藝錄》（香港：上海書局有限公司，1973），頁 81。

53 ｜ 舉如哈佛藝術博物館藏百美圖卷軸。

54 ｜ 序言的書寫年份是 1787 和 1790 年。見顏希源編撰，王翽繪圖，《百美新詠圖傳》，全 2 冊（1790；再版：北京：中國書店，1998）。

55 ｜ 目前可見費丹旭《摹古百美圖》的圖版出處有四：一在余毅主編，《費曉樓人物畫集》（臺北：中華書畫，1981），頁 54–71；二 在 Claudia Brown and Ju-hsi Chou, *Transcending Turmoil: Painting at the Close of China's Empire, 1796–1911* (Phoenix: Phoenix Art Museum,1992), pp. 140–141；三在李鑄晉、萬青力，《中國現代繪畫史：晚清之部（一八四〇至一九一一）》（臺北：石頭出版股份有限公司，1998），頁 150–151，圖 2.107；四在 Claudia Brown，〈海派繪畫的先驅〉，收入上海書畫出版社編，《海派繪畫研究文集》，頁 940，圖 5。由於四則都出自美國 Roy and Marilyn Papp 收藏，可知這些畫卷都為同本。參見鄧祥彬，〈舊夢曾尋碧玉家──費丹旭人物畫研究〉，註釋 399，頁 116。

56 ｜ 改琦等，《晚清三名家繪百美圖》（上海：上海古籍出版社，2005）。

57 ｜《申報》，1926 年 6 月 21 日，本埠新聞二，第 16 版。

58 ｜ 見王小梅（王素），《王小梅百美畫譜》（北京：大眾文藝出版社，1996）。

59 ｜ 這些分發行所的所在地，包括北京、太原、蕪湖、衡州、福州、天津、煙台、合肥、常德、溫州、順德、濟南、南昌、重慶、寧波、奉天、徐州、武昌、宜昌、杭州、吉林、南通、漢口、廣州、嘉興、綏達、安慶、長沙、汕頭和蘭溪。見吳友如，《吳友如百美畫譜》（上海：世界書局，1926），版權頁。

60 ｜ 筆者暫時查不到蕉影書屋的資料。又，關於在世界書局印行的「四百美女畫譜」系列之前，蕉影書屋或其他出版社曾否在 1926 年前發行過同一系列版本的百美圖譜，目前暫時看不到有關資料，尚待查明。筆者感謝此書的收藏家馮德保先生（Chritser von der Burg）慷慨提供拜觀原書的機會，並感謝此書的另一藏館皇家安大略博物館遠東圖書館圖書館員 Kangmei Wang 大力協助。

61 ｜（元）陶宗儀，《南村輟耕錄》（濟南：齊魯書社，2007），頁 138。

62 ｜ 吳友如描述文字原文如下：「李後主宮嬪，窅娘纖麗善舞。後主作金蓮，高六尺，飾以寶物細帶纓絡，蓮中作品色瑞雲，令窅娘以帛纏足，令纖小，屈曲作新月狀，素襪舞雲中，回旋有凌雲之態。」文字底線為筆者所加，以標示出與陶宗儀《南村輟耕錄》用字有別之處。

63 ｜ 同註 52。

64 ｜ 黃蒙田十分看重《點石齋畫報》，他提到：「我懂得看報時，雖然《點石齋畫報》已經停刊了三十多年，那

時要找尋原版的點石齋舊書並不困難的。四十年前，我在羊城文德路的舊書店買到了全套的點石齋畫報，這套我曾經十分寶貴的舊書在抗日戰爭中全部失落了。」見黃蒙田，〈吳友如與《點石齋畫報》〉，頁83。

65 │ 此處冊頁的題目採用趙叔孺題簽之寫法。

66 │ 見張小虹，《時尚現代性》（臺北：聯經出版社，2016），頁228–229。

67 │ 見俞劍華，《中國繪畫史》，下冊（臺北：臺灣商務印書館，1991，第10版），頁210–211。

68 │ 在中國歷代仕女畫中，唯獨為外族統治的元代和清代，仕女畫中的女性多不穿戴當代服飾。其中，元代畫中的仕女多穿著晉唐服飾，參見王宗英，《中國仕女畫藝術史》（南京：東南大學出版社，2009），頁48。而清代仕女畫中的女性則多穿著明式服制，已見本文所述。

69 │ 楊仁愷，〈唐人《簪花仕女圖》研究〉，收入氏著，《楊仁愷書畫鑒定集》（鄭州：河南美術出版社，1998），頁12–31；Ellen Johnston Laing, "Notes on *Ladies Wearing Flowers in their Hair*," *Orientations*, 21/2 (Feb. 1990), pp. 32–39.

70 │ 此卷為絹本設色，年代不詳，應為明代畫家所作，橫667.5公分，縱29.5公分，現藏中國國家博物館。參見郭學是、張子康編，《中國歷代仕女畫集》，圖版52–68。

71 │ 此軸為紙本設色，縱100.8公分，橫35.6公分，現藏北京故宮博物院。

72 │ 學界對《十二美人圖》仍有爭議。林姝據這十二幅畫曾尊藏在壽皇殿而推斷，畫中女性並非類型化的美人，而是雍親王妃。見林姝，〈「美人」歟？「后妃」乎？《十二美人圖》為雍親王妃像考〉，《紫禁城》，2013年第5期，頁124–147。另見 Wu Hung（巫鴻），"Beyond Stereotypes: The Twelve Beauties in Qing Court Art and the Dream of the Red Chamber," in Ellen Widmer and Kang-i Sun Chang eds., *Writing Women in Late Imperial China* (Stanford, Calif.: Stanford University Press, 1997), pp. 306–472.

73 │ 有關畫中器物的研究，可參考彭盈真，〈無名畫中的有名物——略談《深柳讀書堂美人圖》的珍玩〉，《故宮文物月刊》，2006年第278期（5月）；田家青，〈從清代繪畫看清代早期的宮廷家具〉，收入氏著，《明清家具鑒賞與研究》（北京：文物出版社，2003）。

74 │ Richard Vinograd, "Visibility and Visuality: Painted Women in Late Nineteenth-century Shanghai"，頁1084–1088。

75 │ 同上註，頁1076。

76 │ Catherine Yeh, "Creating the Urban Beauty," pp. 428–429.

77 │ 刊登於《飛影閣畫報》，第3號，光緒十六年（1890）九月下澣。

78 │ 刊登於《飛影閣畫報》，第30號，光緒十七年（1891）六月下澣。

79 │ 刊登於《飛影閣畫報》，第6號，光緒十六年（1890）

十月下澣。

80 │ 刊登於《飛影閣畫報》，第22號，光緒十七年（1891）四月上澣。

81 │ 刊登於《飛影閣畫報》，第11號，光緒十六年（1890）十二月中澣。

82 │ 刊登於《飛影閣畫報》，第10號，光緒十六年（1890）十二月上澣。

83 │ 見掄花館主人輯，《鏡影簫聲初集》（東京：橫內桂山銅鑄，1887），頁7。目前已知有四個版本，包括上海圖書館藏本、紐約美國自然史博物館藏本、萊頓大學藏本，和香港中文大學文物館藏本。相關研究參見 Soren Edgren（艾思仁），"The Ching-ying hsiao-sheng and Traditional Illustrated Biographies of Women," *The Gest Library Journal*, 5: 2 (Winter 1992), pp. 161–174; 賴毓芝，〈晚清中日交流下的圖像、技術與性別：《鏡影簫聲初集》研究〉，《近代中國婦女史研究》，期28（2016年12月），頁125–213。

84 │ 詳見〈滬娼研究書目提要〉，收入上海通社編，《上海研究資料》（上海：中華書局，1936），頁578–608。

85 │ 呂文翠，〈冶遊、城市記憶與文化傳譯：以王韜與成島柳北為中心〉，《中國文化研究所學報》，期54（2012年1月），頁282。

86 │ 鄒弢，《春江花史》（上海：二石軒，1884），其複本現藏上海圖書館。

87 │ 顧曲詞人編，《海上群芳譜》（上海：申報館，1884）。上海圖書館藏本。

88 │ 評花主人，《海上名花四季大觀》（出版社不詳，1894）。目前所知至少有兩個版本，一是日本關西大學圖書館藏本，二是日本東北大學附屬圖書館藏本。承蒙古原朋子女士、美國加州大學柏克萊分校圖書館員 Toshie Marra 和 Jianhe He 大力協助筆者取得該項資料，特此致謝。

89 │ 《飛影閣畫報》刊載的時妝仕女圖，並非全由吳友如繪製，除了吳友如的作品外，與他關係密切的周慕橋計繪有八幅，包括《韻葉薰風》、《願花常好》、《敎之乘車》、《俯拾即是》、《視遠惟明》、《古處衣冠》、《北地臙脂》和《粲粲衣服》。有一幅《蠻花餘韻》並未落款。見「飛影閣第三十二號書報冊新增名花小影」，《申報》，1895年9月5日，第4版。這一系列作品後來以《海上百豔圖》為名，收錄在《吳友如畫寶》。

90 │ 「飛影閣第三十二號書報冊新增名花小影」，見《申報》，1895年9月5日，第4版。

91 │ 吳友如，《申江勝景圖》2卷（上海：點石齋，1884）。

92 │ 關於海上畫家受歡迎的通俗畫題，可參考羅青，〈專業商標、分工量產——商業都會畫風之特質〉，收入上海書畫出版社編，《海派繪畫研究文集》，頁554–555。清末女子的肖像也有時裝美人的形象，如清末著名女性陳慧娟的肖像便穿著滬服。Roberta May-Hwa Wue（伍美華），"Transmitting Poetry: Ren Bonian's Portrait of Chen Honggao and Chen Huijuan（《授詩圖》：任伯年所繪陳鴻誥及陳慧娟的肖像）," 收入上海書畫出版社編，《海派繪畫研究

文集》（上海：上海書畫出版社，2001），頁 1105，Fig. 3。

93 ｜相關之批評分別出現在光緒十六年（1890）十一月初一（新曆十二月十二日）《申報》頭版，和十一月六日（新曆十二月十七日）出版的《點石齋畫報》戍集一插頁。

94 ｜有關狄平子的介紹及其出版事業，請參閱 Richard Vinograd, "Patrimonies in Press: Art Publishing, Cultural Politics, and Canon Construction in the Career of Di Baoxian," in Joshua Fogel ed., *The Role of Japan in Modern Chinese Art* (New perspectives on Chinese culture and society, vol. 3) (Berkeley, California: Global, Area, and International Archive/University of California Press, 2012), pp. 245–272.

95 ｜民國文獻中，常見「時『裝』」一詞。這裡沿用時「裝」美人一詞，乃根據包天笑回憶錄中寫法，及根據相關雜誌上的印刷字寫法。

96 ｜包天笑，〈編輯雜誌之始〉，收入《釧影樓回憶錄》（香港：大華出版社，1971），頁 359。

97 ｜包天笑，《釧影樓回憶錄》，頁 359、362。

98 ｜參葉凱蒂（Catherine Yeh），〈清末上海妓女服飾、家具與西洋物質文明的引進〉，《學人》，輯 9（1996年 4月），頁 389–394。另見 Paola Zamperini, "On Their Dress They Wore a Body: Fashion and Identity in Late Qing Shanghai," *Positions*, 11: 2 (Fall 2003), p. 307.

99 ｜包天笑，《釧影樓回憶錄》，頁464；Joan Judge（季家珍），"Portraits of Republican Ladies: Materiality and Representation in Early Twentieth Century Chinese Photographs," in Christian Henriot and Wen-hsin Yeh eds., *Visualizing China, 1845–1965: Moving and Still Images in Historical Narratives* (Leiden: Brill, 2013), pp. 131–170.

100 ｜包天笑，《釧影樓回憶錄》，頁 459。

101 ｜包天笑，《釧影樓回憶錄》，頁 462。

102 ｜葉凱蒂認為《海上驚鴻影》於 1913 年出版，見 Catherine Yeh（葉凱蒂），*Shanghai Love: Courtesans, Intellectuals, and Entertainment Culture, 1850–1910*；季家珍指出，自 1911 年已見《婦女時報》上宣傳《海上驚鴻影》的廣告。從這些廣告可知，《海上驚鴻影》比《豔籔花影》早出版，出版日期可能是 1911 年 3 月。見 Joan Judge, "Portraits of Republican Ladies," 註釋 32, p. 142. 承蒙王正華教授告知此項資料並惠贈圖像，筆者謹致謝忱。

103 ｜掄花館主人在題識中提到，希望《鏡影簫聲初集》不單編印初集，還要有二集、三集等，遞衍無窮。根據目前所見，《鏡影簫聲初集》由銅刻印製，集名花五十人；《鏡影簫聲貳集》僅見稿本，未有名妓圖像，藏於上海圖書館；花影樓主人，〈淞濱花影自序〉，《淞濱花影》（1887），藏於杭州浙江圖書館。另一藏館是哈佛燕京圖書館。

104 ｜參見花影樓主人，〈淞濱花影自序〉；掄花館主人輯，〈序〉，《鏡影簫聲初集》，頁 3。

105 ｜「前出畫報已滿百號，願將畫報一事讓與士記接辦，嗣後余不涉也。」語出吳友如，〈飛影閣畫冊小啓〉，《飛影閣畫冊》（1893），上海圖書館藏。

106 ｜語出吳友如，〈飛影閣畫冊小啓〉。

107 ｜孫亮四姬、曹娥、羅敷、薛濤、粉兒、寵姐、班婕好、盼盼、二喬、花蕊夫人、開元宮人、潘妃和張麗華。見葉九如輯選，《三希堂畫寶‧第四冊‧仕女翎毛花卉》（北京：中國書店，1982）。

108 ｜葉九如輯選，《三希堂畫寶‧第四冊‧仕女翎毛花卉》。

109 ｜王伯敏，〈近代畫史分期的一個焦點〉，頁 34。

110 ｜石守謙，〈繪畫、觀眾與國難：二十世紀前期中國畫家的雅俗抉擇〉，《國立臺灣大學美術史研究集刊》，期 21（2006 年 9 月），頁 155。

111 ｜同上註。

112 ｜石守謙，〈繪畫、觀眾與國難：二十世紀前期中國畫家的雅俗抉擇〉，頁 161。

113 ｜有關《點石齋畫報》中妓女的討論，可參考 Yip Honming. "Between Drawing and Writing: Prostitutes in the Dianshizhai Pictorial，" in Clara Wing-chung Ho ed., *Overt and Covert Treasures: Essays on the Sources for Chinese Women's History* (Hong Kong: The Chinese University Press, 2013), pp. 487–542.

徵引書目

傳統文獻

（元）陶宗儀，《南村輟耕錄》，濟南：齊魯書社，2007。

（清）《申報》，1890 年 12 月 12 日、1890 年 12 月 17 日、1895 年 9 月 5 日、1926 年 6 月 21 日。

（清）《清代報刊圖畫集成》，第 1 卷，北京：全國圖書館文獻縮微複製中心，2001。

（清）《清代報刊圖畫集成》，第 2 卷，北京：全國圖書館文獻縮微複製中心，2001。

（清）《清末報刊圖畫集成》，第 5 卷，北京：全國圖書館文獻縮微複製中心，2003

（清）改琦等，《晚清三名家繪百美圖》，上海：上海古籍出版社，2005。

（清）吳友如，《申江勝景圖》，2 卷，上海：點石齋，1884。
——，〈飛影閣畫冊小啓〉，《飛影閣畫冊》（1893），上海圖書館藏。

──，《吳友如人物、仕女畫集》，天津：天津古籍書店，1982。

──，《吳友如百美畫譜》，上海：世界書局，1926。

──，《吳友如畫寶》，上海：上海書店出版社，2002。

──（吳嘉猷）繪，《飛影閣畫冊》第上、下冊（1893），收入《清代民初報刊圖畫集成》，第 2 卷，北京：全國圖書館文獻縮微複製中心，2001。

（清）花影樓主人，〈淞濱花影自序〉，收入《淞濱花影》，藏於杭州浙江圖書館與哈佛燕京圖書館，1887。

（清）掄花館主人輯，《鏡影簫聲初集》，東京：橫內桂山銅鑄，1887。

──，《鏡影簫聲貳集》，上海圖書館藏。

（清）惠蘭沅主輯、沁園主人繪圖，《海上青樓圖記》（上海：花雨小榮居，1892），收入《清末民初報刊圖畫集成》，第 5 卷，北京：全國圖書館文獻縮微複製中心，2003，頁 2124–2125。

（清）評花主人，《海上名花四季大觀》，出版社不詳，1894。

（清）鄒弢，《春江花史》，上海：二石軒，1884。

（清）顏希源編撰、王翽繪圖，《百美新詠圖傳》，全 2 冊（1790 發行），北京：中國書店，1998 再版。

（清）顧曲詞人編，《海上群芳譜》，上海：申報館，1884。

黃克武，《畫中有話：近代中國的視覺表述與文化構圖》，臺北：中央研究院近代史研究所，頁 1–25。

‧包天笑
1971 《釧影樓回憶錄》，香港：大華出版社。

‧布歌迪（Claudia Brown）
2001 〈海派繪畫的先驅〉，收入上海書畫出版社編，《海派繪畫研究文集》。上海：上海書畫出版社，2001，頁 933–937。

‧田家青
2003 《明清家具鑒賞與研究》，北京：文物出版社。

‧石守謙
2006 〈繪畫、觀眾與國難：二十世紀前期中國畫家的雅俗抉擇〉，《國立臺灣大學美術史研究集刊》，第 21 期（9月），頁 151–192。

‧有正書局編
1914 《新驚鴻影》，上海：有正書局。

‧余毅主編
1981 《費曉樓人物畫集》，臺北：中華書畫。

‧呂文翠
2012 〈冶遊、城市記憶與文化傳繹：以以王韜與成島柳北為中心〉，《中國文化研究所學報》，第 54 期（1月），頁 277–304。

‧李景龍
2004 〈以《點石齋畫報》論吳友如新聞風俗格致畫〉，國立臺灣師範大學美術研究所碩士學位美術理論組碩士論文。

‧李鑄晉、萬青力
1998 《中國現代繪畫史：晚清之部（一八四○至一九一一）》，臺北：石頭出版股份有限公司。

‧卓聖格
1994 《插圖畫家吳友如研究》，臺中：弘詳出版社。

‧明清繪畫透析國際學術研討會編委會編
1994 《意趣與機杼：明清繪畫透析國際學術討論會特展圖錄》，上海：上海書畫出版社。

‧林姝
2013 〈「美人」歟？「后妃」乎？《十二美人圖》為雍親王妃像考〉，《紫禁城》第 5 期，頁 124–147。

‧俞劍華
1991 《中國繪畫史》，下冊，臺北：臺灣商務印書館。

‧姚玳玫
2007 〈從吳友如到張愛玲：19 世紀 90 年代到 20 年代 40 年代海派媒體「仕女」插圖的文化演繹〉，《文化研究》，第 1 期，頁 134–137。

‧康無為（Harold Kahn）
1993 〈「畫中有畫」：點石齋畫報與大眾文化形成之前的歷史〉，收入氏著，《讀史偶得：學術演講三篇》（Excursions in Reading History: Three Studies），臺北：中央研究院近代史研究所，頁 89–100。

‧張小虹
2016 《時尚現代性》，臺北：聯經出版社。

近人著作

一、中文專著

‧丁羲元
2002 〈論海上畫派〉，收入天津人民出版社編，《中國近代畫派畫集──海上畫派》，天津：天津人民出版社，頁 1–12。

‧上海書畫出版社編
2001 《海派繪畫研究文集》，上海：上海書畫出版社。

‧上海通社編
1936 〈滬娼研究書目提要〉，收入同社編，《上海研究資料》。上海：中華書局，頁 578–608。

‧王小梅（王素）
1996 《王小梅百美畫譜》，北京：大眾文藝出版社。

‧王伯敏
1997 《中國繪畫通史》，臺北：東大圖書公司。
2001 〈近代畫史分期的一個焦點──評海派繪畫〉，收入上海書畫出版社編，《海派繪畫研究文集》，頁 30–44。

‧王宗英
2009 《中國仕女畫藝術史》，南京：東南大學出版社。

‧王爾敏
1990 〈中國近代知識普及化傳播之圖說形式──點石齋畫報例〉，《中央研究院近代史研究所集刊》，第 19 期（6月），頁 135–172。
2003 〈《點石齋畫報》所展現之近代歷史脈絡〉，收入

・張志欣等編
2002 《海上畫派》，石家莊：河北教育出版社。

・張愛玲
1996 〈有幾句話同讀者說〉，收入吳丹青編，《張愛玲散文全集》，鄭州：中原農民出版社，頁 437–438。

・梁妃儀
2000 〈從女性主義的觀點看清代仕女畫〉，國立藝術學院美術史研究所碩士學位論文。

・盛叔清輯
1927 《清代畫史增編》，上海：有正書局。

・郭學是、張子康編
1998 《中國歷代仕女畫集》，天津：天津人民美術出版社。

・單國強
1995 〈古代仕女畫概論〉，《故宮博物院院刊》，S1 期，頁 31–45。

・單國霖、上海博物館主編
1991 《上海博物館藏海上名畫家精品集》，香港：大業公司。

・彭盈真
2006 〈無名畫中的有名物——略談《深柳讀書堂美人圖》的珍玩〉，《故宮文物月刊》總第 278 期，頁 80–95。

・黃永松
2007 〈《點石齋畫報》簡介〉，收入葉漢明、蔣英豪、黃永松編，《點石齋畫報通檢》，香港：商務印書局，頁 xii–xiv。

・黃蒙田
1973 〈吳友如與《點石齋畫報》〉，收入氏著，《談藝錄》，香港：上海書局有限公司，頁 81–85。

・楊仁愷
1998 〈唐人《簪花仕女圖》研究〉，收入氏著，《楊仁愷書畫鑑定集》，鄭州：河南美術出版社，頁 12–31。

・楊逸等、陳正青標點
1989 《海上墨林》，上海：上海古籍出版社。

・萬青力
2005 〈吳友如的「時事」畫與大眾潮化潮流〉，收入氏著，《並非衰落的百年——十九世紀中國繪畫史》，臺北：雄獅美術，頁 238–241。

・葉九如輯選
1982 《仕女翎毛花卉》，收入於《三希堂畫寶》，第 4 冊，北京：中國書店。

・葉凱蒂（Catherine Yeh）
1996 〈清末上海妓女服飾、家具與西洋物質文明的引進〉，《學人》，第 9 輯（4 月），頁 389–394。

・葉凱蒂（Catherine Yeh）著，楊可譯
2013 《上海・愛：名妓、洋場才子和娛樂文化（1850–1910）》，北京：生活・讀書・新知三聯書店。

・熊月之編
1997 《老上海名人名事名物大觀》，上海：上海人民出版社。

・潘元石
1966 〈談點石齋與飛影閣石印畫報〉，《雄獅美術》，第 76 期，頁 94–98。

・潘深亮
1997 《海上名家繪畫》，香港：商務印書館。

・鄧祥彬
2011 〈舊夢曾尋碧玉家——費丹旭人物畫研究〉，國立臺北藝術大學美術史研究所碩士論文。

・魯迅
1981a 《魯迅全集》，第 2 卷，北京：人民文學出版社。
1981b 〈阿長與《山海經》〉，收入氏著，《魯迅全集》，第 2 卷，朝花夕拾，頁 243–250。
1981c 〈《二十四孝圖》〉，收入氏著，《魯迅全集》，第 2 卷，朝花夕拾，頁 251–266。
1981d 〈後記〉，收入氏著《魯迅全集》，第 2 卷，朝花夕拾，頁 321–337。
1981e 《魯迅全集》，第 4 卷，北京：人民文學出版社。
1981f 〈上海文藝之一瞥〉收入氏著，《魯迅全集》，第 4 卷，二心集，頁 291–307。
1981g 〈「連環圖畫」辯護〉，收入氏著，《魯迅全集》，第 4 卷，南腔北調集，頁 445–450。
1989a 《魯迅全集》，第 12 卷，北京：人民文學出版社。
1989b 〈310730 致李小峰〉，收入氏著，《魯迅全集》，第 12 卷，書信，頁 50–51。
1989c 〈310915 致孫用〉，收入氏著，《魯迅全集》，第 12 卷，書信，頁 55–56。
1989d 〈330801 致何家駿、陳企霞〉，收入氏著，《魯迅全集》，第 12 卷，書信，頁 204–205。
1989e 〈340403 致魏猛克〉，收入氏著，《魯迅全集》，第 12 卷，書信，頁 371–372。

・魯道夫・G・瓦格勒（Rudolf G. Wagner）
2001 〈進入全球想像圖景：上海的《點石齋畫報》〉，《中國學術》，第 8 輯，頁 1–96。

・鄧明、韌石主編
2001 《百美圖說》，上海：上海畫報出版社，頁 78–79。

・賴毓芝
2014 〈清末石印的興起與上海日本畫譜類書籍的流通：以《點石齋叢畫》為中心〉，《中央研究院近代史研究所集刊》，第 85 期（9 月），頁 57–127。
2016 〈晚清中日交流下的圖像、技術與性別：《鏡影簫聲初集》研究〉，《近代中國婦女史研究》，第 28 期（12 月），頁 125–213。

・羅青
2001 〈專業商標　分工量產——商業都會畫風之特質〉，收入上海書畫出版社編，《海派繪畫研究文集》，頁 532–558。

・龔產興
1990 〈新聞畫家吳友如——兼談吳友如研究中的幾個問題〉，《美術史論》，第 3 期，頁 68–76。

二、西文專著

・Andrews, Julia Frances, Kuiyi Shen, Spence, Jonathan D, and Solomon R. Guggenheim Museum.
1998 *A Century in Crisis : Modernity and Tradition in the Art of Twentieth-century China*. New York: Guggenheim Museum : Distributed by Harry N. Abrams.

• Brown, Claudia and Chou, Ju-his
1992 *Transcending Turmoil: Painting at the Close of China's Empire, 1796–1911*, Phoenix: Phoenix Art Museum.
2001 "Precursors of Shanghai School Painting（海派繪畫的先驅），" 收入上海書畫出版社編，《海派繪畫研究文集》。上海：上海書畫出版社，頁 933–937。

• Chan, Dany
2010 "Shanghai Graphic Arts, 1876-1976: A Proposal." *Orientations*, January/February, pp. 44–49.

• Chang, Eileen
1943 "Chinese Life and Fashions," *XXth century* 4, no. 1 (January), 54–61.

• Edgren, Soren
1992 "The Ching-ying hsiao-sheng and Traditional Illustrated Biographies of Women." *The Gest Library Journal*, 5: 2(Winter), pp. 161–174.

• Eudge, Joan
2013 "Portraits of Republican Ladies: Materiality and Representation in Early Twentieth Century Chinese Photographs." In Christian Henriot and Wen-hsin Yeh eds. *Visualizing China, 1845–1965: Moving and Still Images in Historical Narratives*, Leiden: Brill, pp. 131–170.

• Laing, Ellen Johnston
1990 "Notes on *Ladies Wearing Flowers in their Hair*." *Orientations*, 21/2(February), pp. 32–39.
2004 *Selling Happiness: Calendar Posters and Visual Culture in Early-twentieth-century Shangha*, Honolulu: University of Hawai'i Press.

• Lefebvre, Éric and Musée Cernuschi
2013 "L' École De Shanghai (1840–1920): Peintures Et Calligraphies Du Musée De Shanghai"；*Musée Cernuschi Du 8 Mars Au 30 Juin 2013*. Paris: Paris-Musées, pp. 190–197.

• Vinograd, Richard
2001 "Visibility and Visuality: Painted Women in Late Nineteenth-century Shanghai（可視性和視覺性：19 世紀晚期上海繪畫的女性形象），" 收入上海書畫出版社編，《海派繪畫研究文集》。上海：上海書畫出版社，頁 1074–1101。
2012 "Patrimonies in Press: Art Publishing, Cultural Politics, and Canon Construction in the Career of Di Baoxian." In Joshua Fogel ed., *The Role of Japan in Modern Chinese Art* (New perspectives on Chinese culture and society, vol. 3). Berkeley, California: Global, Area, and International Archive/ University of California Press, pp. 245–272.

• Wagner, Rudolf G
2012 "Joining the Global Imaginaire: The Shanghai Illustrated Newspaper Dianshizhai huabao." In *Joining the Global Public: Word, Image, and City in Early Chinese Newspapers, 1870–1910*, New York: State University of New York Press.

• Wu, Hung
1997 "Beyond Stereotypes: The Twelve Beauties in Qing Court Art and the Dream of the Red Chamber." In Ellen Widmer and Kang-i Sun Chang eds. *Writing Women in Late Imperial China*. Stanford, Calif.: Stanford University Press, pp. 306–472.

• Wue, Roberta May-Hwa
2001 "Transmitting Poetry: Ren Bonian's Portrait of Chen Honggao and Chen Huijuan（《授詩圖》：任伯年所繪陳鴻誥及陳慧娟的肖像），" 收入上海書畫出版社編，《海派繪畫研究文集》。上海：上海書畫出版社，頁 1102–1135。

• Ye, Xiaoqing
2003 *The Dianshizhai Pictorial: Shanghai Urban Life 1884–1898*, Ann Arbor: University of Michigan Center for Chinese Studies.

• Yeh, Catherine
2003 "Creating the Urban Beauty: The Shanghai Courtesan in Late Qing Illustrations." In Judith T. Zeitlin and Lydia H. Liu, eds. *Writing and Materiality in China*. Cambridge Mass.: Harvard University East Asian Center, pp. 397–447.
2006 *Shanghai Love: Courtesans, Intellectuals, and Entertainment Culture, 1850–1910*, Seattle: University of Washington Press, 2006.

• Yip, Honming
2013 "Between Drawing and Writing: Prostitutes in the Dianshizhai Pictorial." In Clara Wing-chung Ho ed., *Overt and Covert Treasures: Essays on the Sources for Chinese Women's History*. Hong Kong: The Chinese University Press, 2013, pp. 487–542.

• Zamperini, Paola
2003 "On Their Dress They Wore a Body: Fashion and Identity in Late Qing Shanghai." *Positions*, 11: 2(Fall), pp. 301–330.

• Zhang, Hongxing
1999 *Wu Youru's "The Victory Over the Taiping" Painting and Censorship in 1886 China*. London: School of Oriental and African Studies, University of London, Ph. D. thesis.

圖 1 | 任伯年，《山水》，立軸，1882，紙本設色，184.1x45.4 公分，北京中國美術館。

伍美華 (Roberta Wue)

十九世紀晚期海派任伯年筆下的女媧和其他動態石頭

　　在一幅作於 1882 年的山水畫中（圖 1），海派畫家任伯年（任頤，1840–1895）竭盡可能地利用該幅畫作之最大縱長，滿繪林木蓊鬱、自上而下占據整個畫面的岩嶺。此般大膽之構圖，正是這位畫家的典型特色，亦即利用山石稜脈製造出一道分割畫面的醒目對角線，使畫幅的左上部和右下部各形成齊整的三角形區塊。在場唯一的人物元素，則單獨出現在畫幅右下，周身皆未施筆墨，藉光暈般的留白突顯其存在感。該名人物在此山水中所處的位置相當引人注目：他站在通往畫幅邊緣的截斷小徑上，回首望向山水景致，然其身軀之動向卻暗示了他即將離開此地，預備衝出畫面，消失於視線外。並非巧合的是，一旦他自畫面右側撤離，亦同時阻絕了觀者深入該場景之目光，而徒留山水本身。

　　此般人物與山水場景間不同尋常的關係，特別是其對於傳統畫類所提出的挑戰，著實相當引人注目。畫中奇特的構圖和突兀並置的圖像元素，創造出一處似乎已被更近似人物畫要素所滲透的奇異山水景境。在諸如此類的畫作中，具體故事情節並不存在，然而山水和人物的對立並置關係，卻於兩者間創造出壁壘分明之感，暗示著彼此間晦而未明的緊繃張力。事實上，由於山水畫在任伯年的作品中並不算常見，故不難想見我們將更容易在他所描繪的人物主題中，發現其採用了若干心理學和敘事性的手法。就此意義而言，這類場景是動態的：一方面，人物的姿態和位置暗示了某種敘事性或未知的情節；另一方面，自然元素和人物元素亦處於微妙的相互拮抗當中。凡此種種，皆

意味著畫面中所隱含的張力和緊繃感，已為山水畫帶來一種饒富興味的視覺效果，亦即山水元素不再是大自然的背景、抑或某一場所、或自然景觀的再現；反之，它們躍居為主角，成為和人類對應者唐突比肩的場內演員。

任伯年此番對於山水創作慣例的重新調整，點出了海上畫派在清朝末年所出現的若干轉變。山水畫作為一個具有高度成就的畫科並沒有消失，然當任伯年探究且重新發明其格套與用法時，我們發現這些悠遠流長的畫科之重量與意義開始位移，也並非不尋常之事。此篇論文著眼於上海繪畫中石頭的主題，以及特別是就石頭作為一個長期以來基本且具性別性的主題而言，任伯年挑戰石頭之母題與其意義的策略。石頭與山水同時是中國繪畫主要的主題，慣例上被性別化為男性，因此當任伯年重新定位此主題為女性時，將發生什麼樣的事情呢？這種轉換可見於任伯年晚年的一幅作品。這幅非比尋常且令人不安的畫作表現了女媧融化石頭以修補世界的形象。

｜一｜————海上的石頭與人

到了十九世紀下半，山水畫作為一個畫科也許還未失去作為最受尊敬的繪畫主題之文化優勢。然而由市場性觀之，其人氣卻似乎逐漸下滑，往往被更平易近人的花鳥畫或人物畫取而代之。儘管如此，山水畫猶未全然沒落；反之，當中某些意涵和相關聯想，似乎還進一步移轉至其他畫類，包括在靜物畫、及一些帶有文人且因此具有男性氣質關聯的作品中。由任伯年的朋友及偶爾的合作者，且同時身兼畫家與書家的胡遠之職涯和創作，即可看出山水畫內涵位移和發展之若干轉向。

胡遠（1823–1886）又以胡公壽之名廣為人知；其與任伯年為友，兩人偶有合筆之作。胡公壽很早就建立起自身文人菁英的聲譽，經常被譽為「詩書畫三絕」之名家。身為畫家的胡公壽，以精緻的山水畫聞名，唯值得留意的是，他生前知名度最高也最常被複製的作品，並非山水畫，而是靜物寫生。稱之為「靜物」或許不那麼恰當，但此般畫作大抵都以自然物象為主，予人小巧自足的自然角落之感；無論一石、一草，多半都出現在庭園或書齋等人為布置的私人情境中。這類靜物組合的作例之一，可見於1885年匯總滬上圖像的《點石齋叢畫》；在當中或可稱為自然小景（包含「自然靜物」在內）的章節裡，便展示了各種雅石、盆栽、或折枝花卉。[1]胡公壽所設計的圖像（圖2），帶有單純、甚至簡潔的特質，為其作品之典型特色；比如此處所展示的一顆石頭，就僅以自岩縫中竄生的裝飾性小草為伴。

一旦思及這類或可理解為微型山水的作品乃製作於上海一地，那麼其被轉換為人文和略帶城市性之構景，或許就不讓人意外了。胡公壽為求營造出更私密性的畫境，而捨棄了山水畫的規模和幅度；其規模雖小，且有所限制，卻是一般城市居民垂手可

圖2｜左頁胡公壽，《石頭》；右頁何研北（何煜，1852–1898），《菖蒲壽石》，石版畫。引自《點石齋叢畫》，上海：點石齋，1885，卷8，頁46b–47a。

圖3｜《王叔明石法》，引自巢勳編，《芥子園畫傳》，上海：順成書局，1897。

得的一方自然天地。或者，我們也可以將這些尺寸縮小到具有可親性且易於販售的作品，視為一種濃縮山水，即胡公壽標準山水畫作之縮簡版。在其中，山巒和林木各化約為石頭和小草，意味著由大山大水朝向園林小品型態轉化，自成迷你版本的宇宙自然世界，而觀賞性的雅石則扮演著微型山巒的角色。[2] 不過，胡公壽並未全然犧牲筆下主題的文化份量，這些石頭仍是系出晚明文人雅石表現之脈絡；此外，他的書法和大膽的筆觸既突顯其文人創作者之身分，似乎也依循著藝術史的傳統。在此，我們不妨比較一下胡公壽的設計，與一幅出自同時期1888年版《芥子園畫譜》插畫之相似性。《芥子園畫譜》收錄了以多位畫家獨到風格所描摹的石頭，藉此簡潔且系統性地匯總古代諸名家之畫風（此處例舉元代大家王蒙〔1308–1385〕）（圖3）。[3] 而胡公壽的畫石之作儘管相當簡單內斂，仍多少保有原來山水畫主題所具有的男性與文化氛圍。

　　此類自然靜物寫生在這段特定時期蔚為流行。它們已不再是富有神秘魅力的晚明文人雅石類型；儘管胡公壽的靜物仍刻意保有文人雅士的文化內涵，但另一位次要畫家何研北（又名何煜，1852–1928）的類似設計，卻已著重於突顯這類作品對大眾的吸引力。身為胡公壽和任伯年門生，何研北的圖像設計亦收錄於《點石齋叢畫》，且本文所引用之作例正好就毗鄰胡公壽的作品。[4] 何研北筆下的石頭，乃以粗獷的筆法描繪，且僅以菖蒲為伴，凡此皆與胡公壽類似；然而，其畫上題字卻與人文意涵密切相關。他以「菖蒲壽石」之畫名，彰顯其畫作主題的吉祥寓意，使該件作品躋身於或有「清供」之謂的繪畫類別（圖2右頁）。出現在畫中的物象，因被視為帶有祥瑞的特質，故其功用不單單只是作為自然之指涉或園林文化之再現，更是帶有正面聯想意味的吉祥象徵。菖蒲這種觀賞性的草本植物，據信擁有辟邪的特質；至於石頭，則猶如何研北

其標題所示，予人長壽和不朽的聯想。這些自然靜物所衍生出的特質，之所以在何研北富有活力的作品中顯而易見，在於畫家慣常以添加標題的方式來框限這些作品的性質；例如此圖所見的特定標題，即表明了菖蒲和石頭乃純粹作為象徵物或辟邪物之用。有關靜物寫生在清代畫壇之興起，雖無涉本文宏旨，但這些雅緻的製作物仍相當值得關注，尤其它們將各種物象（甚至包括自然之物）轉化（或可說是簡化）為純粹的象徵，更使其穩穩跨入人文領域範疇。

這種轉變的完整意義，與石頭此一主題在悠久中國畫史上所具有的豐富內涵、及其相關聯想之龐雜度，已由韓莊（John Hay）予以廣泛地探討。他在 1994 年有關中國繪畫中所出現（或所缺乏）之人體描繪的重要論文中，指出人體在中國繪畫中的缺席，表明了其相對上不具有作為一種文化象徵的重要性；反之，他補充表述了石頭乃是「文化意義上的中國身體代名詞」。[5] 這一點，與西方文化中的人文主義傾向於將身體的形象具象化，可謂形成鮮明的對比。韓莊接著又聲稱，真正的「中國傳統經典圖像，就是石頭」。[6] 此言背後隱含了相當龐大的意涵，石頭在其中乃作為宇宙力量之代表，形塑這個世界的自然秩序之縮影。然若讀者們將我對於韓莊其細緻論述之概略總結放在心上，勢必會對清末海派繪畫中石頭圖像意涵及形象之變化，產生出若干的疑問。韓莊將石頭視為中國傳統的核心圖像，這樣的設想及至清末仍有其效度嗎？又，此處提出的種種議題，雖可能由圖像意涵所引發，但它們也可能在不同畫類的表現功能及其與世推移的意義流變上，激發出更大的問題。有鑑於此，以下我將轉而探討石頭及其伴隨物之演繹，特別是任伯年作品中的相關描繪。

話雖如此，任伯年筆下的石頭表現，事實上朝向一種非同尋常的方向發展。誠如我們在其山水畫所見，任伯年在視覺上和圖像上所採用的表現手法，往往可謂別出心裁。除卻相對稀少的山水畫作，石頭在其作品中出現的頻率相當高，尤見於人物畫和靜物寫生。這些早期的人物畫作品通常描繪男性主體，其中常見的作例之一，為偶有描繪的「米癲拜石」。這個原先不過是幽默軼事的著名故事，主要聚焦於北宋文人米芾（1051–1107）癡迷石頭的傳聞；據說，米芾某次遇見一塊塊奇的園林庭石，竟朝著它跪拜起來，並呼之為「石兄」。任伯年在主題的選擇上，並無特殊之處，畢竟這則故事及其相關作品在晚清相當流行。但他往往以詼諧、輕鬆的描繪手法，將米芾與石頭的巧遇表現為心靈與心靈之間的邂逅。如在一幅約作於 1860 年代晚期的畫作上，任伯年便讓米芾和石頭呈現彼此相對的對稱姿態，以示他們對等的關係（圖 4）。在一旁侍從懷疑目光的注視下，這兩個形象的外觀特色看來很像是彼此互換：米芾那偉岸、穩固的身形，猶如石頭般處於一種固態、靜止、一動也不動的狀態；與此同時，那造型怪異、由細長如肢體般令人詫異的尖突岩石所支撐的石頭，則彷彿要開始動作、比出手勢、並轉身「盯著」米芾看。畫中大玩各種異想天開的形狀，亦突顯出此一場景

的詼諧幽默特質；特別是扇子那猶如鏟子的形狀，更一次次地被應用在侍從手中的扇子、米芾的身形輪廓、甚至是他的帽子上。

在另一幅可能亦作於1860年代晚期或1870年代早期的扇畫上，任伯年又一次地描繪一名文士坐在庭石上安靜地展卷（圖5）。此一畫面與米癲之圖像表現極為雷同，卻刪去了米芾獨有的拜石之舉，很可能意在表現一般博古學者的形象。儘管如此，此畫一樣是聚焦石頭與人之間的關係，透過兩者間強烈的視覺相似性來強調彼此的夥伴關係。在早期的作品中，石頭怪誕的形狀乃用以隱喻米芾的文人怪癖，也象徵著他從傳統中解放出來。在第二件作品上，則以兩者身上重複出現的大三角形來聚焦他們的夥伴關係，並以漩渦和圓形創造出和諧的視覺韻律、及人石情誼的寧靜況味。石頭上猶如眼睛般的孔洞，甚至還加強了兩者猶如相倚共讀的效果；此般親密之邂逅，實不乏幽默之感。而平放且橫跨於石上的文人手杖，更進一步地以其縱長聯結起兩者，突顯出他們的親密連繫。

這兩幅任伯年的早期作品，具有若干共通之特色。基本上，它們都以某一著名故事或其改編版本作為畫題；而實際上，此兩幅畫作亦同樣代表著米芾圖像在此一時期、特別是在通俗圖像上的復興。[7]這種理想的文人典型，確實是這段時期相當普遍的一種轉喻；其主要藉著將文人與石頭圖像並置，象徵其在社會、道德及宇宙上所處的位置，於耿直文士與形上境界之間不斷地重現和諧秩序與忠誠的觀念。然而，任伯年的畫作並不拘泥於米芾故事的細節，反之，他擅長運用強化故事心理層面的視覺手法，聚焦於人與石之間的關係。此一著重於連結人與石頭的意圖，不僅為故事賦予更多的人性，同時也創造出一種在任伯年晚期作品中日益常見的嶄新擬人手法。在這兩件作品中，任伯年並未將石頭畫成毫無生命的物體，而是誇大它們的擬人特質，並暗示它們擁有行動、觀看，乃至於思考和感受的能力，藉此強調石頭與其人類對應者的相似處。

任伯年將石頭賦予人性的手法，毋寧為其早期描繪米芾故事的作品增添了討喜的特質；然而，他在這類創作走向上持之以恆的實驗，卻似乎在其較晚期、特別是1880年代的作品中，轉為一種令人不安的面向。以其石頭靜物寫生為例，任伯年筆下的石頭明顯帶有一種矛盾的複雜性，讓人難以肯定其所繪物象之象徵性和祥瑞特質，可說是使人文與自然的關係處於爭議當中。以一幅作於1885年，繪有石頭的「清供」圖為例，此畫明顯帶有吉祥畫的意涵，當中集結了一塊庭石、照例與其搭配的菖蒲、及一株巨大的黃色靈芝（圖6）。這件作品尺幅不大，彷彿信手拈來，但其中的石頭卻流露出一種難以界定的新特色；它不似岩石那般堅硬，也不那麼生動。所有觀賞用庭石的華麗古怪特點，亦未見於任伯年筆下的這塊石頭，取而代之的是塊狀、有機、及半有情的實體，其上並蔓生如毛髮般生長的小草。因為這樣，它看來不怎麼像是令

圖 4 ｜ 任伯年，《米顛拜石》，扇面，約 19 世紀 60 年代中，紙本設色，22.5x24.5 公分，南京博物院。

圖 5 ｜ 任伯年，《石上讀書》，扇面，約 19 世紀 80 年代中，紙本設色，19.1x53.8 公分，美國紐約大都會博物館（Metropolitan Museum of Art）。

圖 6 ｜ 任伯年，《靈石圖》，立軸，1885，紙本設色，31.5x31.5 公分，引自《任伯年全集》，天津：天津人民美術出版社，2010。

人印象深刻的宇宙真理之縮影，反倒更近似一塊平凡無奇的肉狀團塊，以一種令人不安的原始、有機姿態活生生地活著，卻少了石頭作為一種象徵物時，所具有的超然恆久特質。將石頭塑造為某種遜於或異於其所示樣貌之物，此乃任伯年晚期作品中描繪山岩和石頭之特色，亦即以其一貫的擬人化手法，將普通的石頭予以簡化，使之成為人性化世界中另一種既平凡又詭異之物。

石頭也經常出現在任伯年的肖像創作中。如在一幅作於 1887 年稍晚的肖像畫上，石頭便公然且刻意地佔據一處饒富興味卻啟人疑竇的位置。石頭與文人間恆久而制式化的關係，意指石頭、尤其是庭園雅石，曾長期作為文人肖像畫的固定要素，以使文士如其所望地置身於文人園林之所在，同時也作為他們融入社會、甚至是萬物秩序的

圖7｜稜伽山民，《稜伽山民自寫像》，立軸，19世紀，紙本水墨，60x29公分，南京博物院。

圖8｜任伯年，《吉石先生顧影自憐圖（金爾珍像）》，立軸，1887，紙本設色，北京榮寶齋。

簡易暗示。此種借喻式的手法，在與任伯年同時期但鮮為人知的畫家稜伽山民（又名顧曾壽，1813–1885）之自畫像（圖7）上，有著淋漓盡致的發揮。[8] 在這個案例中，石頭佔據了此幅肖像畫的中心位置，無論在所處位置和表現張力上，都突顯出其和宇宙根源的象徵性連結。稜伽山民諸多奇特的自畫像，皆為強而有力的自我表述，意在慶幸自身已棄絕污濁塵世；這些肖像裡的自然物象，多半是用來強調其歸隱遁世，及追求和延續自然和諧秩序的決心。本幅自畫像的主題同樣也是隱居，畫中人物看來像是住在岩穴裡，只是這座小岩山的規模並不算大，僅足以圍住他蜷縮起來的小小形體。這種圖像由來已久，且帶有宗教意涵，主要用來指涉那些藏身於神聖洞穴裡的道教聖人或羅漢；但稜伽山民奇特的構圖，又更進一步使圖像中的人物與石頭彷彿水乳交融一般。在山脈心臟地帶的保護下，稜伽山民與身旁的石頭猶如同心圓般共融共生，以一種近乎執拗於傳統、甚至是極端保守的姿態，向現代文明世界的文人處境發聲。無論稜伽山民的小小山峰變得多麼小，畫中人物仍能在一個存在已久的更宏大宇宙秩序觀念中求得庇護。如此一來，即便遭受威脅，對於該位特殊的畫中人物來說，岩山仍能持續提供其安全的避風港，並帶來不朽的意義。

稜伽山民的自畫像之所以大異於一般常見的仕紳身處其園林之文人肖像畫，在於這類肖像畫背後所主張的根本理念；此點恰與任伯年在1887年為著名書法家金爾珍（1840–1917）繪製的肖像，形成有趣的對比。該幅以金爾珍（字吉石；文以誠〔Richard Vinograd〕稱其有「吉祥石」之意〕）為主角的肖像畫，別無特色，唯獨出現一座大型園林雅石（圖8）。[9] 誠如前述，該類畫作多半將畫中人物置於文人園林場景，以彰明其社會地位；然而，此畫中的庭石不再是一種普遍的象徵，而罕有一般習見之特質。它猶如一團不具實體的瘴氣，在文士肩上盤旋，就像是一種怪異的示現，彷彿在評論著眼前的事件，莫名地與金爾珍的身形相對應。這塊顯現為獨立個體、不安且拘謹地展示自身存在的石頭，看來似乎擁有感情，甚至具有知覺意識；如此之印象，實得自於其在大小、形狀、及姿態上無不模仿著畫中人。兩者比肩並置的關係，著實費人疑猜；那煙霧狀、不似實體的石頭，就好像金爾珍其人本體的幽靈雙胞兄弟一樣。兩個形象猶如彼此的翻版；以石頭權充書法家的分身，正像是將此人更黑暗或更無以名狀的一面予以具象化。相較於文人肖像畫像中的石頭多半是令人安心的存在，以一種吉祥的

特質來表現社會及宇宙之秩序，此處的石頭則顯得詭譎難測，一變而成為捉摸不定的角色，令人望而卻步。這一點亦可由畫上的標題「吉石先生顧影自憐圖」而得到加強。句中的「自憐」，有自我欣賞、也有自我憐惜之意；此般模棱兩可的畫題，正猶如畫中的石頭一般，彷彿無視於既定的意義和特性。這塊石頭奇特的外形，以及它對於金爾珍形象的詭異模仿，適足以削弱傳統所賦予其之種種聯想。在任伯年筆下，岩石和石頭古怪地活著，且一再地被賦予擬人之性格，以一種簡化、質疑、和挑戰其固有傳統源頭的方式，轉化為某種無以名狀、截然不同、或甚至是與其傳統形式相形見絀之物。

| 二 |————女性形象

　　任伯年晚期作品中的石頭，往往呈現出令人迷惑不解的擺放位置及存在感，包括其非同尋常的「女媧補天」主題中，也描繪了這麼一塊引人注目的石頭。不過，如同先前所見，石頭即便具有微觀的性質，在本質上和聯想上仍明顯被視作男性，故而其在女性主題中殊為少見，也就不足為奇了。然其一旦與女性人物並置，那麼石頭作為一種非特定類別之客體，其性別和曖昧身分便開始產生奇妙的作用。[10] 事實上，任伯年似乎常常在以女性為主題的畫作中，以新穎有趣的方式引發女性身分認同的問題，而鮮少滿足於墨守成法的美人畫像。[11] 按傳統之慣例，美人畫多著重於表現女性陰柔的特質，而任伯年確實也創作出不少諸如此類的美人圖，尤集中在他 1860 年代的早期作品。[12] 但是到了 1880 年代，即我們所關注的時期，任伯年更感興趣於那些大多可在歷史、文化、及宗教中確認其身分的女性人物題材；而且，其畫中的女性個案似乎也開始以新的方式去思考和感覺。在這些主題中，主角往往是可稱之為愛國女傑或婦德典範的女性人物。以主題而言，她們在繪畫上並非鮮為人知，但其源頭似乎更常見於通俗或民間圖像當中，且這類素材的通行亦印證了其在當時娛樂文化中廣受歡迎的程度。其中如花木蘭、王昭君、西施、女俠客「紅拂」等，皆為任伯年多次描繪的主題：花木蘭為代父出征的巾幗英雄；西施以美貌為計而傾覆一方封國；紅拂則出自隋代「風塵三俠」的故事——她們都堪稱是在某種意義上幫助或代表其民族國家的民間英雄象徵。任伯年對於女性形象描繪的興趣根源，確實隨著時間而改變；不過，如賴毓芝的研究所示，他從 1880 年代中期起開始專注於若干這類邊塞題材，則應與當時對於中國處境和對外關係之憂慮有關。[13]

　　誠如上述，石頭此一「中國傳統的經典圖像」，雖與公認帶有裝飾意味的女性畫類彷彿沾不上邊，但石頭仍然可以、也的確出現在任伯年以女性為題材的若干畫作中；它們可能是古怪又令人不安的存在，有時則帶有金爾珍肖像畫中的曖昧不明之感。舉

圖9 │ 任伯年，《仕女圖冊》，冊頁，
　　　12開之11，1888，紙本設色，
　　　24 x 38.2 公分，北京故宮博
　　　物院。

圖10 │ 任伯年，《浣紗石（西施石）》，
　　　 冊頁，1885，紙本水墨，北京中
　　　 國美術館。

例來說，在任伯年罕見的蘇軾（1037–1101）愛妾畫像中似乎就有一股怪異的互動在其中作用著。該幅畫作仿自清代羅聘（1733–1799），描繪一女子正安靜地、甚至是恭順地跪在一塊巨大的庭石旁（圖9）。此處的石頭，詭異地成為未於畫上現身的蘇軾之替代物；它與該名女性面對面，彷彿以擬人的樣貌將她環住，並以猶如眼睛、強化其人類外型和身分的兩個孔洞回望著她。而在另一個奇特的例子中，任伯年則以一種別開生面的手法，將女性主題與石頭結合在一起。在此，他描繪了西元前五世紀女英雌西施的浣紗石（圖10）；相傳西施正是在這塊石頭上洗衣時，其美貌讓人注意，而被派至敵對的吳國進行反間，並誘惑吳國的統治者。在此幅任伯年為 1888 年《點石齋畫報》所作的石印設計中，這塊西施曾經站立過、亦是她初次為人所發掘之處（同時也是任伯年所稱斯人不再復返）的石頭，既是一處歷史遺跡，也是對於這位已逝女子的一種紀念。即便未以擬人化手法呈現此一圖像，當中仍是充滿了人性的聯想。

│三│————女媧與石頭

在所有我已論及的作品中，石頭都不再被當成普世基準的暗示或提喻；至任伯年筆下，其反倒常常被描繪成某種異於或遜於其本然樣貌的不安定物體；畫家往往運用擬人化的手法，讓石頭變為出乎意料之外的模樣。任伯年筆下的石頭之所以奇特，多少在於它們克服了種種同樣困擾著人類處境的無常和劣勢。伴隨這樣的觀察，我總算要談到我真正凝思的對象，亦即任伯年作於 1888 年的一幅非同尋常畫作，

其主題為隻身與一座石山並列的女神「女媧」（圖11）。

　　無庸贅言，女媧此一主題，乃出自家喻戶曉的中國起源神話。這位女神擁有舉足輕重的地位；在有關她的種種神話敘事中，最為人津津樂道的便是她從泥土中創造出人類，並且將分隔天、地的支柱（天柱）予以修復，重新恢復日月宇宙秩序。女媧的重要性，早已顯現在古老的女神圖像上；其年代始於漢代，且多見於喪葬場合，比如墓室雕刻、或七至九世紀的喪葬絹畫等。[14]後一類形像，在圖像上有著驚人的一致性（圖12）：女媧總是與她的兄長兼伴侶「伏羲」一同出現。

　　據《淮南子》等文獻資料可知，女媧與伏羲皆為神祇；由於祂們在大災難之後保護了世界，並創造出人類，故也常常被視為人類的始祖。伏羲亦被尊為傳說中的五帝之首，將捕漁、狩獵、文字等傳授給人類。然而，這些漢代的圖像，卻未描繪或記述女媧及伏羲兩者的豐功偉業，反而以象徵性的手法表現祂們在宇宙間的重要性。只見這兩名人物被安置在出現日月星辰的宇宙背景中，呈現半人半蛇（暗示祂們的原型可能是龍或蛇精）、彼此交纏的模樣，手中各持木匠所用的矩尺和一副圓規。

　　這些功能強大的工具，表明女媧與伏羲參與了創造秩序與文明的工作。其中，伏羲所持矩尺的方形輪廓，可連結至「地」，而女媧手上的圓規及以之畫出的圓形，則暗示著「天」，如此一來，更加強了祂們對於宇宙的重要性，亦即，女媧和伏羲共同形成了一個連結天與地的宇宙中軸。因是之故，這些早期的圖繪有志一同地呈現一個和諧且無窮盡的宇宙整體，女媧和伏羲在其中則分別為「陰」與「陽」的具體化身，象徵著女性與男性、混亂與秩序、天與地、乃至於動物與人類等不可或缺且彼此互補的對立兩極。祂們在宇宙間的重要意義，及其於創造世界、人類及知識上所扮演的角色，都足以解釋祂們的形象為何如此頻繁地出現在喪葬場合，以及祂們為墓室和亡者營造祥瑞之氣的功用。[15]

　　但事實上，有關女媧和伏羲之描繪，在數個世紀後卻日漸式微，並有很大的改變。在晚明、晚清的世俗喪葬場合中，兩者的身影不僅少見許多，且往往不同時出現。而單單描繪女媧的情況亦不多見，其中罕有的例子，為蕭雲從（1596–1673）為屈原（西元前378–340）古詩〈離騷〉所作整組插圖設計當中的一幅（圖13）。屈

圖11｜任伯年，《女媧煉石圖》，立軸，1888，絹本設色，119.4x66公分，美國納爾遜－阿特金斯藝術博物館（The Nelson-Atkins Museum of Art），密蘇里堪薩斯。

圖12｜《女媧和伏羲》，絹本設色，96x76公分，7世紀至10世紀，新疆維吾爾自治區博物館。

圖13 │ 蕭雲從，《女媧》，木版畫，1645，引自《離騷圖》，臺北：國立故宮博物院，1988。

圖14 │ 任熊，「混沌上瀉媧鑪鉛」，《姚大梅詩意圖册》，册頁，絹本設色，27.3x32.8 公分，北京故宮博物院。

原在《楚辭》第三章曾間接提到女媧。該則古老記事描述了一場妖魔大戰，摧毀了用來分隔天與地的支柱，使人間陷入水深火熱；女媧則熔煉多種顏色的石頭，以之修復天穹，補救損害。蕭雲從的畫作正是根據此般之記述，畫出了女媧置身於燃燒的石叢之間、盤繞在石柱上修補「破碎穹頂」的那一刻。她依舊呈現半人半蛇的模樣：上半身人形的手臂與手掌拾起一塊熊熊燃燒的石頭，舉向天空；身體的其他部位則布滿鱗片、脊長如蛇，盤繞在中央的岩石上。蕭雲從繪製此圖時，在女媧身上的鱗片、火焰的焰尖，以及岩石的尖銳切面上，使用了不斷重複的圖案和形狀，從而創造出永無休止的反覆性，傳達出連綿不覺的能量和上升的動感，在凝聚的三角形構圖裡不斷地循環。儘管女媧的身分既是人、也是蛇，然而一頭飄逸的長髮，仍毫不含糊地彰明其為女性，更不用說還有其他細微的女性特徵，特別是那略帶微笑的櫻桃小口。女媧拿著剛出爐的煉石，勤奮地動手修補穹頂缺口，手上的工作表現出她的有條不紊。但蕭雲從所描繪的圖像，不單單只是書籍插畫而已。誠如屈原曾援引女媧和崩壞的天地來隱喻自身所處之亂世；同樣地，蕭雲從決定為〈離騷〉繪製插圖，距離明朝最終覆滅亦不過僅止一年而已，此皆意謂著無論是屈原所處的類似亂世或女媧所居的混沌宇宙，都需要藉由神助才能回復一切秩序。

蕭雲從的版畫設計，隨著其遺作於十八世紀之際遠傳至日本而更具影響力；他的作品也跟其同時代人陳洪綬的設計一樣，持續影響著晚清的藝術家，特別是在版畫製作的領域上。蕭雲從的畫業，更在晚清主要藝術革新者任熊（任渭長，1823–1857）的創作中尋得立足之處。任熊以其所繪製的四部版畫畫譜，深深影響著日後的海派藝術家；

但在其自身所繪製的女神圖像上，則能明顯看出他熟知蕭雲從的女媧圖像。該幅圖像收錄在畫家為其友人兼贊助者姚燮（1805–1864）之詩句所繪製的一百二十開令人印象深刻的圖冊中（圖14），內容描繪了姚燮所作的一行詩句「混沌上瀉媧爐鉛」，但顯而易見的是，任熊沿襲了蕭雲從的版畫作例，[16] 將其中的細節和主題加以挪用，同樣圖繪出女媧努力修補穹頂缺口的那一刻。任熊對於蕭氏構圖的理解，亦見於其筆下帶有類似特徵的女媧形象，顯現在飄動的長髮、高舉的雙手，就連煉石的火焰也和該幅清初的畫作相呼應。然而，任熊卻也做出若干明顯的改變：他筆下女媧的蛇身，已隱於視線所及範圍內，儘管我們還是能瞥見覆於其下半身的鱗片，但就外觀而言仍是少了點奇幻風格。再者，不同於蕭雲從將背景予以省略，任熊在畫面上加入了更多背景與敘事脈絡。他將女媧及其熔石的場所，置於漩渦狀的岩山中央；該岩石地貌雖於畫幅中央被壓縮為「X」形，其焦點仍是放在女神自幽暗洞窟現身、手持巨石欲投入燃燒火堆裡的片刻。

　　任熊的冊頁作品，以其高度的原創和豐富的圖像而引人注目；其中各開，乃由諸多帶有天啟式或災難傾向的超自然主題串集而成，既有佛教的地獄景象，也有即將發生的災難場景。這顯然並非巧合。正如蕭雲從的例子所示，任熊對於這類主題的興趣，實暗示了十九世紀中葉亂世之際當代人所關注的焦點。儘管他重現了蕭雲從筆下平靜而稱職地修復世界的女神形像，卻以此女媧圖像來暗示轉化、甚至是技術革新的可能性。任熊重現神話與歷史世界的才能，不單單只在為姚燮所繪製的龐大冊頁中恣意揮灑，亦展露於其 1850 年代早期出版之一系列呈現歷史、神話、文化等各式人物設計、深富影響力的木刻版畫圖譜。任熊的這系列圖像，毋寧深深地影響繼起的藝術家；及至十九世紀末，其諸多創作主題均由海派藝術家所沿用。而任熊和其弟任薰的作品，及兩人在人物主題之選擇上所具有的古怪、奇異品味（往往展現在神秘和奇幻的細節上），毫無疑問地由任伯年的作品所承襲，其中也包括了他所描繪的女性主題。任伯年與任熊和任薰的接觸，完全有賴於任伯年可能為任薰的同宗和門生；儘管他似乎未曾親炙任熊，但極可能對任熊的作品如數家珍。然而，任伯年的作品，尤其在女性人物的描繪上，卻呈現出與其宗親截然不同的走向。

　　正因如此，即便我們或有可能注意到蕭雲從與任熊之先例，然而任伯年對於女媧的獨到描繪，仍是顯得非同尋常。一方面，就繪畫主題而言，儘管存在著前述較早的圖繪演繹（主要為晚清作品），但女媧仍舊是殊為罕見的題材；另一方面，任伯年本身亦僅以該件作品為後世所知，唯其有兩種版本流傳下來。[17] 在這幅大型畫作中，任伯年並未直接描繪出女媧補天的行動，而只畫出了她兀自盤身而坐，毗鄰卻非全然正對著成疊高聳的石頭。這座巨大的石堆，隱隱透出藍色、綠色等多種色彩，顯然是女媧必須加以冶煉、而後用來修補天柱的原始材料。女神本身則呈現耐人尋味的樣貌：她

顯然是一位女性，髮絲有部分束起、部分披散，身著包覆其盤狀蛇身的焦澄色長袍，僅見綠色尾巴的尖端從長袍底部露出。至於一塊擺在她面前且彷彿為她所注視的小石頭，則似乎暗示了女媧今後的行動方針。然而，和先前女媧圖像不同的是，此處的女神並未勤於工作，而只是靜靜地坐著。她的任務看來相當艱鉅：眼前這座混融著其工具和材料的巨大石堆，從一處更大的峭壁或山坡的一側延展而來，看來就像是要滿溢到她身上。

此般畫面構圖，並不強調後續即將發生之事。事實上，任伯年作畫的焦點，也不在女神及其救世之舉；反之，在她面前的是一位以巨大、混亂石堆樣貌出現的同伴，同時也是一位可與之匹敵的對手。這種組合看似奇特，然而任伯年卻藉由賦予女媧和石堆相似的切面和稜角分明的輪廓，讓兩者在視覺上搭配成雙，且進一步在外形輪廓上緊密扣合。不過，這樣的構圖卻為畫作增添了弦外之音。

若說蕭雲從的圖像敘事方式，是以一種簡單、集中的方式來呈現女媧的故事，亦即將事件與女媧行動的細節壓縮成一個容易理解的圖示或符號；而任熊的版本，是將畫作的背景與相關細節括而概之，以敘事的角度來呈現女媧故事中某個時刻的圖解；那麼，任伯年的描繪，則似乎已脫離了既有劇情。這會兒，他以添加兩個主要焦點的方式來重新編排故事情節，而此一策動其畫面的情節，正是女媧與石堆的邂逅。唯這段相遇的確切本質，是難以界定的。畫家雖將石頭與女神並置，卻也同時將他們分開；只見由紙面留白所形成的分隔、甚至是邊界線，絕然地隔開了兩者。即便雙方的形貌輪廓如拼圖般相契，卻也反過來將他們緊緊地鎖定在各自的位置上。這場由兩名主角參與的相遇，其特徵便是彼此懸殊的身分，和難相廝守的無力感，即便他們早已是命運相繫，難以逆轉。相異卻又相似的是，兩者之間的關係似乎業已通往死胡同：如此曖昧不明、充滿疑慮，呈現一種既不協調一致，反倒充滿對抗、或甚至是敵對的狀態。在此，任伯年以幾近拙劣的手法模仿習見於美人畫的主題，亦即將愛侶拆散以喚起渴望浪漫與情慾的情緒。然而，他筆下奇特的女媧故事版本，以及女媧和石堆的怪異配對，卻迫使這類尋常的女性轉喻為之而扭曲；此際當下的主導情緒，唯有緊繃的無奈感和不確定性。

任伯年所描繪的女媧，匯集了探討其作品中「斷裂」和「破裂」的多重面向。畫家不僅著手打破類型和主題的常規，更大的突破，或許還在於他對於不協調與不確定性的持續實驗。任伯年所嘗試創作的這類石頭圖像，亦即包含在更大整體與更高秩序當中的微觀圖像，似乎標誌了各種不同的崩解。他筆下的女媧形象，不再是代表重生與再生的圖像；更不用說該一女神的表現方式，自此亦全然大異於其遙遠的漢代起源。早先講述宇宙和諧與完整性的神話，經清末任伯年再次詮釋後，已蛻變為完全不同的故事。這樣的轉變，在很大程度上實有賴於任伯年獨有的重新敘事手法；像是他對於

岩石或人類的關注和描繪等，在此都再次以不同的形式被用來重新呈現女媧的故事。誠如任伯年諸多關於石頭的畫作般，人類（或顯現為人形的形象）與石頭之間，乃以一種難以捉摸的關係配對成雙。就這個案例而言，任伯年突出性別的決定強調出此邂逅之曖昧含糊與衝突，同時也讓石頭與女神相遇的限制太過於顯而易見。石頭已不再是女神的神奇道具或用以重建的媒材，反而成為挾帶一股抗拒、甚或威脅感的騷動、原始團塊；至於女媧則略顯退縮，向後敧側，呈現正對著朝她靠來的石壁之姿態。

對任伯年來說，若圖像和主題本身殊為罕見，那麼「這類」主題和形象，例如經他轉化之後的傳統圖像，就不那麼非同尋常了。這幅畫作繪製於 1880 年代，在那十年間，任伯年的創作似乎呈現出一股黑暗、幻滅的調性，時而帶有政治上的言外之意，很容易誘使人們將這件作品解讀為對當時中國現狀的評論。任伯年所創作的神話作品，與蕭雲從和任熊兩者的畫作一樣，同樣繪製於中國歷史上的動盪時期；尤其彼時中國甫於 1884 至 1885 年間的中法戰爭失利，社會上普遍瀰漫著一股屈辱感和失落感，更為其烙下深刻的印記。[18] 儘管以一種極為幽微的方式，但任伯年在這段時期所創作的許多作品，似乎多少帶有評判中國積弱不振之現況和國家民族之衰敗的意味。在這些為數眾多的作品中，任伯年之所以經常援引既有傳統和歷史軼聞，只是為了將其中所蘊含的古老安定感予以顛覆和削除。藉由重塑這些舊有的故事及其動態，任的圖像常著眼於模糊與不確定的主題。正如同其對女媧故事的再現一樣，任顯然特意選擇一個身分無法固定的人物，一個介於動物與人類，人類與神祇間的存在。此「模糊性」的主題在女媧的女性身分中再次被強調。而此女性的身分被其畫面上明顯的伴侶，一坨難以駕馭的石塊，變得有些模糊兩可。任伯年放棄常見女性主題繪畫中思春美人的陳腐形式，放棄了那些格套，而表現了一種悲觀的國家形象。在他的畫中，創造人類與世界的是一位人蛇混種的女神，她似乎無法將她手邊桀驁不馴的原料成功轉化來修補蒼穹。任伯年通過改變畫科程式來表現國家危機，並挑戰石頭畫及美人畫固有的性別表現。他那令人不安的作品同時也隱喻著一個失序的世界。

1 │ 該書此卷收錄有鳥、蟲、魚、花、石等圖案。胡遠設計的圖像見於《點石齋叢畫》（上海：點石齋，1886），卷 8，頁 47a。

2 │ 誠如 Robert Mowry 所言：「石頭就好比一幅山水畫，代表了宇宙之縮影，可供文人置於庭園或書齋內沉思冥想。」見 Mowry, "The Historical Importance of Scholars' Rocks in Chinese Culture," in Marcus Flacks, ed., *Contemplating Rocks* (London: Sylph Editions, 2012), p. 21.

3 │ Mai-mai Sze, ed., *The Mustard Seed Garden Manual of Painting* (Princeton, NJ: Princeton University Press, 1977).

4 │ 此圖像收錄於《點石齋叢畫》（上海：點石齋，1886），卷 8，頁 46b。何研北另有畫名類似的「文意清供」圖，收錄於同書卷 8，頁 39a。關於何研北的生平，見俞劍華，《中國美術家人名辭典》（上海：上海中華美術出版社，1992），頁 255。

5 │ John Hay, "The Body Invisible in Chinese Art ?," in Angela Zito and Tani Barlow, eds., *Body, Subject and Power in China* (Chicago: University of Chicago Press, 1994), pp. 42–77.

6 │ 同前註，頁 68。同氏又云：「……石頭寓含著發人深省的龐大議題，比如宇宙天地的宏觀世界、於微觀圖像中體現宏觀世界的方式、以及生命的歷程和不朽的本質。」見 John Hay, *Kernels of Energy, Bones of Earth: The Rock in Chinese Art* (New York: China House Gallery, 1985), p. 88.

7 │ 值得一提的是，米芾拜石圖像直到晚明和清初仍相當流行；另一個該時期值得注意的現象，是出現了包含石頭在內的擬真之物。見 John Hay, *Kernels of Energy, Bones of Earth: The Rock in Chinese Art*, p. 34.

8 │ 關於棱伽山民引人入勝的生平，見吳昌碩，〈石交錄〉，收錄於吳東邁編，《吳昌碩談藝錄》（北京：人民美術出版社，1993），頁 217–218。

9 │ Richard Vinograd, *Boundaries of the Self: Chinese Portraits, 1600–1900* (New York: Cambridge University Press, 1992), pp. 149–150.

10 │ 例如，Lara Blanchard 對於宋代女性圖像中所見山水之研究，見 Lara C. W. Blanchard, "Lonely Women and the Absent Man: The Masculine Landscape as Metaphor in the Song Dynasty Painting of Women," in Bonj Szczygiel, Josephine Carubia and Lorraine Dowler, eds., *Gendered Landscapes: An Interdisciplinary Exploration of Past Place and Space* (University Park, PA: Center for Studies in Landscape History, The Pennsylvania State University, 2000), pp. 33–47.

11 │ 見 Roberta Wue, "Deliberate Looks: Ren Bonian's 1888 Album of Women," in Jason C. Kuo, ed., *Visual Culture in Shanghai, 1950s–1930s* (Washington, DC: New Academia Publishing, 2007), pp. 55–77.

12 │ 任伯年此時深受費丹旭（1801-1850）影響，經常模仿費氏所擅長的美人畫題材。見丁羲元，《任伯年：年譜論文珍存作品》（上海：上海書畫出版社，1989），頁 4。

13 │ 見 Lai Yu-chih, "Remapping Borders: Ren Bonian's Frontier Paintings and Urban Life in 1880s Shanghai," in *Art Bulletin*, LXXXVI/3 (September 2004), pp. 550–572. 另參考 Richard Vinograd 對於任伯年筆下女性形象的簡短討論，見〈可視性和視覺性：19世紀晚期海上繪畫的女性形象 (Visibility and Visuality: Painted Women in Late Nineteenth-Century Shanghai)〉，收錄於上海書畫出版社編，《海派繪畫研究文集》（上海：上海書畫出版社，2001），頁 1092–1099。

14 │ 關於女媧神話的討論，見 Mark Edward Lewis, *Writing and Authority in Early China* (Albany, NY: State University of New York Press, 1999), pp. 202–208.

15 │ 關於此幅絹畫的圖像意涵，見 Susan Whitfield, ed., *The Silk Road: Trade, Travel, War and Faith* (London: The British Library, 2004), pp. 328–329.

16 │ 此詩乃梅大梅為友人所作，詩中再次提到女媧煉化混沌之氣。關於原詩全文及此開冊頁的深入解析，見龐志英編，《姚大梅詩意圖冊》（上海：上海人民美術出版社，2010），頁 258–259。應予指出的是，女媧故事在文學作品中是更加鮮明有力的存在；例如在《紅樓夢》裡，這位女神就是一名相當重要的人物。尸浦安迪（Andrew Plaks）亦談到女媧意象及其受歡迎的程度，普見於中華帝國晚期文學中，而這是因為其與《紅樓夢》確切相關。見 Andrew Plaks, "The Marriage of Nü-kua and Fu-hsi," in *Archetype and Allegory in the Dream of the Red Chamber* (Princeton, NJ: Princeton University Press, 1976), pp. 27–42. 近來，李惠儀還談到清初之際出現無能為力的女媧形象，與滿洲征服後所帶來之創傷的關係，見 Wai-yee Li, *Women and National Trauma in Late Imperial Chinese Literature* (Cambridge, MA: Harvard University Asia Center, 2014), pp. 53–54. 女媧形象在二十世紀初又一次地展現更為女性化的全新特徵。

17 │ 這兩個版本目前分別收藏在北京的徐悲鴻紀念館和堪薩斯城的納爾遜－阿特金斯美術館。兩件作品相當近似，並附有相同的短跋，註明作品繪製的日期和任伯年的簽款。一般都稱之為「女媧煉石圖」，然而題跋中並未真正提到此一題名。

18 │ 見 Yu-chih Lai, "Remapping Borders: Ren Bonian's Frontier Paintings and Urban Life in 1880s Shanghai," pp. 556–565. 丁羲元也注意到任伯年為1884年《點石齋畫報》所設計的圖像，似乎帶有政治評論的意涵，尤其他筆下的《韓信受辱》似帶有批評國恥的意味。見丁羲元，《任伯年：年譜論文珍存作品》，頁69–70。

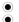

書徵目引

and Urban Life in 1880s Shanghai," *Art Bulletin*, 96:3 (September), pp.550–572.

・Lewis, Mark Edward
1999 *Writing and Authority in Early China*, Albany: State University of New York Press.

・Li, Wai-yee
2014 *Women and National Trauma in Late Imperial Chinese Literature*, Cambridge, MA: Harvard University Asia Center.

・Mowry, Robert
2012 "The Historical Importance of Scholars' Rocks in Chinese Culture," in Marcus Flacks, ed., *Contemplating Rocks*, London: Sylph Editions.

・Plaks, Andrew
1976 "The Marriage of Nü-kua and Fu-hsi," in *Archetype and Allegory in the Dream of the Red Chamber*, Princeton, NJ: Princeton University Press, pp.27–42.

・Vinograd, Richard
1992 *Boundaries of the Self: Chinese Portraits, 1600–1900*, New York: Cambridge University Press.

・Whitfield, Susan, ed.
2004 *The Silk Road: Trade, Travel, War and Faith*, London: British Library.

・Wue, Roberta
2007 "Deliberate Looks: Ren Bonian's 1888 Album of Women," in Jason C. Kuo, ed., *Visual Culture in Shanghai, 1950s–1930s*, Washington, DC: New Academia Publishing, pp.55–77.

傳統文獻

點石齋書局，《點石齋叢畫》，上海：點石齋書局，1886。

近人著作

一、中文專著

・丁羲元
1989 《任伯年：年譜論文珍存作品》，上海：上海書畫出版社。

・文以誠（Richard Vinograd）
2001 〈可視性和視覺性：19 世紀晚期上海繪畫的女性形象〉，收入上海書畫出版社編，《海派繪畫研究文集》，上海：上海書畫出版社，頁 1092–1099。

・吳昌碩著，吳東邁編
1993 《吳昌碩談藝錄》，北京：人民美術出版社。

・龐志英編，任熊繪
2010 《姚大梅詩意圖冊》，上海：上海人民美術出版社。

・龔產興編，任頤繪
2010 《任伯年全集》，第 6 卷，北京和天津：人民美術出版社。

二、西文專著

・Blanchard, Lara C. W.
2000 "Lonely Women and the Absent Man: The Masculine Landscape as Metaphor in the Song Dynasty Painting of Women," in Bonj Szczygiel, Josephine Carubia and Lorraine Dowler, eds., *Gendered Landscapes: An Interdisciplinary Exploration of Past Place and Space*, University Park, PA: Center for Studies in Landscape History, The Pennsylvania State University, pp.33–47.

・Hay, John
1985 *Kernels of Energy, Bones of Earth: The Rock in Chinese Art*, New York: China House Gallery.
1994 "The Body Invisible in Chinese Art?" in Angela Zito and Tani Barlow, eds., *Body, Subject and Power in China*, Chicago: University of Chicago Press, pp.42–77.

・Lai, Yu-chih
2004 "Remapping Borders: Ren Bonian's Frontier Paintings

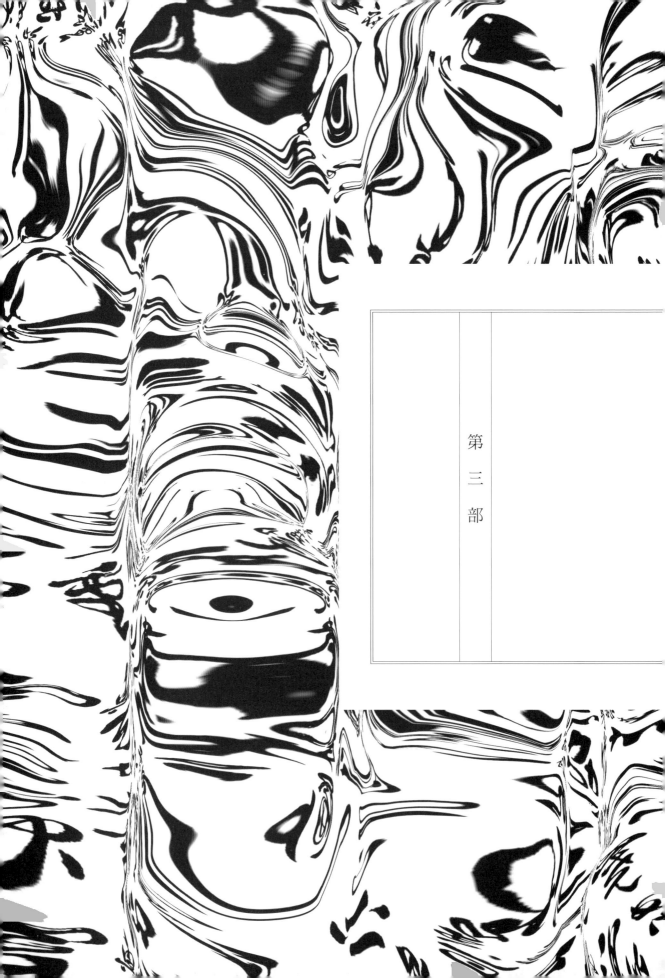

第 三 部

人

她性與自性

阮圓(Aida Yuen Wong)

二十世紀初在中國社會上湧現提倡女權及關注女性議題的理想，屬國難時期民族自強的表徵之一。雖然實踐的步伐往往跟不上理想，但無可否認，在這時代相較以往有更多女性加入社會、政治、文化改革的陣營。在視覺美術界，婦女作為題材漸趨多元化，而女性藝術家亦得到前所未有的表現機會和創作空間。本節環繞著「人」（包括女性創作人、女性角色及女性團體）這根本概念探討性別化的歷史論述。以下三篇文章從不同角度看「女人」的個人成就、在大環境下的發展途徑與可能性，自我實現的意圖及條件、及性別美學諸問題。

美術史的一大類別是從英文翻譯過來的「（男）藝術家其人與其藝」（Man and his Art），到現在還未被比較中性的語彙所取代。縱使此文種也衍生出無數「女性藝術家及其藝術」的研究，為傳記體的一種，然書寫時比研究一般男性「大師」時要更小心處理可能存在的性別特質，以免墮入模式化的陷阱。在讚揚女藝術家的同時，亦必須避免誇大女性藝術家的地位，不恰當地掩蓋她們在多方面的邊緣地位。如安雅蘭在其文章中指出，「婦女能頂半邊天」在毛澤東時代是流行的話語，可是經過細查，便發現當時被重視的女性藝術家實際上少之又少。她舉出一連串在中國藝術界兩性不平等的例子，情況甚至到現在還沒有明顯地改善，與普遍的假設正好相反。由此可見，建構公義、公平的社會不能只依靠口號。關鍵在於：是誰的「天」？誰的歷史？新中國成立以來，女性藝術家似乎長期處於「附屬型」的地位，文革時期最重要的畫作都是出自男性藝術家之手，和同時代的宣傳畫頻繁標榜的女性英雄形象互相矛盾。更讓人迷惑的是，當時掌管文藝的竟是位女性：毛夫人江青。

對於毛時代婦女「頂半邊天」的歷史幻覺，安雅蘭提供了一些解釋：如政府在某些政策失敗後需要成功的神話來化解負面效果、個人自由在集體革命的激流中沒得到鼓勵、到毛時代過後，女權主義被中國政府對人權主義的攻擊所牽連等。正如研究女性議題本身不等同於女權主義美術史一樣，女性圖像的普及並不表示女性和女性藝術家的地位高度提升。

安雅蘭指出女性畫家的處境在現代中國曾有過突破性的轉變。20年代至30年代上海的出版業和教育事業就造就了不少藝界明星，其中不乏女性，包括受傳統教育的書畫家如吳淑娟及留學海外的油畫家。翻看當時像《婦女雜

誌》的大眾刊物，不時也會發現女藝術家的照片或作品。她們的文化參與及知識水平成為城中生活進步的寫照。於1934年由一群大多參與過1929年第一次全國美展的女性藝術家所成立的「中國女子書畫會」，是民初時期唯一的女子美術團體。安雅蘭在制度史及畫會史方面的研究特有建樹。她和沈揆一曾發表過一篇關於中國女子書畫會的專題文章，評述此會之一度鼎盛，會員人數到1937年已多達150人，[1] 高峰期有200人，而來自於江南各地區富裕人家的婦女佔大部份。[2] 可惜，這黃金歲月因日本的侵略而未能持續下去。抗日戰爭及內戰給中國藝術界的打擊之大有待學者日後作更全面的探討。面對內憂外患，女性英雄如男性英雄一樣都與救國使命不能分割。國家主義的陽剛勢力此時令藝術的其他目標退為其次。

有名的愛國女畫家何香凝於1908年入讀東京私立女子美術學校，回國後以藝術推動社會政治改革，幫助建立女子美術研究所，也是中國女子書畫會的主要成員之一。九一八事變發生後，她在滬主辦救濟國難書畫展覽。後來組織勞動婦女戰地服務團，其中一半是共青團員，為前線的軍人送上醫藥、醫療器材及慰問等。1937年11月她離開淪陷的上海赴香港，但仍然繼續支援勞動婦女戰地服務團，又成立縫紉服務團，號召上海女性為士兵縫製衣服。並呼籲國家團結，婦女界建立抗日救國統一戰線。[3] 雖然以下三篇文章不涉及何香凝，

但她的背景與第二篇文章的主角張默君有比較價值。她們都受過新式教育，是帶動婦女投入社會的領導人物。兩人的丈夫均是政界要員（國民黨中央執行委員廖仲愷和邵元冲），但絕對不只是男人背後的女人。何香凝和張默君各有宏大志向及才華，在丈夫在世時並肩作戰，在丈夫被殺後仍繼續貢獻國家。她們之間也有顯著的不同。以張默君代表的國民黨右派推動復古，而左派的何香凝曾在二戰時宣佈：「我主張復古，可是根據十三年改組時代精神的復『古』。」[4] 她所指的是1924年中國國民黨第一次全國大會上「聯俄容共」的方針。究竟如何貫連何香凝的政治立場及其創作內容？她曾畫過威武的老虎來比喻保衛國家的決心，至於女性性別意識卻甚為模糊。也許可以從自畫像中找到一些線索，但這類的政治畫十分罕見。

本節Joan Judge正提供了這類創作的實例。多年來Judge重點研究中國現代婦女史及出版文化。這篇文章帶我們進入一個多媒體的世界，首次介紹張默君結合敘事、書法、詩文及攝影的圖冊：《西陲吟痕》。內面有37幀照片，其中7幀以張默君為拍攝對象。完成於1935年，《西陲吟痕》的目的是通過訪古（如王陵和著名詩人的墓塚）、紀念歷史的輝煌象徵來激發愛國情緒。圖冊包含張默君以草書親筆寫下的詩文，和她參與「調校焦距、色調、取景、視角」的照片。她自己入鏡的照片總有丈夫邵元冲在旁，而兩者都是訪古場面的

配角。Judge 認為張默君的目的是經過詩文和圖像和國民黨其他成員對話，因為《西陲吟痕》多首她的詩與這群人所寫的互為唱和，但其中無一是女性。這是否代表一種自我性別的邊緣化？或主流政治未能接受女性為中心下的權宜之策？文中指出張默君心目中的受眾大程度上是女性。但遺憾的是，她並未有把愛國女性的使命擴展到「訴諸公民權、投票權、社會運動、或政治參與」，女性主義在中國的發展進度仍是廣被爭議的題目。就算它有實質的影響力，英國學者琳達・妮特認為：「女性主義不是，也從來不應該是美術史的一種手法（approach）。女性主義是驗明美術史為男權主義文化中的一種形式，而它已開始挑戰美術史內在的價值觀和意念，是文化政治的一部份。」[5]

但最後我們還想知道女性特徵是否存在？美術品是否能傳達性別意向？阮圓在結尾篇嘗試就這兩個相關問題作正面的回答。假設性別是一個相對的概念：男性的表現方法為一種的話、女性的表現方法就是與它相反。此文的主人公是書法家蕭嫻。從幼拒當弱質女流的她，在行為、外貌、及藝術風格上都傾向陽剛派。清末民初正流行碑學書法，代表人物包括她的老師康有為。在推翻王羲之的唯美正統之同時，康氏主張雄強書風作抵禦外敵鞏固國力的美學根基。但蕭嫻本身不是政界人物，在照顧家庭維持生計之餘，畢生著力從事書法創作。經歷抗戰及文革的苦難，到九十高齡還活躍於書壇上，被譽為「金陵四家」之一。她的篆、隸和行楷特有金石及古碑的老辣味。

這篇文章比較少談政治原因，企圖從純藝術的角度去解析蕭嫻的性別意識。首先指出中國上乘的書法多被加上符合男性的形容詞：「勁」、「瀟灑」、「奇」、「厚重」等。男性的性別建構在這裡沒有作全面的交代，一些學者會質疑籠統的性別區分，加上中國歷代溫柔儒雅的男性確佔主流地位，令「陰柔／陽剛」、「低等／高等」的對比添上不穩定性。[6]但就蕭嫻的案例而言，以陽剛取代纖弱來理解她個人在書法這強烈男性主導的領域作突破還是合理的。同代人以「雄蒼」等字眼讚許她，而其人愛寫大字的豪情都加強了蕭嫻這活在男性世界的女性的競爭力。雖然蕭嫻的成功沒有扭轉書法界男尊女卑的習慣，但證明性別在現代書法史上有實在意義，是值得深究的題目。

1 ｜ Julia F. Andrews and Kuiyi Shen, "Traditionalism as a Modern Stance: The Chinese Women's Calligraphy and Painting Society," *Modern Chinese Literature and Culture* 11, no. 1 (Spring 1999), 6. (of 1-29).

2 ｜於加拿大約克大學畢業的宋夏蓮對中國女子書畫會有進一步的研究，見 Doris Ha Lin Sung, "Redefining Female Talent: Chinese Women Artists in the National and Global Art Worlds," PhD dissertation (Toronto: York University, 2016), chapter 2.

3 ｜關於何香凝的生平事蹟，見李永，溫樂群，汪雲生，《何香凝傳》北京：中國華僑出版公司，1992.

4 ｜同上，162 頁。

5 ｜ Lynda Nead, "Feminism, Art History, and Cultural Politics," in A. L. Rees and F. Borzello eds., *The New Art History* (Humanities Press International, Inc., 1986), 121. (of 120–24).

6 ｜關於男性形象在中國的變遷及多樣性，參看 Kam Louie, ed., *Changing Chinese Masculinities: From Imperial Pillars of State to Global Real Men* (Hong Kong: Hong Kong University Press, 2016).

<div style="text-align: right">

二十世紀中國的女藝術家
當代的史前史

——安雅蘭（Julia F. Andrews）

</div>

在毛時代中國最著名的口號之一是「婦女能頂半邊天」。儘管在二十世紀中期進步的市民和教育人士普遍信任婦女的能力，但對於婦女要在肩上扛起這樣重擔而必須承擔什麼樣責任的認識仍非常模糊。本文試圖探討在婦女地位演變的進程中兩個相互影響的問題——婦女作為藝術家的崛起和藝術中的女性主題。這兩個問題都與現代婦女藝術教育的誕生和女性主義的出現相關，因此，就像藝術界本身，基本上是城市中出現的現象。

二十世紀的第一個十年是中國走向現代化的一個十分關鍵的時期。在這一時期中國所有的傳統社會和政治理念都被重新審視以回應多重的現實危機，當時形成和發展的新思想和理念至今仍影響整個社會。其中有關文化和社會中女性作用的益處的討論也是當時的大眾媒介持久爭論和關注的議題。儘管有關婦女的社會角色轉變的話題在爭論中從來沒有缺席，民國早期的期刊顯示了對婦女教育的日益增強的支持，同樣還有對婦女在教育領域專業發展的積極鼓勵。在西方婦女運動中一些很重要的經濟和政治議題，例如家庭計畫和婦女選舉權，也結合中國的特殊條件進行討論和爭論，當然還有更為主觀的問題，例如愛情、婚姻和友誼的意義。

中國最現代的都市，上海，早在二十世紀初就為女子的現代藝術教育提供了有用的實例。在晚清的上海，主張改革的教育家楊士照（楊白民，1874–1924）和他的夫人詹練一建立了完全由中國教育者管理和教授的現代女子學校之一——城東女校。他們也同樣以最早在現代學校中建立美術科而聞名。大概在 1901 年，楊白民東渡日本學習現代教育，回國後即在上海老城廂開辦了自己的學校。由於同許多著名的改革者和革命黨人間的密切關係，城東女校在二十世紀的第一個十年就獲得了國內同仁和至少兩項美國婦女研究的認可。瑪格麗特・伯頓（Margaret Burton）在 1911 年談到城東女校「由

楊先生和夫人在 1904 年創建」；它的存在也在同年的大眾媒體中得
到印證。[1]到 1910 年代中期，有關這所學校的新聞經常出現在上海的
大眾媒體上，使得它的發展有跡可查。1919 年哥倫比亞師範學院的
一項研究中也將城東女校列為上海十來所代表了中國現代婦女教育運
動發展的學校之一，並記錄了它在女性工業訓練上的貢獻。[2]學校校
長楊白民，六個女兒的父親，強調女性自給自足和自信。

　　他的畫家朋友楊逸（1864-1929）在他編寫的著名的上海繪畫史書
《海上墨林》中帶著欽慕的語調記錄了楊白民三十多年普及中國婦女
現代教育和新知識的貢獻。從楊逸的敘述中我們知道楊白民出身於一
個在上海發跡的富裕商人家庭。他和夫人女兒住在上海老城廂的南市
竹行弄一棟很大的房子裡，他們創立的城東女校也在該處。他們還為
來自外地的學生提供住所，並接受不同年齡的女學生。[3]作家鄭逸梅
提到該校的學生有四十多歲的中年婦女到十二、三歲的小女孩，都
由非常著名的文化人士，如黃炎培和包天笑，教授課程。[4]有些在校
授課的著名教育家的家眷、夫人或女兒，也是該校的學生。[5]楊白民
的女兒中最著名的楊雪瑤（楊素，1898-1977）（圖 1）和楊雪玖（楊靜遠，
1902-1986）也都在 1910 年代畢業於該校。她們倆，和另兩位著名的該
校畢業生，包亞輝和顧墨飛，都是 1934 年成立的中國女子書畫會的
創建者。顧墨飛的母親也在該校學習；哥哥顧佛影，一位出色的詩人，
在城東女校任教。該校的教員中有許多重要的學者和藝術家。[6]

　　新聞報紙上對該校活動的報導告訴我們至少在當時的環境裡楊白
民的教學方法是有系統且進步的。楊白民同一些進步的教育家和改革
派的出版人很接近，包括當時正出版一本婦女雜誌的狄寶賢以及自
1915 年起擔任城東女校學監的李叔同（1880-1942）。李叔同是最早畢
業於東京美術學校的中國學生，返國後在浙江第一師範學校任教。大
概在 1913 或 1914 年他率先將人體模特素描和野外寫生引入中國的美
術教育。[7]之後不久城東女學也採用了模特寫生。1915 年，也就是楊
雪瑤和另外九位女生畢業的那年，學校教授的課程有中國語言文學、
音樂、繪畫，手工，還有外語、體育和演講。[8]1916 年 1 月 1 日的畢
業典禮通過美術展覽、合唱表演、演講比賽、器樂演奏、不同字體的
書法比賽（要求學生在七分鐘裡根據觀眾提供的主題寫五言聯）、漫畫比賽和
刺繡表演等展現學生的學習成就。校長的朋友李叔同和于右任擔任漫
畫和書法比賽的評審。[9]

圖 1｜楊雪瑤像。引自〈民國五年十二月
中國環球學生會假江蘇省教育會開
演說競爭大會當選者凡三人女士與
焉〉，《婦女時報》，第 21 期（1917
年），頁 7。

圖 2 | 楊雪玖,《長城》,國畫,1923 年。引自《美展特刊》,1929 年。

女性接受公共演講的訓練似乎顯示了對擴展婦女社會角色的期望。在 1915 年夏天畢業典禮上致詞的有女教育家胡彬夏（1888–1931）和熱愛文化的實業家和校董會成員穆藕初（1876–1943）。他們兩位都曾留學美國。胡彬夏在致詞中鼓勵畢業生去糾正社會的不公,但要以溫和的方式;也要避免過於自信;像她們的老師一樣奉獻於教育;並保持女人天性的美。穆藕初則希望學生畢業後保持勤奮和節約的特質,強調婦女在扶助家庭的角色,因為這是國家繁榮和民族強盛的基礎。[10] 接下來的春季畢業典禮還增加了舞蹈和戲劇比賽,寫生和設計兩個項目的美術比賽,由一位美國女士擔任評審。1916 年的課程中還包括了由楊先生自己教授的刺繡,以及大女兒雪瑤教授的武術、體育和舞蹈課,還有由李叔同的學生吳夢非（1893–1979）任教的繪畫和人體寫生課。[11]

作為一位現代教育家,楊白民有一個非常獨特的面向是他對中國繪畫的熱愛。他是著名的海派畫家朱俑（1826–1899/1900）的外孫,曾在其指導下學習繪畫,並以擅畫蘭竹而小有名聲。他的傳記中很值得一提的是他在城東女校建立了中國畫學科。[12] 楊白民在 1924 年去世後,女兒楊雪玖接管學校成為校長（圖 2）。

二十世紀初,在楊白民和他的同事推行新式教育的同時,還出現了一批致力於呼籲和引導中國的都市民眾重新界定女性在現代社會中的角色的大眾新聞媒介。現代中國最傑出的出版社商務印書館在 1915 年開始出版《婦女雜誌》月刊時,採用了徐詠青（1880–1953）描繪青年婦女從事日常生活中各種活動的十二幅畫作為封面裝飾。這些封面繪畫是由一位曾在上海徐家匯土山灣天主教堂孤兒院繪畫班學習、並將他生涯的大部分貢獻給新興的商業出版業的美術和設計的男性商業畫家繪製的。《婦女雜誌》第一期即以描繪一位正在城市的花園中讀書的青年女子的封面設計向它的潛在讀者宣告它的面世,強調了婦女作為新的大眾媒體的顧客的角色（圖 3）。第二期的封面則以西式的室內景色為背景,屋內頂上掛有電燈,牆上掛有裝飾精緻的時鐘。畫面強調了女性的創造性和能力,一個穿著時尚的青年女子手中執筆、專注地看著畫板上鋪著的一幅未完成的畫作。周圍擺滿了各種用具,包括一把直角尺和一本畫譜,她顯然對於西方透視的科學常識是熟悉的。

《婦女雜誌》編輯列出的辦刊任務中包括了推動婦女的藝術、促進對西方文化的理解、了解女子學校的狀況以及展示婦女各種不同的職業。[13] 這本雜誌還刊登了許多女藝術家形象,包括青年書法家馮文鳳（1900–1971?）在 1918 年所組織的一個慈善展覽的現場照片（圖 4）。[14] 1919 年的《婦女雜誌》每期都用六十五歲的女畫家吳淑娟（1853–1930）的一幅畫作封面,既肯定了她的專業成就,也為讀者樹立了一個榜樣（圖

5）。在這個中國新教育制度的初生階段，女性藝術教育工作者還很少，但是私立的上海美專總是試圖趕上最新的潮流。1919 年的美專校刊專門介紹了吳淑娟的藝術生涯，當時他們才剛剛開始在學校引入男女同校教育的制度。[15] 從這一時期至 1930 年去世，吳淑娟的名字和她的作品經常出現在新聞和出版物中，說明了在新的藝術領域和二十世紀早期精英文化中對女藝術家的尊重。

1920 年代開始，一批新的西式教育體制訓練出來的女藝術家開始嶄露頭角。其中很出色的一位是新華藝專畢業的關紫蘭（1903–1986），在那裡她隨陳抱一和丁衍庸學畫。之後她去日本留學，並在那裡參加了許多重要的展覽，因此在 1920 年代末回到上海後受到高度讚揚並成為名人（圖 6）。在 1941 年她在戰時上海的租界內舉辦了一個個人回顧展，藝術史家和批評家溫肇桐在展評中稱讚了她能與任何男性畫家媲美的構圖能力，以及作為一個女畫家所特有的對色彩的敏感。[16]

同樣優秀的還有去法國留學的油畫家潘玉良（1895–1977），從國外留學回來後以美術教授開始她的職業生涯。她同上海美術界的其他一些同仁——包括吳淑娟的學生國畫家李秋君（1899–1973），以及她們的男同事，留學東京和巴黎的雕塑家江新（江小鶼，1894–1939）、留學日本的台灣油畫家陳澄波（1895–1947）和油畫家王濟遠（1893–1975）——一起在 1927 年建立了著名的合作畫室——藝苑，教授繪畫、提供工作空間並組織展覽（圖 7）。這些藝術家在之前參與的天馬會活動時期就很活躍，在 1920 年代的上海領導了現代展覽的潮流。

3　　　　　　　　　4　　　　　　　　　5

圖 3 ｜徐詠青，《蘭閨清課》，水彩。引自《婦女雜誌》，第 1 卷第 1 期（1915），封面。
圖 4 ｜香港馮文鳳賣字助賑，攝影。引自《婦女雜誌》，第 4 卷第 2 期（1918）。
圖 5 ｜吳淑娟，《太乙天都》，國畫。引自《婦女雜誌》，第 4 卷第 5 期（1918），封面。

到 1929 年教育部舉辦第一次全國美術展覽時，對於婦女在美術中的地位的呼籲顯然已將她們帶入了公眾的視野。加之，當時的流行出版物中對於女性所取得的成就的興趣也使得她們成為 1920 和 1930 年代上海出版業所造就的文化名流的一部分。一些女畫家的名字變得家喻戶曉。她們之中最出名的可能是周練霞和陸小曼，當然其名聲不僅因為她們的才華，也部分因為她們的美貌和風雅。同時，女性人物和女性人體成為當時所有從事油畫的藝術家，不管是男性女性或採用何種風格，表達其審美觀和追求藝術自由的象徵（圖8）。

對比這種對女性美的追索，上海的左翼婦女則以此作為社會批評的工具，不管是作為社會不公正的道德犧牲者或是社會腐敗的標誌（圖9）。儘管在第一次全國美展中女性藝術家的比例還相對較小（一百九十二位國畫家中有十三位女畫家，在油畫家中沒有標出性別，但也可以姓名大致辨認出一些女性畫家），但比起四十五年後標榜婦女地位的文革時期出版的一本圖錄中女性藝術家所佔的比例來仍舊要高。[17] 值得注意的是《婦女雜誌》為 1929 年全國美展出版了一期專輯。1934 年，一群女畫家，大多是 1929 年美展的參加者，組建了中國女子書畫會，她們每年舉辦一到兩次展覽，並出版她們的作品。其中一些女畫家在之後的幾十年中成為重要的畫家，在 1950 年代後期被聘任為上海中國畫院的專職畫家。

到 1937 年中日戰爭全面爆發之際，在許多城市中女性參與主流藝術界活動的基礎已經基本形成。對於八年抗戰時期中國美術史的研究至今還處於相對基礎的階段，但是很顯然戰爭導致的艱難物質環境給藝術的創作帶來極大的不便。居住在上海租界的女藝術家，如關紫蘭或李秋君，至太平洋戰爭爆發、租界被日本佔領之前還繼續展出她們的作品，其中有些是為支持前線抗戰的慈善義展。中國女子書畫會也堅持在上海展出直至 1941 年底孤島淪陷，一些成員甚至在之後還參與一些慈善賑災的展覽。當時的《申報》報導周練霞由於訂件過多，停止接受人物畫的委託，並將她的花鳥和山水畫的訂價提高了一倍。[18]

那些躲避日軍轟炸、離鄉背井逃難的藝術家則渡過了更艱難的時期，期間很少有藝術作品出現。戰前的一些自畫像已顯示了這一門類並不只限於男畫家創作。在 1937 年戰爭爆發前夕，兼長油畫和漫畫的郁風（1916-1907）就在國難當頭的時刻留下一幅熱血愛國青年的自畫像（圖10）。另一個例子是潘玉良在戰爭剛結束時於巴黎畫的一幅自畫像，表達了一種無奈的心情（圖11）。我們知道一些極有天賦的藝術家，如蔡元培的女兒蔡威廉（1904-1939）在戰爭期間去世，還有像留學日本的丘堤（1906-1958）在戰爭中帶著全家過著極其艱辛的難民生活。作為 1930 年代上海的決瀾社的重要成員，丘堤的前衛藝術家生涯因為戰時的家庭生活所迫而中斷。戰爭中她作的與藝術稍有關聯的是製作和售賣她自己做的玩偶。她給她女兒的朋友常沙娜作的一

圖 6 | 關紫蘭，《L 女士肖像》，1929，油畫，90x75 公分，中國美術館藏。
圖 7 | 潘玉良，《顧影》，粉畫。引自《婦女雜誌》，第 14 卷第 7 期（1929）。
圖 8 | 方幹民（1906–1984），《秋曲》，國立杭州藝專第四屆展覽洋畫選作，1933，油畫。引自《美術
　　　雜誌（Studio [上海]）》，第 3 期（1934），頁 21。
圖 9 | 陳鐵耕（1908–1970），《等待》（亦名《母與子》），1933，木版畫，12.8x11 公分，上海魯迅
　　　紀念館藏。

10	11
	12
13	

圖 10 | 郁風,《時代的威力下》,油畫。引自《教育部第二次全國美術展覽會專輯》,第三種,第 55 號。

圖 11 | 潘玉良,《自畫像》,1945,油畫,51.6x35.7公分,中國美術館。

圖 12 | 常書鴻,《平地一聲雷》,1939,油畫,85.5×62.5 公分,中國美術館。

圖 13 | 蔣兆和,《流民圖》,局部,1943,國畫,紙本水墨設色,200x1202 公分,中國美術館藏。

個玩偶被常沙娜的父親常書鴻（1904-1994）畫入了他的一幅靜物畫中（圖12）。戰爭結束後，健康狀況很不好的丘堤再也未能完全重啟她的藝術生涯，在反右運動中死於心臟病。在男性藝術家的作品中，例如蔣兆和的，作為母親的婦女形象則一直是承擔苦難艱辛的象徵（圖13）。究竟是哪一個性別承擔更沈重艱辛的苦難呢？這在研究中日戰爭時期的藝術時常提出的問題之一。

在戰爭年代，只有很少的女性的名字出現在延安共產黨根據地的藝術家中。參加延安共產黨軍隊的女藝術家中有一位是張曉非（1918-1996），她的作品中有一些是以婦女和家庭健康、衛生和生育為主題的教育性插圖（圖14）。1948年她被派遣至瀋陽幫助籌建魯迅藝術學院。她是很少幾位在新的人民共和國藝術行政崗位上佔有職位的女性之一。[19] 無論是中國女子書畫會中上海上層社會女性或是延安的革命女性，婦女大眾都共有對女性權利的關注以及對社會進步的要求。

圖14｜張曉非，《怎樣養娃》，插圖系列，1944，陝甘寧邊區政府民政廳教育廳。

按照1942年毛澤東要求藝術家必須採納工農兵的觀點的「延安講話」，我們看到在共產黨根據地的藝術實踐中發生了劇烈的、由上而下主導的變化，被認為最適合鄉村農民的藝術風格取代了來自上海的藝術家們更為現代的審美語彙。1949年共產黨在全中國取得勝利後，1930和1940年代流行的藝術形式，包括從後印象主義到超現實主義各種國際化的油畫風格，都被視為資產階級的產物而遭禁止。同時，儘管在這一時期進行了重大的革新，國畫仍然在整體上被認為是封建社會遺留的產物，脫離現代中國的現實和需求。為了實現改造藝術和藝術界的目標，能被改造的國畫家被改造了，不能被改造的或退休、或被重新安排作手工藝裝飾或當中學教師。在這一時期，新一代的藝術工作者得到培養，創造了一種新的藝術來取代舊的。

圖15｜鄧澍，《學文化》，1947，新年畫（木板）。

在這一革命時期浮現的藝術家中有幾位女性。在贏得新的、黨領導的藝術領域的信任和欣賞的女藝術家中最成功的可能是鄧澍（1929-），一個出身於河北農家的姑娘，十七歲加入共產黨之前在華北聯大學習。她的早期作品《學文化》（圖15）是在用教育性的新年畫教育大眾的運動中繪製的，描繪了兒童和成年農民在識字班並排學習的情景。她們在寫「咱們不能做睜眼瞎」和「毛主席萬歲」的口號，並且閱讀黨報。1949年鄧澍被派至中央美術學院，先在黨組織工作，後來成為一名教師。

圖16｜林崗，《群英會上的趙桂蘭》，1952，新年畫，絹本設色，77 x 105 公分，中央美術學院。

在 1952 年文化部第一次為年畫頒獎時，鄧澍因為她的年畫《保衛和平》成為兩位一等獎獲得者之一。畫中兩位新近才掃除文盲的農民正在一張呼籲和平的聯名倡議書上簽名。重要的批評家蔡若虹讚揚了作者對農民的了解。另一個一等獎獲得者是男畫家林崗（1924–），他的作品《群英會上的趙桂蘭》描繪了一位女模範工人受到毛澤東和其他領導人的接見。（圖16）屆時已為瀋陽魯迅藝術學院行政領導的張曉非在這一時期繪製的相同題材的作品也受到了讚揚。鄧澍和林崗還得到了去列寧格勒（聖彼得堡）列賓美術學院學習的獎學金作為獎勵。鄧澍之後還因為和她的丈夫侯逸民合作的作品獲得了一個三等獎。這一藝術生涯的發展模式成為中國新體制結構中許多女性藝術家典型的模式。然而當時另一位很成功的女畫家姜燕（1919–1958）並非出自革命陣營，而且以她在北京學習的傳統水墨作畫，她將勾線填彩的工筆技法轉變為描繪適合新社會模式的主題繪畫——最時興的農村婦女識字的題材（圖17）。但她在前程蒸蒸日上之際不幸因為飛機失事突然夭折。

儘管在人民共和國初期比較注意女性藝術家在展覽中的呈現，以顯示新的藝術標準，但當我們觀察整個毛澤東時代——即自 1949 年人民共和國建立至 1979 年鄧小平重回權力中心——的藝術界，會驚奇地發現人們期望在「新中國」看到的社會變化並沒有導致在藝術界給予婦女更多的參與。事實上，從所謂的「紅色經典」——被列為這一時期最重要的社會主義現實主義作品——來看甚至可以說更成問題。欲見缺失的佐證總是件不容易的事，但是一些數據證實了這一普遍的印象。

行政規模較小的全國美術工作者協會在人民共和國成立前的 1949 年7 月即籌組，在它的理事會或重要的委員會中沒有女性成員。它直屬的領

圖17｜姜燕，《考考媽媽》，1953，紙本水墨設色，114x65 公分，中國美術館。

導機構——全國文學藝術聯合會——的領導層中只有一位女作家丁玲。在1960年藝術機構領導的一次重要擴編中，中國美術家協會在它一百十二位理事中包括了五位女性成員（仍舊少於百分之五）。文革時期更是明顯地退步。1979年一百八十二位理事中只有五位女藝術家（少於百分之三）；在這五位中，兩人位列四十三位常務理事中（仍舊少於百分之五）。

有幾位在民國時期就開始接受美術教育但直至人民共和國建立後才畢業於中央美術學院的女畫家。她們在1949年前就學於北平藝專，1955年學成畢業於中央美院並成為受人尊重的教師，但沒有一個像她們的男同學（包括他們的藝術家丈夫）那樣受到重要的官方委託繪畫任務。北京出生的滿族畫家趙友萍（1932-）在1949年前進入北平藝專學習，1953年畢業於中央美院，接著繼續在研究生班學習，1955年完成學業後就一直在美院和美院附中任教近四十年。儘管她的畫藝精湛廣為人知，但從未如她的許多男性校友那樣得到國家重大繪畫項目的邀請。稍微年輕一點的龐濤（1934-），出生在上海一個雙親都曾留學國外的現代主義畫家（龐薰琹和丘堤）的家庭，畫風更趨抒情，在1955年從美院畢業後也同樣承受著類似的困惑（圖18）。出生於南京的張自嶷（1935-）於1953年畢業於中央美院，在1955年完成研究生學業後被派至西安群眾藝術館工作。後來調至西安美術家協會，再至西安美術學院任教。文革後和她的丈夫蔡亮一同調至浙江美術學院（現中國美術學院）任教。她的藝術生涯或許由於蔡亮在1955年因反胡風運動受牽連而受到影響。

男性畫家的作品中以女性為主題頗為普遍——女性作為英雄模範（圖19）、作為農業合作社的模範（圖20）、少數民族的代表（圖21）、知識份子代表，或者像在1962年繪製的連環畫《山鄉巨變》中精煉的女幹部形象（圖22）。儘管在藝術中如此理想化，在1955至1957年蘇聯畫家馬克西莫夫（Konstantin Maksimov）在中央美院舉辦的兩年的油畫訓練班的二十名畢業生中沒有一位女性，除了翻譯（圖23）。班上起初還有的唯一一位女生尚滬生（1930-）據說因為經常缺席學業要求的政治課程而遭中途退學。儘管她後來作為一位軍隊畫家和軍事學院的美術教員在事業上非常成功，但是作為一位具創造力的藝術家的名聲從未能跨出軍隊的範圍。[20] 至少有十多位學生在1950年代被送至蘇聯和東歐國家學習繪畫，後來成為中國官方美術界最菁英的群體，但其中祇有一位女畫家——鄧澍。

在接下來的一代，1949年之後進入中央美院學習的一代中，油畫家溫葆（1938-）先在美院附中學習，1962年畢業於羅工柳油畫工作室後留校任教，因為她描繪婦女形象的技巧受到讚賞（圖24）。她在校期間正值大躍進和人民公社時代，所以她最著名的作品是一群表情歡快的農村姑娘，可能並不奇怪。但這種幸福的景象與事實上在當時農村大饑荒之際形成強烈的對比。

18

19

20

21

22

23

24

圖 18｜龐濤、林崗合作，《崢嶸歲月》，油畫，166x296 公分，中國國家博物館。
圖 19｜王盛烈（1923–2003），《八女投江》，1959，紙本，水墨設色，144x367 公分，中國國家博物館。
圖 20｜金梅生（1902–1989），《菜綠瓜肥產量高》，1955，新年畫，71x49.7 公分，中國美術館。
圖 21｜李煥民（1930–2016），《初踏黃金路》，1963，套色木版畫，54.3x40 公分，藝術家藏。
圖 22｜賀友直（1922–2016），《山鄉巨變》，連環畫，1962，紙本水墨，16.7x23.7 公分，上海中華藝術宮。
圖 23｜中央美術學院康斯坦丁·馬克西莫夫（1913–1993）油畫訓練班畢業照，1957。
圖 24｜溫葆，《四個姑娘》，油畫，1962，110x202 公分，中國美術館。

在文革時期的政治宣傳語境中最震撼人的口號之一可能就是「婦女能頂半邊天」。這個口號帶有極其理想化的寓意，即在工作場所和家庭裡男女之間的平等已經在社會主義的中國實現了。姑娘穿著同男孩一樣的寬大工作服，創造了一種中國革命工作者無性別的形象。但是也就是在這個時代，五十年代初出生的一代成年之時，這種形象與真實現實之間分歧似乎更大了。

女畫家翁如蘭（1944–2012）繪製的一幅紅衛兵漫畫中包括幾乎所有文革初期遭到批判鬥爭的政府和黨的領導人形象，其中只有兩位女性——國家主席劉少奇（1898–1969）的夫人王光美（1921–2006）和黨的宣傳部長陸定一（1906–1996）的夫人嚴慰冰（1918–1986）（圖25）。前者被描繪成帶著珍珠項鍊、穿著高跟鞋，像她出國訪問時的穿著，但被醜化了的形象；後者手中拿著標著「匿名信」的信封躲在人後。

在這個奇特的年代特別值得指出的是，儘管邏輯上是矛盾的，婦女畫家的稀少以及她們相對來說附屬型的地位是常態而不是例外。從1968年開始，城市中的女中學畢業生同她們的男同學一樣被送至中國最邊遠的農村去勞動。在這個正常的社會關係被紅色恐怖完全打碎的時代，藝術活動幾乎完全停止，因為大多數藝術家，不管男女老少，都被強制去從事其它形式的體力勞動。然而在1971年毛澤東親自挑選的接班人林彪在政治舞台上的突然消失後，一些最象徵性的政府功能，包括藝術展覽，逐漸恢復了。1972年、接著1974年的全國美術展覽，從工人、農民、士兵、包括下鄉的青年學生中蒐集作品。雖然希望畫家具有非專業的身分，為了保證展覽的質量，展覽組織者還是建立了由專業畫家組成的「改畫組」來北京幫助修改任何領導認為有審美上或思想上有瑕疵的作品。儘管中國婦女具有崇高地位的宣傳口號到處可見，被挑選參加這一重要任務的青年油畫家中沒有一位女畫家，唯一的女性是在國畫改畫組的周思聰（1939–1996）。[21] 在1974年展覽的圖錄中，只列入了六位女畫家的作品，包括來

圖 25 ｜ 翁如蘭，《群丑圖》，
宣傳漫畫，1968。

自廣州的鷗洋（1937–）的國畫和來自武漢的程犁（1941–）的油畫。[22] 因此文革時期最重要的作品基本都是男畫家創作的。當時負責中國文化藝術的是毛澤東的夫人江青，直接對展覽的主題和風格提出要求：第一，要以工農兵為主題；第二，在風格和構圖中，主要人物必須加以英雄化；第三，要給予作品中主要角色戲劇舞台照明式的光線效果。基於江青強烈的女性主義立場，這些作品中的英雄人物通常都是女性。在毛澤東號召上山下鄉運動六年後，它的負面效果已變得廣為人知，所以文革領導人必須以赤腳醫生、煤礦工人、鏟車司機和江青確立的樣板戲中女演員角色來宣傳它的成功。

圖 26 ｜ 王蘭，《迎春》，套色木版畫。

　　在這些展覽中描繪農村的有很多是城市下鄉青年的題材。黑龍江北大荒版畫的作者就都是那些從農場的下鄉青年中暫時抽調出來從事專業創作的年輕人。這一隊伍中也同樣很少女性。在一張現存的拍攝於黑龍江佳木斯的工作室的照片中，我們在這群年輕的藝術家中只看到兩位女性。[23] 一幅頗為知名的套色版畫《迎春》就是由其中的一位女畫家王蘭（1953–）創作的。她在十六歲時就被從北京送至黑龍江農場勞動。該畫描繪了一個非常理想化的軍墾農場的冬天景色──一個女青年正在非常小心地呵護著經歷了數月的冰雪嚴寒過後栽種的新苗（圖26）。[24] 由一位女畫家創作的這個十分抒情的女性形象完美地符合了當時在主題和形式上的要求。王蘭後來成為在瀋陽的魯迅美術學院的教授，1991 年移居澳大利亞。

　　文革時期像王蘭一樣被送至農場勞動的下鄉青年畫家很多都出自有較好的文化教育背景的城市中產家庭。這樣的家庭背景在極端鄙視知識的文革時期常常會給孩子帶來政治上的歧視，但是無疑在文化和教育上帶來益處。許多成功的黑龍江版畫家在學生時代都曾接受過一些美術方面的訓練。與之形成對照，真正的農村農民畫運動中有不少女性，在 1970 年代後期甚至收到更多的公眾關注。雖然他們被宣傳為文革中成功的婦女政策的產物，但如梁莊愛倫（Ellen Johnston Laing）和郭適（Ralph Croizier）都已很好地描述過的，這些民間畫家事實上都收到一些不被承認的專業畫家的指導和訓練。[25] 因此那些婦女農民畫家的藝術能力的真實程度都由於這種宣傳而受到質疑。考慮到這一時代對婦女作用的那種大力宣傳和強調，人們不禁懷疑為什麼只有那麼有限的幾位女性進入公眾的視線，為什麼那麼少的女性在當代中國藝術中扮演關鍵的角色？

　　在文革末期，甚至 1979 年出現的一些非官方藝術團體如上海的草草社和北京的星星畫會，也都基本上是男性畫家的活動。李爽是在 1979 年受邀參加與北京民主牆運動有著緊密聯繫的星星畫會中的唯一一位女性畫家。她之後因為與一位法國外交官談戀愛而被送去勞教，最後像星星畫會的大多成員一樣移居國外。有一令人矚目的例外是在文革的最後數年中聚集在圓明園畫風景的一群青年人，中間有很大一部分是女

性。他們在 1979 年舉辦了第一次得到官方支持的公開展覽，取名為《無名畫展》，但這一團體在次年的第二屆展覽後就解散了。很不尋常的是這個後以無名畫會知名的鬆散的團體在當時大約有一半成員是女性。1979 年後，儘管其中一些成員在與藝術相關的領域建立起自己成功的事業，包括兩位在設計領域，沒有一位成為專業的藝術家。在文革結束，正常的文化、社會和政府機構重新建立後，藝術教育體制也得到恢復，並很快地在藝術領域恢復了它的主宰地位。女性藝術才華在中國美術院校內的育就成為女性追求成為成功的專業藝術家的先決條件。當我 1980 年第一次去北京中央美術學院這所中國最重要的藝術院校進修時，整個學校的所有女生都住在一棟宿舍樓的一個樓層的盡頭，並且在走廊中間加了一堵牆將女生住宿區與其餘的（男）學生隔開。儘管整個學校的學生人數不是很多，女生則是鮮見。在文革後第一屆招生中，最精英的油畫專業研究生中一個女生也沒有。只有新建立的專業——壁畫系——錄取了一位女生劉虹（Hung Liu，1948–），她後來赴美國成為一位非常有成就的藝術家和教授。[26] 民間藝術系，一個存在時間很短、實驗性的專業，因為傳統上女性在其中扮演重要的角色，也招收了一些女生。在本科生中，也有零星的女生散佈在版畫和國畫等系科，但畢業後常常被分配至行政崗位，而不是能繼續發展職業藝術生涯的專業崗位工作。藝術院校中女生數量很少的現象同 1927 至 1937 年，民國早年南京時期的藝術院校中，學生性別比例相對平衡的情況形成強烈的對比。[27]

當時中國另一最重要的藝術學院——浙江美術學院——的情況只是稍微好一點。儘管有極少幾位女性學生展露頭角，但總體數量非常有限。王公懿（1946–），浙江美術學院 1980 年畢業的版畫專業研究生，留校任教，後來赴海外學習並移居美國。[28] 上海出生的藝術家施慧（1955–），是文革後第一屆經過競爭激烈的入學考試進入浙江美院學習的，1982 年畢業後留校任教，1986 至 1989 年間，在保加利亞壁掛裝置藝術家萬曼（Maryn Varbanov）於該校開設的研究生工作室，共同推動了現代壁掛藝術在中國的發展。她的藝術在中國藝術近年來更為國際化的過程中受到廣泛的關注。[29] 侯文怡（1958–）是 1982 年畢業的油畫專業學生中僅有的兩位女生之一。她是一位前衛的現代主義畫家，1985 年在上海舉辦的令人注目的現代主義《新具象畫展》的主要組織者和參與者。[30]

總的來說，這一時期公開活躍的藝術學生都沒有能在國家分配的體制中得到好的工作崗位，侯文怡也不例外。與之相對，1984 年畢業留校任教的版畫係學生陳海燕（1955–）悄悄地在私下創作日記形式的系列夢境作品，開始進行對潛意識的藝術探索，作品強烈的表現力持續地吸引著國內外藝術界的關注。[31] 1985 級油畫專業學生中唯一的女生是王麗華。因此她也是參加 1985 年來該校訪問教學的巴黎畫家趙無極舉辦的工作坊中唯一的女學生（還有三位女教師也參加了工作坊）。[32] 畢業後她得到了一個很好的

工作，被分配至上海戲劇學院任教。她後來移民美國，在那裡作為裝置藝術家贏得聲譽。儘管有這有數的幾個成功案例，1980 年代的女性藝術學生依然數量很有限，因此這一代的藝術圈自然地變得甚至更為男性主宰。

浙江美術學院畢業的學生和年輕的教師在後來被稱為「85 美術新潮」的現代主義藝術運動中扮演了關鍵的角色。這場令人振奮的、得到廣泛報導的藝術運動意在向舊有的社會主義現實主義藝術提出挑戰。因為藝術院校的學生主要都是男生，「新潮」的參與者也同樣多是男性。一個例外是 1982 年畢業的侯文怡，她在上海幫助她的男同學們找到了第一次《新具象畫展》的展覽場地。然而她為那兩年參與 85 美術運動付出的代價是她的工作和居住權。1989 年在北京中國美術館舉辦中國前衛展時達到了頂峰的美術新潮運動不幸在當年的天安門事件之後即遭遇了歷時三年的政治和文化封殺。在中國於 1993 年再次對外部世界開放時，許多出自浙江美院的新潮美術家，主要是男性，重新出來帶領中國當代藝術面向國際的觀眾。他們之中有張培力、耿建翌、黃永砯、谷文達、吳山專和魏光青。然而基於該校的女生人數原來就很少，所以參與那場歷史性的藝術運動的女性藝術家極其罕見並不令人驚奇，相對來說也很少女性藝術家躋身於於 1990 年代之後的當代藝術菁英之列。一個例外可能是陳海燕，她在 1980 年代後持續在國內的展覽中展出她的版畫作品，並因其作品觀念上的原創性而得到國際藝術界的關注。[33]

有一小群中央美院畢業的女畫家在 1988 至 1990 年間一起舉辦了女畫家聯展。[34] 這群畫家中持續地從女性的角度進行創作的是喻紅。生於 1966 年的喻紅在 1988 年畢業後即留校任教，1990 年代曾兩次參加威尼斯雙年展，1996 年又在本校獲得碩士學位。她的那些貼近社會議題的畫作，一直基於對她所看到的周遭世界的敏銳觀察，一個從女性的角度觀察的世界。

喻紅精緻的畫作典型地反映了現在這一代成功的藝術家對都市生活的思考。最具典型的是她的《天梯》，這件作品既是她自傳性繪畫中的一鏈，又反映了對她所生活的當今中國社會的一種不安，或幾乎冷漠的距離感。看到這幅似乎超現實主義的作品時，一開始所產生的迷惑很快就轉為沮喪，因為我們意識到，她所描繪的是一群北京的市民，老少男女，都在拼命地爭攀著社會進程的天梯，沒人能夠抵達，一些人失足掉落，就像落入地獄。每個人都以不同的姿態面對挑戰，從任性地拒絕、膽顫地擔憂、到急切地渴望。當我們的目光從天梯的上端順勢往下移動時，我們發現我們對這些攀梯人的擔憂似乎同站在天梯左邊最底處的一個小女孩——一個出生在競爭激烈的當今社會的新一代的代表——的姿態反映十分吻合。這一戲劇性構圖中的許多人都基於畫家所認識的人的真實寫照。比如她的女兒被置於構圖的右上方。（圖 27）還有一幅最近的同樣極具震撼力的畫作《百尺竿頭》繼續表現了這種危險的懸空感，但是這件巨

大的直幅三聯畫似乎描繪的是在世界末日後的毀滅性場景中的避難求生者們，與之為伴的社會維安所依賴的監視器、意識形態宣傳用的廣播喇叭和昔日籍於棲息的巢穴，都在洪水中搖曳。（圖 28）

27

28

圖 27 ｜ 喻紅，《天梯》，布面丙烯，五聯畫，2008，各 600x120 公分，藝術家藏。
圖 28 ｜ 喻紅，《百尺竿頭》，布面丙烯，三聯畫，2015，各 200x250 公分，藝術家藏。

喻紅自己的孩提時代正處於文革時期——那是一個由共產主義烏托邦理念支撐的社會，她的很多作品常常以一個都市女性的自傳體形式探究個人早年的啟蒙階段。她孩提時期的那些烏托邦理念在後毛澤東時代已崩塌，她女兒的未來的中國顯然脫離了過去的所有軌道，每一個個人，不管喜歡與否，都被新的經濟和社會壓力推著往前走。在學院學習時接受的社會主義現實主義繪畫風格的訓練，在喻紅畢業時都已經過時了。她的作品的關注點通常是私人的而不是公眾的，喜歡把繪畫用於質疑而不是提供答案。這是一種後社會主義的方法，在藝術上我們或許可以把它稱為後社會主義現實主義。喻紅是一批正在增長但人數依然有限的、在過去二十五年中建立起持久職業生涯的女畫家中的一位。

起點完全不同的另一位極富天賦的女藝術家，是年輕的四川國畫家和觀念藝術家彭薇（1974–），她現在也工作和生活在北京。彭薇出身於一個國畫家家庭，在天津的南開大學接受正規的藝術教育。她的作品常常以古代經典畫作為參照，但作品同時很明顯地展示出現代畫家與古代大師之間的巨大鴻溝。並不像傳統畫家通常會做的那樣，將自己的畫風與過去的某位特定的大師或繪畫的成就加以關聯，過去在這裡似乎只是沒有什麼輕重不同的視覺圖像的源泉。她的作品形式多樣，有手卷、立軸、冊頁等，通常用自己製作的紙，有時並在紙的正反兩面上色，極其精緻地處理作品的每一細節，包括畫面圖象、題跋、甚至畫作的裝裱用材和方式。人們初一乍看作品的外表裝飾，即會為其精湛的技藝所折服，但彭薇的對古老的裝裱技術的後現代挪用的更重要意義，在於對中國藝術傳統的挑戰。通過極其精緻甚至奢華的裝潢，使得她的作品似乎可以規避歷來鑑賞的標準、史論的檢驗和收藏的承繼，而在外觀上毫不遜色於任何古代收藏珍品。而細看她在畫作上的長篇題跋使得這種感覺更為強烈——這些題跋並非採自於經典的古代詩詞，而是從她閱讀的書中摘錄而成，通常來自翻譯成中文的歐洲哲學、傳記或文學作品。

　　中國經濟的迅速發展和更為自由開放的旅行，給藝術家們開闢了新的展覽機會以及同國際藝術界交流的途徑。那些在 85 美術新潮運動中嶄露頭角，並在國際藝壇上建立聲譽的藝術家也逐漸得到了國內藝術界的認可，並逐漸打破了「官方藝術」的界線。同男性藝術家相比，在國際上獲得聲譽的女性藝術家在數量上雖仍然有限，但這一情況開始有了變化。在這一點上，國外的策展人和畫廊對於當代藝術展應包括女性藝術家的堅持扮演了一定的角色。這起碼走出了第一步，給予中國女性藝術家展示其天賦的機會，並建立持久的職業生涯。

　　但是為什麼在二十世紀下半葉女性藝術家變得那麼少呢？為什麼在二十一世紀她們的改變是必要的呢？儘管性別平等是全球性的議題，一個在中國特有的重要事實就是在 1949 年後，以毛澤東「延安文藝座談會講話」精神為準，強調意識形態上的一致性，明確地要把城市知識階層連同他們思想的獨立性，拉至更易於操縱控制的農民的水準；這同時也為農民領袖們，將他們的社會理念帶入中國更為發達的都市中心打開了大門。這一政策，連同 1957 至 1979 年間持續的人為的災難，使得婦女的平等遭受挫折，一直到今天都還未完全恢復。

　　在女性藝術上最有影響的兩位批評家徐虹（1957–）和廖雯（1961–）早前都認為在中國不存在女性主義藝術。徐虹在她 1996 年的一篇文章中，對活躍於 1990 年代的女性藝術家作了一個非常有用的觀察。通過對出生於 1940 至 1960 年代的王公懿、陳海燕、蔡錦（1965–）以及其他一些畫家的作品的分析，她的結論是在當時的中國當代藝術中表現女性意識的作品實在太少；進而，她認為，女性在很大程度上仍為男性的刻

板印象所界定。[35] 招穎思（Melissa Chiu）在她為亞洲協會美術館舉辦的林天苗（1961-）回顧展的展覽介紹中，巧妙地處理了這樣一個起點與舉辦一個女性藝術家的個展所激起的期望值之間的矛盾，她認為「在歐洲和美國建立的女性主義理論，在林天苗所生活和創作作品的中國並不具有同等的價值。在某種意義上，因為這種文化背景的不同，她拒絕被標榜為女性主義藝術家，儘管在同時她認識到她的作品可以以這種方式來解讀」。[36] 更為年輕一代的女性藝術家似乎在這一問題上，繼續了這種矛盾的心理。在最近接受一家網上雜誌的採訪時，陳秋林（1975-）在回答關於作為一個女性藝術家她的定位以及她作品中，女性形象似乎表現出的無助感時否認了她作品中性別的重要性。「沒有什麼人和東西，你可以完全用性別來界定。我從來不否認我作為一個女人的身分，但只能說這是一個社會建構。在創作作品的過程中，性別不應該是主要的問題。你講到軟弱的感覺，這只是一種習俗的觀念。相反，人們不知道我的身分，看到我的作品常常不知道是由一位女性創作的。至於性別同藝術創作之間的關係這個永恆的問題，我很少考慮自己作為一個女性藝術家的身分，如果考慮了，我或許沒辦法創作任何東西」。[37]

女性主義觀念在中國大約已有一百多年的歷史，如果把它看作一種外來的新觀念，其實並不比馬克思主義更新。所以規避這一詞的使用只是一個標籤的問題，或者是因為不能應用這一標籤去說明解釋今日中國婦女社會和職業平等問題？婦女是否已經獲得了平等？如果不是，為此的鬥爭已經放棄了嗎？如果是，是因為不平等已經不被認為是個問題，或是為了其他的原因不再加以討論？當然，這些問題可以同樣適用於美國，但是因為中國有其歷史和當今的特殊境遇嗎？[38]

2007 年在接受香港亞洲藝術檔案的一次採訪中，廖雯認為二十世紀中國和西方的婦女運動有著根本的不同，那就是二十世紀中國的婦女運動從一開始基本上是功利主義的，即使組成團體參加革命運動，也是為了集體的功利而不是個人的自由。由於根本的觀念沒有解決，以前在家服從於父權或夫權，到了社會上還是服從於一群男的。因此在極端的革命階段（就像在文革時期）就是國家和革命主宰了一切。她的結論在某種意義上同徐虹的相呼應，那就是在文革結束後中國的婦女疲憊了，不再想「頂半邊天」，而是重新回到家庭。[39]

這是一個令人信服的論點，儘管接受它似乎需要許多歷史背景的補充和解釋。中國有著兩種特殊的狀況必須置入任何對這一問題的討論。第一，如廖雯指出的，就是文革的影響。文革時中國的家庭觀念被徹底摧毀，最基本的人性的追求遭到壓制。在農村的狀況更充分展現了這種非人性。如果說女性主義要為任何這些負責，那沒有人想要它。第二，我認為，在當下，就是呼籲公民權利可能帶來的危險。如果女性主義涉及社會、經濟或政治的要求，就會踏入政府管制的十字線，帶來的可能不僅是對個

人而且對整個家庭的巨大麻煩。如果能去除這種專制的管制，那是會很鼓舞人的，但是它們通常有效地控制著，至少在近期內。

在 1989 年後實施的政治管制下，「人權」這一詞常常被指責為外國政府（也就是美國）用來顛覆中國社會和政府的工具而遭受攻擊。艾未未只是許多關注於他人的人權而失去自己的人權的人當中的一個。集體行動也同樣是危險的。因為女性主義一詞翻譯成中文也可以是「女權主義」，它是一個不確定的命題，特別是將其置於當今的氛圍中。[40] 不幸的是，五位年輕的女性主義活動家在 2015 年 3 月遭到一個月的監禁以防止她們在國際婦女日可能的活動似乎證實了這種危險。因此女藝術家的作品，尤其是涉及敏感的社會問題的作品，常常像幾乎所有的當代藝術一樣採用古代異議文人的非直接或隱晦的方式。

向京（1968-）可能是她這一代的藝術家中的典型，將關注點放在個人。[41] 她就自己的作品談到，「每個女性藝術家都是敏感者，尤其對於性別問題更加敏感。做這批作品之前，我反省自己一向迴避女性主義的立場，但真的面對性別角色，我本能的基本立場究竟是什麼？我毫不猶豫就知道了自己的立場，就像我本來就是個女人，當然我是用一個女人的眼睛看待這個世界的，這還不僅僅是個簡單的性別政治的問題。在這個不必懷疑的前提下，我一定是用女性身分說話。我用女性身體首先是要提醒大家我是個女的，我生存的這個世界裸體的總比穿衣服的要引人注意吧？所以我用女人的身體說話，說的是，我是女的，女人是怎麼想，怎麼看？這是我做那些作品的一個基礎，我不再是藝術史中那些一直被觀看的女人了，至少在這個層面上，我不覺得再做女人身體是個庸俗的題材。我最愛說的，這是『第一人稱』的表述方式」。[42]

本文涉及了兩個交叉的主題，二十世紀中國藝術中的女性藝術家和二十世紀中國藝術中的女性主題。兩者似乎都與女性主義和都市文化發展相牴觸。在二十世紀上半葉對中國女性藝術家成就的宣傳和她們在大眾媒介中形象達到了一個匯聚點後，我們發現在毛澤東時代的三十年中（1949-1979）女性藝術家實際地位的下降同在美術作品中理想化的社會主義婦女形象的大量增加形成意強烈的反差。此外，那三十年中在教育、就業和展覽等體制上的限制，也在之後的年代繼續減緩了在藝術界性別平等的進程。

這個簡短的回顧給我們留下了許多關於性別、形象和藝術的對象的問題。婦女在藝術和社會中的進步可以不要明確的女性主義嗎？男性或者女性對婦女的刻板形象是如何影響這一進程的？和她們自己的社會的關係又如何？藝術家的性別立場影響到她們自己的作品嗎？如果是的話，又是如何影響的？一位女藝術家她的作品題材或者表現風格沒有可見的女性跡象可以是女性主義者嗎？一件表現了女性所關心的事的作品但創作此作品的藝術家聲稱並沒有關心此事能被稱為女性主義藝術嗎？最後，即使這位藝術家她自己這樣聲稱，我們應該避免對她的藝術提出這些問題嗎？

1 | Margaret E. Burton（瑪格麗特・伯頓），*The Education of Women in China* (originally published 1911; New York: Fleming H. Revell Co., 1922: reprint La Crosse), WI: Northern Micrographics, 1999, p.112.伯頓在出版商的注釋中被稱為芝加哥大學某教授的女兒，這也顯示了當時美國學術界的情況（譯注：對女性的歧視）。參見1911年版本的Hathitrust電子版：http://hdl.handle.net/2027/hvd.rslvl9。關於校歌，請參考〈文苑——唱歌集：甲辰秋開校歌（上海城東女校）〉，《女子世界》，1904年10期，頁55。

2 | Ida Belle Lewis（伊達・貝拉・露易絲），*The Education of Girls in China* (New York: Teachers College, Columbia University, 1919), pp. 26–27.

3 | 楊逸，《海上墨林》（上海：豫園書畫善會，1928年，第2次續印增錄），頁1；鄭逸梅，〈城東女學的特殊施教〉，《鄭逸梅選集》（哈爾濱：黑龍江人民出版社，1991年），卷2，頁512–514。鄭逸梅似乎從楊逸處獲取了一些關於楊白民的生平資料，但鄭本人與楊白民家有交往。鄭楊二人都認為學校於1894年創立。夏洛特・L・比漢（Charlotte L. Beahan）認為第一個中國人自行運作的女子學校要到1897年才創立，參見 Charlotte L. Beahan, "Feminism and Nationalism in the Chinese Women's Press, 1902–1911," *Modern China*, vol.1, no.4 (October, 1975), p.380。關於城東女校何時創立的問題，幾家說法不盡相同。楊逸的文章是在楊白民逝世後才撰寫的，而寫到學校於1894年創立，很有可能是錯誤的，因為在這一年楊白民只有二十歲，或者可能有另一個解釋。1915年大眾媒體的報導提到學校是1902年創立，明顯是參考了校方提供的材料。而伯頓則認為成立時間應為1904年。

4 | 黃炎培，晚清舉人。在南洋公學短暫學習後，他回到了家鄉江蘇川沙（臨近上海），創立了一家女子學校，但不久之後，便流亡日本，1904年才回到上海。1905年7月，經蔡元培引薦，加入了同盟會，並負責同盟會在上海的事務。他身兼數個教職，還擔任《申報》的記者。1911年辛亥革命之後，連續在教育部門中擔任多個省級職位，並提倡「教育救國」，建立一個以實用主義為導向的教育體系。1917年旅美歸來之後，又建立了數個工商職業學校。1949年之後，他曾任政務院副總理和全國政協副主席。見熊月之等，《老上海、名人、名事、名物大觀》，頁145。包天笑（1876–1973），生於蘇州書香門第，早年在上海出版業工作。1906年開始在《時報》工作，後為有正書局編輯了許多出版物，尤其在小說和女性題材方面。他參與許多學校事務，並在1912年後於商務印書館工作了一段時間進行教科書的編排。其本人亦是著述甚多，出版了包括劇本在內的超過50部作品，主要關於上海的都市生活。見熊月之等，頁27–28。

5 | 參見鄭逸梅前書，頁513。黃炎培一家為鄭逸梅提供了很好的素材。黃的夫人王紉思早年並沒有接受正規的女子教育，於是破例和兩個女兒黃冰佩、黃惠兼一起上學，三人被安排在同一課堂裡，接受大作家包天笑的指導。據說母女同堂的現象讓課上的其他學生不知該如何稱呼是好，是應當禮稱其為帥母，還是該像稱呼其他同學一樣直呼其名。

6 | 鄭逸梅列舉的早期教員有李平書、劉季平、林康侯、雷繼興、陳景韓，後加入的教員中有許醉侯和顧佛影，見前書頁513。

7 | Mayching Margaret Kao（高美慶），"China's Response to the West in Art: 1898–1937," Ph.D. diss., Stanford University, 1972, p.77；朱伯雄及陳瑞林，《中國西畫五十年1889–1949》，北京：人民美術出版社，1989年，頁32。

8 | 《時報》，1915年1月11日，頁1，及1915年7月13日，第4張，頁8。更多資訊參見安雅蘭（Julia F. Andrews），〈裸體畫論爭和現代中國美術史的建構〉，《海上畫派研究論文集》（上海：上海書畫出版社，2001），頁117–150；亦見《中國油畫文獻，1542–2000》（長沙：湖南美術出版社，2002），頁501–511。

9 | 《時報》1916年1月3日，第3張，頁6。李叔同本人就是中國最早創作漫畫的人之一。值得注意的是這些比賽早在上海漫畫的全盛時期（20世紀20年代晚期及30年代）之前就舉辦了。

10 | 《時報》，1915年7月13日，第4張，頁8。

11 | 《時報》，1916年7月15日，頁8。這場演講比賽的裁判是張昭漢。

12 | 楊逸，同上。

13 | 在創刊號的編者序中，開篇便指出雜誌的編排是在原先計畫的十二個專欄之上又增添了兩個：美術和記載。其他的專欄則以譯文為主，旨在傳入西方文化，並強調實用的科學知識。

14 | 馮文鳳（Flora Fong）女士舉辦的慈善展覽，《婦女雜誌》，第4卷，第2期，1918年。

15 | 她的肖像和生平有登載在校刊《美術》，第1卷第2期，1919年，頁1。

16 | 溫肇桐，〈女畫家關紫蘭〉，《永安月報》，第26期，1941年，頁42（全國報刊索引數據庫）。

17 | 1974年的全國美術作品展出版的小畫冊包括了139個作品，其中只有七個作品出自女藝術家：郝惠芬、朱理存、鷗洋、梁如潔、王迎春、程梨和張自嶷。參見《1974年全國美術作品展覽，中國畫、油畫圖錄》（天津：天津人民美術出版社，1975年）之「中國畫」部分，頁1、9、13、40和41；「油畫」部分，頁31和65。

18 | 《申報》，1942年10月13日，參見王震編，《上海美術年表》，頁499，索引。

19 | 然而，她在反右運動中遭到了迫害。

20 | 尚滬生，生於滿族家庭，1953年於中央美術學院畢業，同屆學生包括趙友萍、龐濤和張自嶷。同年她成為中央美院附中的首批教員，一直工作到1955年入伍。後成為解放軍藝術學院的教授。

21 ｜周思聰，天津人，1955 年到 1958 年在中央美院附中學習，後進入中央美院的五年制國畫系。1963 年畢業後，她到北京中國畫院進行繪畫工作。她是蔣兆和的學生，主要以人物畫知名。

22 ｜歐洋（原名歐陽美利），生於武漢，廣州美術學院 1960 屆畢業生，畢業後留校任教。程犁，生於武漢長於上海，其父是留日教育家、祖父是晚清翰林。她在湖北美術學院附中學習後進入本科油畫系，1965 年畢業前往雲南工作，1973 年回到武漢。歐洋展出了《新課堂》，描繪一個下鄉女知青仔細打量著一棵莊稼，見註 17 書，「中國畫」，頁 40。程犁則展出了《迎春》，畫的是一個女性鏟雪車司機正準備給她的車加油加水，見同書「中國畫」，頁 65。張自嶷是一起創作延安主題繪畫《棗園來了秧歌隊》的三個畫家之一。另參見，何惠芬，「中國畫」，頁 9；朱理存，「中國畫」，頁 13。梁如潔，「中國畫」，頁 41。王迎春展出了一個與人合畫的油畫《向毛主席匯報》，見同書「油畫」，頁 31。另參見註釋 17。

23 ｜工作室的領導是郝伯義，他出現在照片中央，站在王蘭旁邊，見沈嘉蔚（Shen Jiawei）編，Wang Lan (Broadway, NSW, Australia: Wild Peony, 2010).

24 ｜王蘭，生於北京，文革期間在黑龍江插隊九年。從 1969 年開始在五大連池的部隊農場參加勞動。她隨後就讀於瀋陽魯迅美術學院，並留校任教至 1991 年，於此年移民澳大利亞。

25 ｜Ellen Johnston Laing（梁莊愛倫），"Chinese Peasant Painting, 1958–1976: Amateur and Professional", Art International, vol. 27 no. 1, pp. 1–12; Ralph Croizier（郭適），"Hu Xian Peasant Painting: From Revolutionary Icon to Market Commodity", in Richard King, ed., Art in Turmoil: The Chinese Cultural Revolution, 1966–76 (Vancouver: UBC Press, 2010), pp. 136–166.

26 ｜劉虹，生於長春，在北京接受教育。文革結束後她進入中央美院壁畫系作研究生，後在美國加利福尼亞大學聖地亞哥分校完成視覺藝術碩士學位。她在奧克蘭的 Mills College 任教直至退休。

27 ｜對上海美術學院的同學錄的統計顯示，雖然女學生依然在數量上比男學生少，但已經占到了很高的比例。參見劉海粟美術館及上海市檔案館編，《恰同學年少（1912–1952）》卷 4（上海：中西書局及上海書畫出版社，2013），頁 8–189。

28 ｜王公懿，生於天津一個富有的銀行家庭。自她從中央美院附中畢業後，便在天津人民藝術出版社擔任藝術編輯。在出版社領導的鼓勵下，她於 1980 年申請並成為浙江美院版畫系研究生，畢業後留校任教。1986 年她旅居巴黎，一年後移民至俄勒岡州波特蘭。網上有幾個訪談可供參考，參見亞洲藝術檔案：http://www.aaa.org.hk/Collection/CollectionOnline/SpecialCollectionItem/12274。

29 ｜施慧訪談，參見亞洲藝術檔案：http://www.china1980s.org/en/interview_detail.aspx?interview_id=97。

30 ｜侯文怡在該畫展中的照片可見於：http://www.aaa.org.hk/Collection/CollectionOnline/SpecialCollectionItem/17333

31 ｜她最近的工作可見於 http://www.inkstudio.com.cn/artists/73-chen-haiyan/overview/。

32 ｜三位教授分別是歐洋（廣州美院教授，參見註 22）、陳海燕和滕英。

33 ｜陳海燕的作品曾在 1989 年的前衛藝術展中展出，並在 90 年代被女權評論家特別提及。

34 ｜作為聯展之一的《女藝術家的世界》在 1990 年於中央美院開展，另一個《中國女畫家作品展》在之前一年於日本開展。更多資訊參見 http://www.longmarchspace.com/artist/list_11_brief.html?locale=en_US

35 ｜Xu Hong（徐虹），"Dialogue: The Awakening of Women's Consciousness," in Dinah Dysert and Hannah Fink, ed., Asian Women Artists, Art Asia Pacific Books, 1996, p. 23.

36 ｜Melissa Chiu（招穎思），"The Body in Thread and Bone: Lin Tianmiao," in Lin Tianmiao: Bound Unbound (Milano: Charta; New York: Asia Society, 2012), p. 13.

37 ｜Selina Ting 主持的訪談：Qiu-lin Chen（陳秋林）（June, 2009），收錄於 Max Protetch 畫廊展覽，Initiart magazine: www.initiartmagazine.com/interview.php?IVarchive=3

38 ｜十年前在另一個課題中，史書美 Shu-Mei Shih 探討了一些相同的問題，參見 Shu-Mei Shih, "Towards an Ethics of Transnational Encounter, or 'When' Does a 'Chinese' Woman Become a 'Feminist'?" differences, Journal of Feminist Cultural Studies, vol. 13, no. 2, summer, 2002, pp. 90–126. 白露（Tani Barlow）在女性和女權主義上的大量著作為本研究提供了有益的參考材料，見 Tani Barlow, The Question of Woman in Chinese Feminism (Durham: Duke University Press, 2004).

39 ｜亞洲藝術檔案 2007 年 11 月 6 日於北京所作的訪談：http://www.aaa.org.hk/Collection/CollectionOnline/SpecialCollectionItem/12302

40 ｜經人提及，我近來想起希拉蕊‧克林頓於 1995 年在北京舉行的國際婦女大會上聲明「女權即是人權」，從而明確地使兩個概念趨同。

41 ｜向京，北京人，1995 年畢業於中央美院雕塑系，於上海師範大學任教至 2007 年，同年與瞿廣慈一起在北京建立了向京＋瞿廣慈（X+Q）雕塑工作室。

42 ｜她與朱朱的訪談（2010 年 12 月 –2011 年 1 月）：http://en.cafa.com.cn/xiang-jing.html。

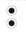

書徵
目引

・作者不明
1904 〈文苑——唱歌集：甲辰秋開校歌（上海城東女校）〉，《女子世界》，第 10 期，頁 55。
1915 《時報》1 月 11 日。
1915 《時報》7 月 13 日，第 4 張，頁 8。
1916 《時報》7 月 15 日，頁 8
1918 《婦女雜誌》，第 4 卷第 2 期。
1919 《美術》（上海美專校刊）。
1919 《美術》，第 1 卷第 2 期，頁 1。
1975 《1974 年全國美術作品展覽 中國畫、油畫圖錄》，天津：天津人民美術出版社，。

・王震編
2005 《二十世紀上海美術年表》，上海：上海書畫出版社。

・安雅蘭
2001 《海上畫派研究論文集》，上海：上海書畫出版社。

・朱伯雄及陳瑞林
1989 《中國西畫五十年 1889–1949》，北京：人民美術出版社。

・楊逸
1928 《海上墨林》，上海：豫園書畫善會〔第 2 次續印增錄〕。

・熊月之等
1997 《老上海、名人、名事、名物大觀》，上海：上海人民出版社。

・趙力、余丁編著
2002 《中國油畫文獻，1542–2000》，長沙：湖南美術出版社。

・劉海粟美術館及上海市檔案館編
2013 《恰同學年少（1912–1952）》，上海：中西書局及上海書畫出版社。

・鄭逸梅
1991 《鄭逸梅選集》，哈爾濱：黑龍江人民出版社。

二、西文專著

・Barlow, Tani
2004 *The Question of Woman in Chinese Feminism*. Durham: Duke University Press.

・Beahan, Charlotte L.
1975 "Feminism and Nationalism in the Chinese Women's Press, 1902–1911," *Modern China*, vol.1, no.4 (October), p.380.

・Burton, Margaret E.
1999 *The Education of Women in China*. Originally published 1911; New York: Fleming H. Revell Co., 1922: reprint LaCrosse, WI: Northern Micrographics.

・Chiu, Melissa（招穎思）
2012 "The Body in Thread and Bone: Lin Tianmiao." In Filomena Moscatelli ed., *Lin Tianmiao: Bound Unbound*, Milano: Charta; New York: Asia Society, p. 13.

・Croizier, Ralph
2010 "Hu Xian Peasant Painting: From Revolutionary Icon to Market Commodity", in Richard King, ed., *Art in Turmoil:*

The Chinese Cultural Revolution, 1966–76, Vancouver: UBC Press, pp. 136–166.

・Kao, Mayching Margaret
1972 "China's Response to the West in Art: 1898–1937," Ph.D. diss., Stanford University.

・Laing, Ellen Johnston
2002 "Chinese Peasant Painting, 1958–1976: Amateur and Professional", *Art International*, vol. 27 no. 1, pp. 1–12.

・Lewis, Ida Belle
1919 *The Education of Girls in China*. New York: Teachers College, Columbia University.

・Shen, Jiaweied（沈嘉蔚）
2010 *Wang Lan*. Broadway, NSW, Australia: Wild Peony.

・Shih, Shu-Mei
2002 "Towards an Ethics of Transnational Encounter, or 'When' Does a 'Chinese' Woman Become a 'Feminist'?" differences, A *Journal of Feminist Cultural Studies*, vol. 13, no. 2, summer, pp. 90–126.

・Xu, Hong 徐虹
1996 "Dialogue: The Awakening of Women's Consciousness." In Dinah Dysart and Hannah Fink, ed., *Asian Women Artists, Art Asia Pacific Books*, p. 23.

三、資料庫與網路資源

溫肇桐，〈女畫家關紫蘭〉，《永安月報》，1941 年第 26 期，頁 42，全國報刊索引數據庫。

Selina Ting 主持的訪談：CHEN Qiu-Lin（陳秋林），收錄於 Max Protetch 畫廊展覽，訪問日期：2012 年 11 月 9 日，Initiart magazine (www.initiartmagazine.com/interview.php?IVarchive=3)

中國女畫家作品展 http://www.longmarchspace.com/artist/list_11_brief.html?locale=en_US。

向京與朱朱的訪談（2010 年 12 月至 2011 年 1 月）http://en.cafa.com.cn/xiang-jing.html。

亞洲藝術檔案：http://www.aaa.org.hk/Collection/CollectionOnline/SpecialCollectionItem/12274。

陳海燕作品 http://www.inkstudio.com.cn/artists/73-chen-haiyan/overview/

鏡頭背後的女子——
古代遺址、詩學淪亡、
及攝影的再媒介化

季家珍 (Joan Judge)

當我們一想起 1930 年代中國女性及影像之組合，腦海中不免會浮現身著時髦旗袍的曼妙身軀，彩色月份牌上端莊矜持的女子，及上海摩登之魅惑與頹靡。但本文卻從不同的鏡頭角度，對此相同之時段—— 1930 年代中葉——進行探究。此一案例中的女性，不僅出現在鏡頭之前，也藏身於鏡頭背後；其所拍攝的主題，涵蓋諸多古代帝王的陵墓，而非全球現代性理想榮光之替代品。當時的政治動盪之所以為之扭轉，並非仰賴城市消費逸樂之風，而是憑藉著一種孤注一擲的努力，欲透過恢復古代祭禮，及為詩文創作賦予價值，從而凝聚並灌注民族意識。

這位出現在鏡頭前、後的女子，是張默君（昭漢，1884–1965，圖 1）——一位知名作家、教育家、傳統改革者，及國民黨後起之秀。她所拍攝的古代遺跡照片，均輯錄成冊，題為《西陲吟痕》；書中旨在藉由敘事、書法、詩文及照片聯結起古老的過去。[1]這本圖冊印行於滿州事變至中日全面開戰期間，以及國民黨圍勦失利、共產黨遂行長征之際，以致書中滿溢著危急存亡之秋的迫切感。這股潛在的危機感，不僅在張默君的詩作中明顯可見，且同時形諸於照片——而那或許是最能強力捕捉分秒恆常消逝之真實的媒介。[2]

在以下的篇幅中，我將先介紹張默君其人，並探究何種歷史條件下促成她創作此一罕見且迄今未經研究之圖冊。接著，我會聚焦於照片和詩文在這

圖 1 | 作者近影。引自張默君，《西陲吟痕》，頁 1。

本圖冊中之對照，以此探究張默君的相關著述及其性別思考。雖說攝影術之導入，改變了《西陲吟痕》的再現生態脈絡，並提供一種體驗歷史的嶄新方式，然而張默君對於此一視覺媒介之運用，卻是撙節有度而不帶批判性的；在其廣泛包羅報章散文、詩歌、及演講記錄的文集中，均未見有關其自身攝影實務之評論。與此相對地，她反倒更自覺且著意於強調：詩歌之重要性，乃在成為今與古之間、及女性與中國救亡之間的關鍵連結。即便她自身運用「觀看」的新方式——透過鏡頭之光圈，以及「探觸」的新取徑——藉機械媒介呈現過去，但她依舊全心全意地「閱讀」詩歌，並「感受」詩韻所喚起之過往榮光。

| 一 | ————張默君其人

　　張默君的一生，始於清光緒時期，終於 1965 年的臺灣，正與中國近代史上的幾個重大轉折點交疊，亦具體體現了標誌這段時期社會與文化急遽變革的種種緊繃情勢，此乃同一時期平鋪直述的其他敘事文本所不能及。這些緊張關係明顯見於張默君的教育背景、政治觀點、及文化生產等面向。

　　張默君的智識軌跡，恰完美融合了帝國晚期的家學訓練與新式的女性教育。她受益於所繼承之兩脈家庭教育：即來自母親的詩藝養成，與來自父親的經學素養。張默君之母何承徽（懿生，1857–1941），是一位才華洋溢的閨塾教師——即教導其他世家閨秀之女性；同時也是其本身家學傳承的優秀傳遞者。[3] 她將自己對「詩」的喜愛及造詣傾囊相授予其女。[4] 據史傳資料——並按文學傳記之慣例所示，張默君年約四歲即可誦讀唐詩三百首，[5] 且自幼便能作詩，集結而成的作品含括超過六百首以上的詩與詞。[6] 張默君紹承其母，摒棄自晚清起蔚為流行、較富實驗性的詩文形式，而更偏愛「同光體」詩派高度用典之隱喻作風。所謂「同光體」出現於光緒時期，並在 1890 至 1920 年間成為三大著名詩派中最具影響力之派別。[7]

　　而由其父，即出身湖南湘鄉的舉人張通典（伯純，天放樓主，1859–1915）身上，張默君則接受了古文經學方面的指點及自身閱讀習慣之引導。她獨自研讀宋代先賢和明代遺民——黃宗羲（1610–1695）、顧炎武（顧亭林，1613–1682）、及其湖南同鄉亦為最激烈抗清者王夫之（1619–1692）——的著作。[8]

　　儘管擁有豐厚的啟蒙教育根柢，張默君仍決定進入新式學堂就讀，以補益其自學與家學之不足。她在 1901 年十八歲之際正式入學，並於 1907 年取得務本女學師範本科學位。其後，她成為民初女子教育的先驅之一，於 1912 年成功創辦神州女學，並在 1918 年由教育部派赴至歐州及美國考察女子學院，後來並擔任數個與教育有關的公職，如 1921 年任中國教育改進社女子教育組組長。[9]

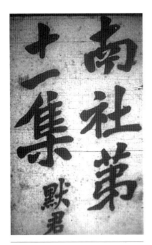

圖 2 │《南社》第 11 集封面。

張默君由父親那兒繼承而來的，還包括對社會及政治活動之參與。打從目睹姊姊纏足的痛苦後，她不僅拒絕將自己的腳纏裹起來，更鼓勵她的父母支持由傳教士帶頭的反纏足運動。[10] 1906 年 6 月，她加入中國革命同盟會，並在 1911 年辛亥革命時活躍於蘇州，主編其第一份報刊，即襄助革命的蘇州《大漢報》。[11] 她亦支持爭取女性選舉權，卻未參與 1912 年的激進女權運動，反而專注投入其視為至關重要的選舉前期工作：即普及婦女教育、增進女性對法律與政治的知識。

此後十餘年，張默君持續投入國民黨的政治活動。1920 年代起，她更成為國民黨政府之固定班底，亦是國民黨中央監察委員當中唯一的女性；該項任命發布於 1935 年冬，即《西陲吟痕》出版的數月後。[12]

詩，是張默君賴以投射並述說其豐富人生經歷的關鍵媒介。除了得自其母的詩學訓練，她也接受「同光體」主要詩人陳三立（1853–1937）與陳衍（1856–1937）的指導。[13] 陳三立和陳衍亦曾雙雙為張默君於 1935 年出版的詩集《白華草堂詩》作序。[14] 然而，張默君卻藉由加入為反抗北方滿洲政權而於 1909 年創立的「南社」，以此將自己與同光體詩人區隔開來。[15] 做為南社第二百名成員，其備受讚譽的書法題字，令該社第十一本文集之封面增色不少（圖 2）。

為進一步與同光體成員劃清界線，張默君後來更加入了新民國政府。[16] 身為既受同光體詩風之薰陶、且又活躍於南社的詩人，張默君具備了一種接納文化生產之新穎模式、而又不揚棄傳統取徑的天賦。1915 年，她在其父於同年稍早過世後，旋即發表〈行略〉以紀念之。[17] 1917 年，她又策劃出版完整輯錄其母詩作的《儀孝堂詩集》兩卷，以此為老母親六十大壽誌慶。[18] 與此同時，張默君也成為活躍的新報刊撰稿人和主筆。早在她於務本女學就讀時，即與其母何承徽同在激進報刊《女子世界》發表創作。[19] 辛亥革命不久後的 1912 年 11 月，張默君更創辦《神州女報》，此乃較直白談論政治的民初女性報刊之一，當中刊載了諸多直言抨擊袁世凱執政初期過失的文章。該報停刊於 1913 年 1 月袁世凱頒布其正式審查法令前。[20]

張默君同樣走在視覺媒材之前端。在 1910 年由南洋勸業會於南京策辦的中國首屆國際博覽會中，即特別展出其多件畫作。[21] 如同其詩作的情況一樣，昭漢（張默君）乃藉由藝術實踐串連起當代文化形式及政治關懷，為傳統「才女」賦予全新之定位。她作畫以油彩為主，不用毛筆和水墨；作品不僅描繪寧靜的風景，亦圖寫國力復興之象徵，如《美人倚馬看劍圖》、《醒獅圖》（圖 3）等。[22]

張默君與相機亦結緣甚早。誠如攝於 1911 年辛亥革命前後之肖像（圖 4）所示，她往往避拍全身入鏡之單人肖像。從照片到油畫，從古典詩歌到新式報刊散文，張默君結合多元媒材和文化語域的能力，在其 1935 年的圖冊《西陲吟痕》中展露無遺。

圖 3 | 《醒獅圖》。引自《婦女時報》，第 4 號（1911 年 11 月 5 日）。
圖 4 | 張昭漢（默君），《蘇州大漢報》主筆。引自《婦女時報》，第 5 號（1912 年 1 月 23 日）。

| 二 | ──── 《西陲吟痕》：與往昔的多重語域對話

　　《西陲吟痕》為多重媒材參與歷史之一例，當中記錄了國民黨如何在民族危機日益加劇之際，主動深掘民族精神並強化國家認同。此項行動由政黨及政府官員策畫，並以張默君的丈夫、同時也是國民黨要員的邵元冲（1890-1936）為主導。[23] 其目的旨在透過拜訪一些最能在歷史上代表中國政治及文化成就的遺跡，如位於西安的偉大王陵和著名詩人墓塚，將困處泥塗之當下與輝煌光榮之往昔重新聯結起來。換言之，無論就此趟拜訪行程本身、抑或對張默君該本圖冊而言，其任務均不在尋回過往時光，而在發掘值得紀念且創造出可資懷想之意涵，以符合長久以來中國文學傳統之訪古慣例。[24] 這項由國民黨發起的關鍵事件──見載於《西陲吟痕》開章條目（圖 5）──指的是民國二十四年（1935）4 月，該年度清明節當日，於黃帝陵舉辦了一場公開的祭祀儀式。此項於華夏文明中落之際重振其發源地的祭儀，不僅告慰了早先在衰頹年代裡遭人摒棄的黃帝之靈，[25] 亦進一步撫平了邵元冲、張默君及其儕輩們對於有負先祖期望之共同憂慮。[26]

　　這場儀式的重要影響，遠超乎黃帝陵之外。全國各省都分別舉辦掃墓祭典，以儀式向當地賢達彥士致敬。作為民族歷史教育之基礎，這些儀式無疑誌記了其將成為國家年度盛事、即民族掃墓節之濫觴。[27]

圖5 ｜《軒轅黃帝陵》，引自張默君，《西陲吟痕》，頁2-3

　　而此次民族主義行動之產物《西陲吟痕》，則為一份揉雜公私的文本；部分為客觀性、歷史性的公開記錄，部分則為高度個人性的具體記述。這種混融了自身觀點及時間性之現象，可明顯見於攝影與詩作在此圖冊中的運作方式。

　　《西陲吟痕》由三十七幀照片（其中七幀以張默君為拍攝對象）、廿一篇歷史記事、及十四首詩所組成（完整條目清單見附錄）。每處歷史遺跡均以一至兩幀照片、一篇記事，通常再加上一首詩做為紀念。整本圖冊藉由結合攝影、鉛印楷書等機械化技術，再加上張默君以草書親筆寫下的詩文，創造出與這些古代遺址的多重語域對話。

　　書中並置了記實性的說明文字——如黃帝陵四周柏樹之大小，以及富含隱喻、於中國危急存亡之當下喚起古代軍事勝利記憶的詩篇。

　　這本圖冊，將相對較新的視覺化技術「攝影」，與張默君宣稱瀕臨衰亡的文學形式「詩歌」結合起來，以此開創出一種新的敘事及再現生態脈絡。這些照片，不僅如同過去繪畫一般重現歷史遺跡，甚至還對那些古蹟予以再製。此一記憶和掌握古老過往的嶄新模式，[28] 藉由為讀者及觀者提供體驗歷史的全新取徑，讓照片不再只是文字記錄的附帶補充，還能使書面記載改頭換面。[29] 誠如杜甫（杜少陵，712–770）紀念其行次唐代昭陵所示，古代詩人乃以詩篇令謁陵一事永垂不朽；而張默君則並用詩文及膠捲，將同一處遺跡給捕捉下來（圖6）。

　　於是，經由其詩作所喚起的遺跡，遂就此重現我們眼前，以更具材質即時性的方式，將古往帶至今來。與此同時，此一新穎的攝影技術，亦不單單只是重現這些古代遺跡之機械式手法而已；透過張默君親手參與調校焦距、色調、取景、視角等過程（圖7），攝影同時也成為個人化及居間傳導之媒介。[30]

這些構圖、色調、取角等攝影技巧，除了被應用於遺跡的拍攝，也被用來捕捉遺跡裡的人物影像。《西陲吟痕》中，亦收錄了作者本人在墳塚、陵墓及古代亭閣前所拍攝的嚴肅肖像照，而邵元冲總是在她身旁。這兩位戴著眼鏡的學者，均身著中式服裝入鏡，但他們看來不太像被拍攝的焦點，而更像是置身在與不朽歷史對話的空間中，雙雙融入畫面，並為之增添歷史的莊嚴感（圖8）。

然而，攝影與古老過去的聯結，仍有其限度。它雖使過往更加明晰可親，卻也同時削弱其崇高性；既揭露古代遺跡殘破的現況，亦呈顯昔日曾有之壯麗但而今卻荒蕪殘敗一片之對比。相機即便能機械式地捕捉過往之遺跡，卻無法喚回它們的精神。

張默君堅信，欲達成古代精神之重現，唯有仰賴她口中所謂幾近消失的媒介——詩。[31] 儘管她以新的視覺技術為《西陲吟痕》增色，然其本意仍是希望一旦詩文創作與中華文明雙雙蒙難之際，這本圖冊能將該項創作形式與華夏文明之源頭緊密連結在一起。

6

7

8

圖6 | 《唐太宗（李世民，599-649）昭陵》。引自張默君，《西陲吟痕》，頁12。
圖7 | 《唐太宗昭陵》。引自張默君，《西陲吟痕》，頁12。
圖8 | 《山蓀亭》。引自張默君，《西陲吟痕》，頁20。

在一場由他人速記轉譯的演說中，張默君於描述其西北之旅的同時，亦呼籲世人重新關注詩學教育。她感慨於自有唐一代以來便日趨衰微的中國詩歌，如今正面臨重大的浩劫。與她同時代的人們不再能瞭解詩歌與歷史的重要連結，亦不明白中國西北不僅是赫赫武功之所在及中國文明的發源地，且還是「先哲詩教昌始之疆域」。[32] 他們也不清楚詩在中國實是扮演著首要學習形式之角色——在此她引述了孔聖之言：「興於詩」。[33]

目前，此一關鍵之精神功能，早已無足於輕重。張默君聲稱，時至今世，有些人胡妄寫詩，另一些人則胡妄評詩，遂導致人們開始鄙棄詩學。[34] 許多人將詩視為雕蟲小技，無裨於人文，另一些人則雖對詩略涉一二，甚至自己也能作詩，但他們對古詩的瞭解卻過於膚淺，以致無法洞察這些文學作品更深層之意涵及其中的至性真情。[35] 然而，對張默君來說，真實的情感，才是理解詩歌之歷史及其當代意義的最終根本。她堅信，詩不只是消遣品而已，還與歷史及文化的興衰變遷密切相關，不僅對民情風俗之塑造至關重要，亦為救國圖存之核心關鍵。[36]

她闡述大唐子民合該是最後一批瞭解這一點的人。在描述唐太宗位於九峻山的陵墓時，她稱頌太宗在政治與文學上的成就，尤其褒揚他在規範文章典制及推動詩教學習上的非凡貢獻。[37] 身逢此蓬勃榮景的唐代詩人，無論對古老之過去或自身所處時代的歷史都相當熟悉。而杜甫正可謂其中之顯例；張默君此行亦造訪祭祀他的祠堂，即位於樊川的杜公祠（圖 9）。

圖 9｜《杜公（杜甫，712-770）祠》。引自張默君，《西陲吟痕》，頁 26。

舉例來說，在〈秋興〉八首中，杜甫懷想起漢武帝建於長安西南的昆明池，[38] 然而值此之際，他卻深陷於自身時代的動盪中。張默君聲稱，杜甫的詩讀來正有如唐史之補遺。[39]

張默君無疑希望自己的詩也能比照杜甫那般為民國盡點力。她個人與過往歷史之連結，乃藉幼時詩藝之陶冶而來。她描述道，當其沿著距西安西南三十里的灃水東岸旅行、見到鎬京這處自西元前1050年後即為西周都城之舊址景致時，就好像看見《詩經．大雅》的詩篇在自己眼前展開。[40] 這些遺跡，讓她重新回想起兒時初讀《風雅諸篇》時，那些詩篇是如何地令她深發思古之幽情。[41]

然而，《西陲吟痕》並不僅止是私人的回憶錄。此一揉雜了私密／公眾、排他／包容之文本，乃為單一個人在菁英式使命感和歷史命運的驅策下，於踏上利濟生民之考察行旅中的省思。圖冊中既未附上註明旅程前後順序的輔助文字，亦未對國民黨此次民族掃墓之積極做為多加著墨；甚至沒有記錄1935年4月7日當天，邵元沖率領將近5000名致祭者——包括中央、地方官員和一般市民——於黃帝陵所舉行的公開祭祀儀式，[42] 卻反倒留下邵元沖及其隨行人員在4月6日、即祭典前一日私下造訪黃帝陵之記錄。圖冊中的首幀照片（圖10），即是張默君和邵元沖與一方立於黃帝陵前的乾隆時期石碑之合影。[43]

在伴隨其首批照片的詩作〈二十四年春中部謁黃帝陵〉（圖11），張默君稱頌黃帝有教化人民、創建禮樂儀典之功，並能以「道」規範和掌管華夏民族（但此點似有年代錯置之虞）。她在詩中也傳達出希望黃帝之精神能在當下混沌時局中再次鼓舞人民。詩云：

橋山形勝鬱嶜嶤，沮水春深走怒潮。
文教罩敷千古式，武威赫奕九州遙。
治身紫府昭靈德，協律黃鐘仰鳳韶。
哀感崢嶸天地老，重興虔為禱神霄。
民國二十四年春恭謁軒轅黃帝橋。
默君。[44]

1935年春，國民黨團展開由南京至西安的旅程。此行之集體經驗，亦以照片和詩文同時記錄在這本圖冊中；在題為〈漢武帝陵〉的條目下，便收錄了他們的一張團體照（圖12）。

圖10｜《軒轅皇帝陵》。引自張默君，《西陲吟痕》，頁3。

照片中的十七人中，可見到與邵元冲一起赴黃帝陵致祭、身為國民黨代表的張繼（溥泉，1882–1947）及鄧孟碩（家彥，1883–1966）；同行者還有身兼國民黨中央政治委員會委員和蔣介石軍事總部秘書長的邵力子（1882–1967）。[45] 此一致祭團亦囊括李志鋼、宋志先等多位陝西省官員。而鄧孟碩、邵力子、和宋志先等人的妻子，也出現在這張照片裡。[46]

然而，更深刻連結此一團體的社群技術，並非攝影，而是詩。多首張默君書於圖冊內的詩，即在與國民黨團其他成員的詩作相互唱和，或以他們詩作之韻腳寫就。因此，張默君在此圖冊中展開對話之對象，與其說是預想中不知名的觀眾，倒不如說是同一文化群體之成員。其夫邵元冲無疑是她最頻繁的對話者，不過她也和張溥泉（繼）、邵力子、鄧孟碩等有所互動。如圖冊中的第二首詩（圖13），即題為〈橋陵次翼如韻奉簡溥泉力子孟碩〉：

陵柏如龍勢欲飛，心源遙接道源微。緬懷嫘祖衣天下，行瓞蚩尤禮旆旂。
動地春光明遠水，漲空嵐翠亂晴暉。衡文孤詣終興國，同是神州大布衣。
橋陵次翼如均（韻）奉簡溥泉力子孟碩。
默君。[47]

｜三｜————性別、文化復原、及救國圖存

張默君書於《西陲吟痕》的十四首詩，均未與其他女性互為唱和，且所有詩作亦全非以女性角色做為主題。唯一例外為黃帝之妻，亦即被譽為「衣天下」的「嫘祖」

圖 11 ｜ 《二十四年春中部謁黃帝陵》。引自張默君，《西陲吟痕》，頁 3。

圖 13 ｜ 《橋陵次翼如韻奉簡溥泉力子孟碩》。引自張默君，《西陲吟痕》，頁 5。

（傳說她發現養蠶之法並發明織布機）。不過，嫘祖的成就，卻多半與其夫之手下敗將蚩尤、即金屬兵器之神相提並論。[48]

基本上，該本圖冊都在向偉大男性——帝王、詩人、及佛陀——之歷史功績致敬，而極少出現女性的身影。其敘事文體簡潔有據；詩作則援引歷史題材寫就，以強有力的書家之手揮就，藉以和古今男性詩人對話。張默君從未讓自己成為任一照片之焦點，以此暗指女性在歷史上僅能容身於更廣闊的大歷史背景中。此外，壯觀的陵墓和磅礴的群山亦占據了影像的主要部分；當其出現於肖像照中，再加上邵元冲發福的身形總是隨行在側，益發使張默君矮小的身影相形見絀。

不過，此圖冊並非張默君針對其與邵元冲一同旅行的唯一記錄。1935 年 5 月，她直接鎖定女性讀者，在國民黨色彩較淡的女性報刊《婦女共鳴》（1929–1944）上，發表了五首原收錄於《西陲吟痕》的詩作。[49]同樣在 1935 年 5 月，她又赴南京的金陵女子大學，發表了前文業已引用的演說〈西北歸來對於中國詩教感言〉。金陵女子大學的前身為教會學校，自南京十年（1927–1937）之初即改由中國人管理；根據張默君的說法，該校為「東南女子最高學府」。[50]藉由 1935 年 6 月將其演說轉錄刊行於《婦女共鳴》，張默君在某種程度上確實打動了這些特權人士；一個月後，該雜誌便刊行了她的詩作。翌月，張默君的講稿又重新刊登於邵元冲主編的《建國月刊》。[51]

在其演說中，張默君主要以詩文創作將女性與國家連結起來，而非訴諸公民權、投票權、社會運動、或政治參與。她主張，詩，是連結中國古老過去的關鍵環節，而救國圖存的關鍵，即是在精神上貼近此古老之過去。其演說之目的，旨在將女性對於中華民族未來之責任，直接連結到她們對昔日以男性為本之詩文歷史的參與。演說的內容雖與歷史有關，但張默君欲傳達予聽眾的關懷重點，卻是借古喻今的迫切感。不管當前的情勢如何，她喚醒大眾應注意日本強鄰壓境之威脅、及共黨匪氛四熾之危機。[52]種種險峻之局勢，讓這場演說帶有一股告誡祈請之調性，如同其隱隱影響著《西陲吟痕》一般。

這場演說的前提，乃張默君甫自國民黨發起的西北之行歸來。她簡短地提到這趟旅程的實況，即顛簸於崎嶇的路面、往返千餘里的行路之苦。[53]（不過，她並未詳述雨水、泥漿、遲延、盜匪及其餘各種困難——凡此種種，邵元冲都較坦率地記錄在其日記和其他著作中。）在本文前引有關周朝鎬京舊址的段落中，她亦簡要地提及自己接觸詩歌的個人經驗。比起談論其身為專業詩人之職涯，或鼓勵其女性聽眾成為職業作家，她所著重的毋寧更在於詩如何促成其自身之精神與古老的過去相連結。[54]

張默君講述其西北之行，雖偶有對沿途景致——奇偉秀麗之河嶽山川——的生動描述，然而她所關心的重點，仍是古代帝王之成就，亦即這些偉人們克服重重艱難，建立起典章文物，形成中國文明的基石，並發展武備以守護此文明——言談至此，她

不免穿插了對現況之慨歎。[55]

圖 14｜《馬踏匈奴像》。引自張默君，《西陲吟痕》，頁 10。

演說伊始，張默君便以黃帝為開場白——誠如其於《西陲吟痕》之做法。她說：「諸君夙知西北為中華文化之策源地，而黃帝軒轅氏實為闢慘昧創文明之元祖。」因為黃帝的出現，中華文明遂得以憑藉其宏偉悠久的傳統及遼闊繁盛之疆域，於 4000 年來改變並驚羨全世界。這些令人讚嘆的成就，解釋了何以陝西之行與祭掃黃帝陵對張默君及其同行夥伴有如此重要的意義。[56] 藉由此舉，他們亦直承了歷史上重要的前例：漢武帝始於橋山獻祭並告慰黃帝於天之靈。[57]

張默君也描述了參訪其他帝陵之行程，包括謁周朝文、武、成、康四王之陵於畢原，及謁秦始皇帝陵於驪山。[58] 尤值得注意漢武帝之茂陵。漢武帝武功赫濯，令張默君悠然神往。[59] 在演說當下和《西陲吟痕》裡，她都特別提到武帝麾下頗富軍事戰略之大將霍去病（西元前 140-117）墓前，立有一馬踏匈奴像（圖 14），令她觀之而想見漢民族之神威。[60]

然而，此神威實非外顯之武功。在對其女性聽眾演說時，張默君特別著重在詩歌、文字力量、與道德實踐之間的緊密關連。她解釋道，李白之所以稱作「詩仙」，和杜甫之所以成為「詩聖」，乃源於其道德操守。[61] 詩人是如此正直的一群，以致外來的脅迫無法動搖其高尚、純潔、及堅貞之志向。[62] 張默君期勉聽眾在心中培植起詩歌之護盾。身為菁英學校的學生，她們須得藉詩歌抒寫自身心志，發揚大漢天聲，繼而重振上古之風雅，喚醒垂死之國魂，以詩歌文學之取徑洗刷國恥，致力喚起振興民族之責任感。[63]

｜結論｜

陳三立形容張默君為一「奇女子」。這樣的評語顯然帶有明顯之性別效價，即陳三立之用字更著重於形容詞「奇」字、而甚於名詞「女子」二字。在闡述此特殊字眼時，他指出張默君兼具了男性及女性特質，同時擁有父親的行動主義和母親的文學天賦。[64] 她雖畢生致力於建立婦女組織、創辦並講學於女校，還替女性報刊編輯和撰稿，但這些作為已然超乎悅納自身女性身分的程度了。關於此點，由她很早就肩負起編輯、籌劃、政治等角色，及其文化生產——諸如雄健有力的散文、詩作之題材、以及在繪畫主題上偏好吼獅而甚於花草植物——

圖 15 ｜ 張默君與邵元冲合影，1924。引
自張健，《志同道合：邵元冲張
默君夫婦傳》，前置頁，無頁碼。

等各方面即可明顯看得出來，亦清楚呈現於《西陲吟痕》所收載之詩文及照片。

張默君的私生活亦頗見奇女子之風。她始終保持單身，直到四十歲才嫁給小她六歲的邵元冲（圖15）。[65]

這兩人彼此結識，至少可溯至 1912 年他們同在剛成立的國民黨服務時。他倆亦不止一次共享文字平台：邵元冲曾為張默君的《神州女報》撰文，而他與張默君的文章亦相繼刊載於 1913 年的《國民月刊》（張文刊登時間較早）。[66] 他們所共享之恬靜而成熟的幸福，都記錄在邵元冲的日記和詩作，以及張默君的詩集和《西陲吟痕》中。[67] 在這本圖冊裡，邵元冲往往出現在張默君身旁，此舉乃在昭告兩人情感之深刻羈絆，而非在暗指張默君得藉著與一位傑出男性之交往來證明自身之優秀正如同、甚至不亞於其夫。

然而，這本圖冊中，卻也瀰漫著層層的傷感與迫在眉睫之災禍——無論就國家或個人而言。它黯然見證了國民黨菁英欲以古典祭儀做為手段，藉此抵禦日軍逐步擴大之武力入侵、及長征前夕共黨勢力於諸多據點之掘起，最終乃以失敗作結。而其同時也是一首莊嚴的聖詩，獻給那相逢恨晚卻早早以悲劇告終之婚姻羈絆。在 1935 年張默君與邵元冲完成其西北之行約廿個月後，邵元冲即遭殺害，成了國民黨內亂之間接受害者，即西安事變中唯一的犧牲者。[68]

邵元冲之死與這本隱隱喻示此不幸事件之攝影圖冊，標誌了張默君生命中的轉捩點。她的詩風以 1936 年為分水嶺，由之前的正直坦率、簡練優雅，轉變為之後陰鬱、悲慟之歷史調性；[69] 曾經勢不可擋的新聞紀實之筆，亦就此暫時擱置——對照於 1935 那一年她發表了超過廿五件以上的作品，1937 至 1944 這八年間則為全然一片空白。[70] 然而，這名傾向於從歷史隱喻之鏡頭後方、而非於鏡頭前留下其歷史印記的女子，絕不允許自己在政治上或文化上被邊緣化。自 1948 年於臺灣安身後，她繼續在國民黨內服務，並開始寫些與政治精神及政治哲學有關的文章。[71] 同時，她也依舊肩負起古代歷史物質之中介者的角色，持續收藏古代玉器，後來並將之捐贈予台北的國立歷史博物館。[72] 不為身處時代之混亂暴力所耽，亦不為影響眾多女性之性別限制所阻，張默君對於「觀看」及「探觸」歷史——和「閱讀」及「感受」歷史——之不朽重要性，可謂矢志堅信，初衷不改。

頁碼	內容
2–3	〈軒轅黃帝陵〉：照片2（一為張默君）、詩1
4–5	〈黃帝手植柏〉：照片1；〈橋陵古柏〉：照片1、解說1、詩1
6–7	〈周文武陵〉：照片2（二座陵墓各一）、記述1、詩1
8–9	〈秦始皇陵〉：照片1、解說1、詩1
10–11	〈漢武帝陵〉：團體照1、解說1；〈馬踏匈奴像〉：照片1、解說1、詩1
12–13	〈唐太宗昭陵〉（李世民〔599-649〕）：照片2（張默君攝影中）、解說1、詩1
14–15	書法題詩
16–17	〈華山〉（位於陝西）：照片2（由不同方位拍攝山體）、解說1、詩1
18–19	〈華山蒼龍嶺〉：照片1、解說1、詩1
20–21	〈華山玉泉院〉：照片2（一為張默君、邵元冲在山蓀亭，一為張默君、邵元冲在無憂亭）、解說1、詩1
22–23	〈驪山華清池〉（近秦始皇帝陵）：照片2（一為張默君和邵元冲立於橋上）、解說1
24–25	〈終南山〉（近西安）：照片2（附標題）、解說1、詩1
26–27	〈杜公祠〉（奉祀杜甫〔712-770〕）：照片1、解說1、詩1
28–29	書法題詩：詩未提及下述佛教遺址，亦未附個人照
30	〈慈恩寺〉：照片1、解說1；〈唐三藏塔〉：照片1、解說1
31	〈慶壽寺大佛〉：照片2（一為寺、一為佛）、解說1
32	〈千佛洞壁畫〉：照片2、解說1
33	〈甘肅敦煌千佛洞塑像〉（位於甘肅）：照片2
34	〈塔爾寺〉（位於今日青海省）：照片1、解說1
35	〈賀蘭山〉（位於寧夏及內蒙古）：照片2、解說1
36	〈華嚴寺塑像〉（位於陝西西安）：塑像照2、記述1
37	〈雲岡石窟〉（位於山西大同）：照片1、解說1
38	〈晉寺〉（位於山西）：照片1、解說1

1 | 此圖冊之複本藏於上海圖書館。

2 | Giogio Agamben (Jeff Fort trans.), *Profanations*. Brooklyn: Zone Books, 2007, p. 26.

3 | 何承徽出身湖南衡陽書香門第，見譚延闓，〈序〉，收入張何承徽，《儀孝堂詩集》（出版地不詳：出版者不詳，刻本，1917），卷 2，頁 1a–1b。

4 | 其中也包含了何承徽的詩作。該書收入孫殿起，《販書偶記》（上海：中華書局，1936 初版；1982 再版）。閨秀詩話部分，亦收入胡文楷，《歷代婦女著作考》（上海：商務印書館，1957），頁 229。

5 | 據說她年約三歲便識得六百餘字，見高夢弼，〈大凝堂年譜〉，收入張默君撰著，《張默君先生文集》（臺北：中國國民黨中央委員會黨史委員會，1983），頁 517。

6 | 見張默君撰著，《張默君先生文集》。該書收錄 602 首詩詞、16 篇論著、14 篇演講、6 篇公牘、及 42 篇雜著。

7 | 劉峰，〈晚清女性作品中的英雄氣力與慧心抒寫──以女傑張默君詩詞為個案研究〉，《湖南科技大學學報（社會科學版）》，第 13 卷第 4 期，2010 年，頁 99。「同光體」一稱，在使用上並不適當，因其詩風主要盛行於光緒、宣統及民國初年，見 Wu Shengqing, *Modern Archaics: Ornamental Lyricism in China 1900–1937* (Cambridge, MA: Harvard University Asia Center, 2013), p. 25. 關於同光體詩風之研究，見 Jon E. V. Kowallis, *The Subtle Revolution: Poets of the "Old Schools" during Late Qing and Early Republican China* (Berkeley, CA: Institute of East Asian Studies, 2005), pp. 153-231; Wu Shengqing, *Modern Archaics: Ornamental Lyricism in China 1900–1937*, pp. 114–121 等。

8 | 高夢弼，〈大凝堂年譜〉，收入張默君撰著，《張默君先生文集》，頁 521。

9 | 1918 年，張默君以將近一年的時間在哥倫比亞大學就讀，並於 1919 年赴法國、瑞士、德國、和其他歐洲國家考察教育實務。該年僅有六十三名中國女性在美國各領域從事學習活動，見 Ye Weili, "Nü liuxuesheng: The Story of American-Educated Chinese Women, 1880s–1920s," *Modern China*, 20: 3 (1994), p. 343. 另，有關她日後對於教育事業之參與，見高夢弼，〈大凝堂年譜〉，收入張默君撰著，《張默君先生文集》，頁 535。

10 | 高夢弼，〈大凝堂年譜〉，收入張默君撰著，《張默君先生文集》，頁 519–520；劉峰，〈世紀隧洞裡的女性微縮：何承徽和她的女兒們〉，《古代文學》，2010 年第 8 期，頁 69。

11 | 高夢弼，〈大凝堂年譜〉，收入張默君撰著，《張默君先生文集》，頁 527–528；劉峰，〈世紀隧洞裡的女性微縮：何承徽和她的女兒們〉，頁 69。

12 | 高夢弼，〈大凝堂年譜〉，收入張默君撰著，《張默君先生文集》，頁 541。

13 | 劉峰，〈晚清女性作品中的英雄氣力與慧心抒寫──以女傑張默君詩詞為個案研究〉，頁 99。

14 | 高夢弼，〈大凝堂年譜〉，收入張默君撰著，《張默君先生文集》，頁 541–542。

15 | 關於張默君加入南社之始末，見楊天石、王學莊，《南社史長編》（北京：中國人民大學出版社，1995），頁 24、218、220、226、354、373、445。

16 | 關於同光體詩人拒入民國政府一事，參見 Wu Shengqing, *Modern Archaics: Ornamental Lyricism in China 1900–1937*, p. 114.

17 | 張默君，《先考伯純公行略》（出版地、出版者、出版年皆不詳）。此書現藏上海圖書館。

18 | 張何承徽，《儀孝堂詩集》。

19 | 何承徽投稿的反纏足詩作〈天足會〉，極可能受到張默君反纏足運動之影響，見衡陽女士何承徽，〈天足會〉，《女子世界》，第 2 卷第 3 期，1905 年 3 月，頁 31–32。

20 | 關於《神州女報》更進一步之研究，參見 Joan Judge, *Republican Lens: Gender, Visuality, and Experience in the Early Chinese Periodical Press*. Berkeley: University of California Press, 2015，第五章。

21 | 據 Doris Sung 之研究，在此南洋勸業會舉辦的博覽會中，張默君的畫作為少數以西方媒材創作的例子。關於近當代之回顧，見吳伯年，〈研究圖畫意見〉，收入鮑永安編，《南洋勸業會報告書》（上海：上海交通大學出版社，2010），頁 173–174。

22 | 此幅《醒獅圖》與張默君另兩幅風景畫同時刊登於《婦女時報》，第 4 期，1911 年 11 月；《美人倚馬看劍圖》則未經轉載，僅見張默君對此畫之自題，見張默君，〈自題美人倚馬看劍圖（是圖為油畫作於四年九月五日）〉，《婦女時報》，第 21 期，1917 年 4 月，頁 102。

23 | 邵元冲曾發電報至首都，向中央黨部及國府報告致祭團赴橋陵參訪一事，見邵元冲撰著，王仰清、許映湖標注，《邵元冲日記：1924–1936 年》（上海：上海人民出版社，1990），頁 1237。

24 | 關於此傳統，例見 Tseng Lillian Lan-Ying, "Retrieving the Past, Inventing the Memorable: Huang Yi's Visit to the Sung-Luo Monuments," in Robert S. Nelson and Margaret Olin eds., *Monuments and Memory Made and Unmade*. Chicago: University of Chicago Press, 2003, pp. 37–58, 特別是頁 50。

25 | 見龔翠霖、馮寄寧，〈追憶愛國抗日將領馮欽哉提議公祭黃帝陵（組圖）〉，搜狐公司，http://roll.sohu.com/20130603/n377871471.shtml（2014 年 10 月 21 日檢索）。

26 ｜張健，《志同道合：邵元冲張默君夫婦傳》（臺北：近代中國出版社，1984），頁 137。

27 ｜見邵元冲撰著，王仰清、許映湖標注，《邵元冲日記：1924–1936 年》，頁 1235；龔翠霖、馮寄寧，〈追憶愛國抗日將領馮欽哉提議公祭黃帝陵（組圖）〉，搜狐公司，http://roll.sohu.com/20130603/n377871471.shtml（2014 年 10 月 21 日檢索）。

28 ｜針對黃易（1744–1801）曾將發現於此一古跡之石碑轉為拓本，Tseng Lillian Lan-Ying 亦提出了類似的觀點，見 Tseng Lillian Lan-Ying, "Retrieving the Past, Inventing the Memorable: Huang Yi's Visit to the Sung-Luo Monuments," p. 50.

29 ｜Rosalind C. Morris, "Introduction: Photographies East: The Camera and Its Histories in East and Southeast Asia," in Rosalind C. Morris ed., Photographies East: The Camera and Its Histories in East and Southeast Asia. Durham: Duke University press, 2009, p. 8.

30 ｜Deborah Poole 探討了攝影實務上處於緊張關係之商品製造之機械化技術與藝術形式之畫意攝影主義理念，見 Deborah Poole, "Figueroa Aznar and the Cusco Indigenistas: Photography and Modernism in Early-Twentieth-Century Peru," in Christopher Pinney and Nicolas Peterson, Photography's Other Histories. Durham and London: Duke University Press, 2003, p. 175.

31 ｜張默君，〈西北歸來對於中國詩教感言〉，《婦女共鳴》，第 4 卷第 6 期，1935 年 6 月，頁 47–50。

32 ｜同上出處，頁 48。

33 ｜同上出處，頁 49。另見孔子，《論語・泰伯第八》所引：「興於詩，立於禮，成於樂。」

34 ｜同上出處，頁 50。

35 ｜同上出處，頁 48–49。

36 ｜同上出處，頁 48。

37 ｜同上出處，頁 48。

38 ｜同上出處，頁 48。

39 ｜同上出處，頁 48。

40 ｜《詩經・大雅》為頌贊周朝之詩章，見張默君，〈西北歸來對於中國詩教感言〉，《婦女共鳴》，頁 48。

41 ｜張默君，〈西北歸來對於中國詩教感言〉，《婦女共鳴》，頁 48。

42 ｜龔翠霖、馮寄寧，〈追憶愛國抗日將領馮欽哉提議公祭黃帝陵（組圖）〉，搜狐公司，http://roll.sohu.com/20130603/n377871471.shtml（2014 年 10 月 21 日檢索）。

43 ｜碑文讀為：「故軒轅黃帝橋陵。」

44 ｜張默君，《西陲吟痕》（南京：首都國民印務局，1935），頁 3。

45 ｜關於邵力子其人，見 Howard L. Boorman and Richard C. Howard eds., Biographical Dictionary of Republican China, vol. 3. New York: Columbia University Press, 1970, pp. 91–92.

46 ｜邵元冲在其日記中提到這些妻子們一路伴隨其丈夫往返南京及西安之間，但他並未詳記其名姓。見邵元冲撰著，王仰清、許映湖標注，《邵元冲日記：1924–1936 年》。

47 ｜張默君，《西陲吟痕》，頁 5。

48 ｜同上註。

49 ｜這些詩作發表於《婦女共鳴》，第 4 卷第 5 期，1935 年 5 月，頁 57。關於《婦女共鳴》之研究，見談社英，《中國婦女運動通史》（1936），收入《民國叢書》，編 2，冊 18，上海：上海書店，1990 年，頁 235–239。刊登於該雜誌的第六首詩，並未收錄於《西陲吟痕》。

50 ｜張默君，〈西北歸來對於中國詩教感言〉，《婦女共鳴》，頁 50。張健在，《志同道合：邵元冲張默君夫婦傳》，頁 137，稱張默君自西北返回南京後，於金陵女子大學教授詩學，但其他資料則顯示她只在該校進行一場演說。金陵女子大學乃由美國傳教士於 1915 年創立；1919 年，中國第一位女性畢業生在此獲得博士學位；1927 年起，學校改由中國人管理；1930 年，國民政府教育部將其校名改為金陵女子文理學院；1949 年以後，該校併入南京師範大學。

51 ｜演說內容先出現在《婦女共鳴》，卷 4 期 6（1935 年 6 月），頁 47–50，後來又再次刊登於《建國月刊》卷 13 期 1（1935 年 7 月），頁 1–3。

52 ｜張默君，〈西北歸來對於中國詩教感言〉，《婦女共鳴》，頁 48。

53 ｜同上註。

54 ｜引自（漢）班固，〈西都賦〉：「攄懷舊之蓄念，發思古之幽情。」

55 ｜張默君，〈西北歸來對於中國詩教感言〉，《婦女共鳴》，頁 48。

56 ｜同上出處，頁 47。

57 ｜同上出處，頁 48。

58 ｜同上出處，頁 48。

59 ｜同上出處，頁 48。

60 ｜同上出處，頁 48。

61 ｜同上出處，頁 48。

62 ｜同上出處，頁 49。

63 ｜同上出處，頁 50。

64 ｜高夢弼，〈大凝堂年譜〉，收入張默君撰著，《張默君先生文集》，頁 541。

65 ｜正規史料向來對張默君的私生活保持緘默，然而 21 世紀的野史或外史則不然。根據多項資料顯示，張默君之所以到了 40 歲還保持單身，並非出於政治上或女權主義

之信念，而是源於一次戀愛受挫的痛苦經驗。據說 1911 年辛亥革命不久，張默君帶了留學歸國且軍旅前景一片看好的蔣作賓（1884–1941）回家見母親，未料蔣作賓卻愛上張默君的五妹張淑嘉（卒於 1938）。由於不知張默君對蔣作賓的情感，張母何承徽遂同意讓蔣作賓和張淑嘉於 1912 年成婚。據說自那刻起，張默君便發誓絕不結婚，見百度百科，〈張默君〉，http://baike.baidu.com/view/477464.htm（2014 年 10 月 24 日檢索）。我在 "The Fate of the Late Imperial 'Talented Woman'" 一文中探討了這項傳聞。

書徵目引

傳統文獻

（清）張何承徽，《儀孝堂詩集》，二卷，1917 鉛印本。

（清）衡陽女士何承徽，〈天足會〉，《女子世界》，第 2 卷，第 3 期，1905 年 3 月 6 號，頁 31–32。

近人著作

一、中文專著

・吳伯年
2010 〈研究圖畫意見〉，收入鮑永安編，《南洋勸業會報告書》，上海：上海交通大學出版社，頁 173–174。

・邵元冲
1913 〈女權與國家之關係〉，《神州女報》（月刊），第 1 號（4 月 1 日），頁 5–13。

・邵元冲撰著，王仰清、許映湖標注
1990 《邵元冲日記：1924–1936 年》，上海：上海人民出版社。

・胡文楷
1957 《歷代婦女著作考》，上海：商務印書館。

・高夢弼
1983 〈大凝堂年譜〉，收入張默君撰著，《張默君先生文集》，臺北：中國國民黨中央委員會黨史委員會，頁 515–544。

・張健
1984 《志同道合：邵元冲張默君夫婦傳》，臺北：近代中國出版社。

・張默君
無出版地，無出版年 〈先考伯純公行略〉。
1913 〈哀宋遁初先生誄〉，《國民月刊》，第 1 卷，第 1 期，頁 2–3。
1917 〈自題美人倚馬看劍圖（是圖為油畫作於四年九月

五日）〉，《婦女時報》，第 21 期（4 月），頁 102。
1935a 〈西北歸來對於中國詩教感言〉，《婦女共鳴》，第 4 卷，第 6 期（6 月），頁 47–50。
1935b 《西陲吟痕》，南京：首都國民印務局。
1951 《中國政治與民生哲學》，南京：冀社，1946 第三版；臺北：考試院。
1983 《張默君先生文集》，臺北：中國國民黨中央委員會黨史委員會；中央文物供應社經銷。

・張默君口述，李成翠速記
1935 〈西北歸來對於中國詩教感言：二十四年五月在金陵女子大學講演〉，《建國月刊》，第 13 卷，第 1 期（7 月），頁 1–3。

・楊天石、王學莊
1995 《南社史長編》，北京：中國人民大學出版社。

・劉峰
2010a 〈世紀隧洞裡的女性微縮：何承徽和她的女兒們〉，《古代文學》，第 8 期，頁 68–70。
2010b 〈晚清女性作品中的英雄氣力與慧心抒寫——以女傑張默君詩詞為個案研究〉，《湖南科技大學學報（社會科學版）》，第 13 卷，第 4 期，頁 98–100。
2010c 〈非常之人值此非常之境：南社女傑張默君詩歌創作歷程談〉，《中南大學學報（社會科學版）》，第 16 卷，第 3 期（6 月），頁 121–124。

・談社英
1990 《中國婦女運動通史》（1936），收入《民國叢書》，第 2 編，第 18 冊，上海：上海書店。

二、西文專著

・Agamben, Giogio
2007 *Profanations.* Jeff Fort, trans. Brooklyn: Zone Books.

・Boorman, Howard L. and Howard, Richard C. eds
1970 *Biographical Dictionary of Republican China*, vol. 3, New York: Columbia University Press, 1970.

・Edwards, Louise
2003 "Zhang Mojun." In Lily Xiao Hong and A. D. Stefanowska, eds., *Biographical Dictionary of Chinese Women: The Twentieth Century, 1912–2000*, Armonk, N. Y.: M. E. Sharpe, pp. 685–688.

・Judge, Joan
2015 "The Fate of the Late Imperial 'Talented Woman': Gender and Historical Change in Early-Twentieth-Century China." In Beverly Bossler, ed., *Transformations: Gender and Chinese History*, Seattle: University of Washington Press.
2015 *Republican Lens: Gender, Visuality, and Experience in the Early Chinese Periodical Press*. Berkeley: University of California Press.

・Kowallis, Jon E. V.
2005 *The Subtle Revolution: Poets of the "Old Schools" during Late Qing and Early Republican China*. Berkeley, CA: Institute of East Asian Studies.

・Morris, Rosalind C.
2009 "Introduction: *Photographies East: The Camera and Its Histories in East and Southeast Asia*." In Rosalind C. Morris, ed., *Photographies East: The Camera and Its Histories in East and Southeast Asia*. Durham: Duke University press, pp.1–28.

・Poole, Deborah.
2003 "Figueroa Aznar and the Cusco *Indigenistas*: Photography and Modernism in Early-Twentieth-Century Peru." In Christopher Pinney and Nicolas Peterson, eds., *Photography's Other Histories*. Durham and London: Duke University Press, pp. 172–201.

・Sung, Doris
"Redefining Female Talents: Funü shibao, Funü zazhi, and the Development of 'Women's Art' in China." Unpublished paper.

・Tseng, Lillian Lan-Ying
2003 "Retrieving the Past, Inventing the Memorable: Huang Yi's Visit to the Sung-Luo Monuments." In Robert S. Nelson and Margaret Olin, eds., *Monuments and Memory Made and Unmade*, Chicago: University of Chicago Press, pp. 37–58.

・Wu, Shengqing
2013 *Modern Archaics: Ornamental Lyricism in China 1900–1937*, Cambridge, MA: Harvard University Asia Center.

・Ye, Weili
1994 "Nü liuxuesheng: The Story of American-Educated Chinese Women, 1880s–1920s." *Modern China* 20: 3, pp. 315–346.

三、網路資料

上海圖書館，全國報刊索引（2006–），http://www.cnbksy.com/ShanghaiLibrary/pages/jsp/fm/index/index.jsp（2014 年 8 月 15 日檢索）。

龔翠霖、馮寄寧，〈追憶愛國抗日將領馮欽哉提議公祭黃帝陵（組圖））〉，搜狐公司，http://roll.sohu.com/20130603/n377871471.shtml（2014 年 10 月 21 日檢索）。

<div style="text-align: right">

書法中的性別語言——
以現代女書法家蕭嫻為例

阮圓（Aida Yuen Wong）

</div>

　　書法藝術為中國傳統士紳家族成員之文化涵養的最高表徵，史上以善書著稱之女性有東晉王羲之老師衛鑠（272–349）、元代趙孟頫妻子管道昇（1262–1319），以及南宋寧宗后楊妹子（1162–1232）。然而，也有無可計數的女性未留名書史。

　　清代杭州詞人厲鶚（1692–1752）所編之《玉臺書史》，匯集歷代女書家傳記，為女性藝術家集體論述之先河。汪遠孫（1794–1834）與其亦善書之妻湯漱玉（生卒年未詳）即參酌是書體例，編著《玉臺畫史》。然此類女性傳記對作品本身未能多加著墨，僅可自著者之觀點略窺一二，無法觀看作品原貌。學者馬雅貞於其研究中指出「不論前後期女藝術家傳記的獨立成書，都不完全是出於當時文士對女性文藝的推崇，卻是揉雜了男性地方認同的結果，因此從性別史的角度來看其實不無矛盾」。[1]馬氏也提及傳統中國社會中雖存在著對女子才學態度嘉賞的支持者及鑑藏家，但由於缺少史料記載或被認為有關描述太具浪漫色彩，而被主流歷史所漠視。[2]

　　自二十世紀末，西方學者魏瑪莎（Marsha Weidner）與李慧漱均對中國女性藝術家的歷史定位有開拓性研究。[3]魏瑪莎所編《玉臺縱覽—中國歷代（1300–1912）閨秀畫家作品展》（*Views from Jade Terrace: Chinese Women Artists, 1300–1912*）（1988），羅列元代至民初四十三位女性藝術家生平，並配以作品圖例八十件；李慧漱則援引前人未及之史料，針對宋朝皇室女性身兼創作、代筆、贊助，及潮流引領者等各面向，深入且全面性地探討。

　　綜觀現代女性藝術家亦相當活躍，且不乏以書藝聞名海內外之女書家，然女性成就普遍被認為居其領域之次等，這對各領域拔萃出群的女性而言，無疑是相當大的衝擊，且有深究之必要。琳達・諾克林（Linda Nochlin）所著〈為何沒有偉大的女性藝術家？〉（*Why Have There been no Great Women Artists?*）（1971）一文中便探討無名女性藝術工作者，且分析導致其邊緣化的一些普遍原因。[4]

當代中國已歷經民國初年以性別平等作為政治社會改革面向的時期，女性書法家仍無法與男性均勢。原因可能是囿於書法藝評界的保守主義，及全國性比賽尚欠公允的評判及性別隔離。「性別盲」使受過良好教育，具文化涵養的女性無法於社會上被體現。筆者認為另一原因，則與歷代審美評論之遣詞用字相關，上乘書藝的形容詞，如「勁」、「瀟灑」、「奇」，以及「厚重」等，均與中國社會認知的「女性」特質相悖，且長時期未受到修訂及質疑，因此女性書法家如難以符合那些標準，僅能憾居次位，然也有能者，藉此審美意識，運用並轉化為己身之優勢。

本文試圖探討書法家蕭嫻（1902–1997）之生平及藝術，[5] 其為金陵四家之一，與胡小石（1888–1962）、高二適（1903–1977），以及有「現代草聖」之稱的林散之（1898–1989）齊名。目前現存兩間蕭嫻紀念館，一位於蕭氏家鄉貴陽；一為金陵四家聯合紀念館——「南京求雨山文化名人紀念館」。現代中國女性藝壇中，也許唯何香凝（1878–1972）與蕭嫻兩人擁有與她們同名及收集她們作品的博物館。[6]

蕭嫻書風雄深蒼渾、大氣磅礡，其自覺性地取法碑學，正與父權體制思維下的書法鑑賞審美觀相符。《書酒風流》（縱 121 公分，橫 421 公分）為蕭嫻高齡九十歲時所書橫匾，其力道縱橫，點劃勾勒以重筆用墨，灑脫自如，為其酒酣興發之作（圖1）。蕭嫻自幼酒量頗佳，尤可飲家鄉貴州茅台烈酒，其也不諱言於日本侵華及文化大革命時期，偶藉酒抒懷。中國藝術史上向有「醉翁」美譽，[7] 如唐代懷素（737–799）及張旭（西元八世紀），其醉顛時所作皆被稱頌為上乘逸品。

圖1｜蕭嫻，《書酒風流》，1991，121x421 公分，蕭嫻紀念館，南京求雨山。

然而，父權主義的書法審美觀無法對性別議題深究，即使略微涉及，也無關性別本身。舉例而言，陳振濂《書法教育學》（1992）敘述，「一個性格內向、文靜娟秀的女孩子，硬讓她去選粗放厚重的顏體字帖，她會時時感覺與自己格格不入，反過來讓一個脾氣直率的男孩子去選瘦金體，他也會感覺惘然不知所措」。[8] 著者以性格迥異的男女青年為例，並非基於男女之別或其他性別區隔的立場，意在告誡師者應於學生臨摹前觀察、了解學生性格及天性，切勿盲目臨帖。

蕭嫻師承碑學泰斗康有為（1858–1927），康氏揚碑抑帖，認為唯有沉厚樸拙的碑學才可振奮當時積弱不振的國家民族，其藝術及革命思維對蕭氏影響甚巨。俞律所著傳記顯示蕭嫻的書法美學實緊繫著行徑風格，[9]形塑其卓然藝壇之成就，亦顯見其足可作為社會性別意識研究之課題。

｜一｜————粵海神童（筆歌墨舞少年時）

蕭嫻（1902–1997），字稚秋，號蛻閣，署枕琴室主，貴州省貴陽市人，其傳首章即敘述祖母傅氏之自殘，[10]蕭嫻的太祖母因久病不癒，祖母割股療病期能感動上蒼，然極端的犧牲並未使婆婆康復，太祖母孱弱的身子僅撐一年就去世了。蕭嫻因母親早逝，與有扶育之恩的祖母相當親近，一次祖母將疤痕揭示眼前，對小蕭嫻的衝擊極大，她頓時感到「做女人太可怕，可憐」。蕭嫻為家中長女，總以老大自居，弟弟們都喚她「大哥」，[11]亦堅決阻絕纏足，種種事蹟可知其率意性格。

蕭嫻的父親蕭鐵珊（生卒年不詳），官任廣東省三水縣縣長（約1910年），廉潔奉公，為世推崇，妻子驟逝後便辭官至廣州，投身孫中山的革命志業。1911年，革命黨員黃興（1874–1916）率眾起義，是為辛亥廣州三二九之役（又名黃花崗之役）。蕭鐵珊亦參與革命行動，以棺材運送槍械武器至起義地點，時年九歲的蕭嫻，年齡雖小但辦事牢靠，也幫忙於革命同志間傳遞消息。[12]此次戰役共計八十六名死難烈士，後合葬於黃花崗，主事者黃興痛失二指，蕭鐵珊則因專制鎮壓而逃離避難。1911年10月，滿清帝制瓦解，蕭鐵珊則被舉薦作為廣州市市長孫科（1895–1973，孫中山長子）之秘書。

蕭鐵珊亦為革命文化團體南社（1909–1923）社員，南社為陳去病（1874–1933），柳亞子（1887–1958）等人於蘇州創辦，社名中的「南」字，即謂「操南音不忘本」，立社宗旨為反專制、倡革命，並於上海及全國各地均舉辦社聚，民國成立後，該社依然遵循孫中山三民主義之政治哲學。1911年，會員人數自二百人擴增至一千人，于右任（1879–1964）、李叔同（弘一法師，1880–1942）、沈尹默（1883–1971）、蕭退庵（1876–1958）、潘公展（1894–1975），和戴季陶（1891–1949）等著名書家均為社員。[13]

蕭鐵珊學識淵深，詩書兼擅，偶有代寫對聯、壽聯，鬻藝貼補家用，蕭嫻亦常於旁磨墨拂紙。一日，蕭鐵珊赫然發現十二歲的女兒仿其對聯所書之大字，逸暢灑脫，寬綽大氣，自此便有意栽培。蕭嫻習書與時人相異，性喜碑石，[14]不取王羲之（303–361）、歐陽詢（557–641）、顏真卿（709–785）等法書典範。其尤喜《散氏盤》（西周晚期，西元前九世紀），盤內鑄有三百五十七字十九列銘文，為中國最早的土地契約，其篆字有別於商、周，較具動勢，雖章法有序，又兼有欹側之勢，為草篆先聲。蕭嫻亦臨摹《石鼓文》（四至八世紀間）、[15]《石門頌》（西元前148年）和《石門銘》（西元前

509 年）。女書家鮮有宗「三石一盤」，更遑論如此稚齡之少女習法。

　　蕭嫻幼年即嶄露頭角，十三歲時已與當時亦有書名之女青年，競寫廣州高第街街名，其大字蒼勁渾樸，最為出眾，而後大新百貨聘其為落成典禮書寫徑尺榜書。女性向被認為纖弱，當蕭嫻開始寫大字時，父親曾訓斥：「女孩子家，不要寫那麼大的字」，然其撒嬌地回說：「我偏要寫大字嘛！」[16] 大新百貨落成典禮上，蕭嫻以瘦小的身軀執著斗大毛筆，寫下「大好河山，四百兆眾；新闢世界，十二重樓」丈二對聯，立即贏得眾人掌聲，且興猶未竟，又即興寫下「壯觀」二字 [17]（未存世）。上述二事件，顯示女性藝術家在當時已漸於公眾領域中被認同。多年後，宋慶齡（1893–1981）籌辦書畫義賣，蕭嫻也積極參與，廣州人竟對這位「粵海神童」記憶猶新，其中一件作品募得百元，全數作品總計義賣千元。[18]

　　明末清初國學大師章太炎（1869–1936）盛讚蕭嫻書法「真如萬歲枯藤」，[19]「萬歲枯藤」援引自衛夫人《筆陣圖》（作者尚有爭議），其涵括七類執筆之法，學界推崇為「應該是最早論執筆，講筆法、結字、實際書法藝術的論著」，為「永字八法」的章本：[20]

一 [橫] 如千里陣雲，隱隱然其實有形。

、 [點] 如高峰墜石，磕磕然實如崩也。

丿 [撇] 陸斷犀象。

乙 [折] 百鈞弩發。

｜ [豎] 萬歲枯藤。

、 [捺] 崩浪雷奔。

刁 [橫折彎鉤，以「刁」代替] 勁弩筋節。[21]

　　「萬歲枯藤」意指書法豎筆貴於瘦勁，如老樹枯藤懸宕重物，強韌而具張力。章氏或許於此暗喻蕭嫻如衛夫人，但也許比擬其為古典文學中才情兼具的祝英台更為貼切，中國古代女子的教育受到性別的制約，所習門類多囿於女訓、織工等。祝英台跨越了父權體制的求學界線；蕭嫻則潛心鑽研「剛毅」的碑式書體。

　　約莫同時，以書藝聞名廣州之女性書法家，亦有馮文鳳（1906–1961），同樣以古樸渾厚書體見稱，《天荒畫刊》（1915）評介當時十五歲的馮文鳳下筆「穩厚」，並讚許為「自來我國女界，能書固罕，而肆力余篆隸，尤不多見」。[22] 居長安談「女畫家馮文鳳」亦曾形容其字書「氣魄雄厚，蒼勁峭拔，洗盡了纖弱的姿態」。[23] 此類帶著性別指涉的讚賞，也屢加於蕭嫻。

　　一張馮文鳳與周湘雲身著旗袍，頂著摩登髮型，專注篆隸書藝的老照片（圖2），揭示了女性藝術家的新時代，其昭告書家身分的同時，亦呈現二十世紀初，社會對王

圖 2 ｜ 周湘雲觀馮文鳳揮毫照片，上海圖書館。

義之、趙孟頫等法書傳統的反動。馮文鳳於香港建立女子書畫學校，又於上海創辦「中國女子書畫會」（1934），安雅蘭（Julia F. Andrews）及沈揆一之研究指出，該會主要以性別聚結成社，無關家世背景或其他在傳統中國社會中定義女性地位的因素。[24]

　　書畫結社始於李叔同（1880–1942）、黃宗仰（1865–1921）、高邕之（生卒年不詳）等人成立的上海書畫公會（1900.3），該會每週出刊《書畫報》，隨後高邕之於 1909 年與友人合辦豫園書畫善會。這些民初的文化社團不同於傳統「文人雅集」，較善於運用公眾傳媒作宣傳。1917 年，北京大學成立書法研究社，是書法藝術朝向現代學術專業學門的進程。杭州亦有頗負盛名的西泠印社（1913），該社常舉辦展覽，經由筆墨酬唱，促進學術交流，奠定金石篆刻及書法之藝術地位。[25] 自此，無數的書藝社團隨之興起。集會結社對青年書家及書法愛好者固然為切磋書藝之良機，然民初時期，習書途徑仍是以家學淵源或拜師求學為主。[26]

　　蕭嫻透過父親的引薦，結識廣東藝術界先進，其中包括嶺南畫派的高奇峰。她當時於廣州美術專科學校就學，或許是在父親的督促下修習油畫，但她對國畫仍較感興趣，又求學於高奇峰，學習花鳥畫。此時，她亦經常隨父至南社，作品頗受叔伯們的讚許，被稱為「南社小友」。某日蕭嫻又至南社寫字，孫中山恰巧在場，因欣賞其才氣，立即邀請加入國民黨，作為特別黨員，幾天後，並發贈特字號的國民黨證予蕭嫻。[27] 1920 年，十八歲的蕭嫻書藝日益精進，廣州書法社遂招其入社。[28]

｜二｜――――壯志未酬－顛沛流離的年代

　　結識康有為是蕭嫻藝術生涯的轉捩點。1898 年，康有為上書改革，為「百日維新」（又名戊戌變法）領導者，然改革運動終至失敗。1913 年，康有為結束十六年流亡海外生涯後，定居上海，並轉而致力於文化、藝術改革。1922 年，康氏聘請蕭鐵珊擔任康家西席，時年二十歲的蕭嫻因而有機會於康府走動，其與康家七女同環特別有緣，也一同練字。次年，蕭嫻入康有為門下，為其第一位女弟子。康氏學生中亦不乏書畫名家，如徐悲鴻（1895–1953）及上海美術學院創辦者之一的劉海粟（1896–1994）等。

康有為《大同書》闡述的「大同」理念及首辦之不纏足會（1880年代，亦稱戒纏足會）對早期性別改革頗有貢獻，其亦支持婦女教育。康家二女兒同璧（1883–1969）便為被紐約巴納德學院（Barnard College）錄取的第一位亞洲女性。當時年僅十五歲的同璧，已能以中、英文發表有關女權運動及中國改革的演說。對蕭嫻而言，有師如此實屬幸事。

康有為乃清末民初碑學巨擘。所謂碑學，並非指涉單一書風，而是書學態度及考證之法的總稱，其源於明末，認為「二王法度被奉為千年圭臬，並逐漸被模式化、神聖化，終至稱為變法出新的桎梏」，[29]由於當時帖學流於形式仿制，失二王之俊逸高古，唯有參和篆、隸之法，才可掙脫桎梏，因而興起對摩崖、石經造像等（主要為漢至六朝時期）考證之學，嗜古蔚為風氣。黃道周（1585–1646）、倪元璐（1593–1644）、王鐸（1592–1652），及傅山（1607–1684）等人，均為早期碑學代表。至清一代，金石考據風氣更盛，青銅石碑等文物亦成為具參考價值之材料。此外朝廷屢興文字獄，學者為避其害，也投身考據之學。

清代初期至中期，善隸書者多矣，其中又以鄭簠（1622–1693）、金農（1687–1763）、鄧石如（1743–1805）獨運匠心；嘉慶至光緒年間（1796–1908），善書者亦博採各家書體之長，以篆隸筆意兼參楷、行、草書，蔚為大成。書學論著方面，亦有阮元（1764–1849）所撰《南北書派論》、《北碑南帖論》及包世臣（1775–1855）所著《藝舟雙楫》，為碑學提供了嚴實的理論基礎，後康有為增廣包氏之作，著有《廣藝舟雙楫》（1891）。《廣藝舟雙楫》為碑學理論之大成，是書描述書史源流、習字之法，亦闡明「變者，天也」的改革思想，強調書法藝術之學術革新可振奮國家社會，認為靡弱之帖學將損抑民族精神。[30]《廣藝舟雙楫》於民間廣泛流通傳閱，並經多次付梓。書中並歸納書法十美，如「魄力雄強」、「筆法跳越」、「點畫峻厚」等，鼓吹以雄健的碑式美學促進社會革新。

康有為除為書作論外，亦為書法實踐者，所創之「康體」，以行草體例兼融渾樸碑體，正如藝術史學家徐利明所言：「康有為的真書、行書大開大合，出入於北魏《石門銘》及種種摩崖，渾樸大度。」[31]蕭嫻受業康有為，以《石鼓文》、《石門頌》、《石門銘》，及《散氏盤》入手，並習康氏參以行書運筆，兼融方圓筆意，以「方筆」之峻勁減緩「圓筆」之妍麗（圖3、4）。

3

4

圖 3｜蕭嫻，《游魚自樂，飛龍在天》，1987，170x45 公分 x2，蕭嫻紀念館，南京求雨山。

圖 4｜蕭嫻，《讀書能見道，入世不求名》，1990，135.5x33 公分 x2，蕭嫻紀念館，南京求雨山。

劉海粟為蕭嫻師兄，為藝術教育家及上海美術學院創辦人，兼擅油畫及中國畫。民國初年，西式油畫雖是中國藝術市場主流，然書法作品也仍蓬勃流通。當時書法家，無論有無名氣，均登報訂潤鬻藝，雖可藉由名字臆測其性別，然女性藝術家通常會被加註「女」或「女士」字眼，強調「非男性」身分。潤例有時也透露出藝術家的周邊信息，如家世、顯要的社會人脈，以及藝術風格。[32] 1925 年，有美堂刊載蕭嫻的鬻書潤例，為其師康有為酌的兩年前的潤格為之訂立：

　　蕭嫻鬻書（有美堂金石書畫家潤例 1925 年）
　　十餘齡蕭嫻女士之於書，天縱也，其篆雄蒼似吳昌碩大令，其分茂逸，前無衛、管，未之見也。今避亂來滬，好事者當以覩其書為快。康有為啟。

潤例如下：

　　楹聯四尺四元 每加一尺遞加二元
　　屏條橫披折半
　　市招匾額每尺二元 扇面每件二元 壽屏每條十元
　　泥金來文加倍 劣紙不書
　　墓誌題跋另議 石章每字一元 磨墨費加一成
　　癸亥季春重訂
　　寓上海長浜路陸家觀音堂對面宏德里四號
　　堂幅四尺四元 每加一尺遞加二元 [33]

　　蕭嫻的潤例以輩分及知名度而言尚算合理，當時高級職員（經理）月俸約五十元，雖可負擔但應該也不覺得便宜。[34] 潤例隨名氣高低有所不同，如康有為的潤例約比蕭嫻高四倍左右。[35] 刊載潤例並非全然代表藝術商品化，而是代表藝術家自我意識的覺醒，某些人亦藉公開式的價格體系塑造自我價值。康有為所書蕭嫻潤例，如同現代為書作序，乃基於提攜後進之師生情誼。

　　青年書畫會刊印之《近代名人書畫真跡》（1923），第一集收錄「中華全國金石篆刻書畫家通訊錄」，共列當時名家如吳昌碩等人，蕭嫻也並列其中，顯示其於上海書法界裡已佔一席位。她的聯繫地址位於法租界霞飛路（現淮海路）中華全國道路協會，該協會會定期舉辦美術欣賞會，1923 年 4 月 7 日首屆欣賞會展示書畫三百餘件，蕭嫻亦提供《節臨石門頌》及《節臨石門銘》兩作品。[36]

　　二〇年代中期，蕭嫻隨父赴港兩年，蕭鐵珊與于右任為南社詩友，後者曾任陝西

靖國軍總師令（1918）等職，爾後又擔任監察院長長達三十三年（自 1932 年始），于氏雖居高官，實則為書法家、學者教育家、文學家，他對此南社小友印象深刻且多加讚譽，知其於當地鬻書，乃偕同幾位書法界名士登報推舉：「介紹大書家蕭嫻女士：蕭嫻者，乃黔中名士蕭鐵珊先生的女公子也。幼承庭訓，即工書法。行楷精良，篆籀文裔古，衛管復生，茂漪在世。女書家中，實罕甚匹。海內名士，翕然譽之。同仁等願女士仍貢獻所長於社會，為之規定潤格，俾求書者，有津良焉。將見腕底神采，能事固不受促迫，而一時紙貴，聲價亦無俟品題也已！」[37]

于氏雖積極提倡草書標準化，編著《標準草書千字書》（1936）。其亦取法碑學，每日朝臨《石門銘》，暮寫《龍門二十品》。[38] 他曾有意收蕭嫻為學生，但蕭嫻因尊師而婉拒。康有為的追隨者中，如劉海粟，梁啟超，以及廣州講學場所「萬木草堂」的學生等，蕭嫻也許是最篤尊師訓，其作品中亦顯康體韻致。

蕭嫻於二十五歲步入婚姻，丈夫江達曾留學法、德，歸國後短暫地擔任過工程師及德文教官，而後兩人決定自港返鄉發展，先落腳於南京，後因職赴任滿州里，並又因戰亂返回上海。1932 年爆發「一二八」事變，上海局勢緊張，蕭嫻偕夫婿又重返南京，[39]1937 年，南京遭日軍攻陷，倉皇中又偕夫攜子遷至武漢，旋即同國民政府遷徙至戰時首都重慶。此間，她於立法院任校對職務，收入微薄，然江達生性耿介，長期失業，蕭嫻因擔負家計重擔，少有時間臨池習書，微感欣慰之處為各地知識份子湧入重慶避難，保有了當地之文風。[40]

| 三 | ———— **戰後曙光**

戰爭結束後，蕭嫻返回南京（1946），並於立法院復職，公餘之時終可讀書寫字，乃重訂潤鬻書，然戰後經濟蕭條，藝術市場衰退，光景不再，其所作《再自例》兩首，顯見當時生活之困頓：

歷劫歸來寸無物，重安楮墨用功夫。呼兒將去街頭賣，相對湖邊酒一壺。
鼎鐘篆刻沖元氣，老至孳孳感慨深。女界尚多敦古趣，只須一字十千金。[41]

徐蚌會戰（1948 年），南京陷於混亂，國民政府動員遷台，蕭嫻友人及同事均勸同行，年近半百（四十七歲）的蕭嫻，有感前半生已於戰爭間奔波勞頓，認為「內戰何必躲避」，於是選擇留下，恰好江達大哥在玄武湖邊有十數間房子，雖破舊，尚可作安身處所，蕭嫻便在屋邊種些瓜菜、養些雞鴨豬度日。

1949 年 4 月，人民解放軍攻佔南京，國民政府隨之瓦解，蕭嫻此時生活仍困頓，

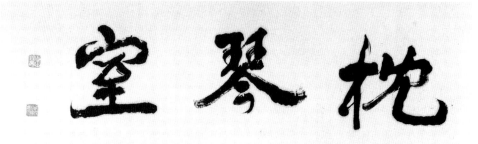

江達又因病無法就業，全家以自種栽作、領救濟糧維生，1954 年，江達經友人引薦，擔任江蘇省文史館館員，月俸六十元，家中經濟逐漸改善。不久，玄武湖一帶整建公園，居民需拆遷外移，[42] 蕭嫻舉家遷至名為百子亭後的小巷，書橫匾掛於堂屋，名為「枕琴室」，究其室名原源於父親所餽贈的七弦古琴，此橫匾也為五〇年代其少數倖存的作品之一（圖 5）。

蕭嫻此時亦以水代墨，於後院一大石塊上疾書練字，不失為節省資源之法，雖年近五旬，亦堅持作擘窠大字，間接地彌補了劣質宣紙吸墨性差之缺點。在南京雖不常舉辦展覽，但每次展出，她的作品都被陳列於最醒目的位置。[43]

1963 年，江達因病過世。蕭嫻於文史館的職務清閒，月俸三十元，聊以度日。同為「金陵四家」的高二適及林散之，與蕭嫻時有來往，此二家善草書，蕭嫻受其影響，始自草書汲取創作靈感。林散之為江蘇省國畫院的教授，於二次大戰前曾短暫地拜師黃賓虹（1865–1955），學藝三載。[44] 南京的商舖、工廠、橋樑建築、大樓都喜請林散之和蕭嫻題字，有時林散之將某些訂單轉移給蕭嫻，推辭「大字寫不過蕭嫻」，可見文人情誼，林散之並作詩《贈蕭嫻老人》（70 年代）：

歸來病雁思如何？剪得新詩寄阿婆。隔岸青山猶嫵媚；虛堂白髮自蹉跎。

豪情書似康南海；逸氣才留鄭小坡。聯得墨緣兄與弟，古今此事已無多。[45]

鄭小坡（即鄭文焯）為清末光緒舉人，擅詩詞、書畫、金石、音律，林散之以鄭氏及康有為之「豪情」、「逸氣」比擬蕭嫻，又言「古今此事已無多」，足見對好友之崇敬。

1961 至 1965 年，蕭嫻以中國國民黨革命代表委員身分，被推舉為南京市政協委員，此職位為社會地位超越政治歷練的象徵，此一時期，時有刊載蕭嫻及其作品之報導。1966 年文化大革命，委員會停止運作，蕭嫻傳記對此十年浩劫未多贅述，然自

其他藝術家抄家紀錄可知，家人為避免酷刑及被當眾羞辱，乃自行將作品焚燒，化為灰燼，並泡作紙漿，悄悄地當作垃圾倒掉。[46] 除了宣傳性的標語大字報、《毛語錄》、小型書法外，文學藝術作品無一倖免於這股洪流。

蕭嫻現存作品多數為其生涯最後二十年（文革後）所作，此時亦於南京及貴州兩地辦過個展，電視台並製播其傳記式紀錄片「大筆豪情」，其年歲九旬仍能執大羊毫寫字，羊毫筆的濡墨性好，作書易得厚重之氣，然柔軟不易控，可見蕭嫻之筆墨精到。

圖 6 ｜ 江蘇省博物館紀念蕭嫻九十歲壽辰個展現場（劉海粟到賀），1991 年。

1991 年，江蘇省博物館為紀念蕭嫻九十歲壽辰，為其舉辦大型個展，師兄劉海粟亦特意前往祝賀（圖 6）。入口大廳處掛著蕭嫻徑尺榜書「道登天門」，意喻前一年至安徽瑯琊山遊覽景致及對藝術追求之最高境界（圖 7），此四大字，結體方正，每字縱、寬約 75 公分，為其登峰之作。而其餘八十四幅作品，也大多是為特展新作。同年，她捐出一百零一件作品給故鄉貴陽市的蕭嫻書法陳列館。[47]

翌年（1992），北京工人文化宮舉行「中日著名女書法家蕭嫻、日本町春草及其學生作品展覽」，展出蕭嫻與町春草（1922–1995）作品各五十件，[48] 及其學生作品共二百件，[49] 此交流事件或有待深入研究，然明顯可知，蕭嫻的女性學生不少，其中之一即為現任南京市書協副主席的端木麗生（1949–），傳記中有記載其拜師之經過，蕭嫻告誡端木戒習《曹全碑》（西元前 185 年），憂其書體過「秀」而易陷入俗媚，應學習恣肆雄勁的《石門銘》和《石門頌》，精神氣度也會因此而強魄。[50]

蕭嫻為現代女性藝術家之典範，其自覺性地取法碑學，以父權體制思維的書法審美觀形塑自我形象，亦積極參與藝文社團和展覽，即使政局動盪、生計艱辛，對藝術及生命仍汲汲追求、臻致完善，其勁健爽朗的書風與清末民初的政治、文化緊密相繫，父執師友均潤澤其藝，書風及氣度均為女性藝術家於書壇中開拓新局。

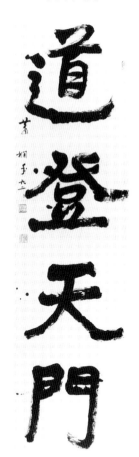

圖 7 ｜ 蕭嫻，《道登天門》，1991，300x86 公分，蕭嫻紀念館，南京求雨山。

註釋

1 ｜ 馬雅貞，〈從《玉臺書史》到《玉臺畫史》：女性藝術家傳記的獨立成書與浙西的藝文傳承〉，《清華學報》，新第 40 卷第 3 期，2010 年 9 月，頁 441。

2 ｜ 同上註。

3 ｜ 參見 Marsha Smith Weidner, ed., *Views from Jade Terrace: Chinese Women Artists, 1300–1912* (Indianapolis: Indianapolis Museum of Art, 1988). Hui-Shu Lee "The Emperor's Lady Ghostwriters in Song-Dynasty China," *Artibus Asiae* 64：1 (2004), p. 92 。相關討論參見 Hui-Shu Lee, *Empresses, Art and Agency in Song Dynasty China* (Seattle: University of Washington Press, 2010), chapter 2.

4 ｜ 參見 Linda Nochlin, "Why have there been no great women artists?" *Artnews* 69 (January 1971), p. 22–39, 67–71.

5 ｜ 金陵四家作品選粹參見劉桿東、林克勤編，《金陵四家館藏書畫精品集》（合肥：安徽美術出版社，2005）。

6 ｜ 何香凝於 1910 年代至日本研究繪畫，性喜繪山水、花卉、樹、虎獅，同嶺南畫派高劍父、高奇峰之畫風相似。1911 年與夫廖仲愷（1877–1925）參與辛亥革命，曾任中央執行委員、婦女部長、中央委員等職。1997 年，何香凝美術館於廣東省深圳市開幕，建築面積佔地 5000 平方公尺。

7 ｜ 俞律，《大書家蕭嫻》（南京：江蘇文藝出版社，2000），頁 103。

8 ｜ 陳振濂，《書法教育學》（杭州：西泠印社，1992），頁 243。

9 ｜ 俞律，《大書家蕭嫻》。俞律（1928–）為知名文學作家，其妻李玉琴為國畫大師李可染及蘇娥之長女，定居南京，與蕭嫻頗為熟識。

10 ｜ 同上註，頁 5–6。

11 ｜ 同上註，頁 9。

12 ｜ 同上註，頁 8。

13 ｜ 關於南社歷史，參見于建華，《南社名家書畫鑑賞》（北京：中國書店出版社，2012 年）。

14 ｜ 俞律，《大書家蕭嫻》，頁 10。

15 ｜ 關於《石鼓文》之研究，參見仲威，《碑帖》（上海：上海文化出版社，2008），頁 23。

16 ｜ 俞律，《大書家蕭嫻》，頁 10。

17 ｜ 同上註，頁 10-11。

18 ｜ 同上註，頁 33。

19 ｜ 同上註，頁 19。

20 ｜ 張光賓，《中華書法史》（臺北：臺灣商務印書局，1984，第二版），頁 98。特別誌謝黃逸芬提供《筆陣圖》與「永字八法」關聯之見解。

21 ｜《筆陣圖》參考網址：https://zh.wikisource.org/zh-hant/%E7%AD%86%E9%99%A3%E5%9C%96 （查詢時間 2015 年 7 月 12 日）

22 ｜ 陳永正，《嶺南書法史》（廣州：廣東人民出版社，2011），頁 264。

23 ｜ 同上註，頁 254。

24 ｜ Julia F. Andrews and Kuiyi Shen, "Traditionalism as a Modern Stance: The Chinese Women's Calligraphy and Painting Society," *Modern Chinese Literature and Culture*, 11: 1 (Spring 1999), pp. 1–29.

25 ｜ 參見朱仁夫，《中國現代書法史》，北京：北京大學出版社，1996 年，頁 74。

26 ｜ 陳永正，《嶺南書法史》，頁 379。

27 ｜ 俞律，《大書家蕭嫻》，頁 11–12。

28 ｜ 俞律，《大書家蕭嫻》，頁 33；陳永正，《嶺南書法史》，頁 265。

29 ｜ 徐利明，《中國書法風格史》（鄭州：河南美術出版社，1997），頁 455–456。

30 ｜ 有關康有為書法及其理論的全盤性研究，參見 Aida Yuen Wong, *The Other Kang Youwei: Calligrapher, Art Activist, and Aesthetic Reformer in Modern China* (Leiden: Brill, 2016), chapters 1–2.

31 ｜ 徐利明，《中國書法風格史》，頁 461。

32 ｜ 參見 Andrews and Shen.

33 ｜ 參見王中秀、茅子良、陳輝編，《近現代金石書家潤例》（上海：上海書畫出版社，2004 年），頁 118。

34 ｜ 1929 年外商公司的高級職員（經理）月俸為 55 元。參見王中秀，〈歷史的失憶與失憶的歷史——潤例試解讀〉，收錄於王中秀、茅子良、陳輝編，《近現代金石書畫家潤例》，頁 9。

35 ｜ 康有為的潤例參見前引書，頁 155。

36 ｜ 俞律，《大書家蕭嫻》，頁 25、27。

37 ｜ 同上註，頁 35–36。

38 ｜ 李超哉，〈懷緬于右任先生‧漫談標準草書〉，《臺灣美術》，第 1 卷第 4 期，1989 年 12 月，頁 31。

39 | 俞律，《大書家蕭嫻》，頁 39–40。

40 | 同上註，頁 44-50。

41 | 同上註，頁 66–67。

42 | 同上註，頁 71–74。

43 | 同上註，頁 80–81。

44 | 林散之相關研究參見朱仁夫，《中國現代書法史》，第十四章。

45 | 俞律，《大書家蕭嫻》，頁 92–93。

46 | 書法家沈尹默即遭逢文化大革命之浩劫，或有其他人亦遭受不同待遇。參見馬國權，《沈尹默論書叢稿‧編後記》，收入陳振濂，《現代中國書法史》（鄭州：河南美術出版社，1993 年），頁 340。

47 | 參見江蘇省美術館，《邁向百年》。

48 | 町春草為日本著名女書法家，1922 年生於東京；1946 年獲日本美術院展假名部最高獎；1950 年創立なにはづ書芸社；1985 年被頒發法國藝術文化勳章。

49 | 俞律，《大書家蕭嫻》，頁 244–245。

50 | 同上註，頁 118。

書徵目引

近人著作

一、中文專著

・于建華
2012 《南社名家書畫鑑賞》，北京：中國書店出版社。

・王中秀、茅子良、陳輝編
2004 《近現代金石書畫家潤例》，上海：上海書畫出版社。

・仲威
2008 《碑帖》，上海：上海文化出版社。

・朱仁夫
1996 《中國現代書法史》，北京：北京大學出版社。

・李超哉
1989 〈懷緬于右任先生‧漫談標準草書〉，《臺灣美術》，第 1 卷第 4 期（12 月），頁 29–33。

・林克勤編
2005 《金陵四家館藏書畫精品集》，合肥：安徽美術出版社。

・俞律
2000 《大書家蕭嫻》，南京：江蘇文藝出版社。

・徐利明
1997 《中國書法風格史》，鄭州：河南美術出版社。

・馬雅貞
2010 〈從《玉臺書史》到《玉臺畫史》：女性藝術家傳記的獨立成書與浙西的藝文傳承〉，《清華學報》，新第 40 卷，第 3 期（9 月），頁 411–451。

・張光賓
1984 《中華書法史》，臺北：臺灣商務印書局，第二版。

・陳永正
2011 《嶺南書法史》，廣州：廣東人民出版社。

・陳振濂
1992 《書法教育學》，杭州：西泠印社。
1993 《現代中國書法史》，鄭州：河南美術出版社。

二、西文專著

・Andrews, Julia. F. and Kuiyi Shen
1999 "Traditionalism as a Modern Stance: The Chinese Women's Calligraphy and Painting Society." *Modern Chinese Literature and Culture* 11: 1(Spring), pp. 1–29.

・Lee, Hui-shu
2004 "The Emperor's Lady Ghostwriters in Song-Dynasty China," *Artibus Asiae* 64：1, pp. 61–101.

・Nochlin, Linda
1971 "Why Have There Been No Great Women artists?" *Artnews* (January), pp. 22–39, 67–71.

・Weidner, Marsha Smith, ed.
1988 *Views from Jade Terrace: Chinese Women Artists, 1300–1912*, Indianapolis: Indianapolis Museum of Art.

・Wong, Aida Yuen
2016 *The Other Kang Youwei: Calligrapher, Art Activist, and Aesthetic Reformer in Modern China*, Leiden: Brill.

賴毓芝

現任中央研究院近代史研究所副研究員。美國耶魯大學藝術史博士（2005）。主要研究領域為中國繪畫史，尤其焦點於十八世紀清宮與歐洲宮廷的視覺文化交流與十九世紀下半上海畫壇與日本的往來。曾經受邀荷蘭萊頓大學（Leiden University）擔任 Hulsewe-Wazniewski 訪問教授、德國海德堡大學（Heidelberg University）Heinz Goetze 訪問教授、普林斯頓高等研究院（Institute for Advanced Study）學人、日本東京大學東洋文化研究所外國人研究員、美國洛杉磯蓋帝研究中心（Getty Research Institute）博士後研究等。並策劃過包括「偽好物：十六至十八世紀『蘇州片』及其影響」（國立故宮博物院，2018）、「追索浙派」（國立故宮博物院，2008）等展覽與其同名圖錄。

高彥頤
Dorothy Ko

出身香港，留學美國，現任教紐約市哥倫比亞大學巴納德（Barnard）學院歷史系。研究領域包括明清史、婦女性別史、科技史、視覺文化及物質文化史等。著有《閨塾師：明末清初的才女文化》，《纏足：金蓮崇拜由盛極而衰的演變》，和《硯的社會生活史：清初的匠與士》等書。最近關注環境生態和可持續發展等問題，致力探索身體記憶和口傳身授的技藝，尤其是紡染織手工藝，在現代和後工業社會中所應扮演的角色。

阮圓
Aida Yuen Wong

現任美國布蘭戴斯大學（Brandeis University）美術系講座教授。1999年美國哥倫比亞大學美術史與建築史系博士。2000年起任教於美國布蘭戴斯大學，2015年獲任講座教授，2016至2019年任美術系系主任。二十多年來，投身東亞藝術史研究。專長為跨國現代性議題，涵蓋中日現代書畫交流和近當代中港台水墨畫等範疇。發表四十多篇學術論文、展覽圖錄文章、書評等。編著書籍包括 *Parting the Mists: Discovering Japan and the Rise of National-Style Painting in Modern China*（2006）及其中文版：《撥迷開霧：日本與現代中國「國畫」的誕生》（2019）；*Visualizing Beauty: Gender and Ideology in Modern East Asia*（2012）；*The Other Kang Youwei: Calligrapher, Art Activist, and Aesthetic Reformer in Modern China*（2016）；*Fashion, Identity, and Power in Modern Asia*（2018）。

作者群 （依照文章出現順序）

李雨航

現任美國威斯康辛大學麥迪遜分校（University of Wisconsin-Madison）藝術史系副教授。先後於中央美術學院、伊利諾伊大學香檳分校（University of Illinois at Urbana-Champaign）、以及芝加哥大學，取得美術史專業學士、東亞研究碩士，以及博士學位，並曾在耶魯大學東亞研究中心從事博士研究（2011–12），以及哈佛大學神學院「宗教中的女性研究項目」中做研究員（2015–16）。明清時期的性別與物質文化是其研究方向之一。所關注的核心問題是，女性如何通過不同的物質手段在宗教實踐中實現個人目的，比如觀音信仰與觀音圖像製作者的性別問題，模仿與宗教奉獻，往生淨土與性別化的物質媒介。2020 年由哥倫比亞大學出版社出版第一本專書 *Becoming Guanyin: Artistic Devotion of Buddhist Women in Late Imperial China*。同時，與蔡九迪（Judith Zeitlin）共同策展 "Performing Images: Opera in Chinese Visual Culture" 並共同編輯同名圖錄（芝加哥大學出版社出版）。

陳慧霞

現任國立故宮博物院器物處副研究員。留心研究清代宮廷藝術，曾籌辦「清宮蒔繪」、「故宮藏漆」、「皇家風尚：清代宮廷與西方貴族珠寶」以及「貴貴琳瑯游牧人：院藏清代蒙回藏文物」等特展，著有〈雍正朝的洋漆與仿洋漆〉、〈幾暇格物──清聖祖與松花石硯〉、〈古樸天成──清高宗對於文房珍玩的藝術品味〉等文章。

彭盈真

現任亞美利堅大學（American University）藝術系助理教授。國立台灣大學藝術史研究所碩士、美國加州大學洛杉磯分校藝術史博士。曾任職於國立故宮博物院、中央研究院。專攻明清中國物質文化與性別研究，並涉足東西工藝技術與鑑賞觀的交流史。曾為美國加州鮑爾美術館（Bowers Museum, Santa Ana, California）策劃頤和園收藏慈禧文物展，並出版慈禧太后之藝術贊助論文數篇，包括其肖像、器物與園林修築，以及十九世紀下半美國博物館對東亞藝術之收藏草創期研究。

陳芳芳

現任香港浸會大學講師。香港中文大學藝術系博士，美國加州大學柏克萊美術館與太平洋電影資料庫利榮森紀念訪問學人（J.S. Lee Memorial Fellow），曾任職香港大學美術博物館副館長。研究範圍側重明清時期的性別和物質文化研究，晚清民國報刊和視覺文化研究，中國繪畫、版畫和攝影史。

伍美華
Roberta Wue

現任加州大學爾灣（Irvine）分校藝術史與視覺研究系副教授。她曾發表近代中國的繪畫史、攝影史、印刷與廣告文化等研究相關文章。2014年由香港大學出版社出版 *Art Worlds: Artists, Images, and Audiences in Late Nineteenth-Century Shanghai*；並於 2017 年與 Luke Gartlan 教授共同編輯出版 *Portraiture and Early Studio Photography in China and Japan*, Ashgate/Routledge。

安雅蘭
Julia F. Andrews

現任美國俄亥俄州立大學傑出講席教授，主要研究領域為中國繪畫和現代中國藝術。先後於哈佛大學和柏克萊加州大學獲中國美術史碩士和博士學位。她的《中華人民共和國的畫家和政治 1949–1979》獲得美國亞洲學會（The Association of Asian Studies）1996 年列文森著作獎（Joseph Levenson Book Prize）；《現代中國藝術》獲得 2013 年國際亞洲學者協會人文類著作獎（International Convention of Asia Scholars [ICAS] Book Prize）。她還曾多次獲得 Fulbright 學者和 Guggenheim 學者研究基金。曾在紐約和西班牙畢爾堡（Bilbao）古根漢博物館策劃「世紀的危機：二十世紀中國藝術中的傳統與現代性」（A Century in Crisis: Modernity and Tradition in the Art of Twentieth-Century China）（1998）的展覽，以及亞洲協會香港中心「黎明曙光：1974–1985 年的中國前衛藝術」（2013）和「道無盡：方召麐的水墨藝術」（2017）的展出。

季家珍
Joan Judge

現任加拿大皇家學會（Royal Society of Canada）的會員和美國約克大學（York University）歷史系教授。曾出版三本關於近代中國文化史的書籍，有 *Republican Lens: Gender, Visuality, and Experience in the Early Chinese Periodical Press*（2015），*The Precious Raft of History: The Past, the West, and the Woman Question in China*（2008），與 *Print and Politics: 'Shibao' and the Culture of Reform in Late Qing China*（1996）等；也共同編輯 *Women and the Periodical Press in China's Global Twentieth Century: A Space of Their Own?*（2018），與 *Beyond Exemplar Tales: Women's Biography in Chinese History*（2011）等書。目前研究題目是「尋找中國的普通讀者：全球科學時代的可用知識與奇妙的無知，1890–1955」。

國家圖書館出版品預行編目資料

看見與觸碰性別：近現代中國藝術史新視野 / 賴毓芝，
高彥頤，阮圓主編 .-- 初版 .-- 臺北市：石頭 , 2020.04
　面；　公分
ISBN 978-986-6660-42-9(平裝)

1. 藝術史 2. 性別研究 3. 中國
909.2　　　　　　　　　　　　　　　109002359

主　　編	賴毓芝、高彥頤 (Dorothy Ko)、阮　圓 (Aida Yuen Wong)
執行編輯	洪　蕊
美術設計	徐睿紳
出 版 者	石頭出版股份有限公司
發 行 人	龐慎予
社　　長	陳啟德
副總編輯	黃文玲
編 輯 部	洪　蕊、蘇玲怡
會計行政	陳美璇
發行專員	謝偉道
登 記 證	行政院新聞局版台業字第 4666 號
地　　址	臺北市大安區敦化南路二段 34 號 9 樓
電　　話	(02)27012775（代表號）
傳　　真	(02)27012252
電子信箱	rockintl21@seed.net.tw
郵政劃撥	1437912-5 石頭出版股份有限公司
製版印刷	沐春創意行銷有限公司

出 版 日 期　　2020 年 4 月 初版
　　　　　　　2022 年 3 月 初版 二刷
定　　價　新 台 幣 690 元
I S B N　978-986-6660-42-9
全 球 獨 家 中 文 版 權
有 著 作 權 翻 印 必 究